拍攝聖母峰的電影

2004 年 馬利

史蒂芙 · 戴維斯

2006 年 聖母峰雙板滑雪

2008 年 180 度向南

2008 年 梅魯峰

來回攀登之間

在極限中誕生的照片

金國威

(Jimmy Chin)

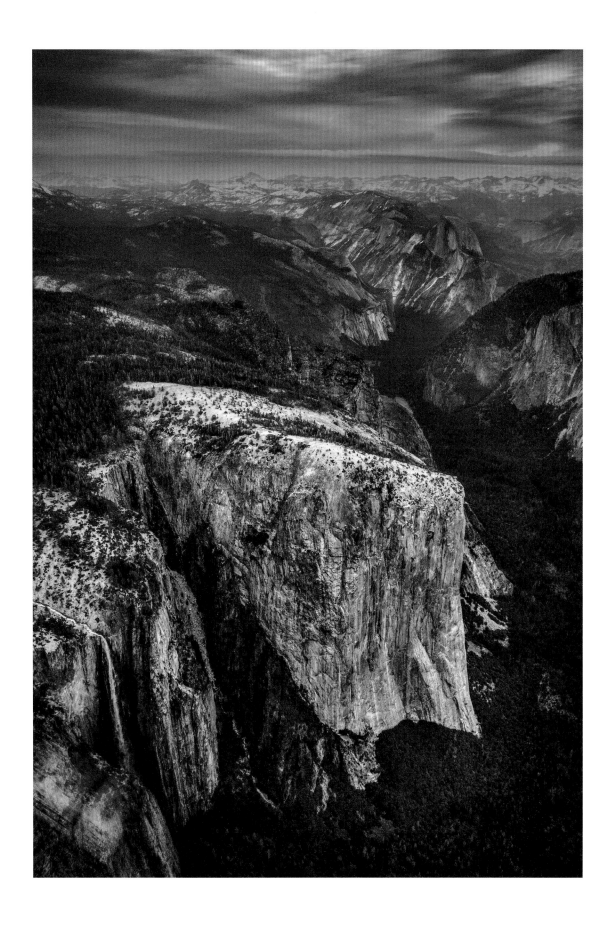

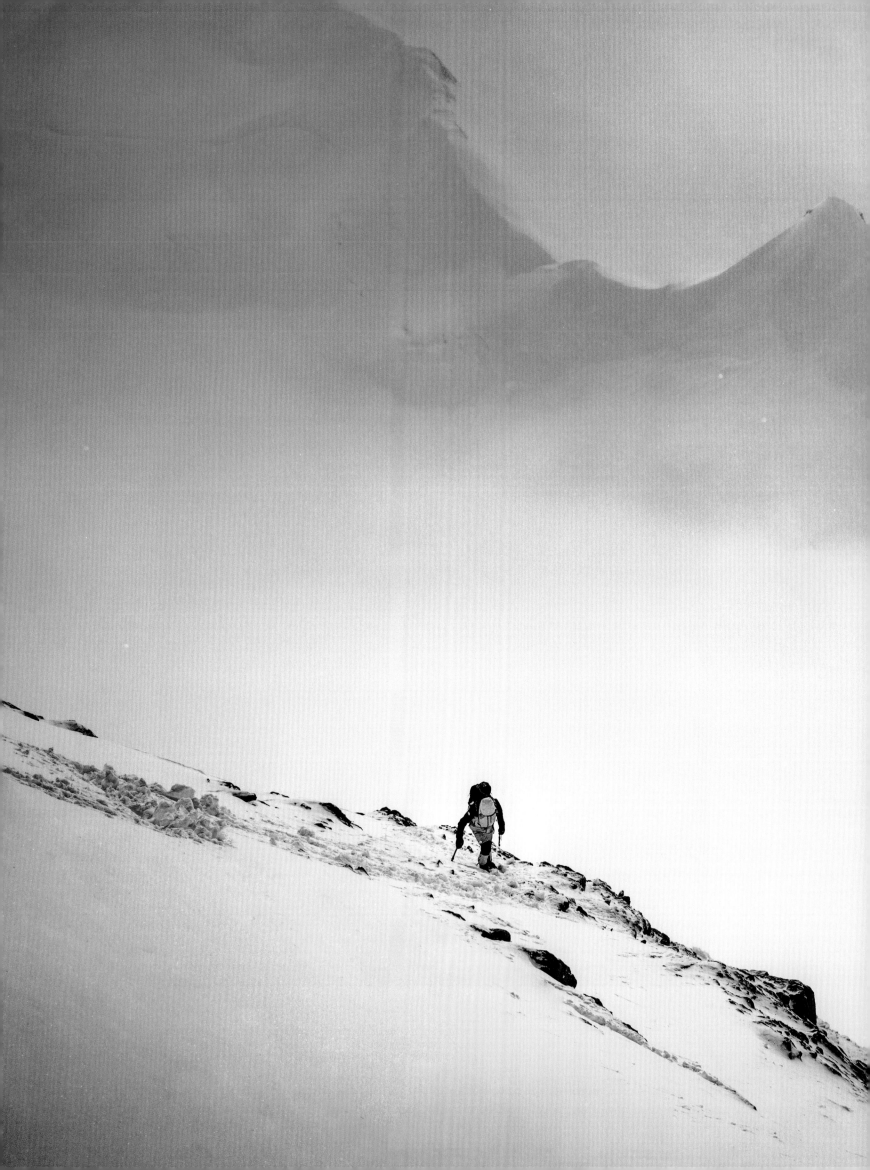

來回攀登之間

──◆ 在極限中誕生的照片

Jimmy Chin

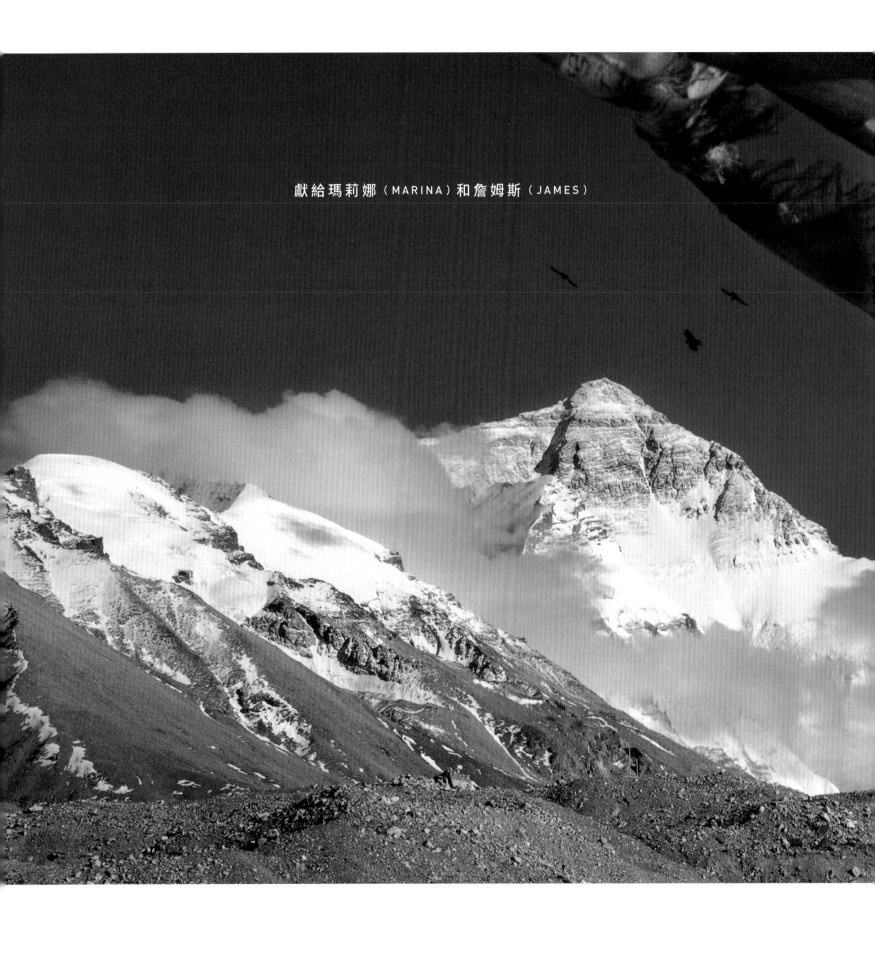

獻給瑪莉娜（MARINA）和詹姆斯（JAMES）

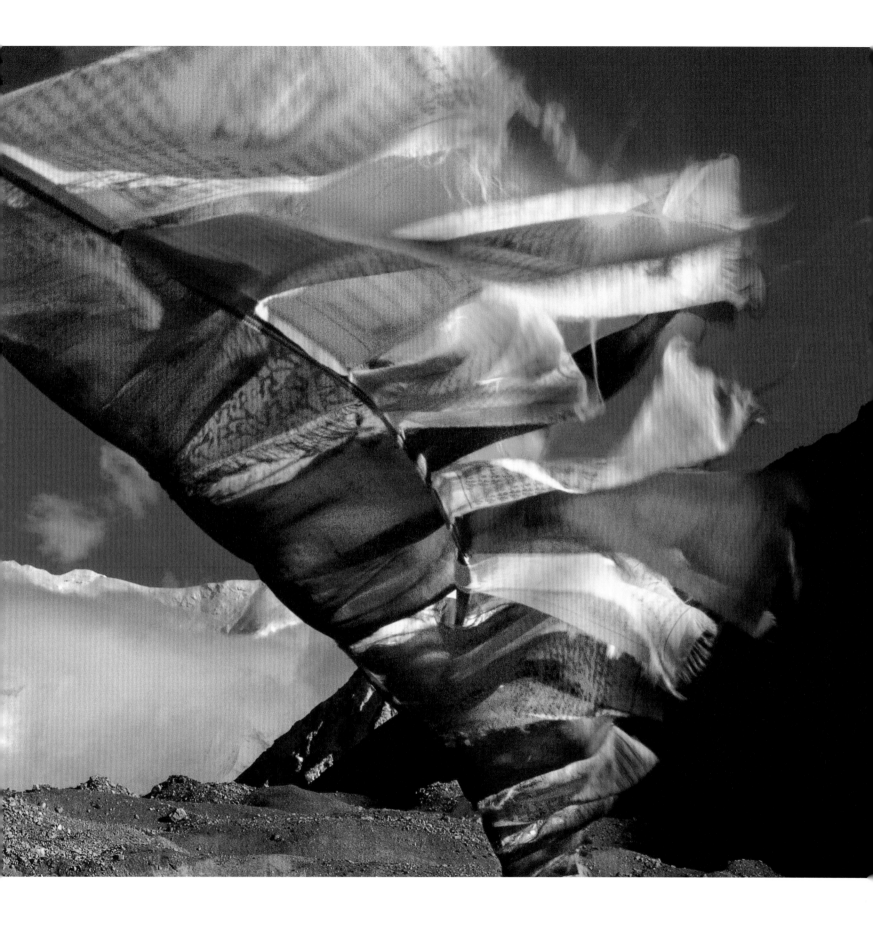

頁iii　優勝美地山谷，加州。

前一跨頁　康拉德·安克攀登泰里山（Mount Tyree）的大山溝（Grand Couloir）。森蒂納爾嶺（Sentinel Range），南極洲。

上方　聖母峰北壁上飛揚的三隻烏鴉與風馬旗。珠穆朗瑪，西藏。

下一跨頁　琪特·德洛里耶穿越塞梅索克島（Sermersooq Island）上的冰河，前往塔卡托圖薩克峰（Taqqartortuusaq peak）攀登和滑雪。格陵蘭西部。

目錄

推薦序

大自然是人類生命的泉源。從人類文明萌芽起,我們就花了生命中的大部分時間去馴服這個野性世界。但當人類創造出來的宏偉建築反映出人類的自命不凡時,荒野和極端環境卻具有一種肯定生命的原始力量。這些不可思議的地方,源自史前地球的殘骸,喚醒我們的靈魂,帶領我們更接近生命的本質。

我們無法長時間住在荒野中,但是,我們可以不時勇敢地踏入寒冷、貧瘠且毫無遮蔽的地貌中,對抗大自然的力量,我們去冒險,是在力圖定義生命,在偏遠的山中露宿、食物匱乏,都深化了這件事。平安回來時,我們將領會大自然的力量,以及這股力量如何影響我們的日常生活。我們希望從旅程中得到一絲絲的自我認識。

僅需一瞥,照片就能把我們帶到攝影師想帶我們去的任何地方。藝術家按下快門的瞬間,一張二維的圖像就成為當下那一刻的時光印記。攝影師如何使用一台任何人都能擁有的工具去創造藝術品,就顯示了傑出和平凡的差距。我們任由想像力在照片上流連,穿越兵燹之災或是生命的喜慶。我們想知道,攝影師創作這張照片時,到底是怎樣的一刻?我們也問自己,我們自身的生命經驗如何影響我們觀看照片的方式。最好的攝影作品能捕捉情感,或帶我們前往開拓思維的異地,創造出持續轉動創造力的飛輪,也創造出深沉的平靜感。

吉米‧金[1]的攝影作品帶我們前往他方作客。他被酷寒緊擁,遭強風猛擊,憑借著重力與只能依靠自己的信念去穩固自己,帶領我們體驗荒野的神祕。這不是容易的事。即使在最佳的狀況下,帶著攝影器材都令攀登更加困難,一個人在這種條件之下,仍然可以利用地貌、光線和人物來創造藝術,這確實很難得。

吉米將攝影和登山結合成一門學問,我們都受惠於此。記得第一次去克拉庫薩山谷(Charakusa Valley)遠征時,我就注意到這一點。這是巴基斯坦一座由花崗岩山峰圍成的環狀山谷。我們嘗試了一條陡峭的岩壁路線,需要爬上好幾天。儘管天氣惡劣,我們還是開始攀登,下場是被暴風雨包圍。壞天氣不斷肆虐,把我們困在山壁上。在漫長的煎熬中,吉米隨時都準備好相機,捕捉那些最能為此次攀登帶來生命力的神奇時刻。被暴風雨困住四晚後,我們意識到下山的時候到了。儘管未能成功登頂,至少我們安全下山,並變成更親密的朋友。

二十年後,吉米依然在那,挑戰理智與耐力的極限,創造那些可以把我們帶到荒野之中的影像。他的攝影作品也許可以激發你在個人旅程中的創造力,讓你領會這些荒野的意涵,或是挑戰你對於人類極限的認知。願你與這些影像的連結就和我跟吉米之間一樣深厚。謝謝你,吉米,帶我們來回攀登之間。

—— 康拉德‧安克(Conrad Anker)

對頁 康拉德‧安克在靠近歐文山(Mount Owen)山頂的地方橫渡。大堤頓國家公園,懷俄明州。背景為大堤頓北壁。

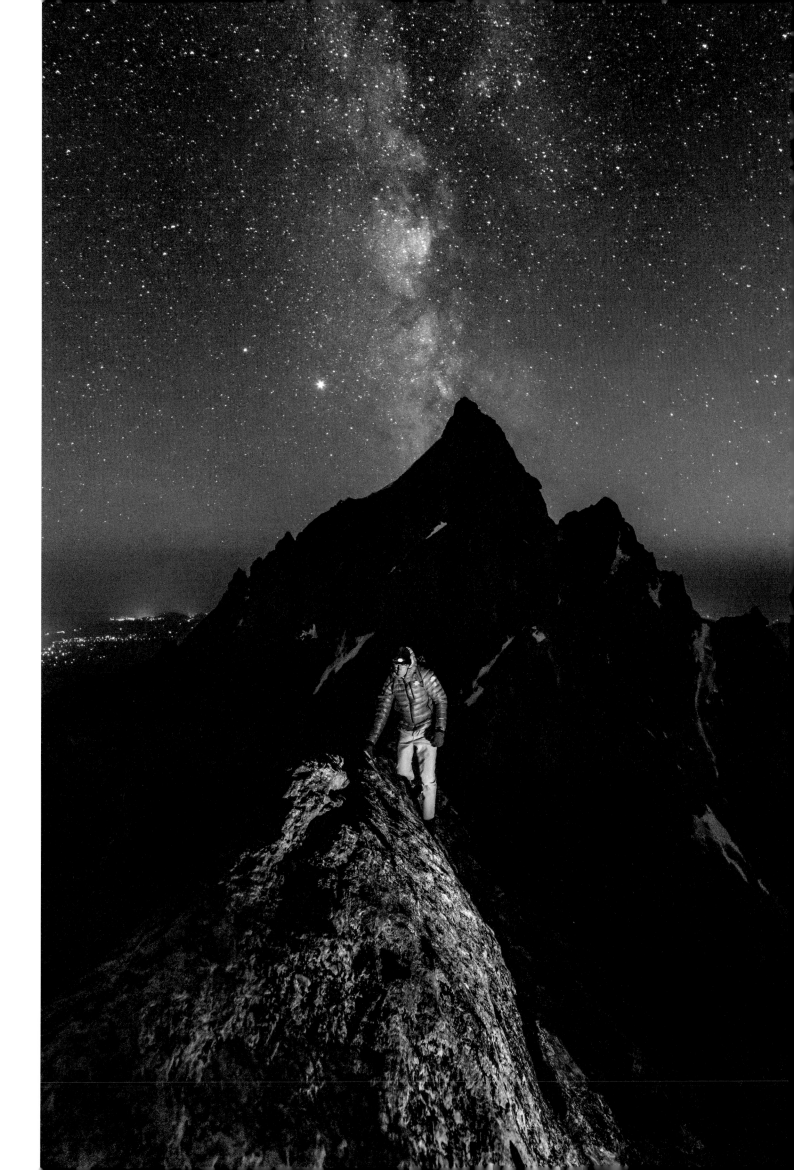

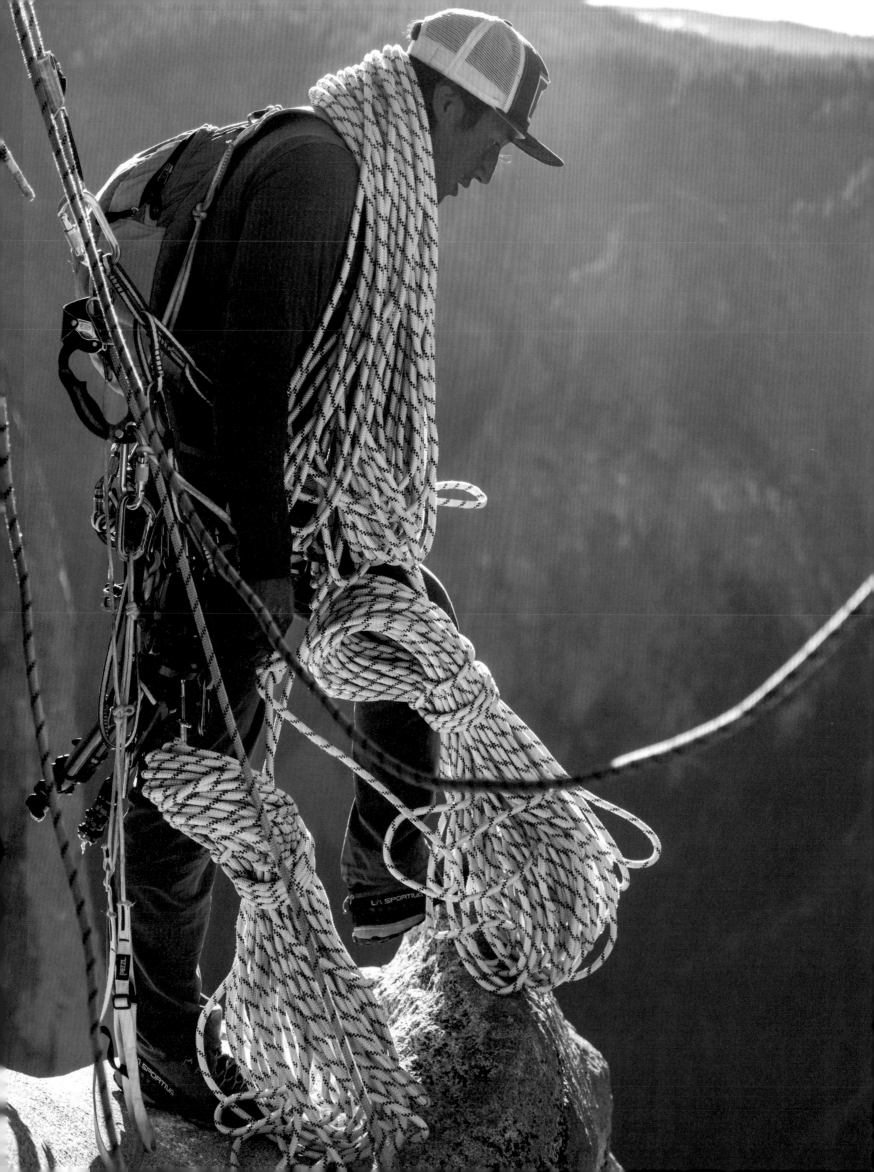

前言

我的父母過去經常說：「我們當然擔心你。你所做的事情並不存在中文詞彙中。」

身為華裔移民的後代，我從小就被教導未來只有三種職業：醫生、律師、教授。攀岩流浪漢並不在那張未來職業清單上。完成大學學業後，我確定這些符合傳統期望的職業並不適合我，因此決定在這個世界尋找自己的路。

二十幾歲那些年，我都在各攀登目標之間漂泊著，住在 1989 年生產的難搞速霸陸旅行車上。這並不是我爸媽期望看到的畢業計畫。

雖然父母對職業的看法非常嚴苛，不過因為兩人都是圖書館員，我從小看了數不清的書，而這無意間帶領我踏上了戶外冒險之路。那些我讀到的偉大冒險，激發了我對世界的好奇心，想要知道明尼蘇達州曼卡托市我家後院的外面有些什麼。幸虧父母也灌輸了我要有職業道德與自信心，我因此得以努力爭取到這種我從來不知道自己想要的生活，一種我在廣闊的花崗岩岩壁、沙漠塔峰和刀鋒狀山脊上發現的生活。

這些地方激發出我的敬畏感和獨立自主的精神。世俗消失在我腳下，生存的規則很簡單，勇敢投入並擁抱挑戰，在這裡我找到了自己最好的生活方式。在優勝美地攀登時，我開始拿起相機，捕捉這個我愛上的地方與我感受到的崇高時刻。拍照成為我審視這些地方與分享這些時刻的方式。

我相信攝影可以拓展我們對於自然世界、對於人類在自然中可以實現什麼的認知。隨著時間推移，我開始分享地球之美以及我們在地球上擔任的角色，希望能夠藉此培養出守護與保存這些地方的責任感。這是為了讓後代可以享受自然，也是為了增加這些地方的內在價值。

一路走來，這些冒險者就像是我第二個家庭，他們尋找世界上最蠻荒的地方，並奉獻自己的生命，去實現其他人不敢做的事情。這個群體的成員變成了我最珍惜的朋友、夥伴和導師。這些人做事時目光遠大、目標明確，從琪特・德洛里耶（Kit DesLauriers）的聖母峰頂滑雪下山，到艾力克斯・霍諾德（Alex Honnold）自由獨攀[2]酋長岩（El Capitan）等，我一次次目瞪口呆。

見證了許多偉大的成功與英勇的失敗，我找到了自己的目標：分享那些人物激勵人心的故事。我拍攝過的每個人都塑造了今天的我，為此，我永遠心存感激。這本書是我們二十年來共同冒險的一個紀錄，同時也是在頌揚那些將我們聚集起來的地方。

對頁　日常工作。在酋長岩上架設繩索，準備拍攝紀錄片《赤手登峰》（*Free Solo*）。優勝美地國家公園，加州，2016 年。切恩・倫佩（Cheyne Lempe）拍攝。

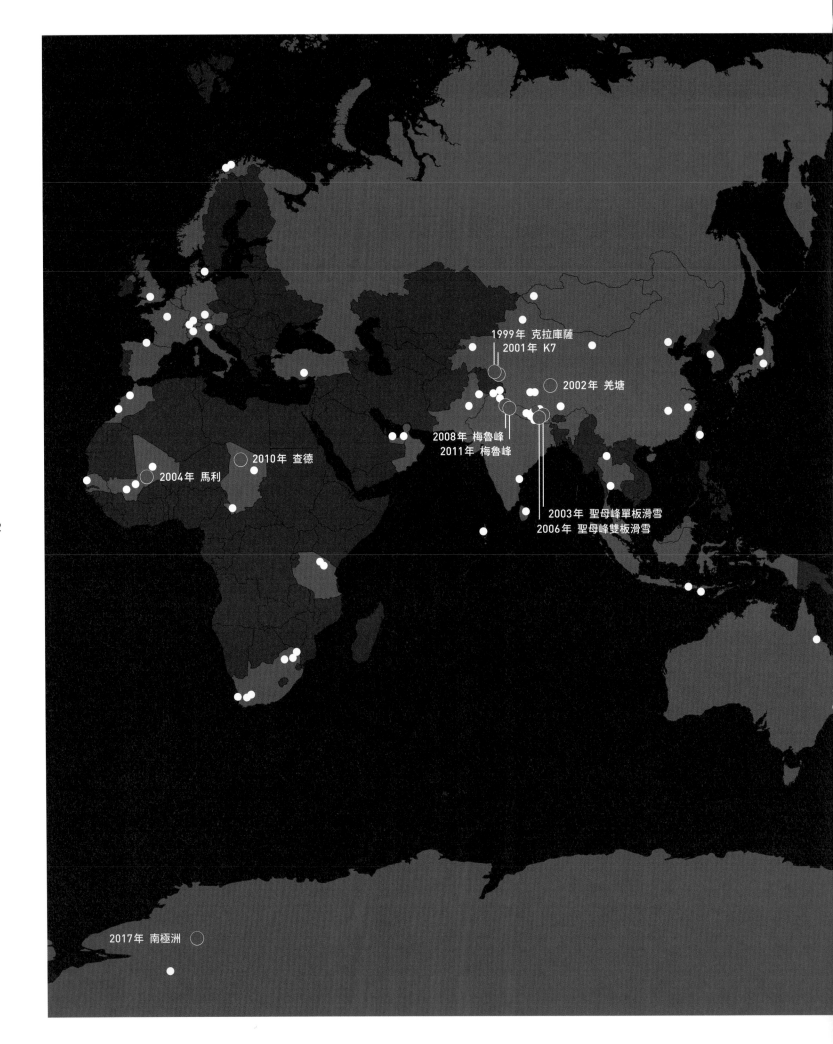

2

1999年 克拉庫薩
2001年 K7

2002年 羌塘

2008年 梅魯峰
2011年 梅魯峰

2003年 聖母峰單板滑雪
2006年 聖母峰雙板滑雪

2010年 查德

2004年 馬利

2017年 南極洲

拍攝過的**地方**

- 🔘 重點遠征行程 + 攝影工作
- ⚫ 次要遠征行程 + 攝影工作
- ⚪ 額外的遠征行程 + 攝影

2010年 優勝美地
2016年 赤手登峰

2008年 180 度向南

3

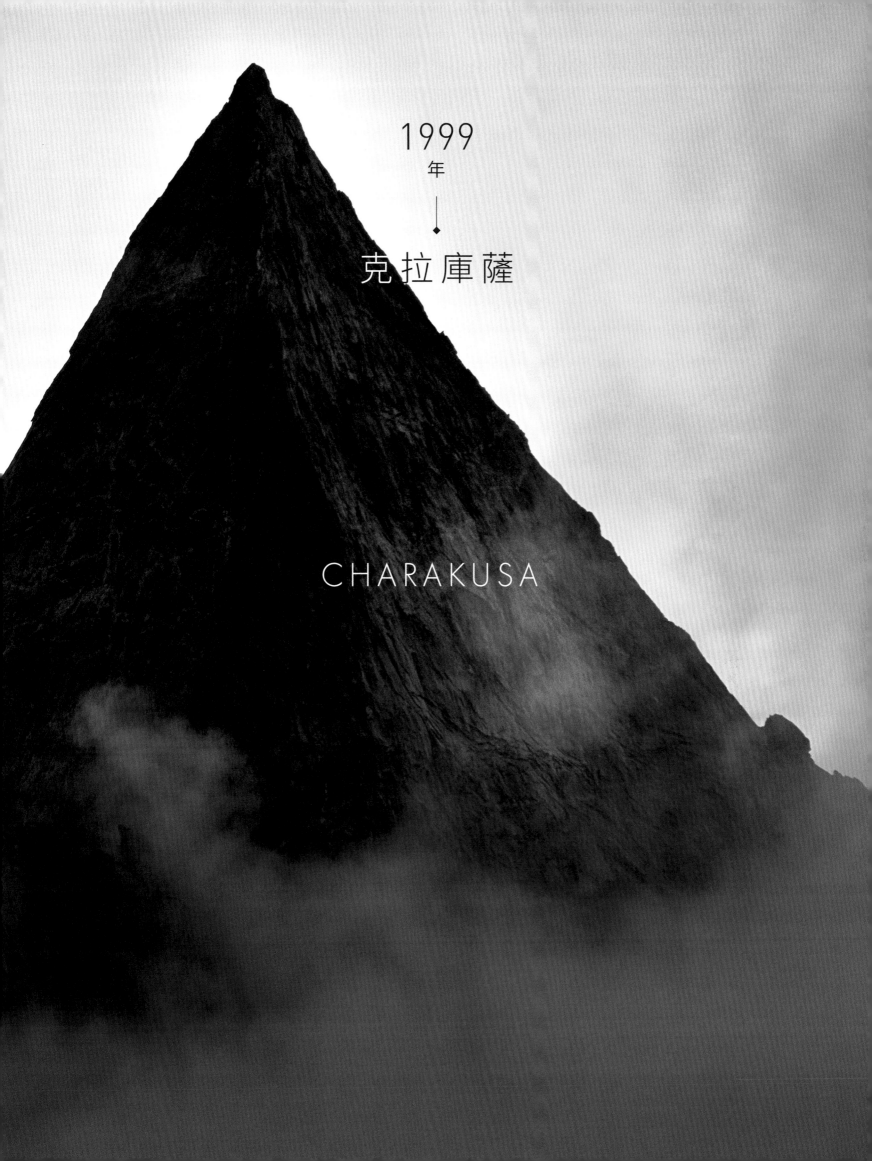

1999
年
🔹
克拉庫薩

CHARAKUSA

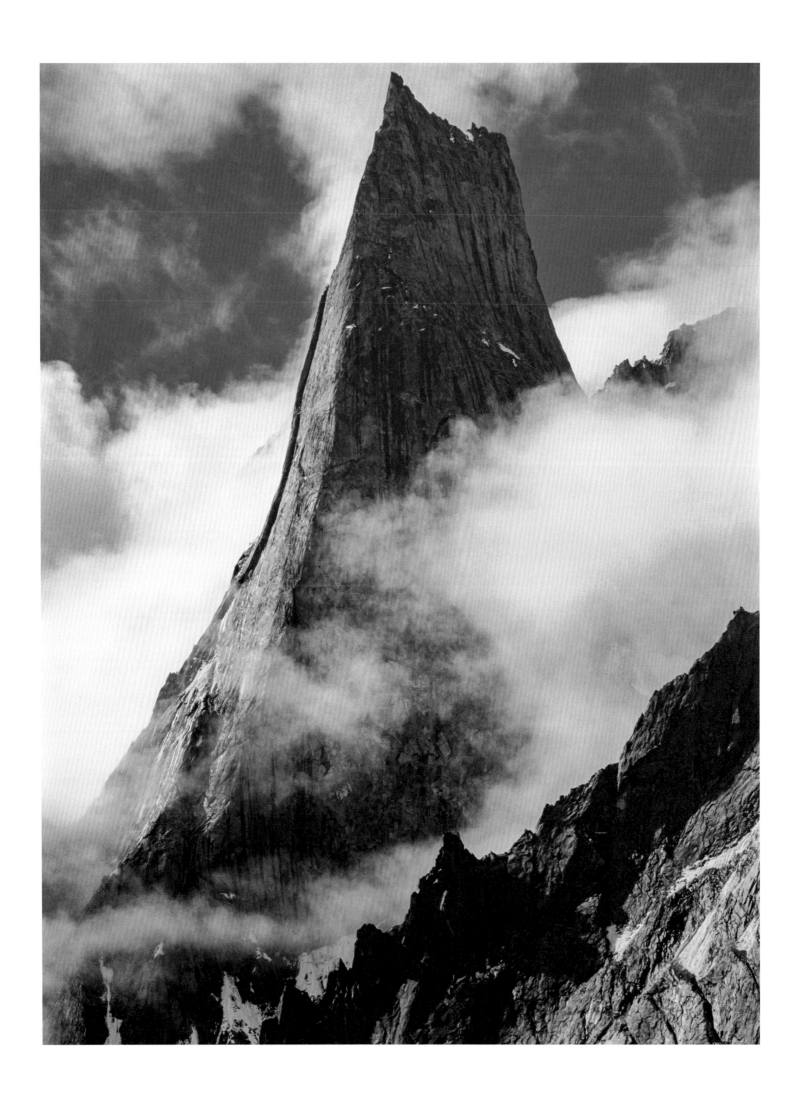

你只有一次機會體驗首度遠征。

未知數似乎越來越多,感覺風險也越來越高。恐懼,更加強烈;敬畏,更加深切。1999 年夏天,我前往巴基斯坦克拉庫薩山谷,那是我人生的轉捩點,讓我從此放棄任何切實的工作,轉而追求攀登大山的人生。

我是在一本攀岩雜誌首次看到克拉庫薩山谷的照片,大名鼎鼎的登山者兼攝影師蓋倫‧羅威爾(Galen Rowell)拍了一系列令人驚歎的照片,記錄兩位可敬的登山者康拉德‧安克和彼得‧克羅夫特(Peter Croft)在喀喇崑崙山脈嘗試首攀的過程。這些照片讓我下定決心──真正的登山者就該在喀喇崑崙山脈攀登。我也要成為真正的登山者。

但對於如何著手組織遠征隊前往巴基斯坦,我毫無所知,所以我開著我的車(同時也是我當時的住所)前往加州柏克萊去親自詢問蓋倫。在停車場睡了一夜後,我渾身散發攀岩流浪漢的氣息,走進山光藝廊(Mountain Light Gallery)的辦公室,向一名滿臉猜疑的接待員詢問我是否可以見見蓋倫。對方說他很忙,但是我可以在大廳等。就這樣,我連續等了五天,每天都耐心坐在那裡直到藝廊關門。星期五傍晚,蓋倫終於現身,他說:「你就是吉米吧……」

他帶我進去他的辦公室。整整兩小時,他分享了那時候在克拉庫薩山谷的照片與故事,還說明了去那裡的後勤準備,並給了我當地的主要聯絡人。接著他帶我進去一間房間,桌上放滿等他簽名的照片。在簽名的空檔,他說明了如何拍到每一張照片。我離開之前,他送了我一張幻燈片,上頭是兩座巨大的花崗岩塔峰。這贈禮到現在對我還是很珍貴。他說:「這是你的目標。記得確認你有帶相機。」

幾個月後,當我走進克拉庫薩山谷時,眼前兩座凜然屹立的花崗岩塔峰令我目瞪口呆,那是法帝塔(Fathi Tower)和帕哈塔(Parhat Tower)。想像攀登其中任何一座的畫面都讓我充滿恐懼,我拿出新買的相機拍了一張照片。

我和攀登夥伴布雷迪‧羅賓森(Brady Robinson)奮力挑戰法帝塔,並被逼退了兩次──這座山太巨大了,陡峭又複雜。凌晨兩點起床,我們準備嘗試第三次,布雷迪抱怨道:「這是全世界中我最不想做的事。」我也有同樣的感覺,我懷疑真正的登山者會有這種感覺嗎?

我們再試了一次,用上之前在優勝美地和高山區(High Sierra)學到的技巧往上爬,有時還採取我們只在攀岩雜誌上看過的技術。當我們超過了之前兩次爬到的最高點時,我們信心大增,一個繩距接一個地攀爬著。這次,我們終於戰勝了。山頂尖銳到我們必須輪流站上去拍照。

我們的朋友傑德(Jed)、道格‧沃克曼(Doug Workman)和艾文‧豪爾(Evan Howe)在旅程後期加入我們。我們在這又再攀登了兩條新路線。徜徉在無人觸碰過的岩石海中,人生從此永遠改變。我們離開山谷時感覺自己就像真正的登山者,我那時還不知道,接下來的二十年我將走遍世界,只為了尋找第一次踏入那壯闊山谷時,緊緊抓住我的恐懼和敬畏。

前一跨頁 奈薩爾峰(Naysar Peak),克拉庫薩山谷,巴基斯坦。

對頁 法帝塔。我們的新路線沿著左側天際線的內角攀爬。

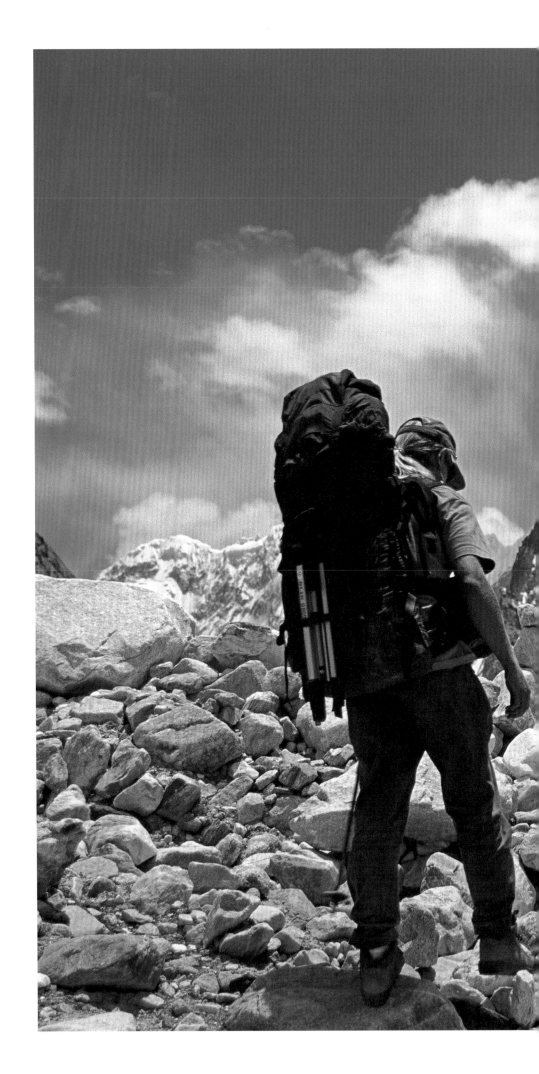

右方 布雷迪‧羅賓森和我們的嚮導易卜拉欣
（Ibrahim）。進入克拉庫薩山谷的途中。

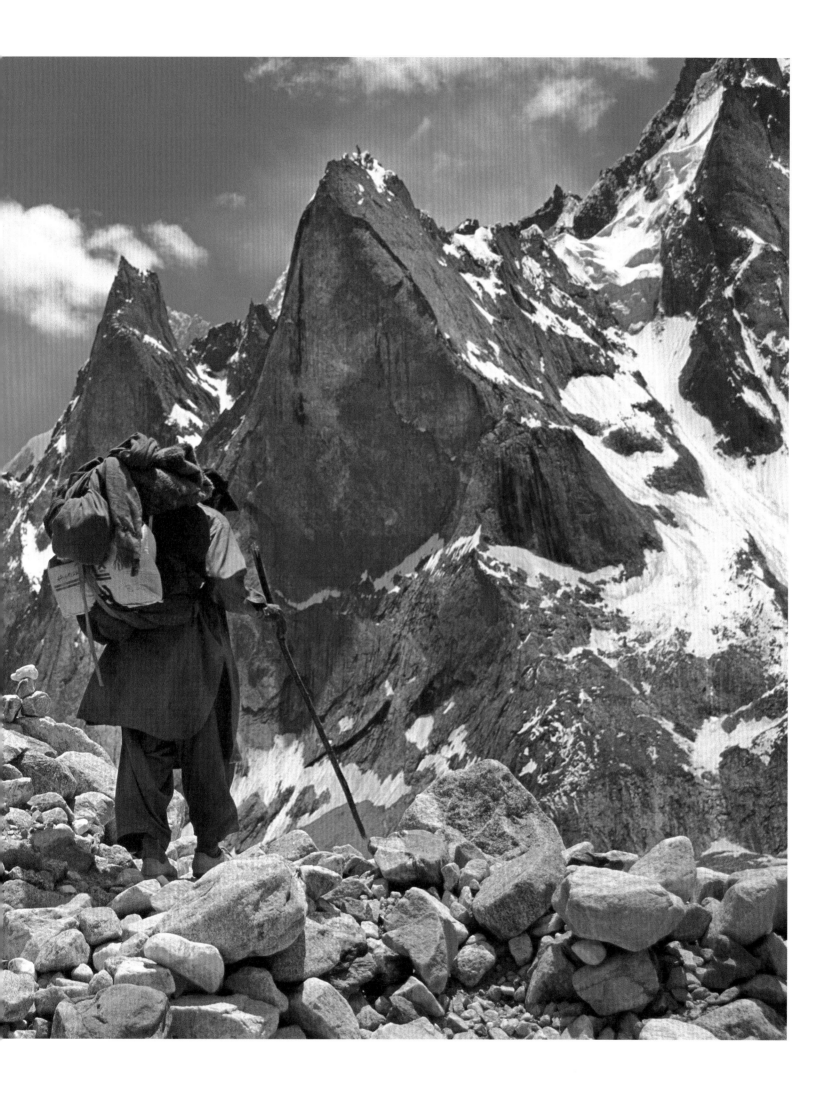

克拉庫薩 ┃— 10

CHARAKUSA 1999

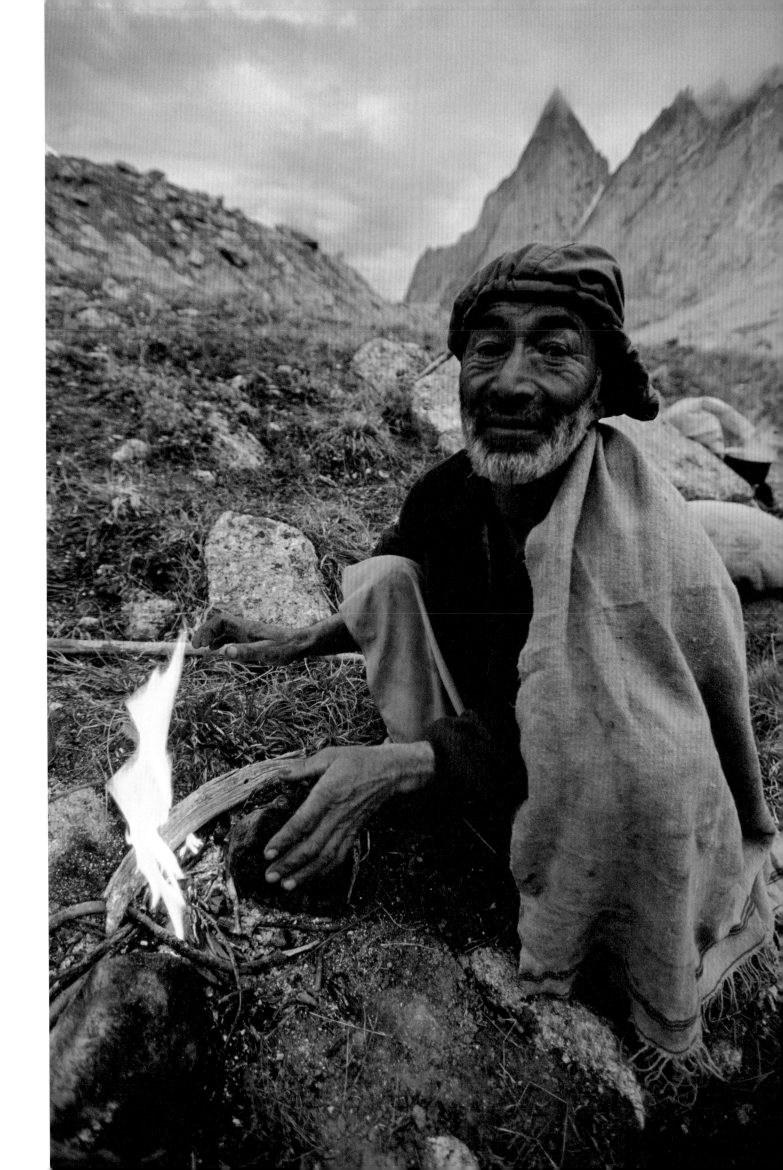

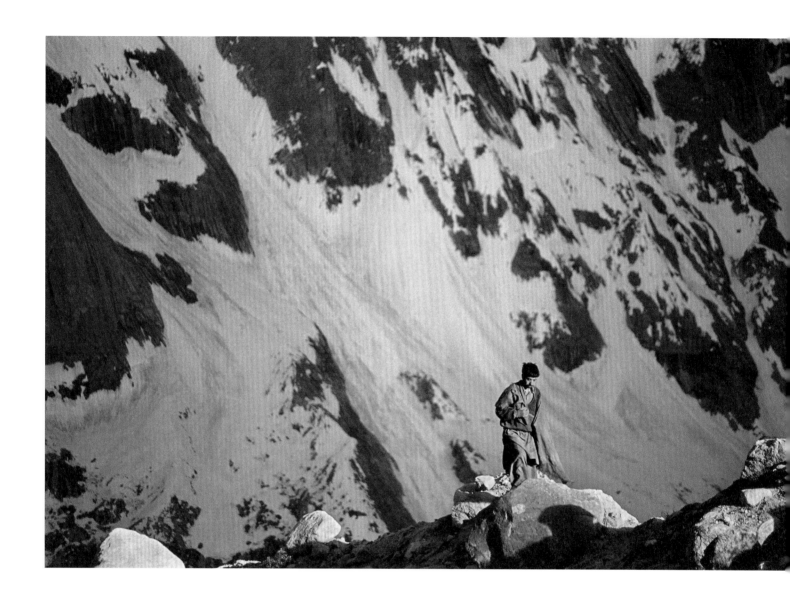

對頁 早晨正在泡茶的巴提人挑夫，在我們接近[3]克拉庫薩山谷的途中。

上方 日落時返回營地的巴提人挑夫。

下一跨頁 我們在克拉庫薩山谷的基地營。我第一次嘗試在夜晚拍攝。

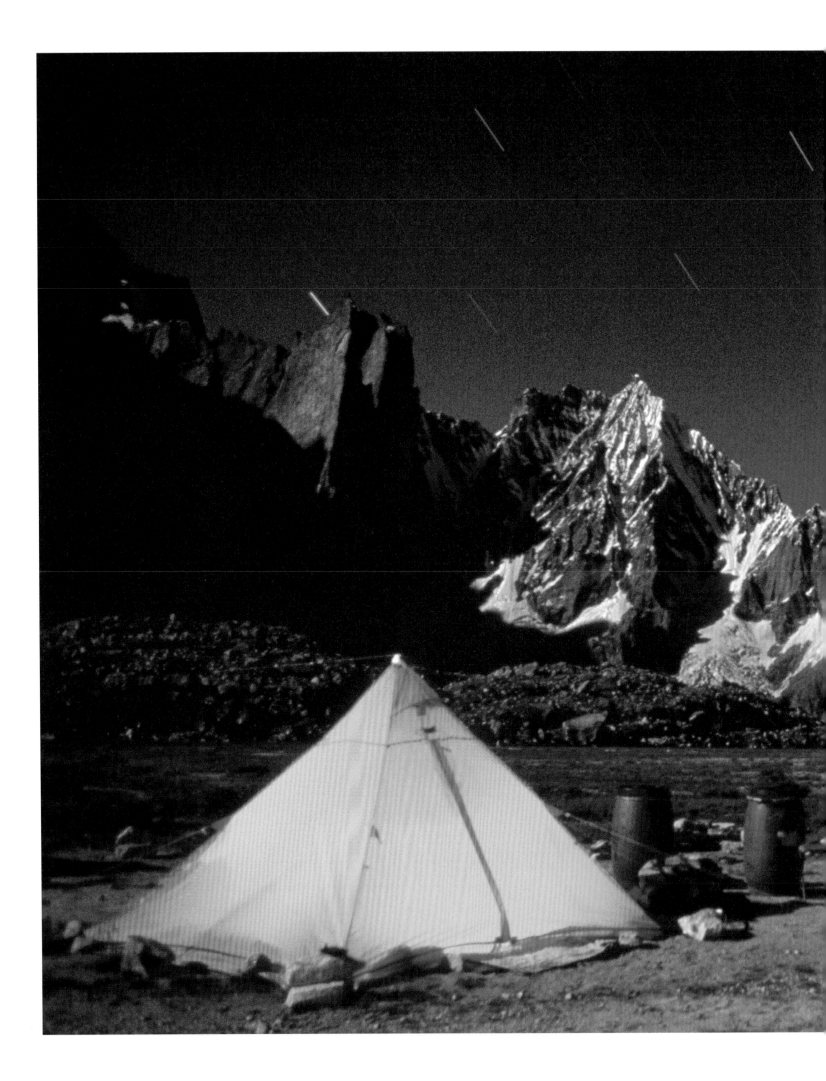

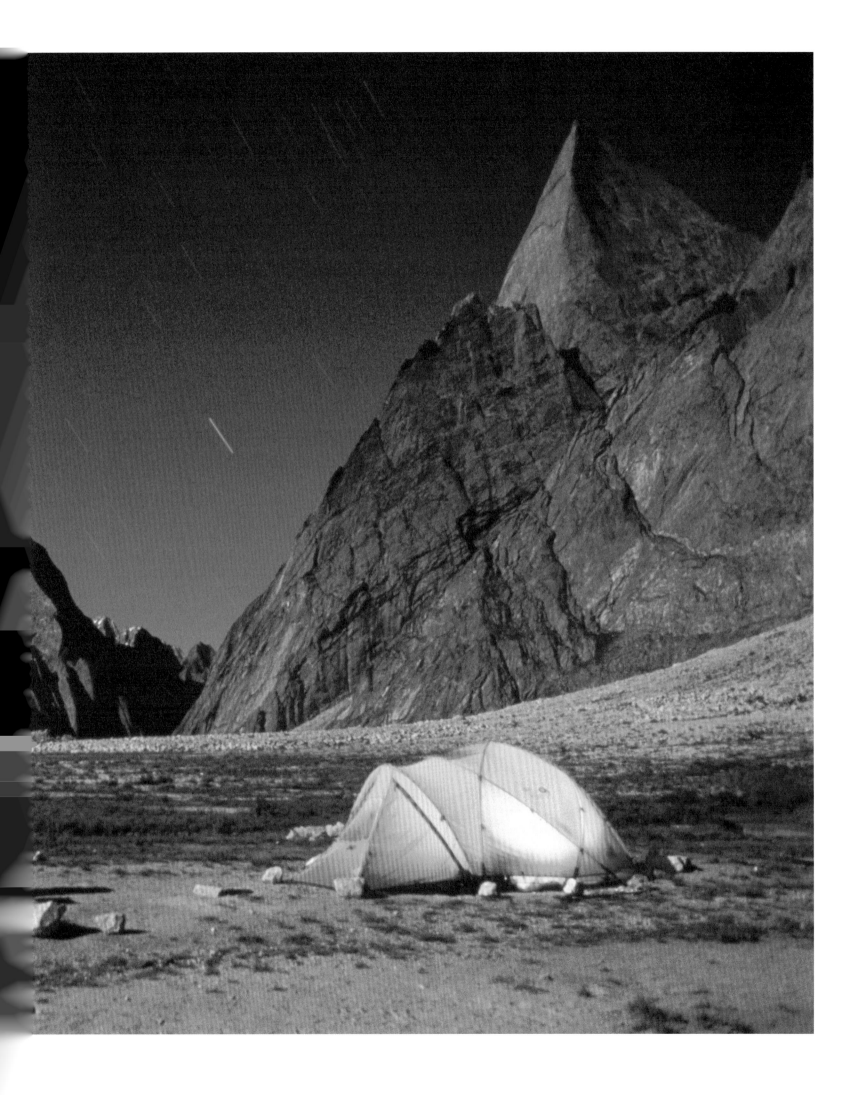

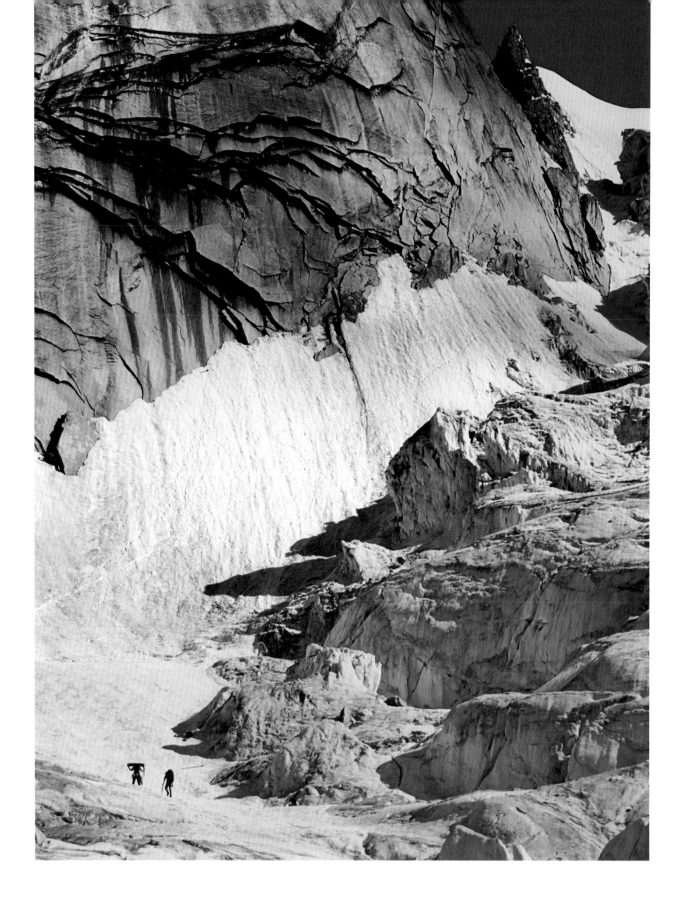

上方　艾文·豪爾和道格·沃克曼穿越冰瀑，背負物資前往比亞翠絲塔（Beatrice Tower）底部的路上。

對頁　艾文在我們的懸掛帳篷上方沿著固定繩爬升。比亞翠絲塔。

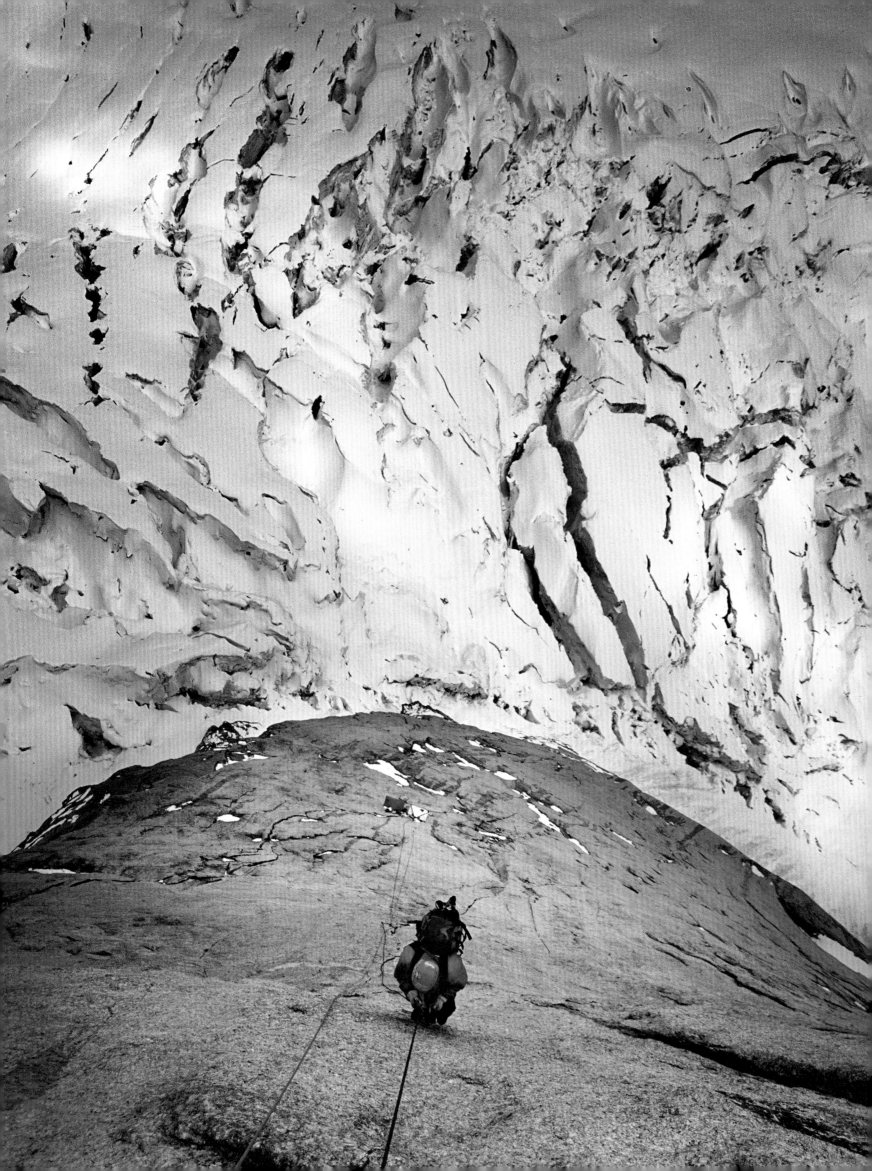

右方 比亞翠絲塔上，道格‧沃克曼從我們的懸掛帳篷往外看。前一晚的暴風雪把我們困在岩壁上。隨著白天氣溫升高，因暴風雪而黏貼在上方的成片冰雪開始往下朝我們砸落，砸得我們在帳篷裡面跳來跳去。由於無處可逃，最後只好靠著岩壁坐，祈禱落下的冰雪不會把我們從岩壁上打落。

下一跨頁 法帝塔（左）和帕哈塔（右）是我們這次遠征的主要攀登目標。克拉庫薩山谷，喀喇崑崙，巴基斯坦。

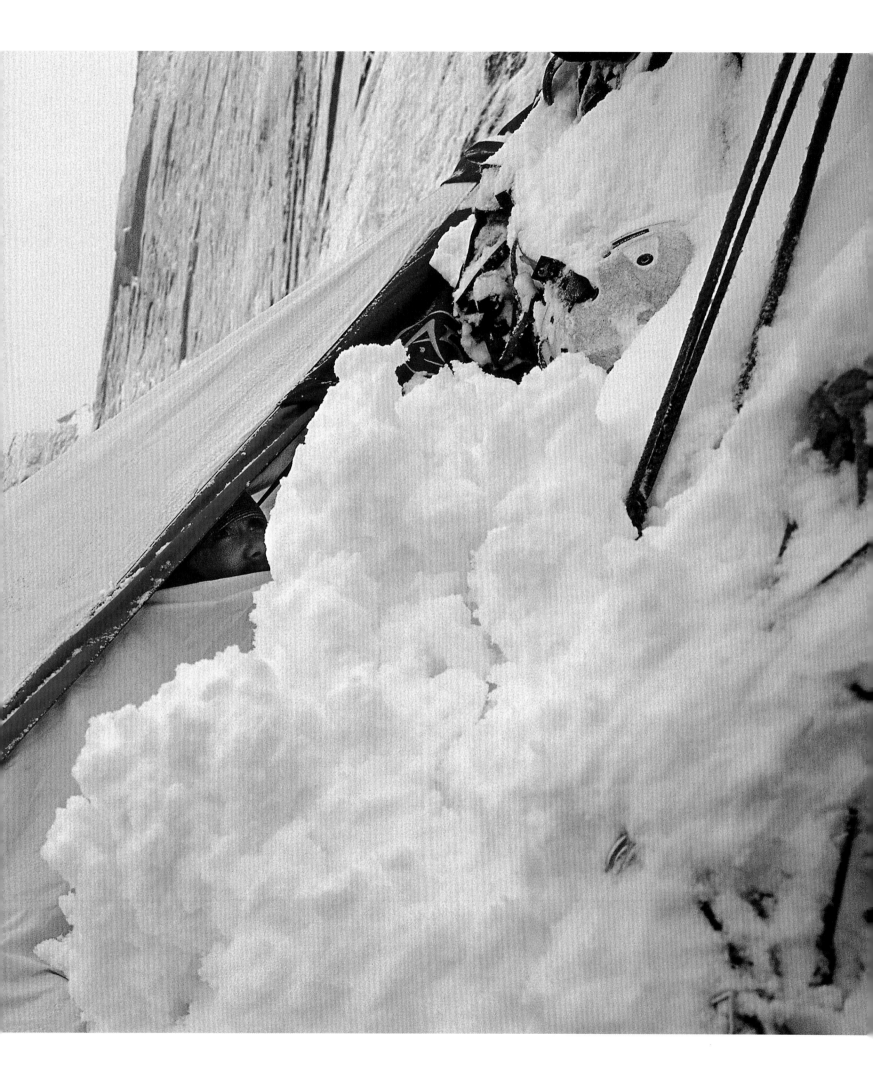

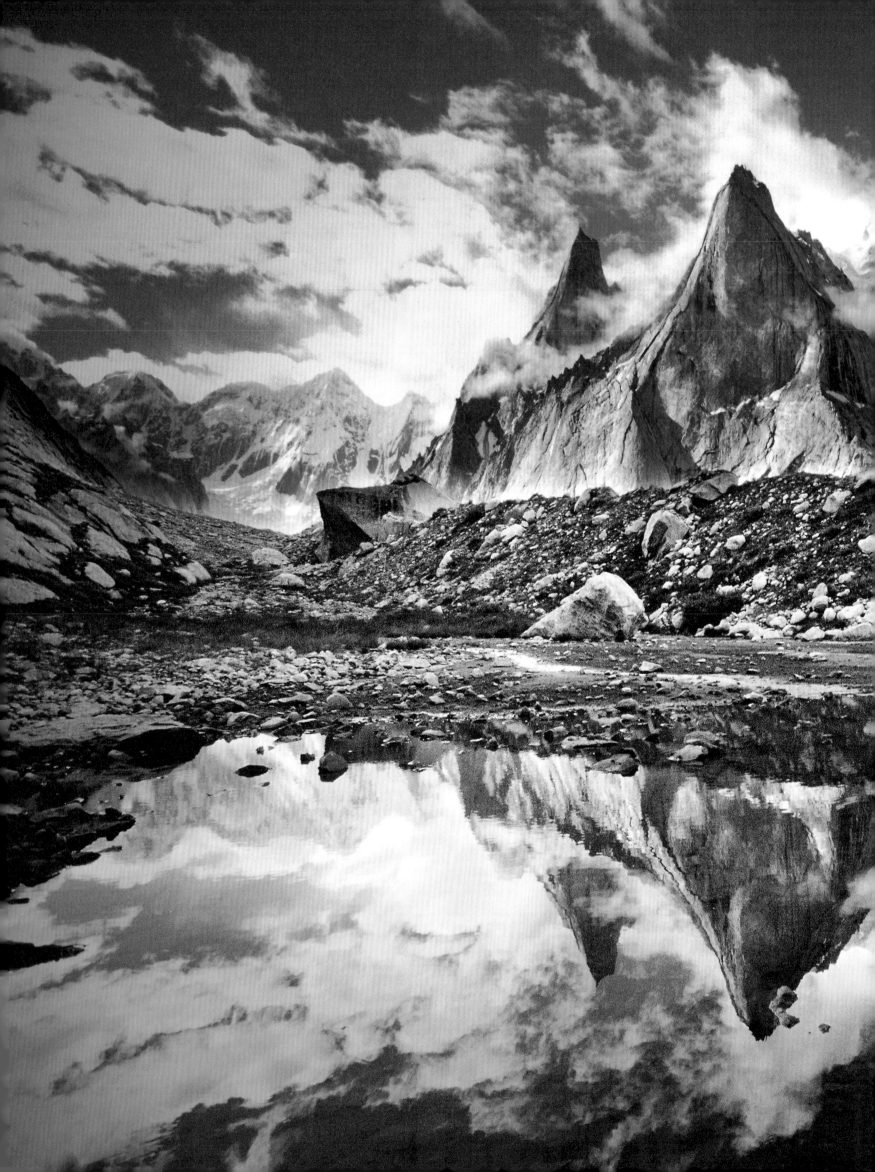

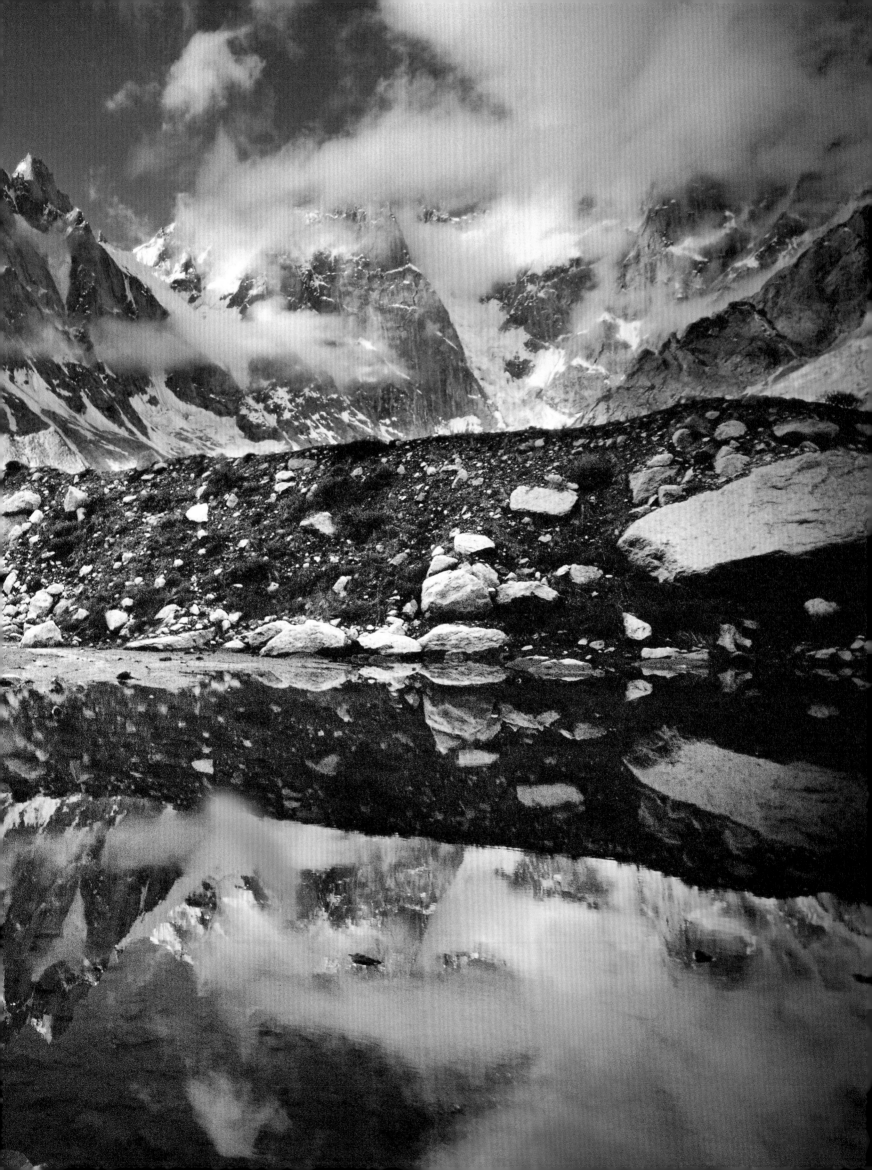

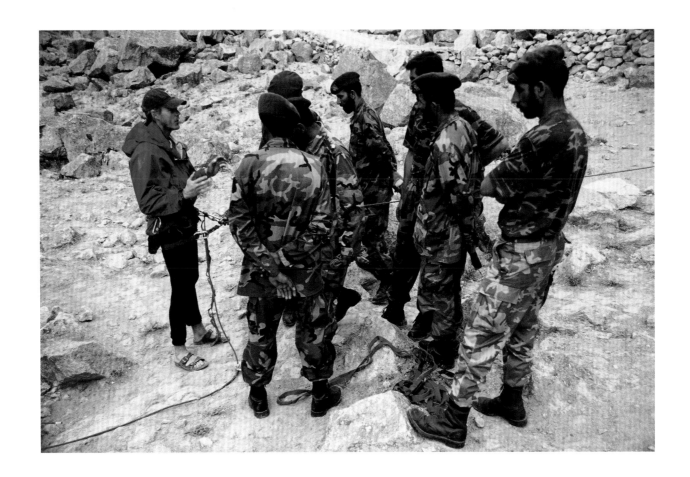

遠征禁區中的塔峰 FORBIDDEN TOWERS EXPEDITION

從第一次巴基斯坦探險回來之後，我開始查閱喀喇崑崙山脈的地圖，想知道康杜斯山谷（Kondus Valley）裡面有什麼。人們對這山谷了解不多，只知道它是軍事緩衝區，緊鄰著尚有領土爭端的喀什米爾地區。這裡是世界上最多戰事的地方，對外國人封閉了將近快二十年。

我只能找到一張山谷的照片，上面是密密麻麻的花崗岩塔峰。我申請了特殊許可證，想要去那裡攀登。在 2000 年四月，巴基斯坦政府出乎意料通過我的申請。六月，在沒有夠多資訊，只知道山谷中沒有任何山峰被人攀登過的情況下，布雷迪‧羅賓森、戴夫‧安德森（Dave Anderson）、史蒂芙‧戴維斯（Steph Davis）和我沿著喀喇崑崙公路往山區出發。

上路後我們才了解許可證在軍事區域完全沒用。我們的朋友兼協調者納齊爾‧薩比爾（Nazir Sabir）聯絡了他在北巴基斯坦軍隊的朋友——准將穆罕默德‧達希爾（Muhammad Tahir），他不只允許我們繼續前往康杜斯，還派了一支特種部隊護送我們。

當我們到達那裡時，目標變得十分明確：一座九百公尺左右的花崗岩尖峰就聳立在山谷入口。在開始攀登前，我們花了幾天和特種部隊互相認識，當他們展示如何射擊 AK-47 步槍的技術時，我們也分享高空繩索救援的技術。我們最後花了十六天，建立了一條三十五段繩距的路線，登上一座山頂只有兩面撞球桌大小的塔峰。我們把路線取名為「東線無戰事」（All Quiet on the Eastern Front），因為我們每晚在懸掛帳篷上都聽到砲擊聲，至於這座塔峰，獻給我們的新朋友達希爾將軍，命名為「達希爾塔」。

上方 布雷迪‧羅賓森向我們的巴基斯坦特種護衛部隊傳授高空繩索救援技術。

對頁 史蒂芙‧戴維斯正在先鋒，用自由攀登[4]的方式通過繩距上的難關。達希爾塔，喀喇崑崙，巴基斯坦。

下一跨頁 布雷迪在達希爾塔山頂欣賞風景。喀喇崑崙，巴基斯坦。

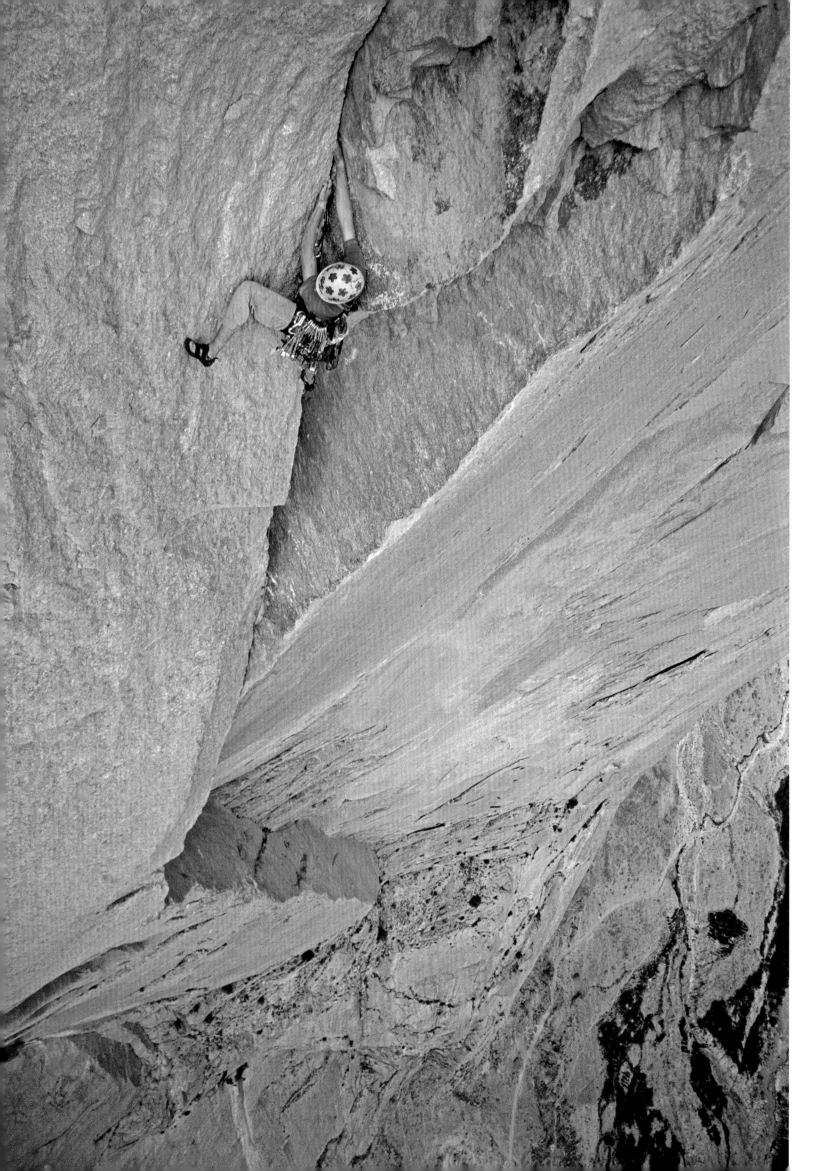

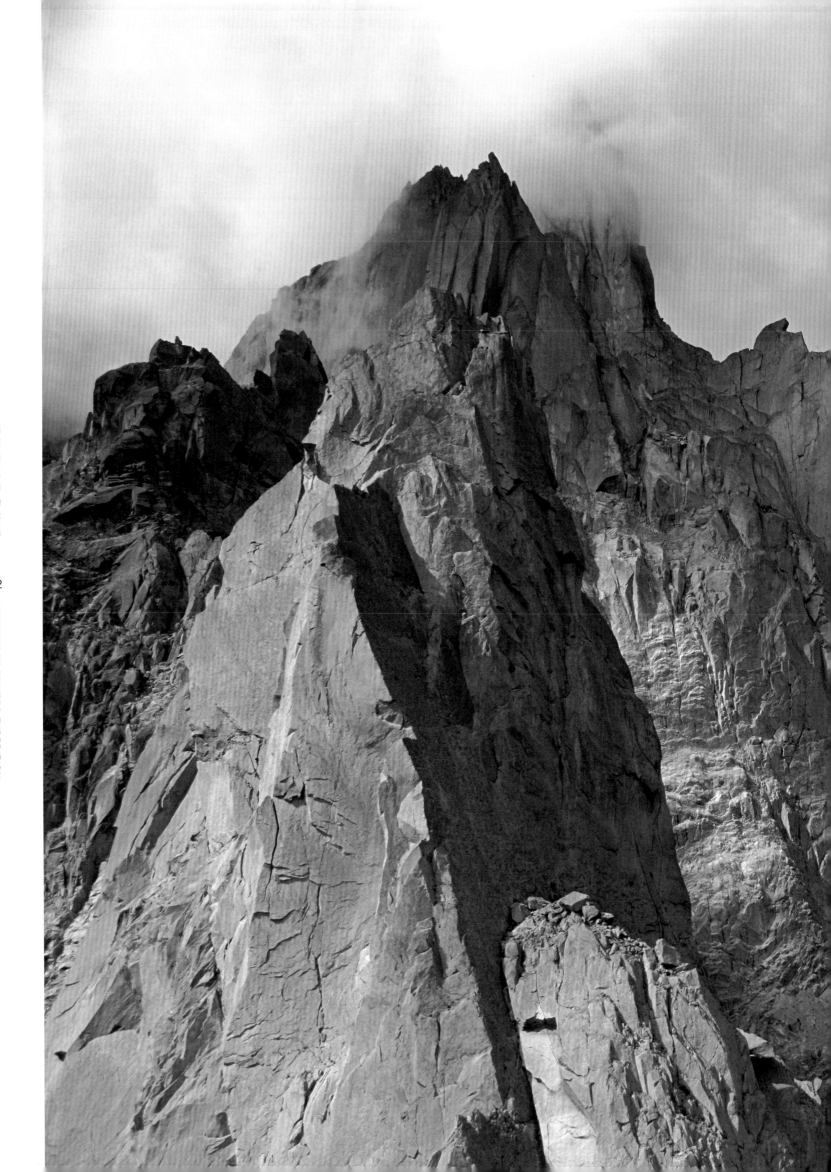

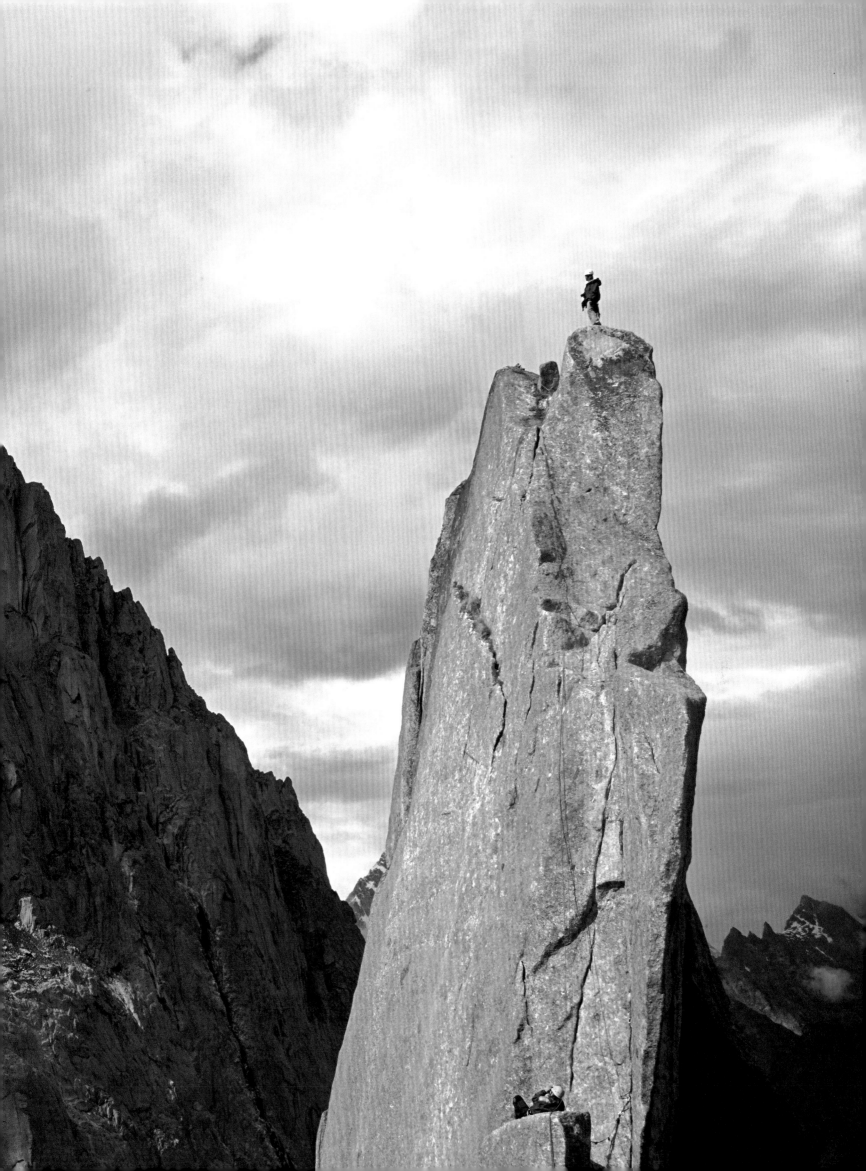

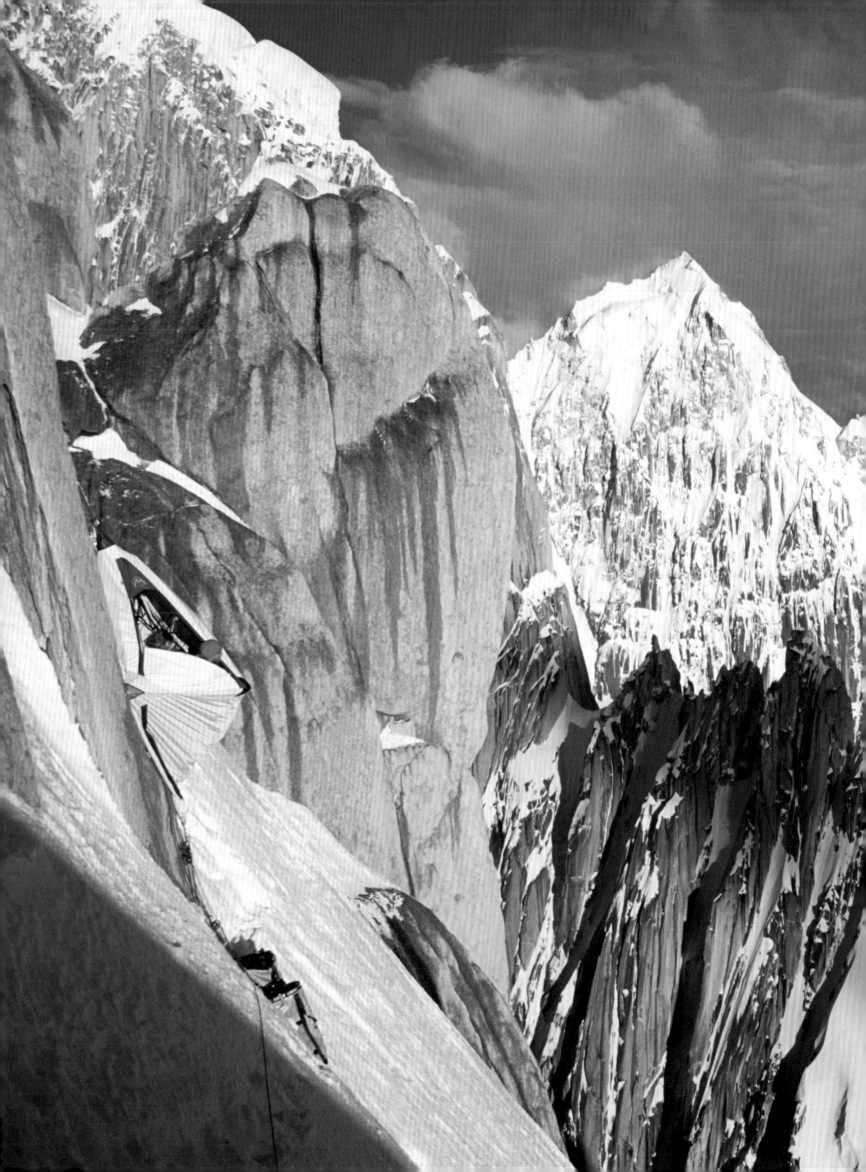

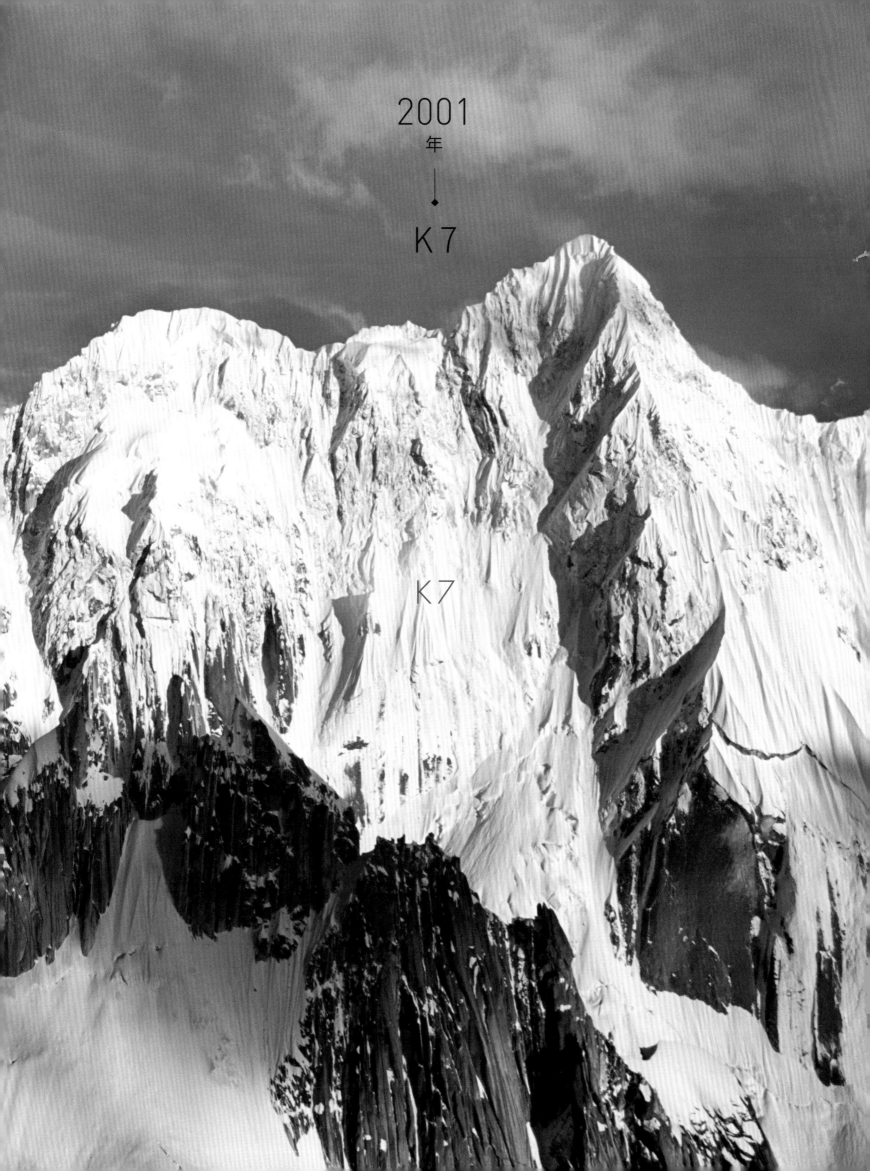

2001
年
↓
K7

K7

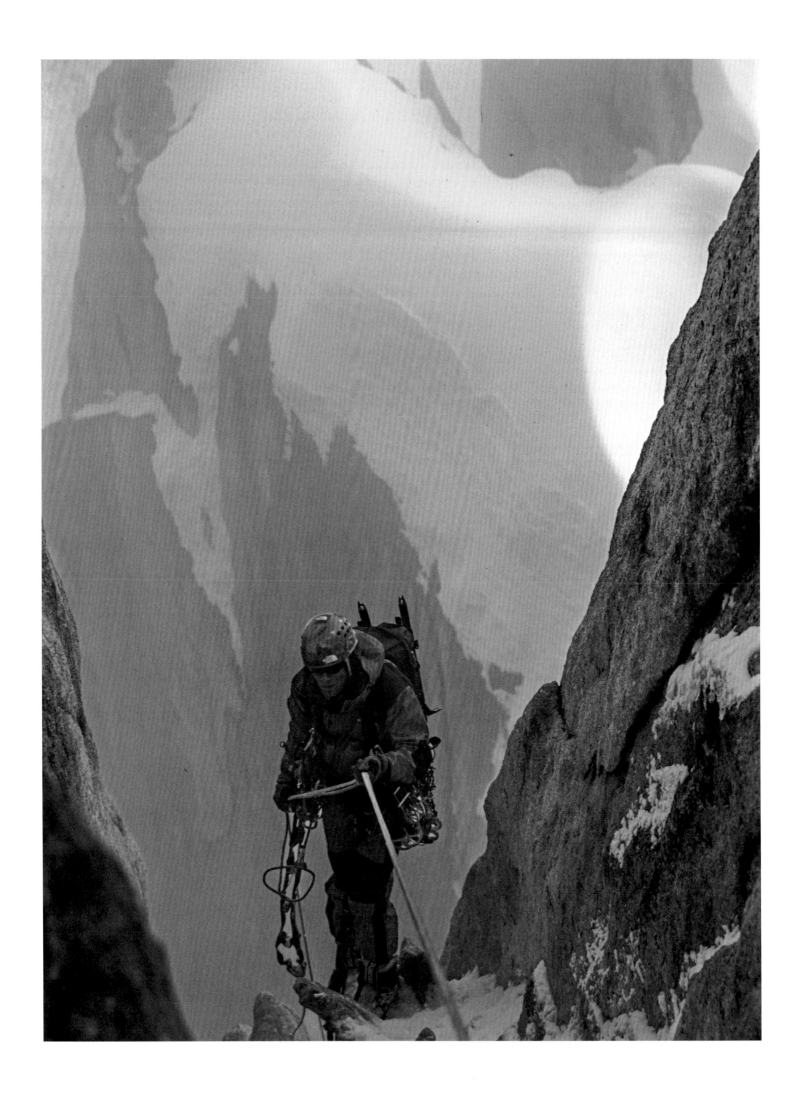

大多數人從來沒有聽說過 K7 峰，
然而它是一座宏偉的山峰。

向上拔起 6,934 公尺，讓人聯想到一座高山堡壘。我是在 1999 年第一次到克拉庫薩山谷探險時看見這座山峰，布雷迪‧羅賓森和我發誓要回來攀登。2001 年七月，我們和康拉德‧安克一起回到喀喇崑崙，嘗試攀登東南壁。

我第一次遇見康拉德是在 2000 年夏天。當時我已經讀過很多關於他的文章，他是有名的登山家，正處於攀登生涯的顛峰，在世界各地完成了許多重要的首攀，登上過《國家地理》雜誌封面，且最近在聖母峰上發現了喬治‧馬洛里（George Mallory）的遺體。他是我心目中的超人，因此當他請求加入我和布雷迪的 K7 計畫時，我相當驚訝，很擔心是否能達到他的期望。

在基地營的第一周，布雷迪和我注意到康拉德總是比我們早起，我們不想讓自己看起來很懶惰，因此一天比一天早起。但是每天早上我們走出帳篷時，康拉德都已經在泡咖啡或是整理裝備了。

嘗試攀登 K7 峰的前一晚，我們三人同意在凌晨三點起床，布雷迪和我私下決定要在兩點就起來，搶在康拉德之前做好準備。隔天凌晨，布雷迪和我很早就醒來，安靜地拿起裝備，摸黑走出帳篷。當我們快速打包背包時，附近響起頭燈開關按下的聲音，我看過去，發現康拉德正若無其事地靠在一塊岩石上，背著背包，隨時準備出發。我敬畏地搖搖頭，太難以置信了。

我們在六月十號開始攀登。看著康拉德輕鬆地施展技藝是件很愉快的事，他在困難地形中大膽又穩健地攀登，不等問題出現就先預料到。憑著數十年的磨練，他果斷地告訴我們應該如何接近攀登路線，要帶什麼裝備，怎樣的風險是我們應該和不應該去承擔的。他給了布雷迪和我信心，我們則努力想給他留下好印象。

在岩壁上的第三天，暴風雨來襲。我們躲進懸掛帳篷中等了五天，撤退是不可能的，因為新雪的量太大，隨之而來的多場雪崩從我們周圍沖下。我們的情況非常糟糕，但康拉德看起來泰然自若，彷彿這正是他想要待的地方——遠離日常生活中所有瑣事，只需要專注在活著這件簡單的任務上。

暴風雨過後，我們繼續攀爬了兩天，在冰雪覆蓋的岩石上艱苦地往上。我們的糧食少到有點危險，當另一場暴風雨來襲時，我們終於決定撤退，卻被更多雪崩困住。經過五天悲慘的垂降後終於下到冰河上，我們拖著巨大的拖拉裝備袋回到基地營。布雷迪和我不只一次疲累得倒下，而康拉德卻毫不在意地在前面開路。

回到基地營時，我們已經在山上待了十六天。由於我們只帶了大概十天份的食物，我比攀登前瘦了六‧八公斤。這是第一次我在康拉德的探險隊中差點餓死，但不是最後一次。

K
7
|
27
K7 2001

前一跨頁 在 K7 上經歷了五天的暴風雪後，康拉德‧安克和布雷迪‧羅賓森在我們高地營的懸掛帳棚上享受陽光。克拉庫薩山谷，巴基斯坦。

對頁 第二次暴風雪後，康拉德從 K7 撤退中。

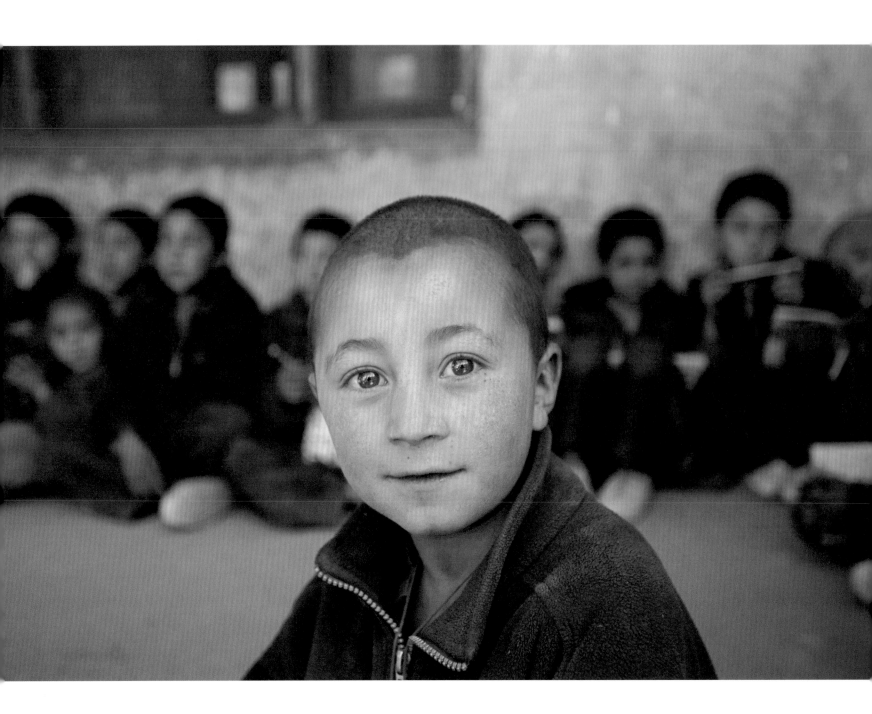

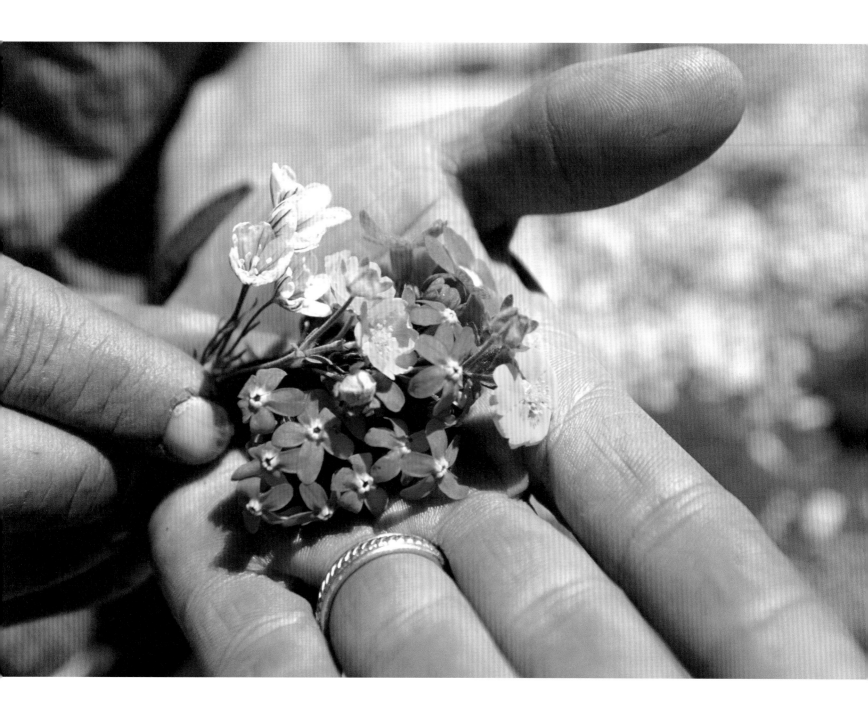

對頁 巴提男學童。胡舍山谷（Hushe Valley），喀喇崑崙，巴基斯坦。

上方 康拉德・安克的新婚戒指，和他摘來準備壓製帶回家給珍妮・羅威—安克（Jenni Lowe-Anker）的花。

右方　巴提人挑夫。克拉庫薩山谷，巴基斯坦。

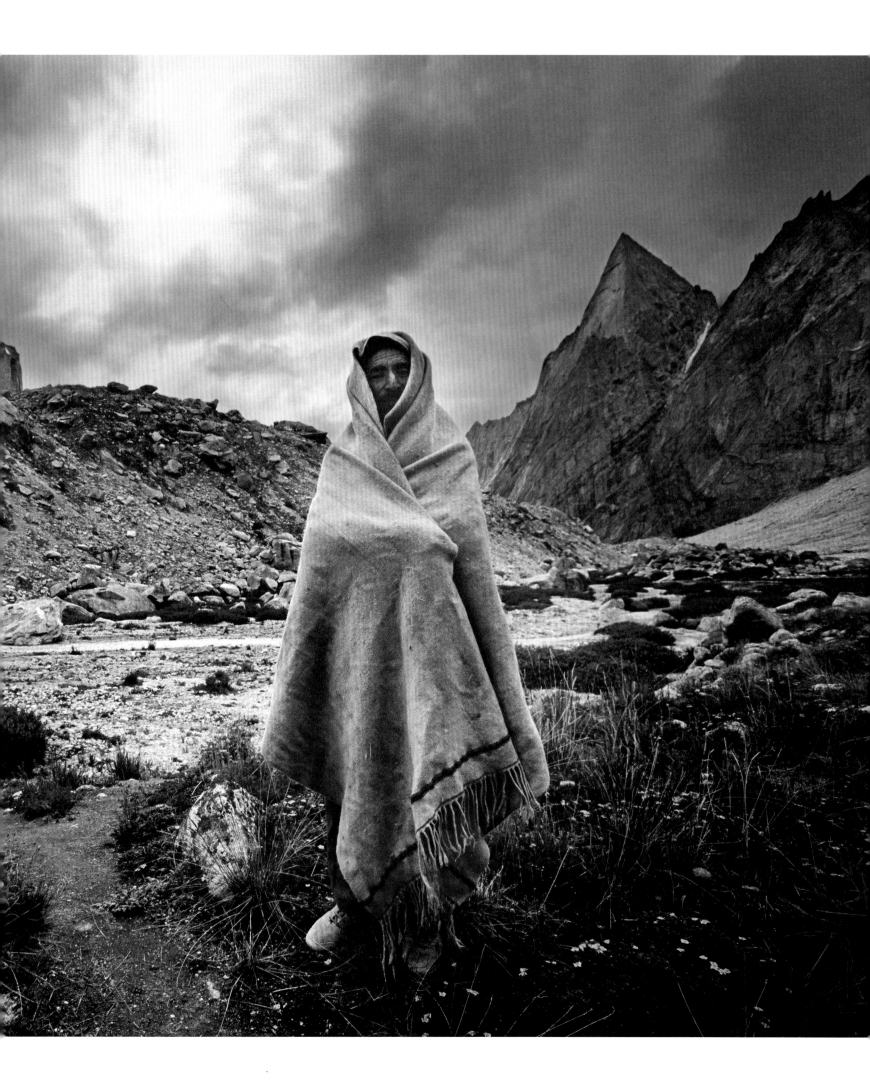

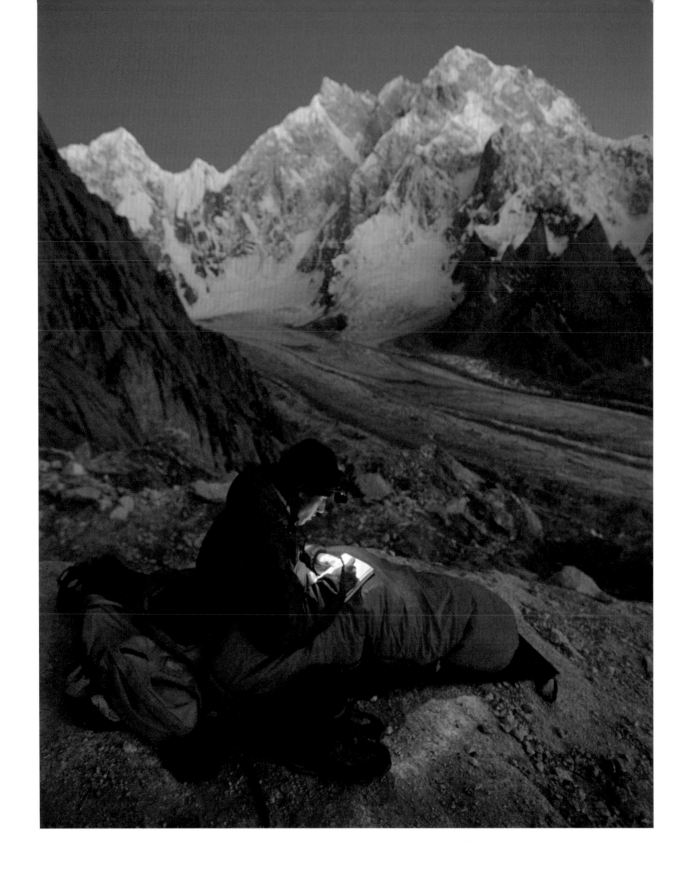

上方 在岩階上露宿的自拍照，背景是 K6 北壁。

對頁 康拉德・安克背著近 32 公斤的攀岩拖拉袋攀登中。

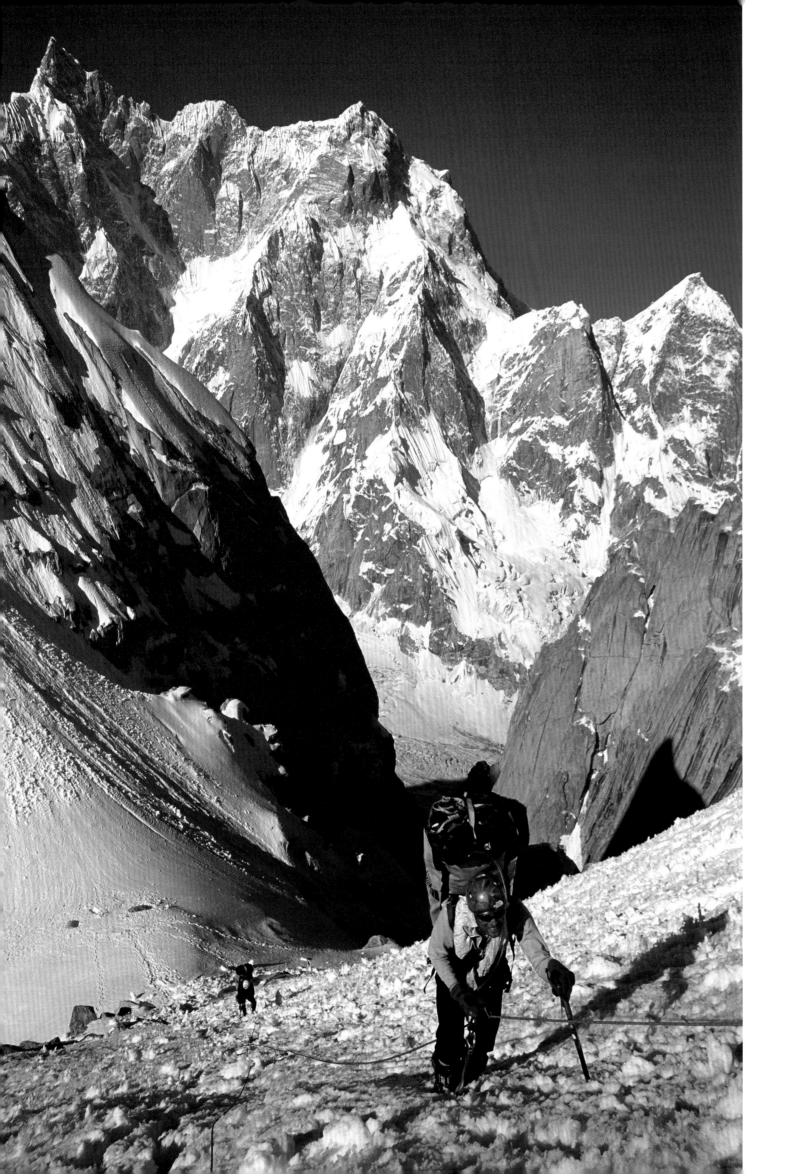

K 7

33

K7 2001

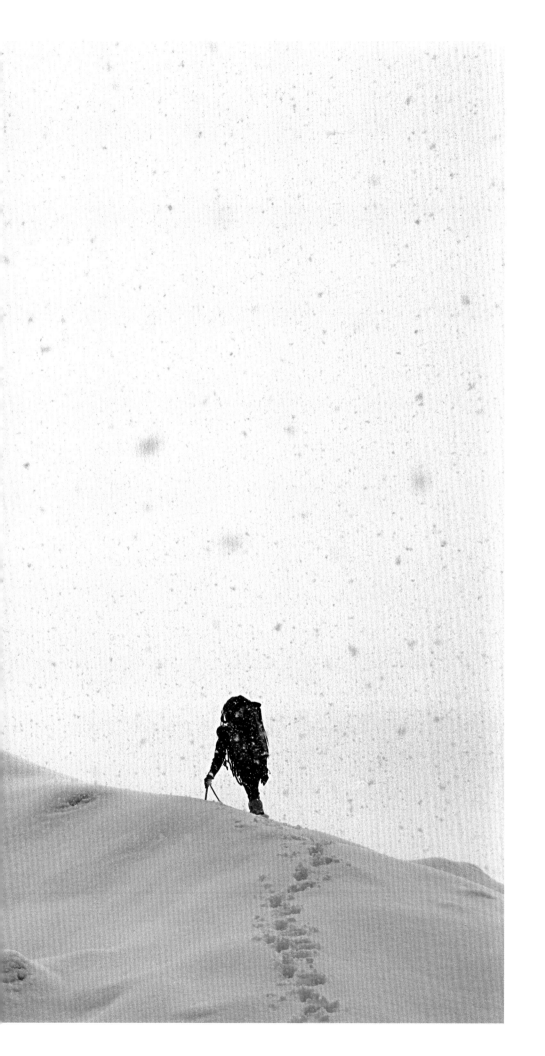

左方 康拉德·安克背著物資穿越冰瀑，前往
我們在 K7 的第一營。

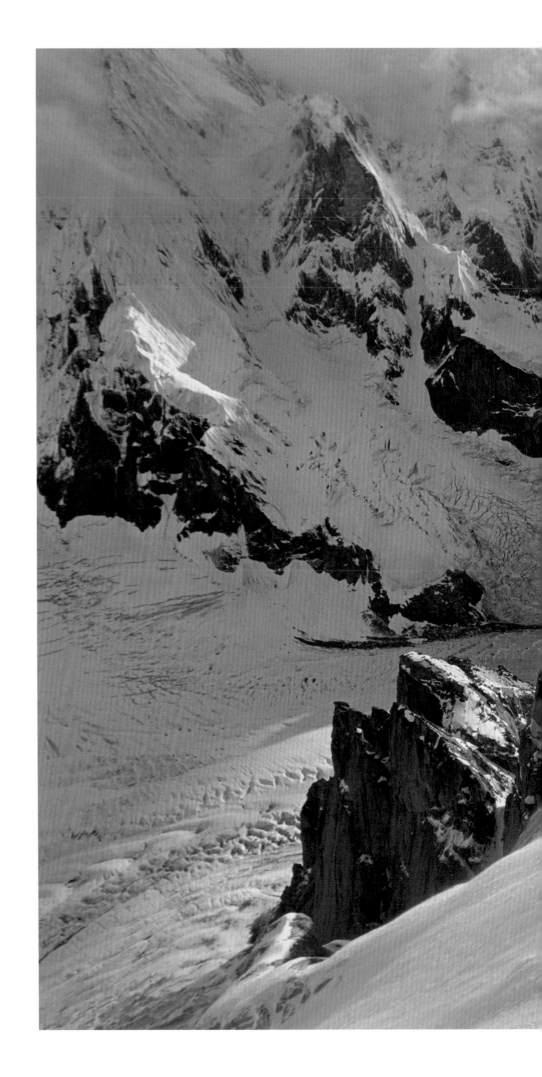

右方 康拉德．安克進入我們在 K7 最高的懸
掛帳篷營地。接下來的暴風雪將我們困在這裡
五天。

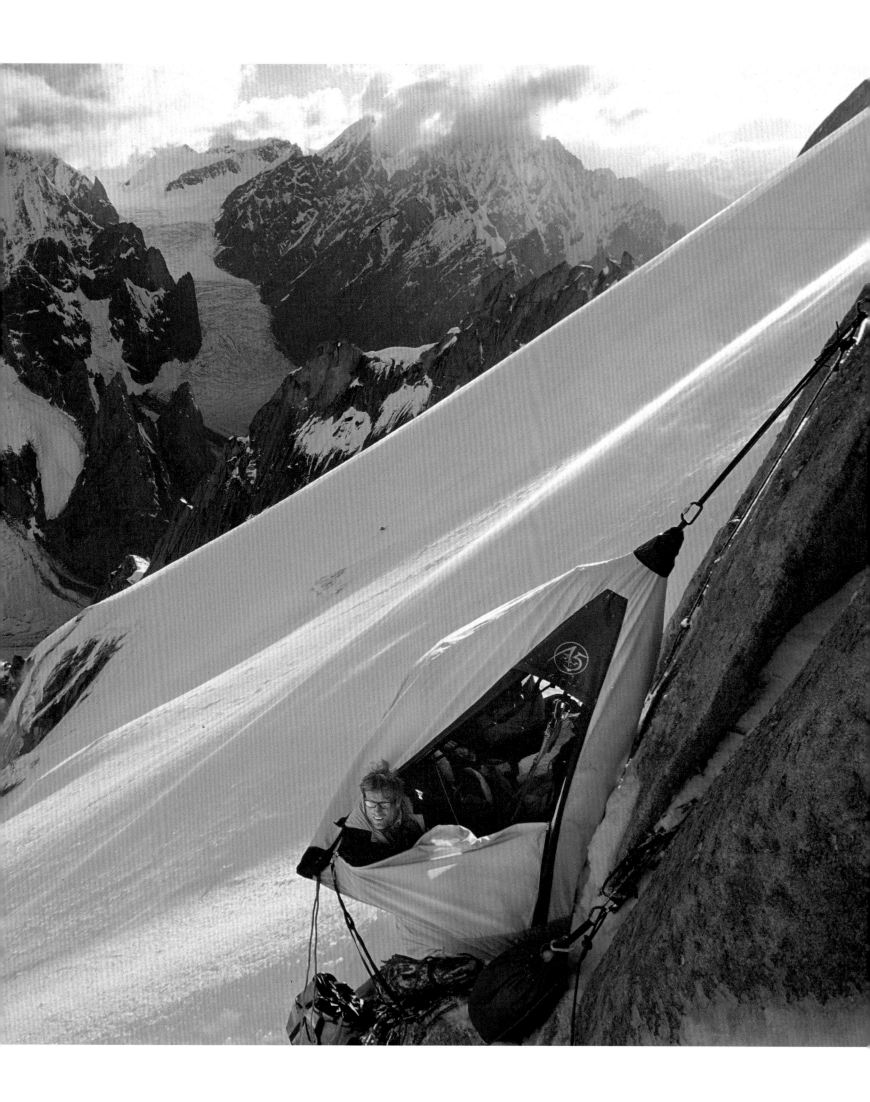

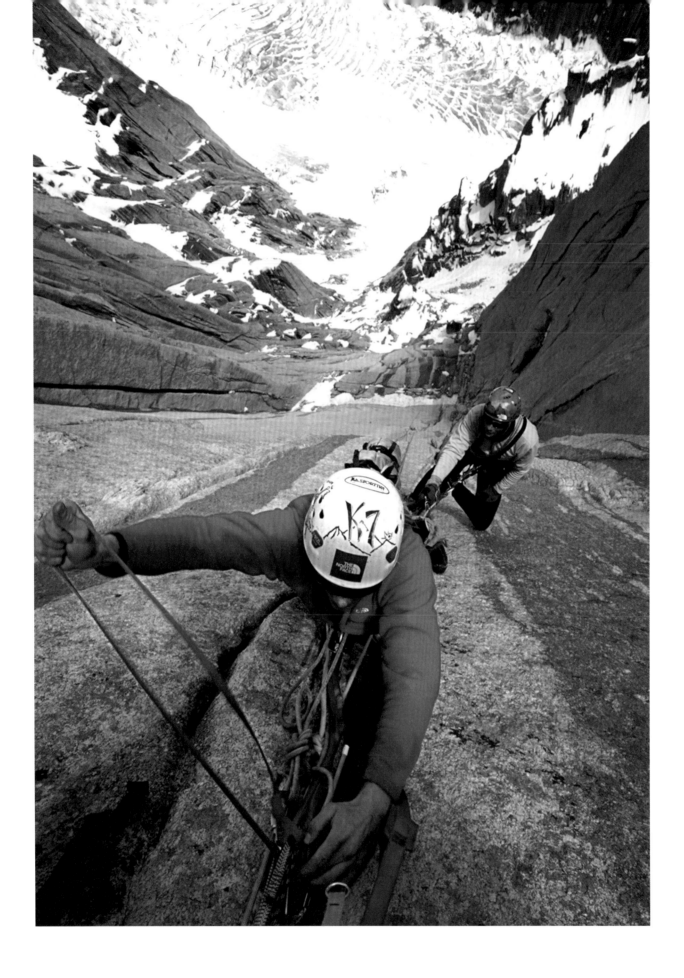

上方 在 K7 的下半部岩壁上，布雷迪‧羅賓森和康拉德‧安克正在拖拉裝備與食物。

對頁 康拉德查看上方的路線，同時布雷迪正沿著固定繩爬到我們的位置。

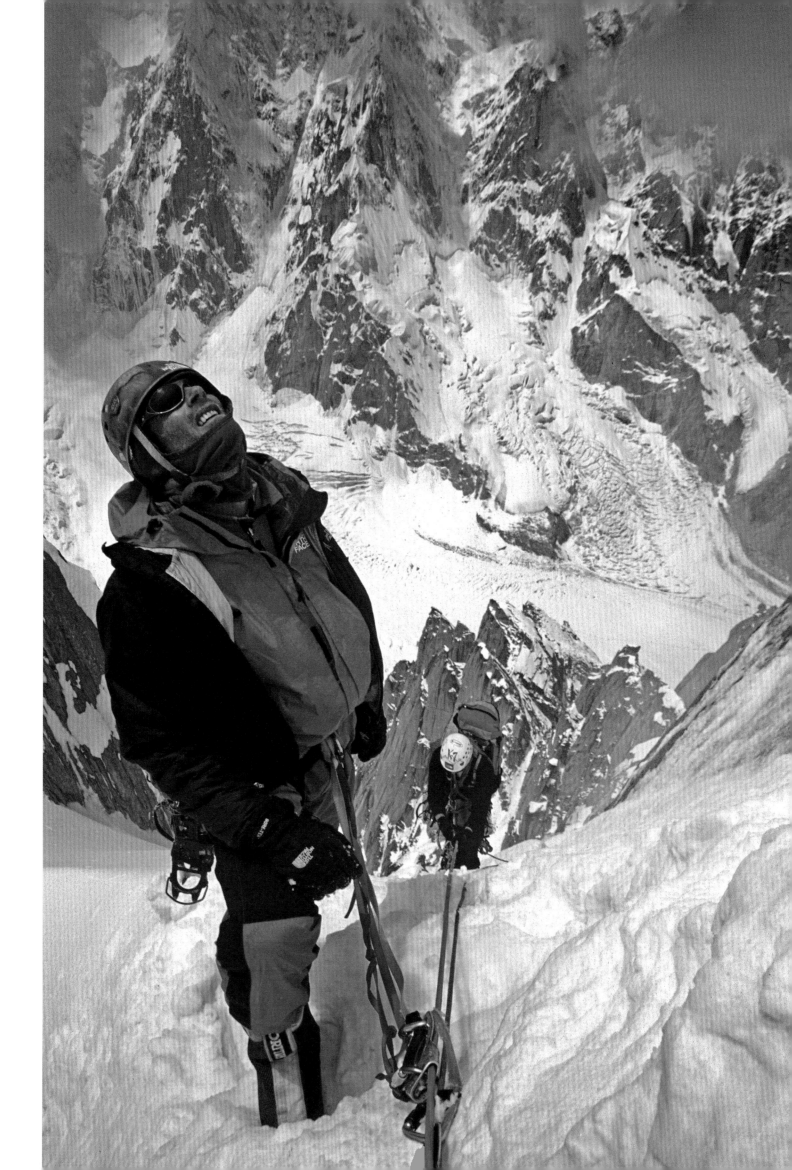

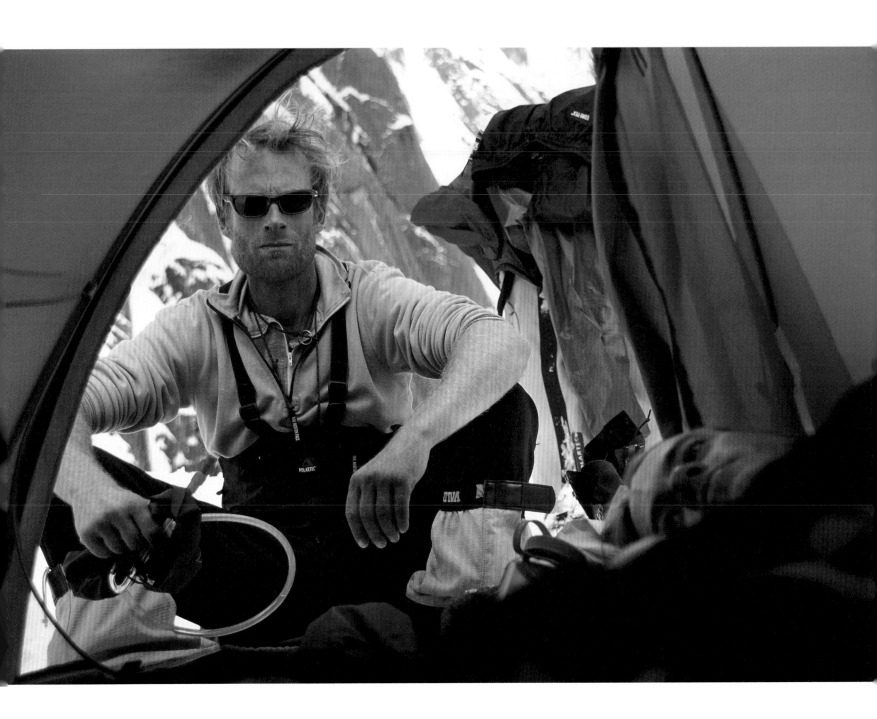

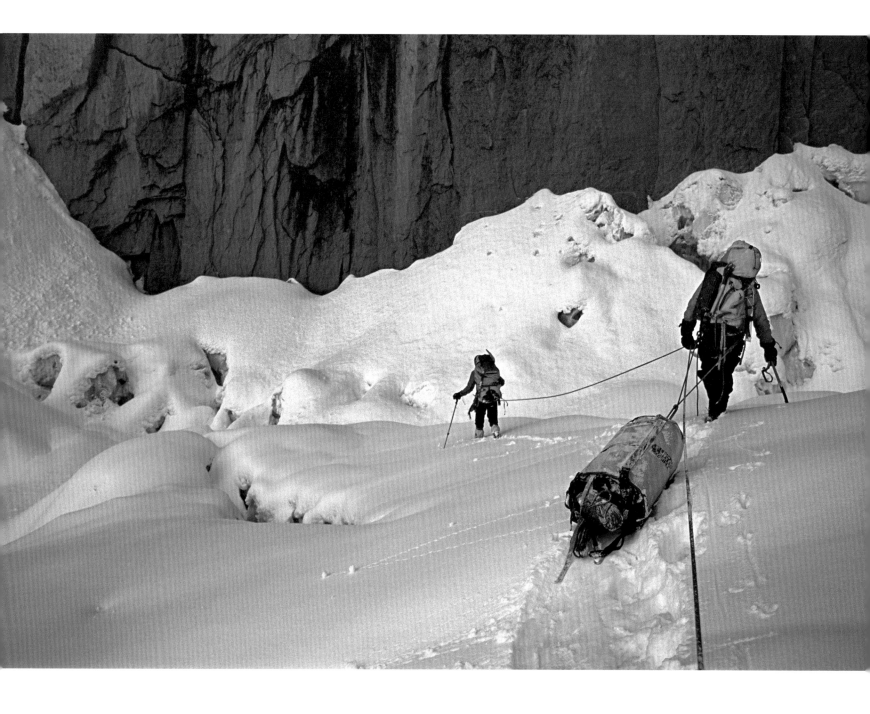

對頁 我們決定撤退後，康拉德·安克和布雷迪·羅賓森在第一營等待下山。從上方落下的雪崩斷絕了垂降的所有安全方案。耐心等待是我們唯一的計畫。

上方 康拉德和布雷迪拖著我們的拖拉袋，穿過裂隙重重的冰河返回基地營。

下一跨頁 K7 峰上，布雷迪正在擺盪橫渡。

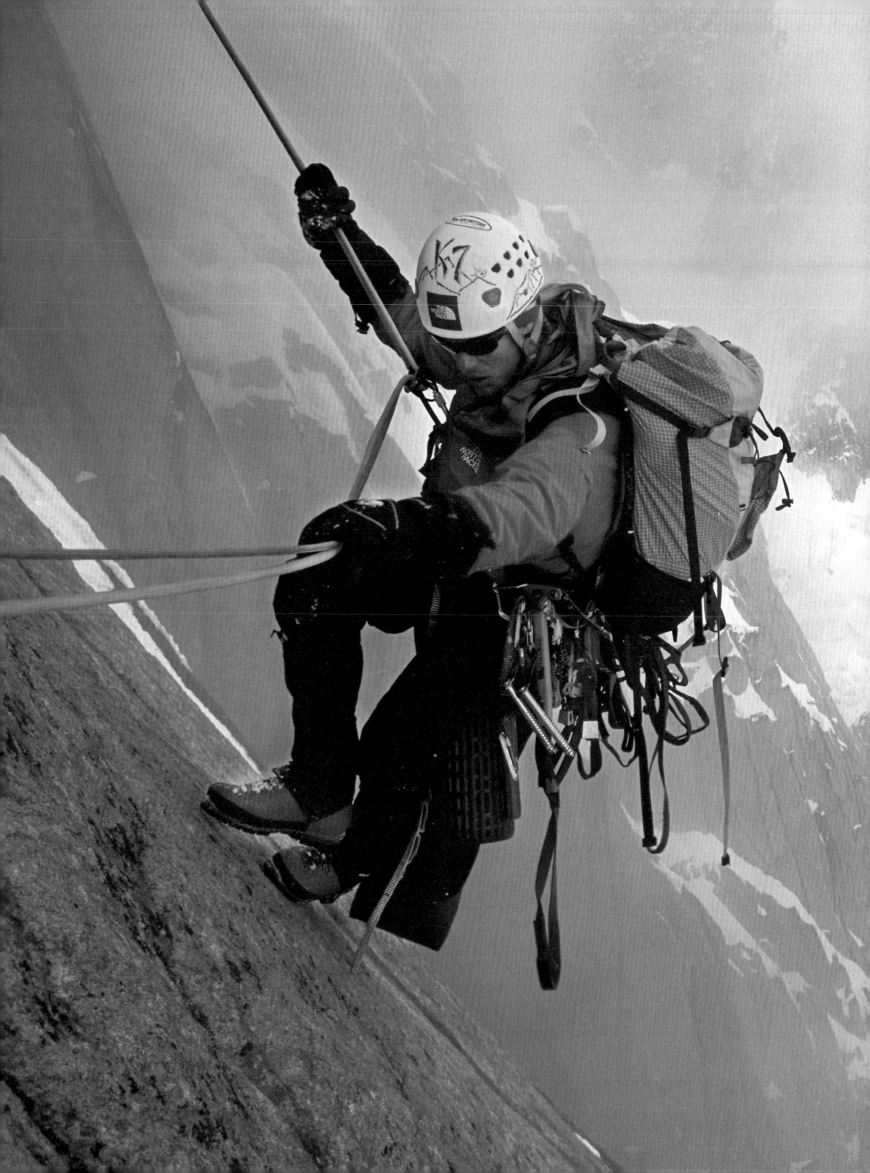

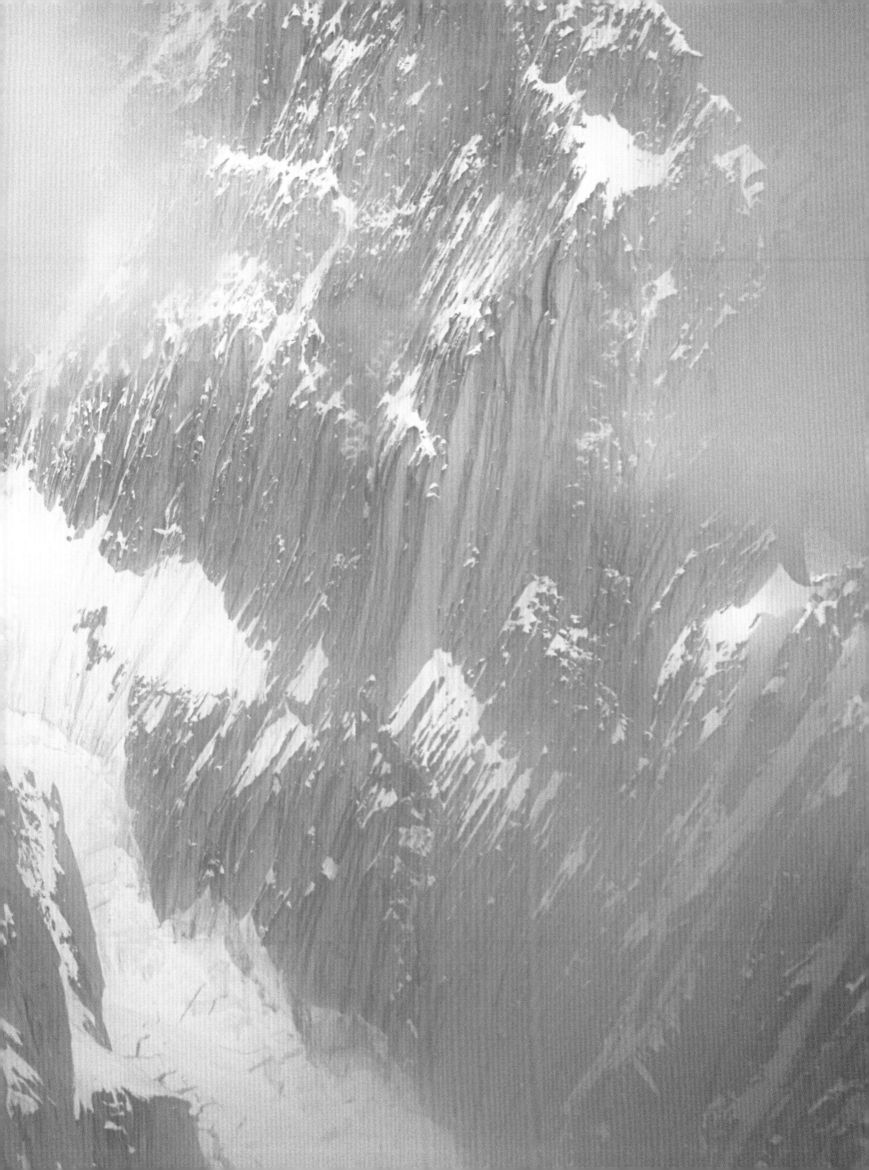

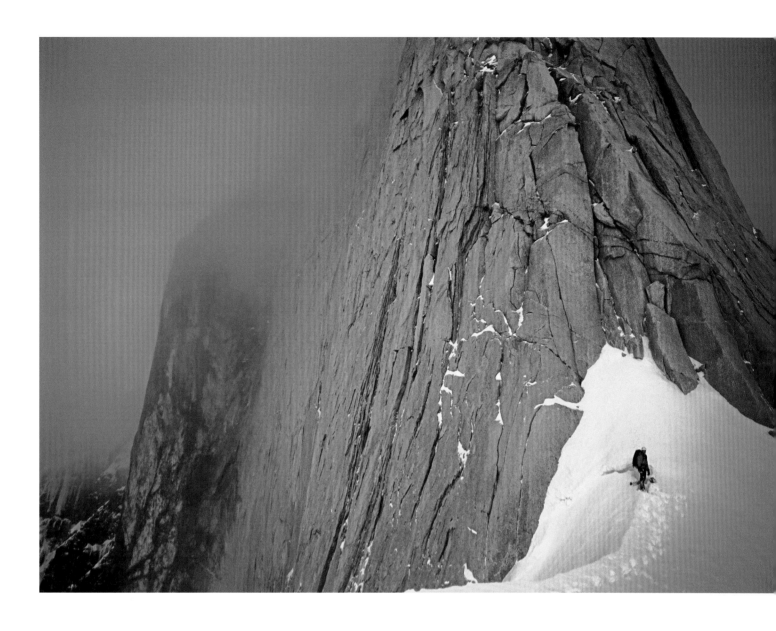

巴塔哥尼亞 PATAGONIA

2001 年十二月，布雷迪・羅賓森和我前往巴塔哥尼亞，嘗試攀登托雷峰（Cerro Torre）上的「壓縮機」路線（Compressor Route）。巴塔哥尼亞有著聲名狼藉的天氣和強風，從巴塔哥尼亞冰帽上捲起的暴風雪不斷地肆虐著菲茨羅伊峰（Fitzroy）與托雷山塊。我們等了四週的時間，才等到一天可以攀登的天氣。在冰雪覆蓋的岩石上驚險地攀登了一整天後，我們抵達稜線，就在主要峭壁[5]的下方。強風吹襲，暴風雪即將來襲，撤退的決定變得非常容易下。

但在巴塔哥尼亞攀登，沒有什麼是容易的。躲在冰洞中顫抖了一整晚後，我們試著垂降到下方的冰河上。繩子一拋出岩階，就被強風直直往天空吹，接著遠遠卡在我們上方的岩石上。我們爬上去解開卡住的繩子後，改了個垂降方式，用攀岩繩環把繩子掛在吊帶上。風吹得我們斜向一邊而不是直直往下，風向改變時又被劇烈地擺盪到另一邊。

這是一次引人入勝的垂降，也是典型的巴塔哥尼亞式教訓，我們雖然沒能登上托雷峰，但確實目睹了美麗的日出和日落。

對頁 日落下的托雷群峰：托雷峰、埃格峰（Torre Egger）和斯坦哈特峰（Cerro Standhardt）。

上方 在壓縮機路線上，布雷迪・羅賓森在主要峭壁下挖雪洞。巴塔哥尼亞，阿根廷。

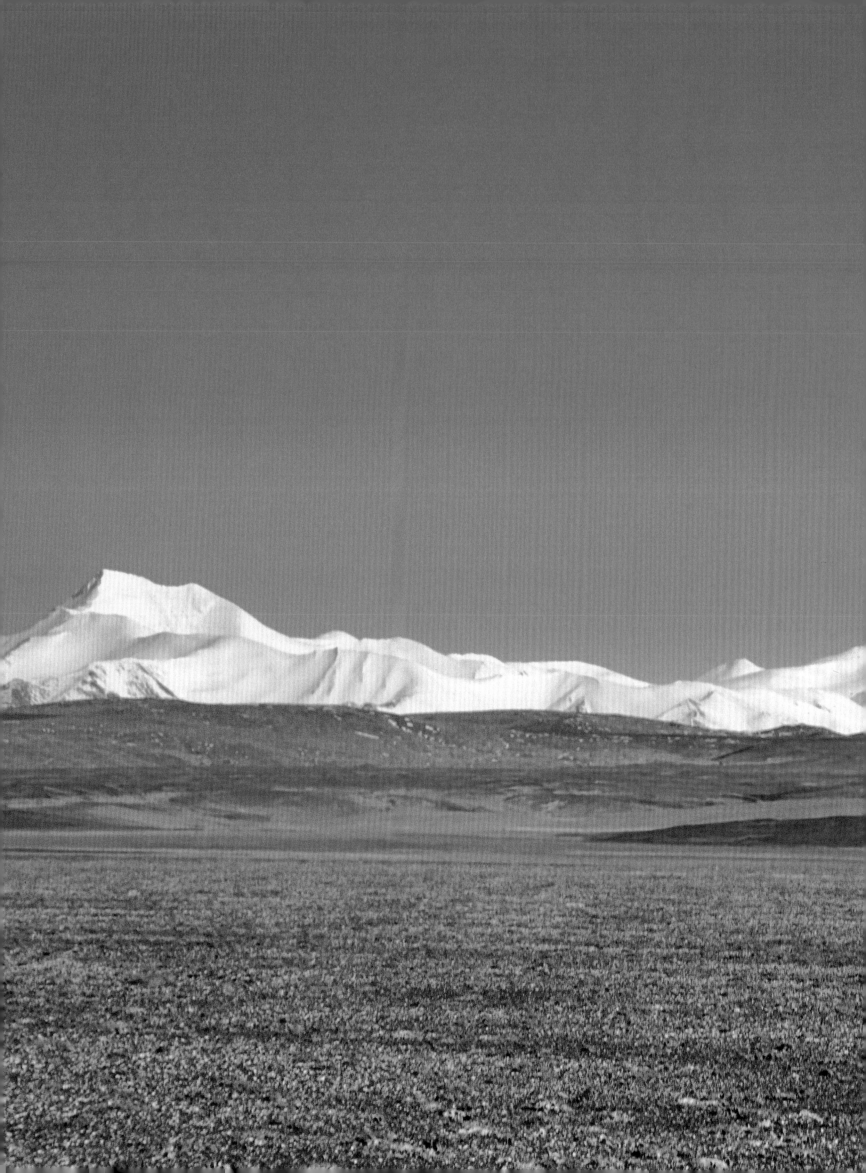

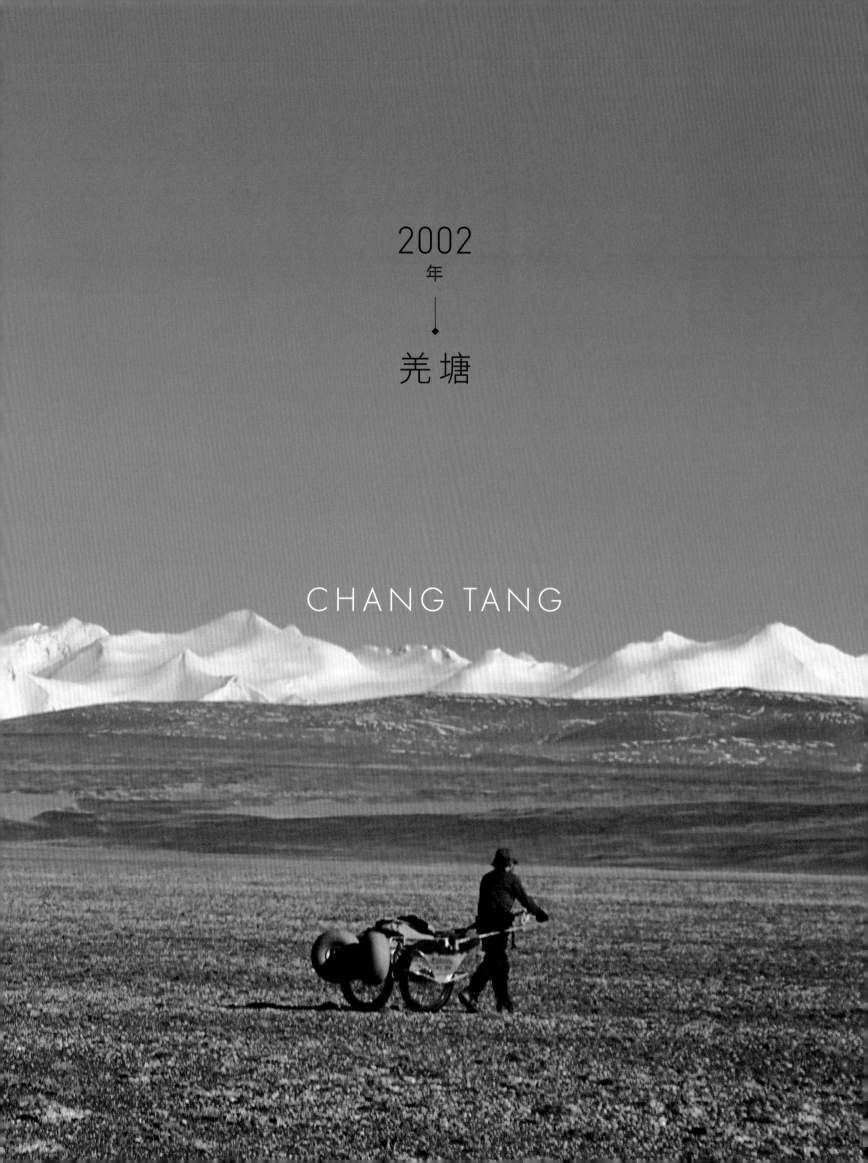

2002
年

羌塘

CHANG TANG

自願受苦一事，理解的人很少。
樂在其中的人更少。

2002 年，我站在三位大師身邊，欣賞著眼前荒涼的景色。我們踏上了長達 443 公里、全程無支援的旅程，穿越西藏西北部的羌塘高原——世界上最高、最偏遠的沙漠高原。

回到 2001 年冬天，瑞克‧李奇威（Rick Ridgeway）打電話給我討論這次考察。因為世人對一種珍稀羊絨製品「沙圖什披肩」趨之若鶩，導致當地特有的藏羚羊數量從幾百萬隻銳減到瀕臨絕種。瑞克、康拉德‧安克、蓋倫‧羅威爾和大衛‧布里薛斯（David Breashears）打算循著藏羚羊難以捉摸的遷移路線，找出牠們隱密的繁殖地。他們希望繁殖地能因《國家地理》雜誌的紀錄片而成為野生動物保留區，不受侵擾。大衛原本打算親自掌鏡，但因故不得不退出。瑞克說：「我們需要第四名成員。」我很想去，但我沒拍過影片，沒有信心取代 IMAX 巨作《聖母峰》[6]的導演。

「先做出承諾，然後想辦法搞定。」瑞克告訴我。

我們必須帶上所有必需品，包括食物、衣服、攀登和露營裝備、攝影機、膠捲，為此瑞克設計了鋁製的人力車來拖動每人約九十公斤的裝備。除了要在旅程中存活下來，這趟考察的成敗也取決於我們能否在完美的時間點遇到遷移的藏羚羊，以在牠們產下後代前找到繁殖地。如果我們移動得太慢，可能無法和藏羚羊群交會；如果我們太早到達繁殖地，就沒有足夠的食物等待藏羚羊分娩。一路上幾乎沒有水源，也無法補充食物，而且不可能有救援。

我覺得這個計畫很荒唐，但我知道沒有比瑞克、康拉德和蓋倫更好的導師了，他們三人加起來已經進行了一百次以上的遠征探險。瑞克雖然正忙著做筆記——他在這個案子中的任務是撰寫文章，但仍然空出時間教我拍攝影片。我研究了蓋倫所做的每一個決定、拍的每一張照片，以及為了達到《國家地理》的嚴格標準所投入的驚人工作時間。康拉德總是拖著超出他份額的重量。

長途跋涉二十五天後，我們在藏羚羊分娩的前一天遇到牠們。第二天，我們拍攝到第一隻藏羚羊崽出生的影片與照片。旅程很成功，但我們還要走兩百公里左右才能回到接駁點，食物也剩無幾。在離開的路上，瑞克、蓋倫和康拉德停下來用望眼鏡觀察了一座未登峰，那是崑崙山脈的最高峰。蓋倫說：「既然我們都帶了冰斧和冰爪了，不妨用一用。」我心想：「你在開玩笑嗎？我們要去爬一座顯然不可能活著講給別人聽的山？」但一天之後，我們去爬了，當我們快到山頂時，我拍了一張蓋倫正要踏上山頂的照片。

一年後，蓋倫和妻子芭芭拉（Barbara）在一場空難中逝世。羌塘之行成為他最後一次探險，為了悼念，《國家地理》刊登了那張我拍攝蓋倫在山頂稜線上的照片。這是他送給我的最後一份禮物：我在這本著名的黃框雜誌上的首幅滿版照片將開啟我在《國家地理》雜誌的攝影師生涯。

前一跨頁　瑞克‧李奇威拖著人力車穿越羌塘高原，海拔約 5,200 公尺。

對頁　蓋倫‧羅威爾正在拍攝《國家地理》雜誌委派的案子。

上方　一位西藏阿尼在貢巴[7]前面走過。阿里地區，西藏。

對頁　我們在薩嘎達瓦節抵達拉薩，這是藏曆上最神聖的日子之一。瑞克・李奇威跟著藏族朝聖者一起繞著布達拉宮轉圈。

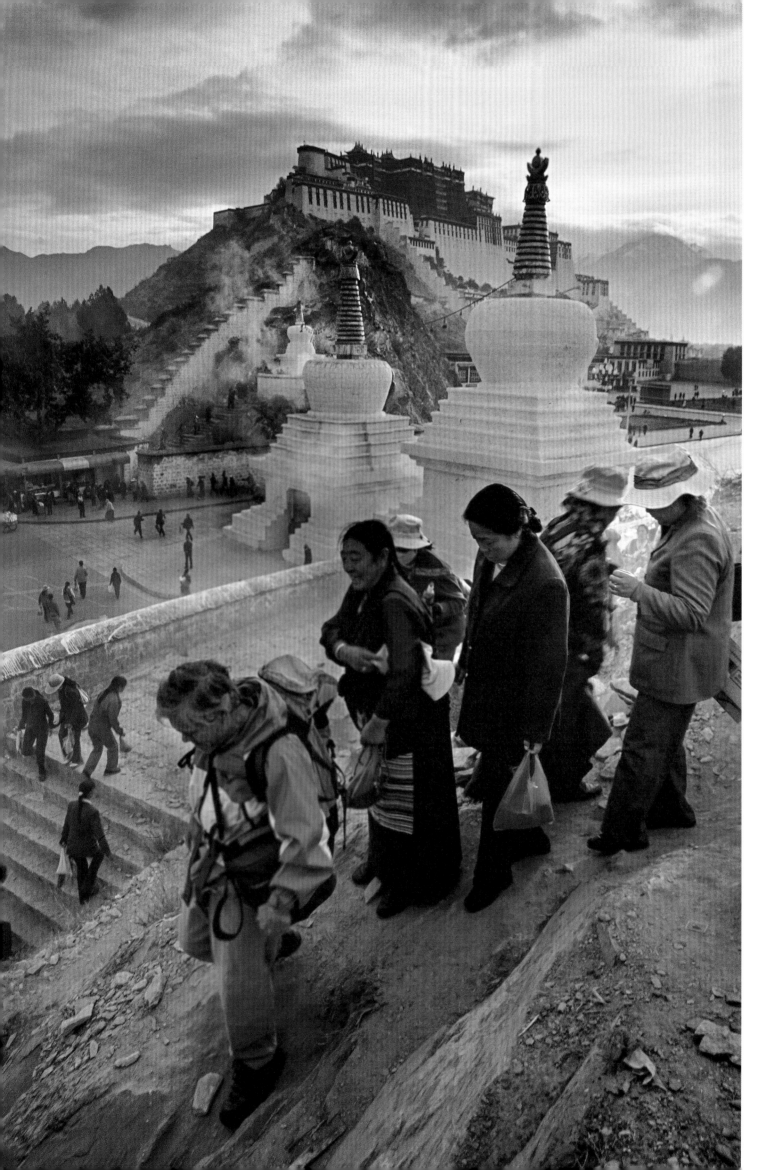

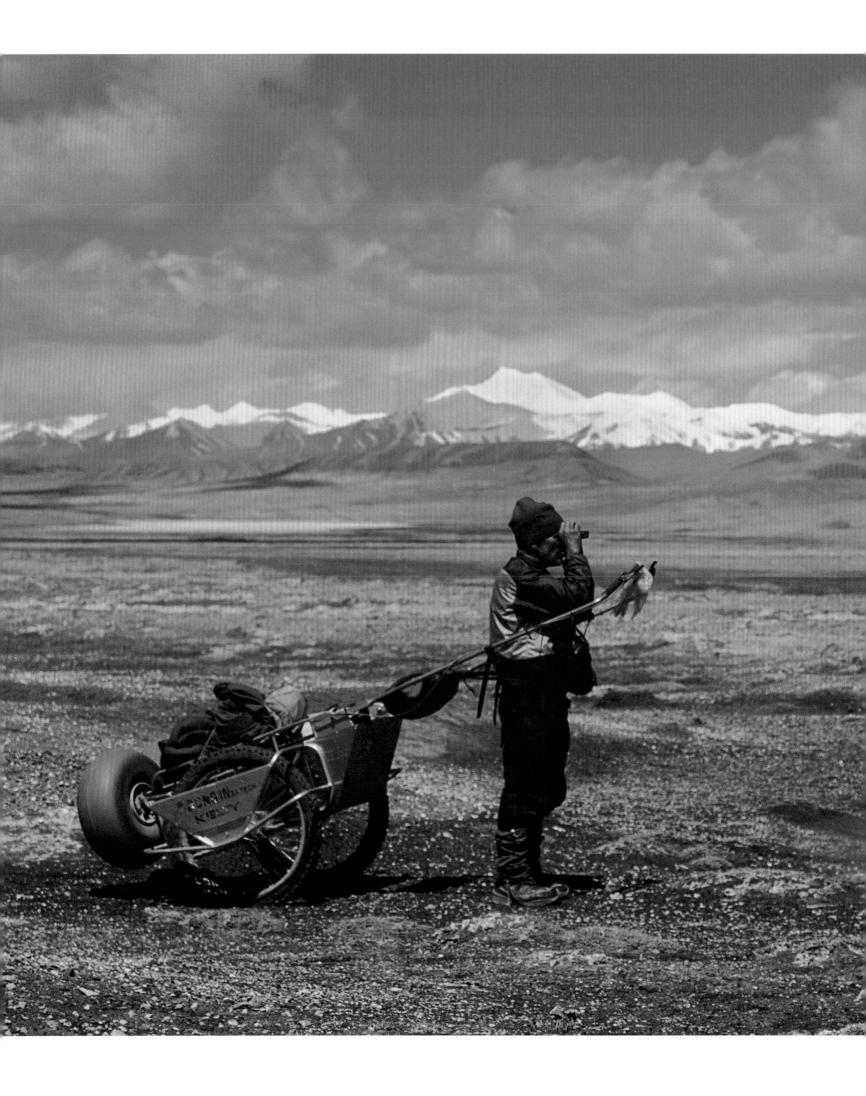

左方 蓋倫・羅威爾搜索地平線尋找藏羚羊。

右方　蓋倫·羅威爾在黑石北湖附近重新打包攝影裝備，穿越之旅的第七天。

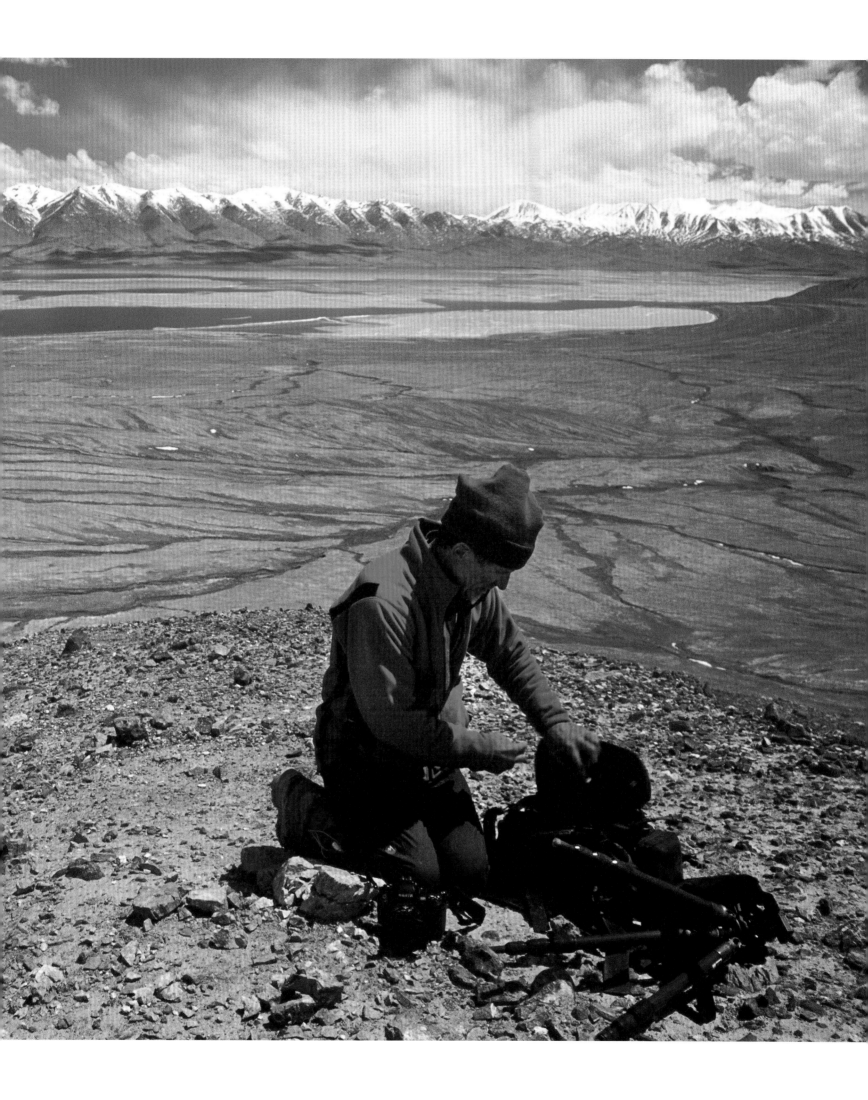

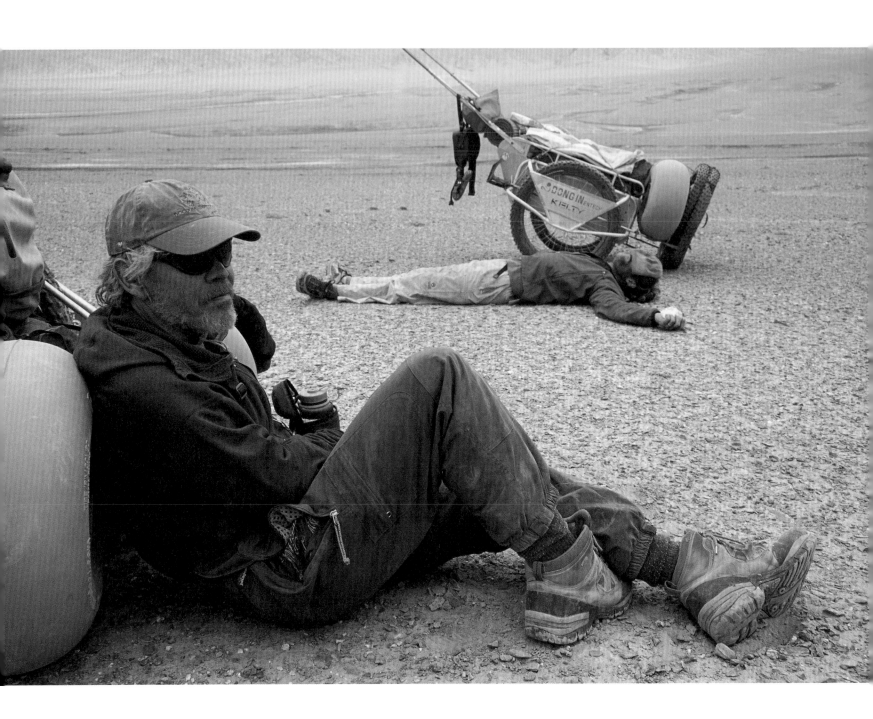

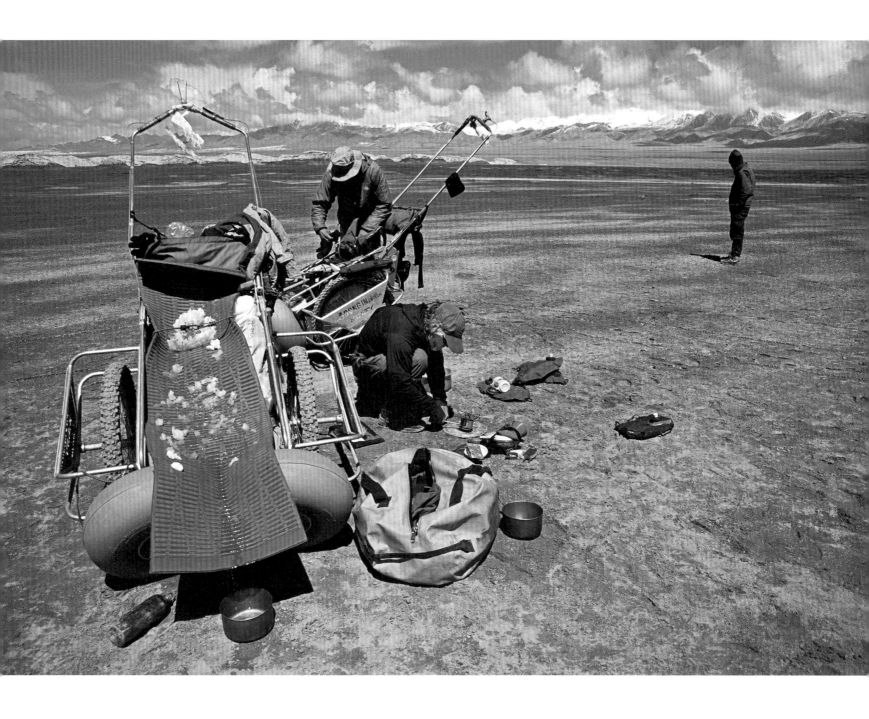

對頁 橫越之旅的第二十五天，精疲力盡且熱量不足。在還有一百六十公里要走和存糧不足的情況下，瑞克·李奇威和康拉德·安克拖著人力車走了三十幾公里後伸展四肢休息。

上方 我們的日子常常耗費在找飲用水上。偶爾，我們可以趁早晨太陽曬乾大地之前收集到前晚的一些降雪。用睡墊來當太陽能融雪裝置，我們不僅可以節省燃料，也順便將潮溼睡墊上的髒汙、碎屑一起沖進我們的飲用水中。

下一跨頁 蓋倫·羅威爾正往藏羚羊峰（Chiru Peak）山頂前進。首登這座 6,400 公尺山峰，將是他最後一次攀登。

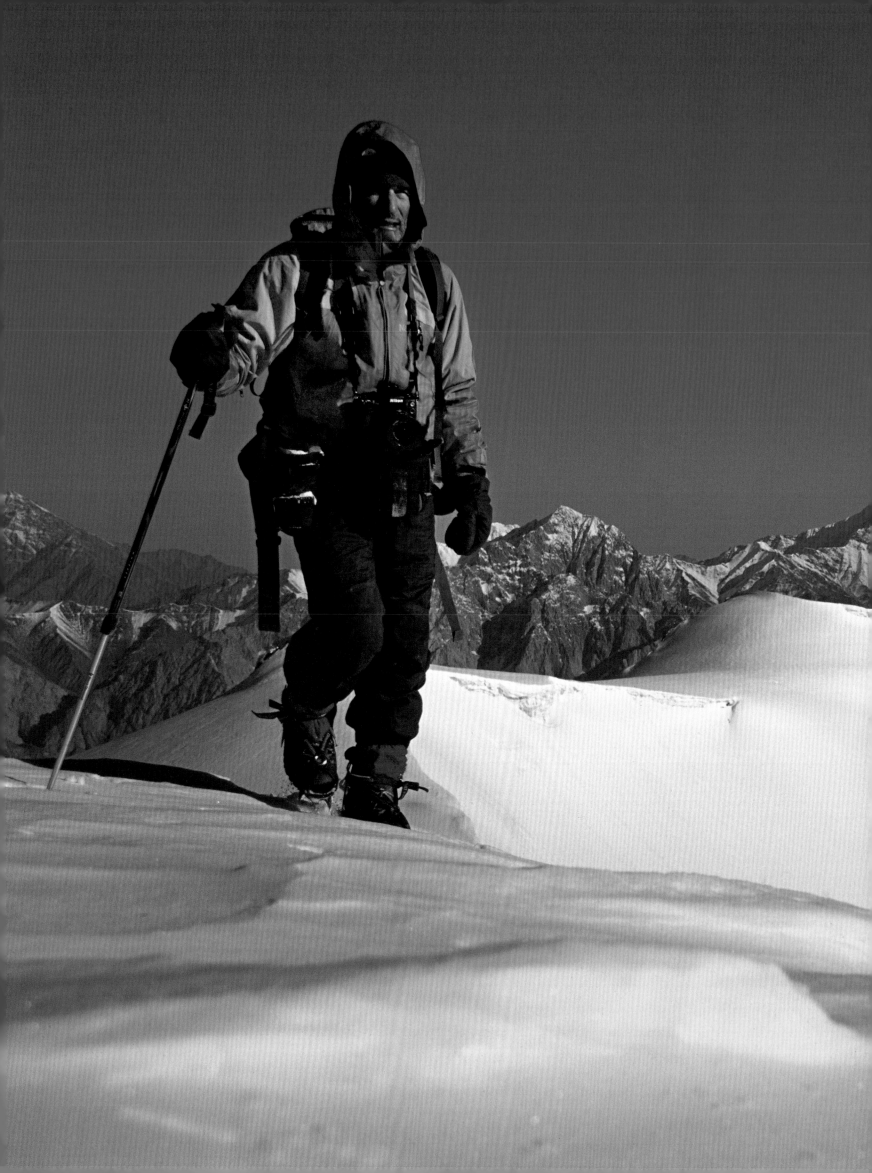

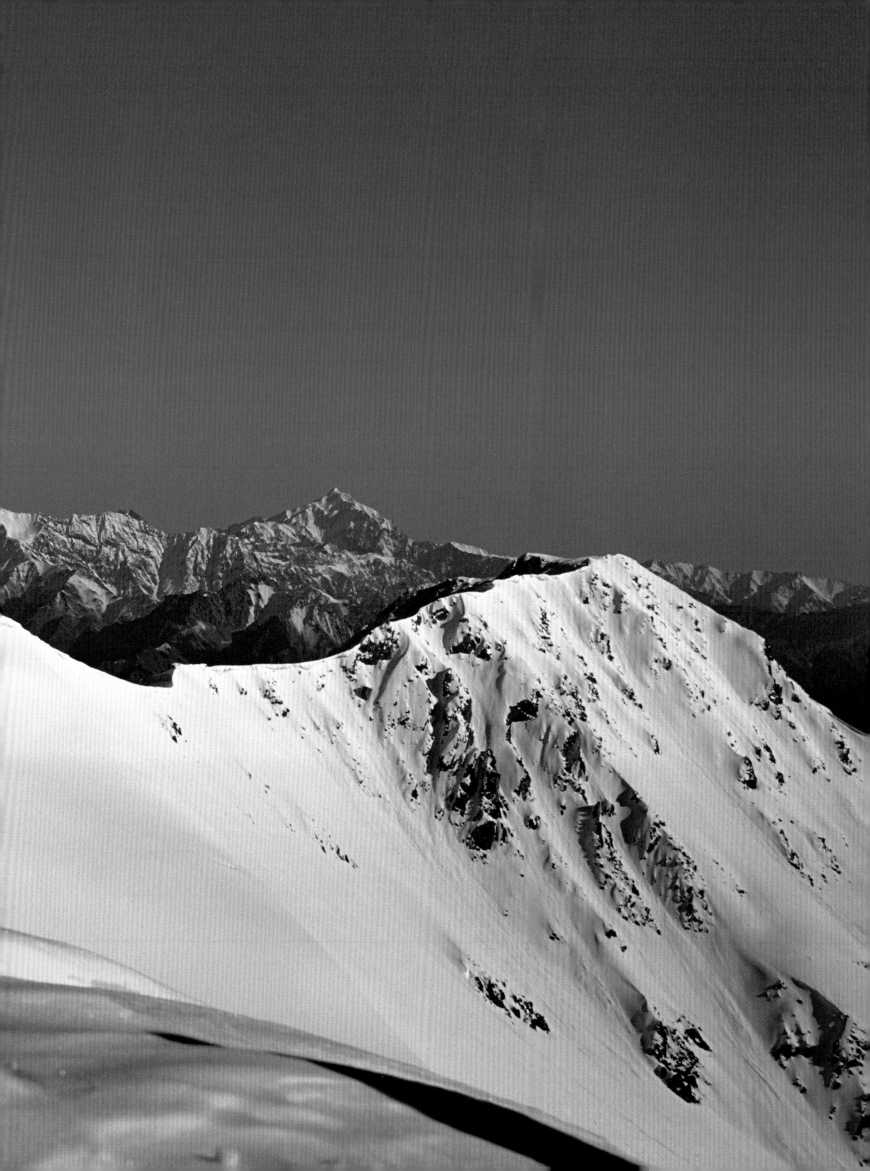

提頓 TETONS

我第一次來到提頓是十八歲,那時攀登大堤頓(Grand Teton)對我來說似乎是不可能的任務,我甚至無法想像可以在那上面滑雪。之後我年復一年回到這些優美的山區攀登與滑雪,最終在九十年代末決定搬來這裡住。

許多人在提頓山區那名聞遐邇的天際線上留下無畏的高山攀登壯舉與滑雪登山[8]下降紀錄。將近一世紀以來,提頓山區由於容易到達、地形落差大,成為高山攀登完美的訓練地點。攀登界傳奇人物像是巴里·柯貝特(Barry Corbett)、伊馮·喬伊納德(Yvon Chouinard)和羅伊爾·羅賓斯(Royal Robbins),以及世界級雙板與單板滑雪登山者像是琪特·德洛里耶和史蒂芬·科赫(Stephen Koch),都是先在提頓山區嶄露頭角,之後才在全世界大展身手。

提頓山區也成為我的訓練場地,在準備喜馬拉雅、南極洲和阿拉斯加等地的探險行程時,我也

終於攀登了所有主要的山峰,且從山頂滑雪下來,還在大堤頓峰山頂滑降了二十五次。但如同其他大山,你必須帶著敬意踏入提頓群峰——我有幾個朋友在冒險活動死於這片山區,我自己也差點被雪崩奪走生命。

二十多年來,我一直把提頓稱為自己的家。這些高山的垂直落差達二千公尺,提供了出色的技術攀登地形。漫長寒冷的冬天、厚重的積雪層、布滿陡峭壁面和山溝的群山,共同構成滑雪者求之不得的鬆雪,以及重要的滑雪登山路線。

不過最終,我留在這裡還是因為那好到難以置信的社區。人們住在這裡,是因為他們熱愛待在山中,並且對腳下的地貌有深厚的情感。更可能的理由是,你的酒吧酒保或孩子的高中老師都比你還猛,「跟上你鄰居的腳步」[9]在這裡有著完全不同的意義。這正是我喜歡這裡的原因。

對頁 葛里芬·波斯特(Griffin Post)在提頓的冷煙[10]雪況中衝入深及頸項的鬆雪。

下一跨頁 馬克·辛諾特攀登大堤頓的切維溝(Chevy Couloir)。在大堤頓滑雪是提頓地區的成年禮。

頁 64-65 提頓山區的冬季夕陽。

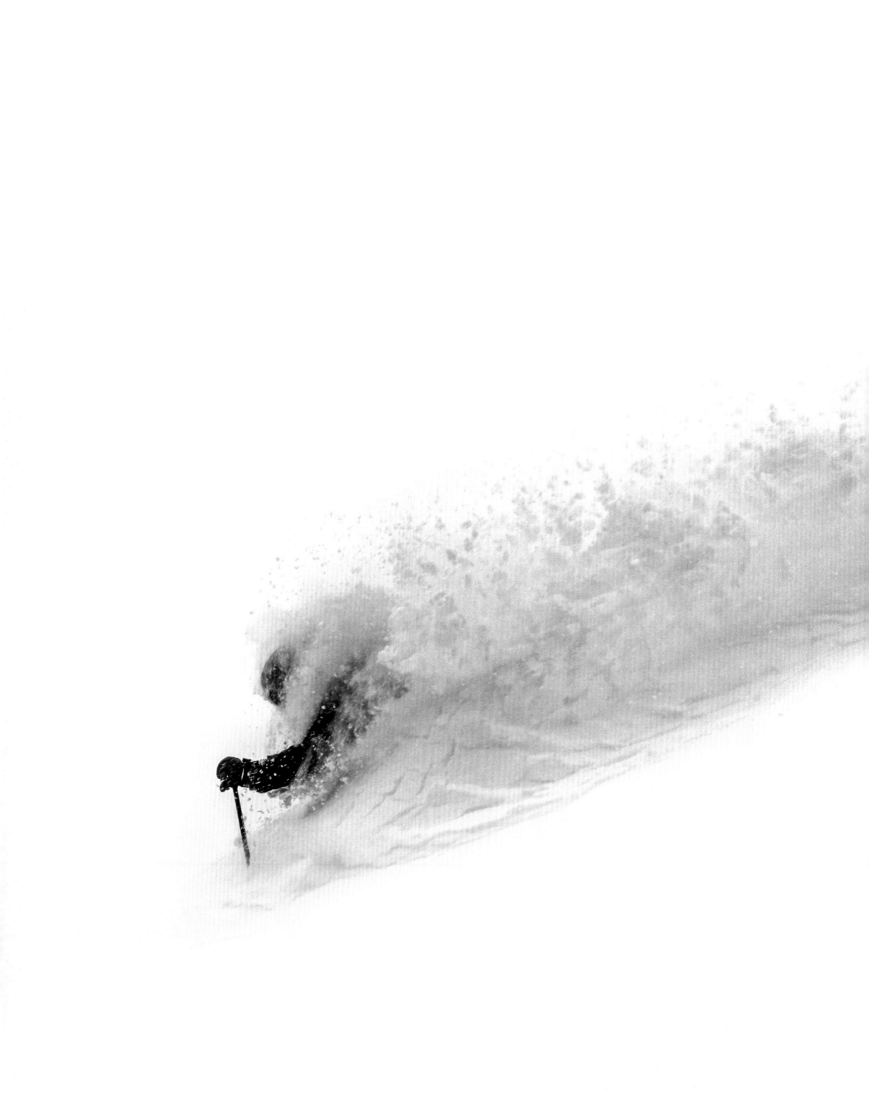

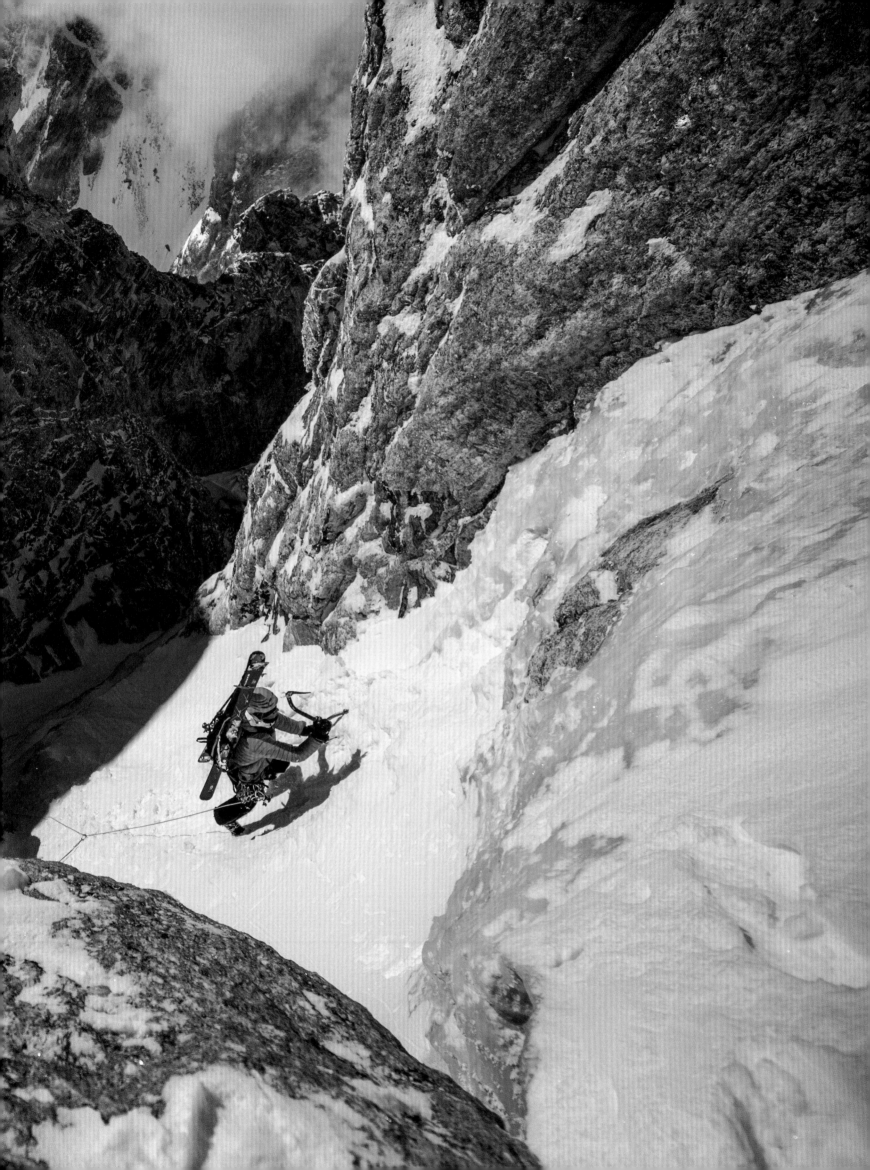

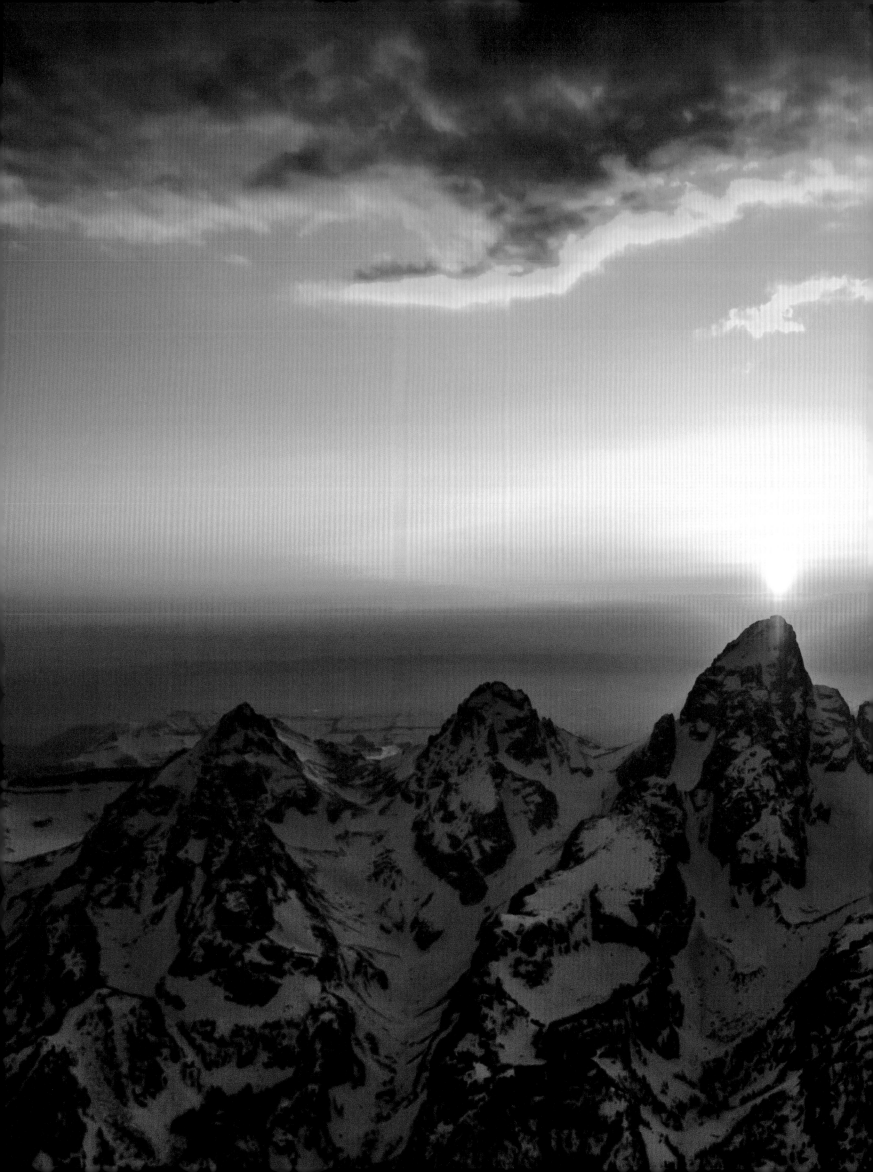

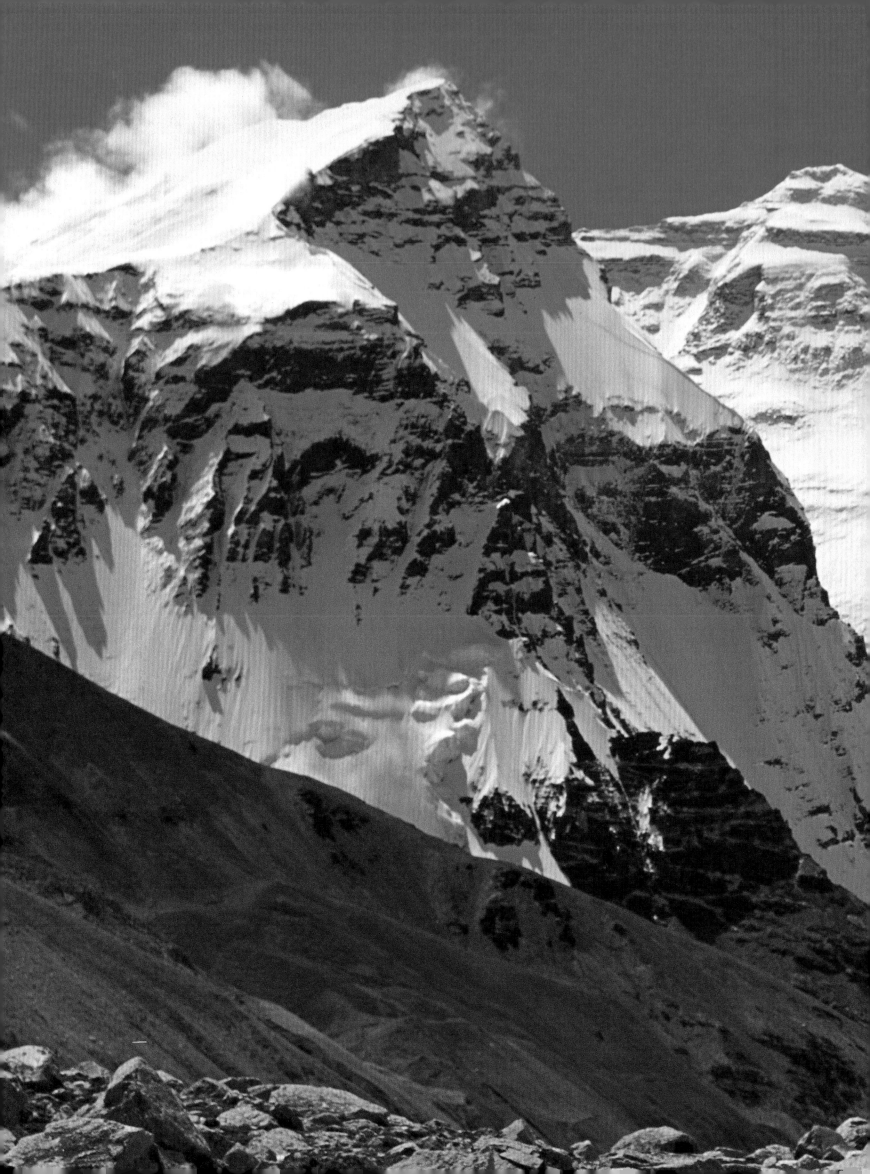

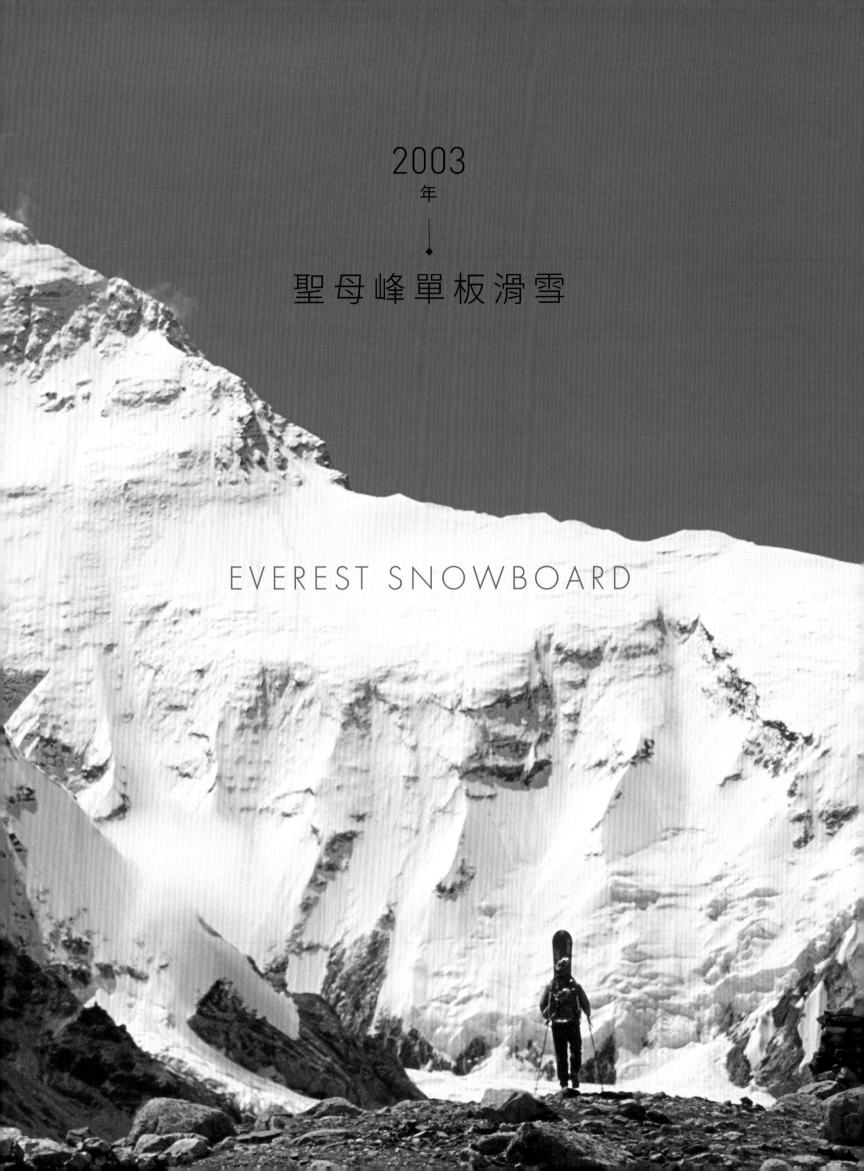

2003
年

聖 母 峰 單 板 滑 雪

EVEREST SNOWBOARD

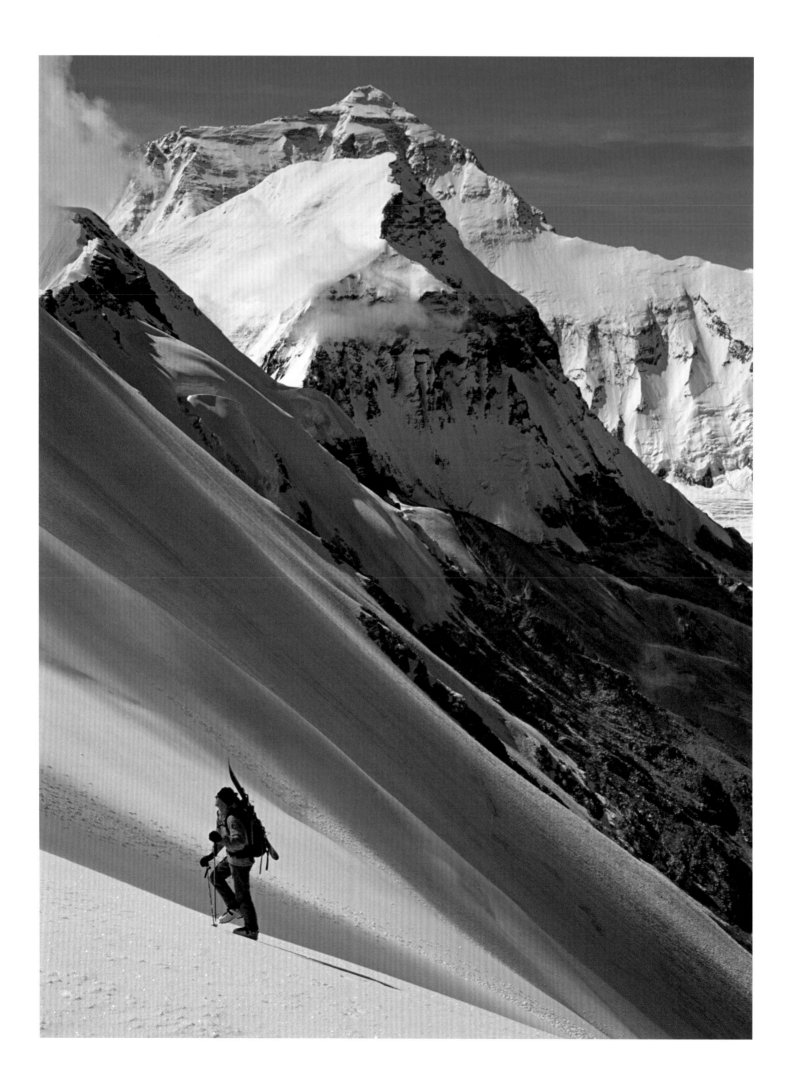

史蒂芬・科赫的七頂峰單板滑雪計畫，
只剩最後一座高峰。

身為單板滑雪登山的先驅，史蒂芬構思了一個大膽的方式滑降聖母峰。不走傳統路線，而是從正北壁爬上去與滑下來，從日本雪溝（Japanese Couloir）一路連向霍恩拜因雪溝（Hornbein Couloir），這條 2,743 公尺長的路線把地球最高峰上最巨大的一面山壁一分為二。這已經是夠藝高人膽大的目標了，但史蒂芬甚至要讓攀登更具挑戰性：選擇阿爾卑斯式攀登，即不使用氧氣瓶、固定繩和預先建好的營地，一鼓作氣攀到山頂。

我是在懷俄明州的傑克遜遇到史蒂芬，他是提頓山區的常客。當他邀請我加入他的探險隊時，我天真地答應了。那年我二十八歲，剛好有足夠的探險經驗（還有野心）去讓自己陷入絕境。

2003 年八月，我們招募了卡米雪巴（Kami Sherpa）和拉卡帕雪巴（Lakpa Sherpa）加入團隊，和我們的朋友艾瑞克・韓德森（Eric Henderson）一起管理基地營。我們是聖母峰上唯一的隊伍。史蒂芬和我借用尚・托萊（Jean Troillet）和艾哈德・羅瑞坦（Erhard Loretan）在 1986 年採取阿爾卑斯攀登法攀登北壁的策略，打算先到七千公尺的地方做超高度適應（hyperacclimate），然後在季風與後季風季節之間的小空檔嘗試攀登，這時北壁上會有層厚厚的雪，而噴射氣流也還能應付。

研究了一個多月的氣象與雪崩狀況後，我們試第一次，結著繩隊，摸黑通過北壁下方巨大的冰河裂隙區。凌晨一點，我們停下來喝水吃點東西時，我聽到一個細小的「爆裂聲」從遠方傳來，接著是輕微的轟隆聲，然後聲音越來越響，直到地面開始震動。巨型雪崩從漆黑的上方沖刷而下，史蒂芬向前一撲，用力把冰斧壓入冰層，希望能逃過一劫。我朝迎面噴來的雪站著，雙手大張，準備赴死。

氣流把我吹離地面，但史蒂芬的冰斧不知何故撐住了，當我像風箏般在空中拍打時，我們之間的繩子繃得死緊。雪崩結束時，我臉朝下掉落在雪地。我和史蒂芬奇蹟般安然無恙，大如冰箱的雪塊就在我們面前停住了。我們蹣跚地回到營地，讓心情平靜下來。

一周後，我們再次回來。我攀爬過冰背隙[11]後凝視著北壁，那時的感受我永遠不會忘記，北壁看起來就像瓦爾哈拉[12]，在月光下發亮。我們攀爬了十二個小時，在深可及膝的雪面上踢步階前進。當正午的陽光烘烤著我們，雪崩的風險增高時，我們需要做個決定。我們移動的速度不夠快，無法及時到達能躲避雪崩的安全地點，只好不甘願地轉身下山。隔天我們醒來以後，發現一場雪崩清掉了昨天我們在日本雪溝上走出的足跡，如果我們當時沒有撤退，也會被清掉。

我們放棄聖母峰，啟程回家了。雖然兩個月的期待最後以失敗告終，但此趟探險還是給我們帶來了啟示。嘗試攀爬聖母峰正北壁後，我再造訪任何一座山，都稍稍不再那麼恐懼。此行也教了我重要的一課：如果你轉身離開並活著回家，就是做了正確決定。我們的目標是來回攀登之間。

前一跨頁　史蒂芬・科赫正接近聖母峰北壁。中央絨布冰河，西藏。　｜　**對頁**　史蒂芬在聖母峰附近的長征峰做高度適應。

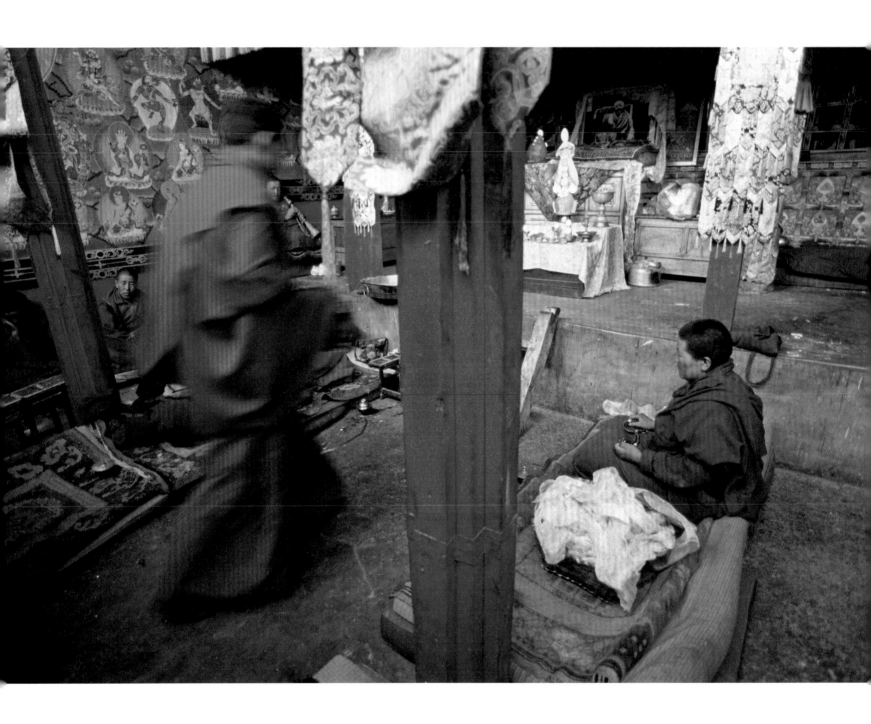

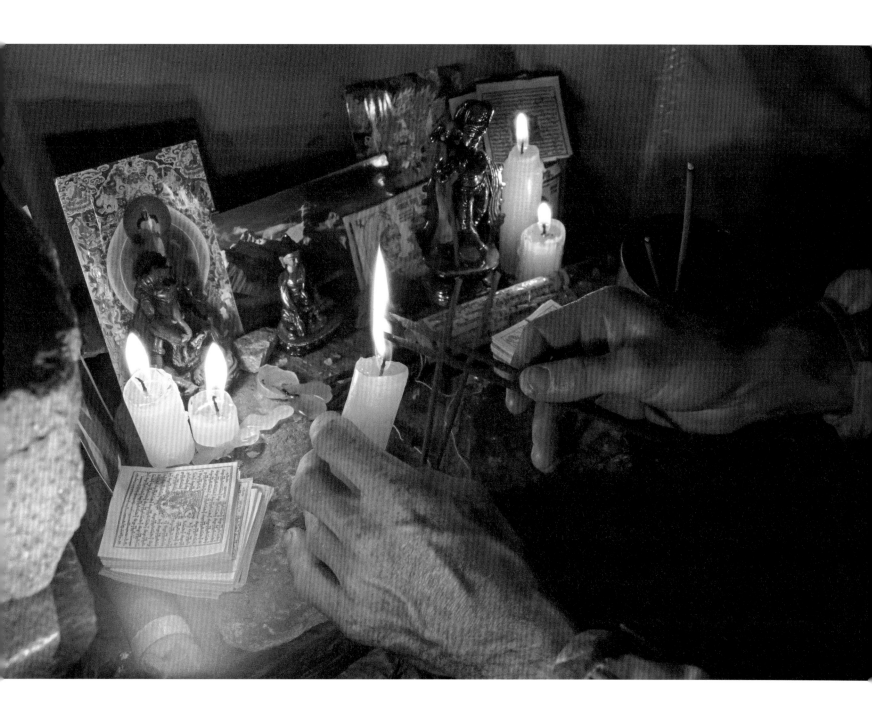

對頁 西藏阿尼準備日常的唱誦。絨布寺位於大約五千公尺高處，是世界上海拔最高的佛教寺廟之一。

上方 史蒂芬·科赫在我們的臨時祭壇點亮蠟燭。我們兩個都不是佛教徒，但在你仰望兩千多公尺高的聖母峰北壁兩個月之後，祈求路途平安並不會顯得不合理。

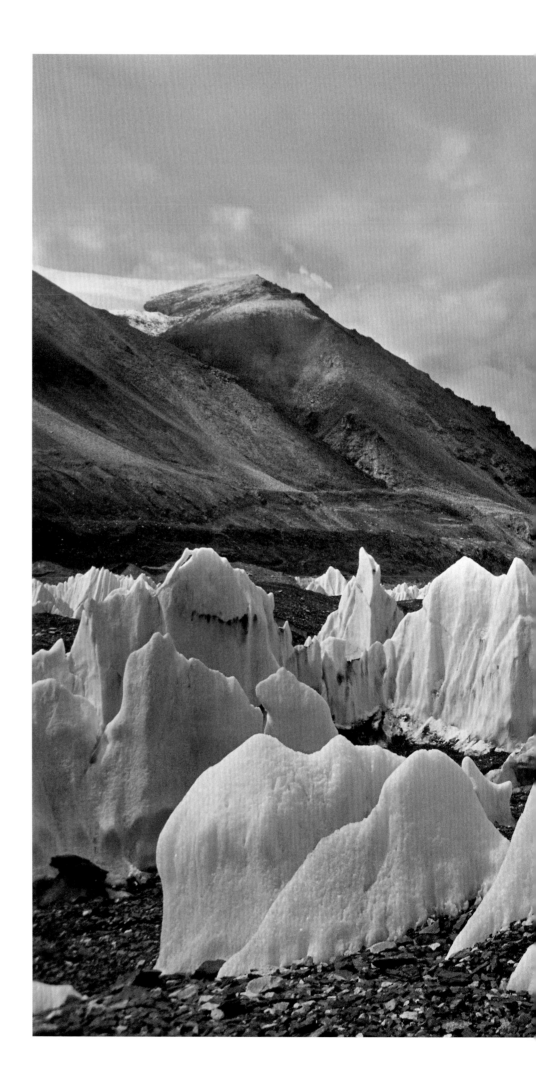

右方 史蒂芬・科赫攀爬前進基地營附近的一座冰塔。中央絨布冰河，西藏。

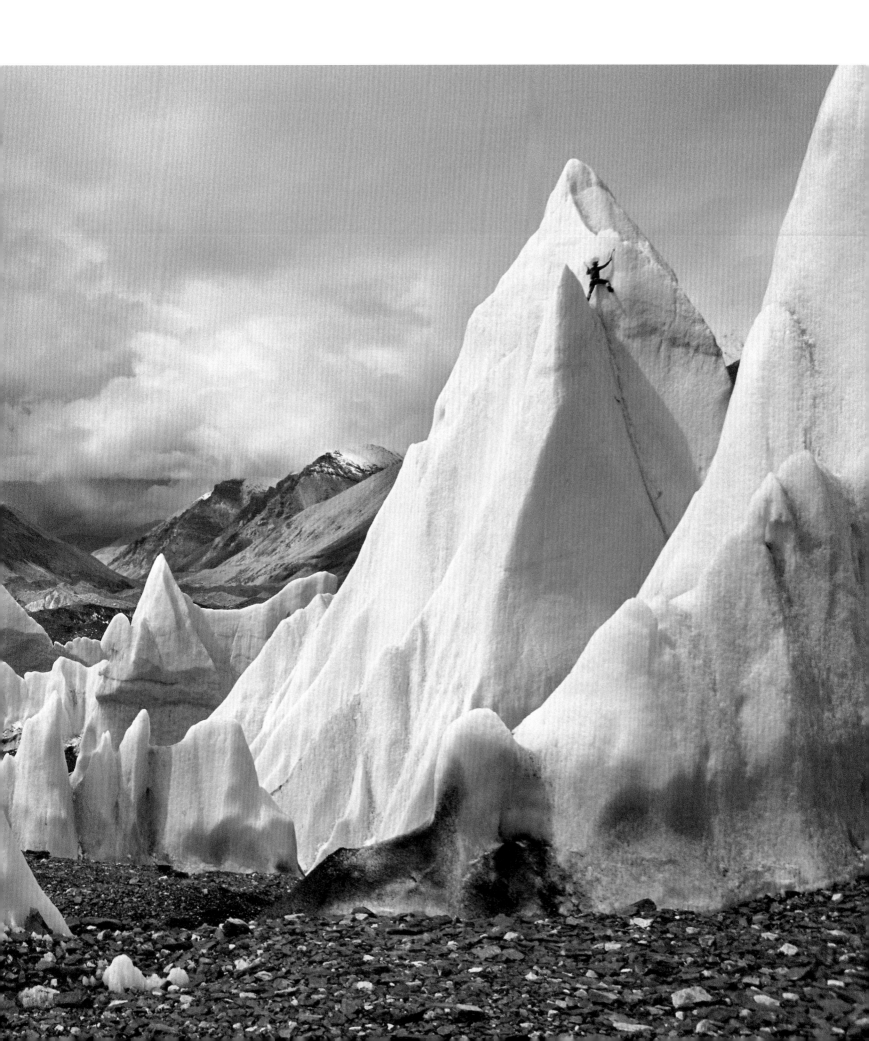

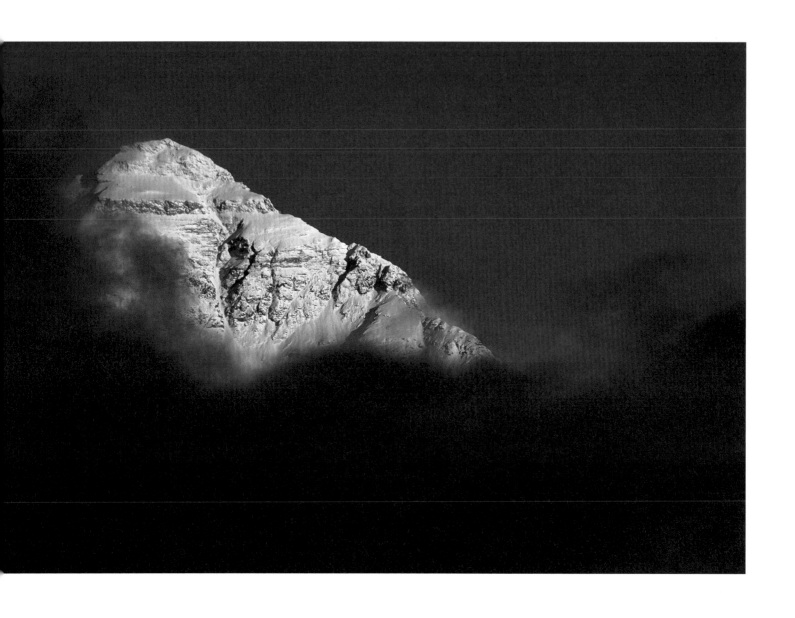

上方 聖母峰日落。

對頁 聖母峰上方的莢狀雲。中央絨布冰河，西藏。

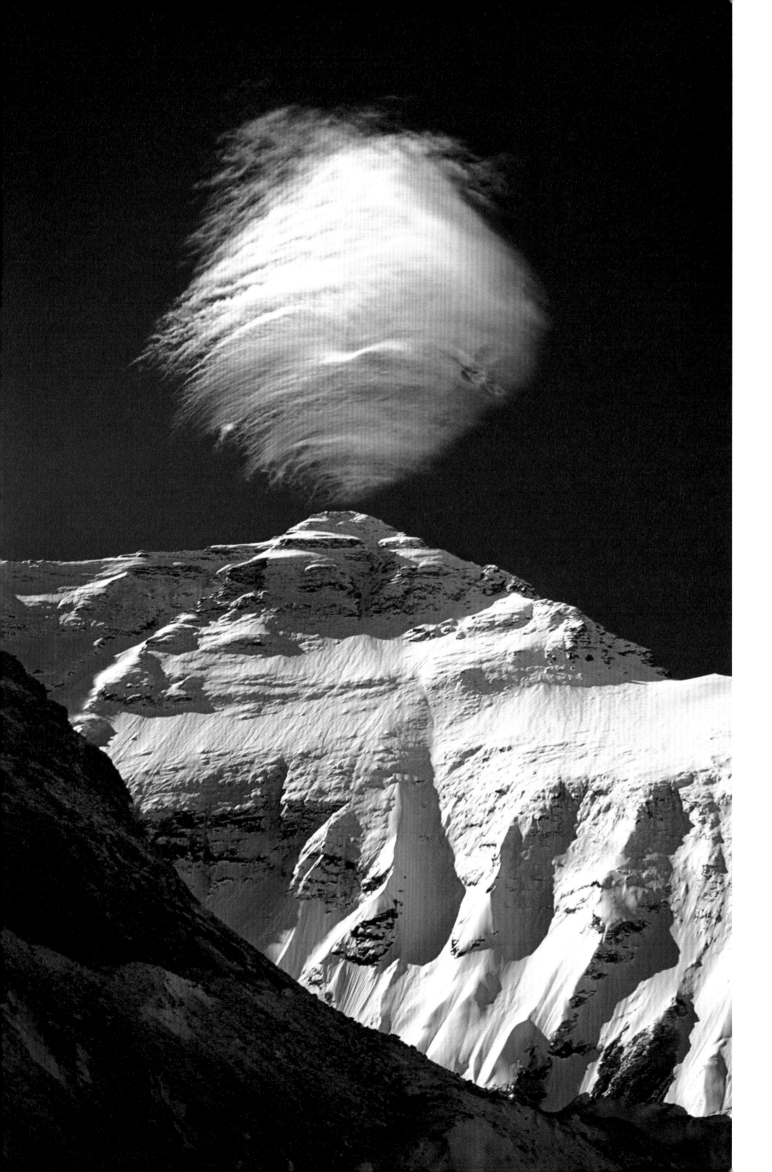

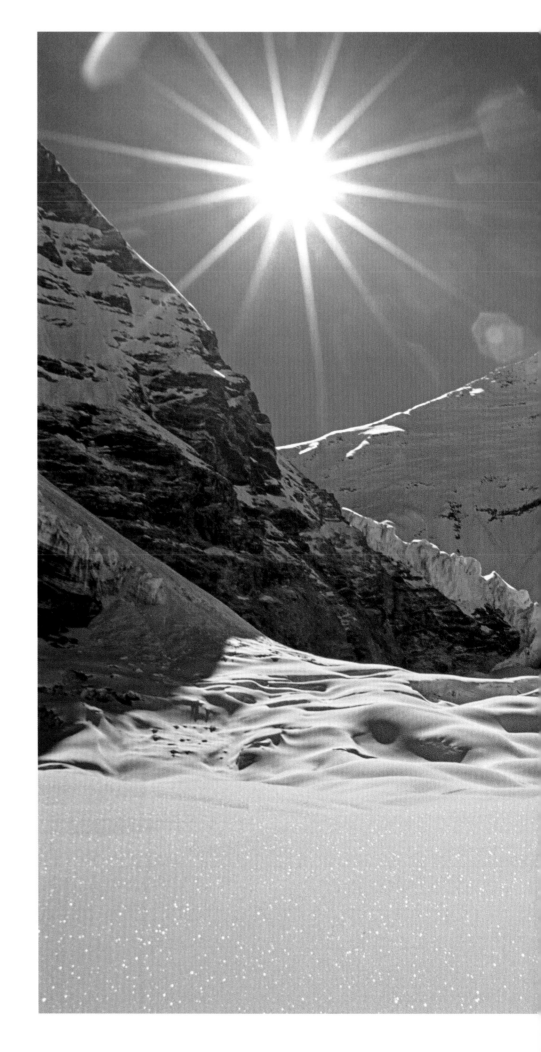

右方 史蒂芬·科赫和艾瑞克·韓德森背負物資前往我們在北壁下方的營地。中央絨布冰河，西藏。

下一跨頁 章子峰與聖母峰上最後的光線。

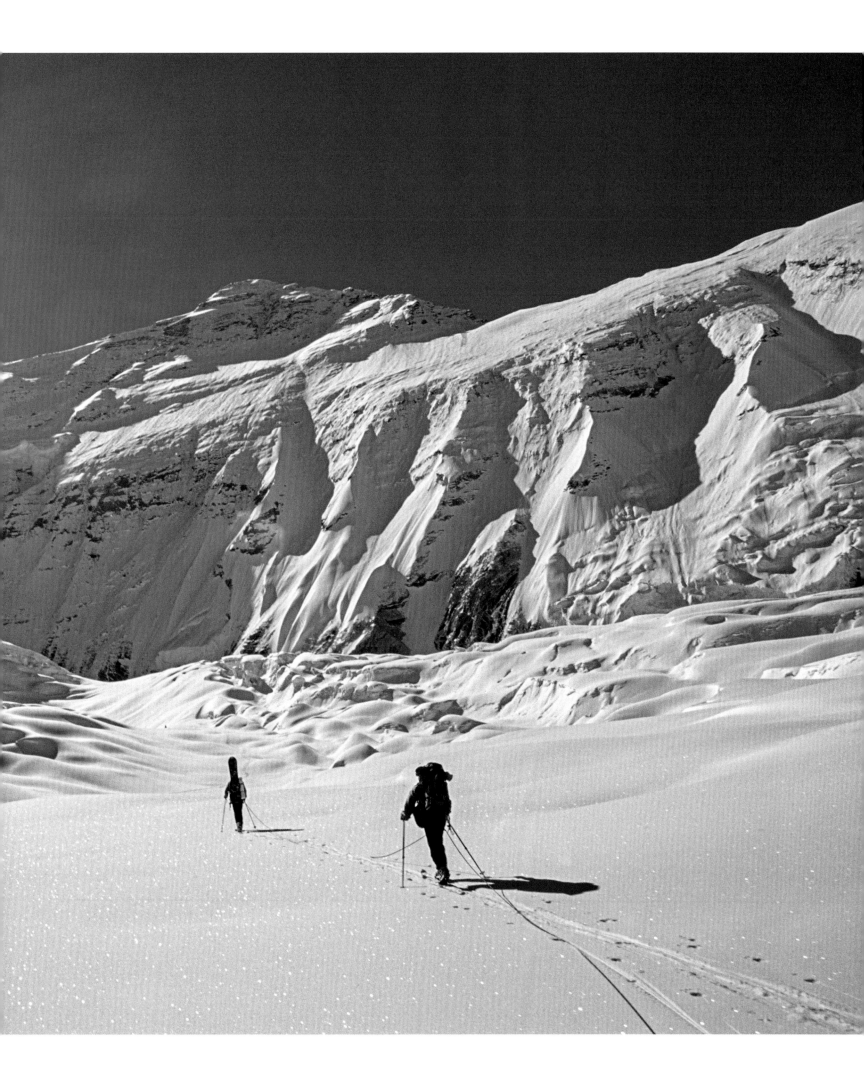

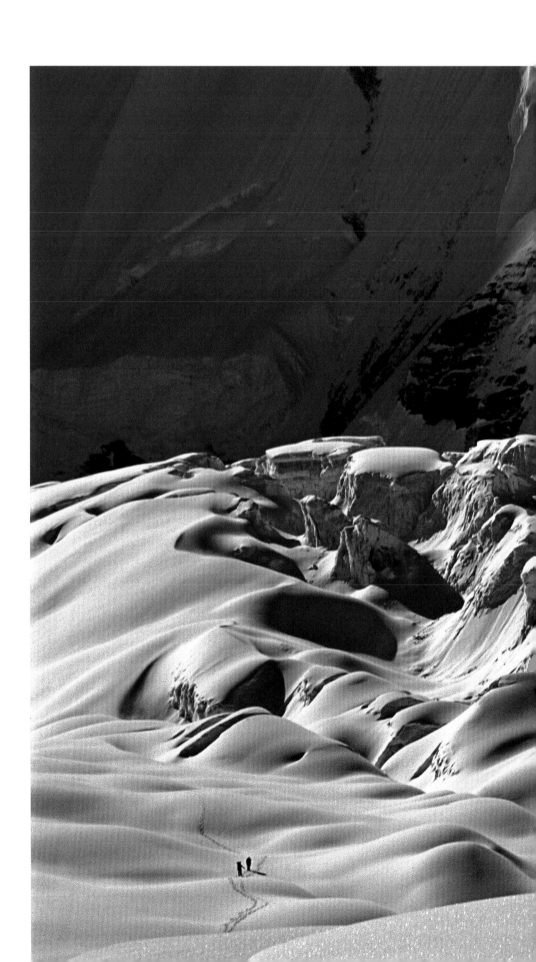

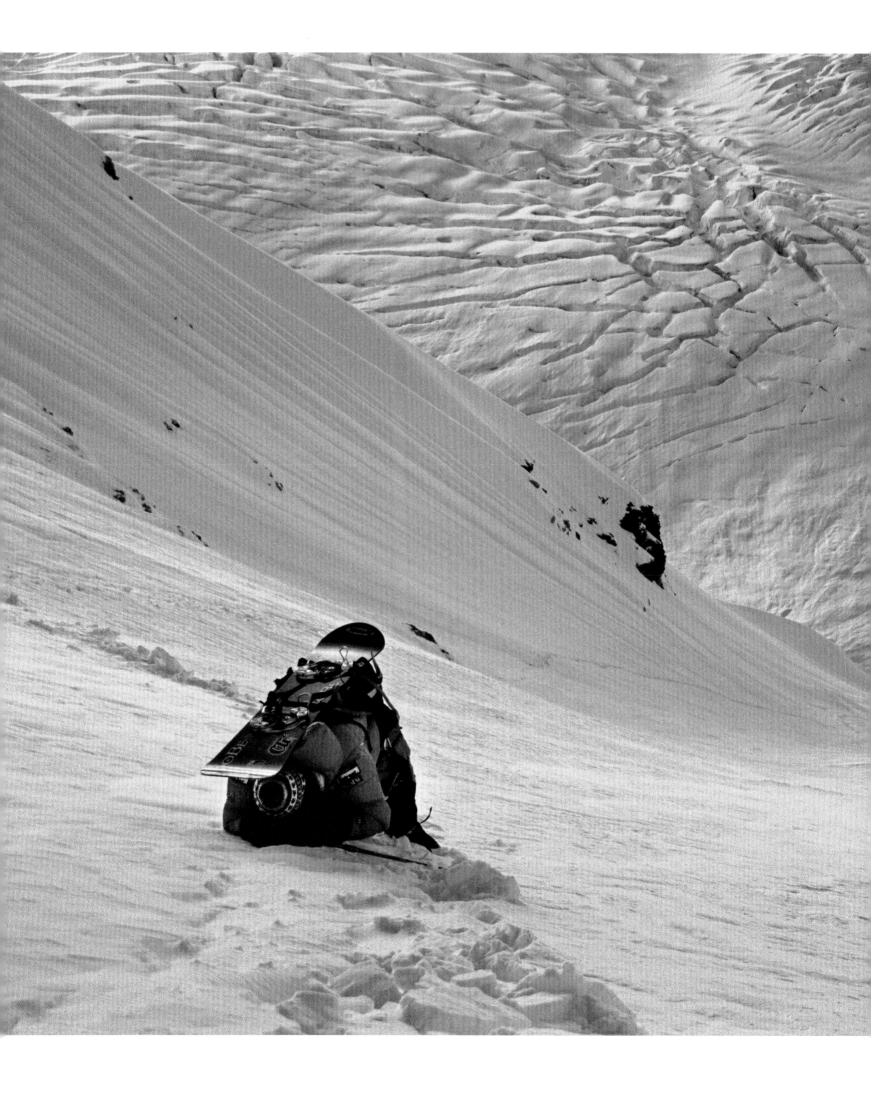

左方 史蒂芬‧科赫正在日本雪溝路線上跟海拔高度打一場毫無勝算的戰爭。

下一跨頁 史蒂芬在聖母峰北壁日本雪溝上做出滑行的第一道轉彎。

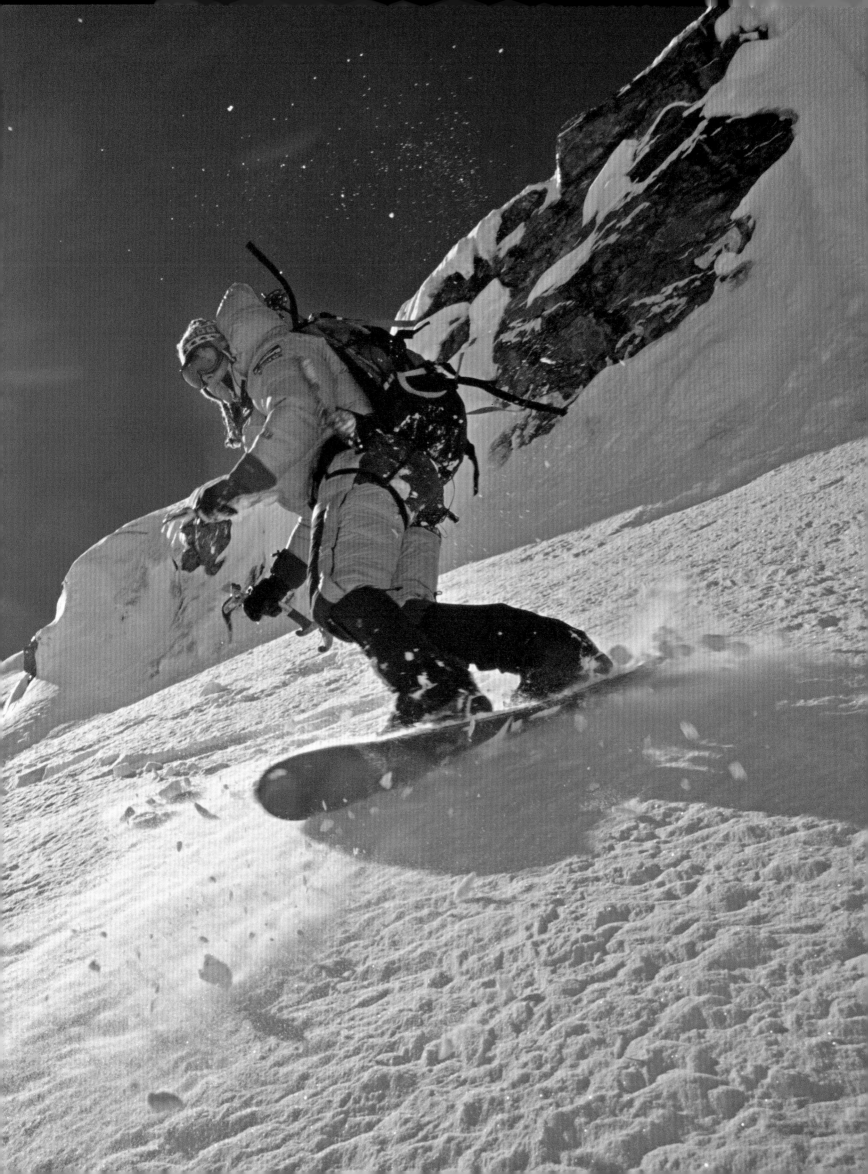

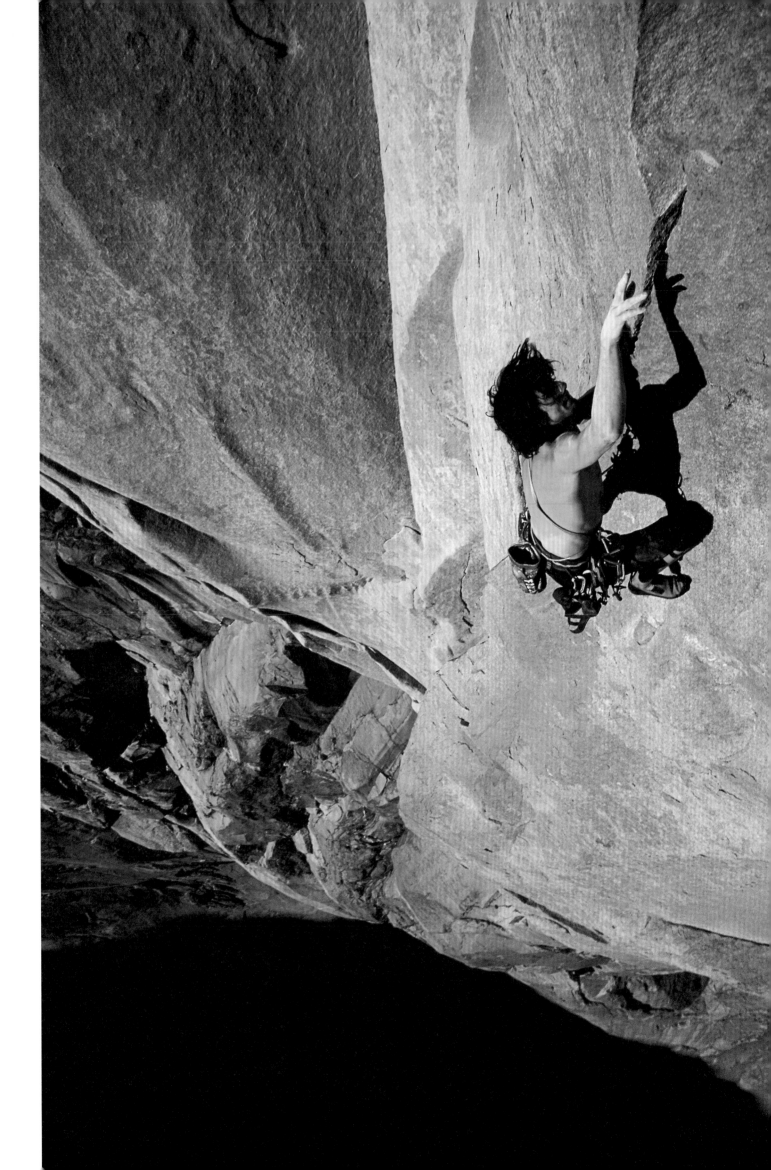

迪恩・波特 DEAN POTTER

迪恩・波特是我的摯友、導師，也是我所認識最有遠見的運動員之一。這些年來我們一起拍了很多照片，我很尊敬他。

迪恩性格複雜。他既是神祕主義者，也是古羅馬鬥劍士。他很淘氣，喜歡開懷大笑，但他挑戰自己身體與精神極限的強度令人心驚膽寒。他的身高有 196 公里，身體看起來像是從他每天攀爬數公里的花崗岩中直接鑿出來的。

迪恩按照自己的標準生活，而很少有人能達到這標準。他對友誼的要求很高，但當你需要忠誠的朋友時，沒有人比得上他。

和迪恩合作可能很艱辛，他的生活有種緊迫感，讓人很難跟上他。我在追著迪恩拍攝他那彷彿沒有止境的壯舉中學到很多。我對拍攝前準備的執著可以歸功於他。當他攀登酋長岩或準備一條令人恐懼的高空走繩時，我特別害怕會拖慢他的速度，他也好幾次把我逼到懸崖的邊緣。

迪恩的徒手自由獨攀相當有開創性，是優勝美地多條路線的快速攀登紀錄保持人，也攀登巴塔哥尼亞多條艱難的高山新路線，而且通常都是他獨自完成。二十年來，他一直是優勝美地岩石野猴世代[13]的實際領袖，開創並精煉出他所謂的「邪術」：自由獨攀、快速攀登、定點跳傘（BASE jumping）、飛鼠裝滑翔和高空走繩。除了他，我想不出有哪位運動員能同時在如此多運動項目中重新定義並超越極限。

迪恩於 2015 年五月十六日在優勝美地定點跳傘時去世，享年四十三歲。我想念他。

對頁　迪恩・波特正在攀爬「自由騎士」（Freerider）上第二十五繩距（難度 5.11d）。酋長岩。

下一跨頁　在半圓頂岩（Half Doom）的西北傳統路線上，「感謝上帝岩階」（Thank God Ledge）確保站旁邊，我拍了一張迪恩看著日落的大頭照。

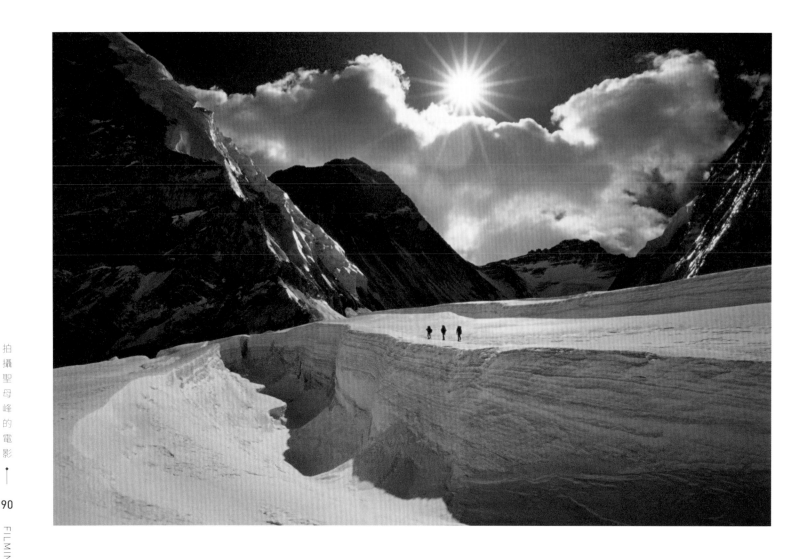

拍攝聖母峰的電影 FILMING EVEREST

由於好萊塢預計要拍攝一部講述 1996 年聖母峰悲劇的電影，大衛·布里薛斯受雇於 2004 年攀登聖母峰，並拍攝山下到山頂的沿途風景當作電影背景板。大衛請我去拍攝電影製作與攀登過程的照片與幕後花絮，我和大衛、艾德·維斯特斯（Ed Viesturs）、維卡·古斯塔夫森（Veikka Gustafsson）與羅勃·蕭爾（Robert Schauer）在山上工作了兩個月。

這段經歷是一堂攀登聖母峰和在高海拔拍攝大型製作的大師班。我在五月與團隊一起成功登頂。由於 2003 年我曾在北壁嘗試滑雪但失敗了，因此我密切關注南面的地形是否有可能滑雪，這些資訊將有助於我為 2006 年的聖母峰滑雪探險制定策略。

上方　大衛·布里薛斯、艾德·維斯特斯和維卡·古斯塔夫森前往西冰斗（Western Cwm）上的第二營，聖母峰。

對頁　明瑪雪巴（Mingma Sherpa）正在聖母峰「陽台」（Balcony）的上方，約 8,458 公尺高的地方攀登。

下一跨頁　攀登大山通常不需要攀爬梯子，但在聖母峰南側，由雪巴協作用繩子把梯子頭尾綁在一起並架在冰河上，是聖母峰路線下半部的標準做法。大衛攀爬一座架在昆布冰瀑上嘎吱作響的梯子。

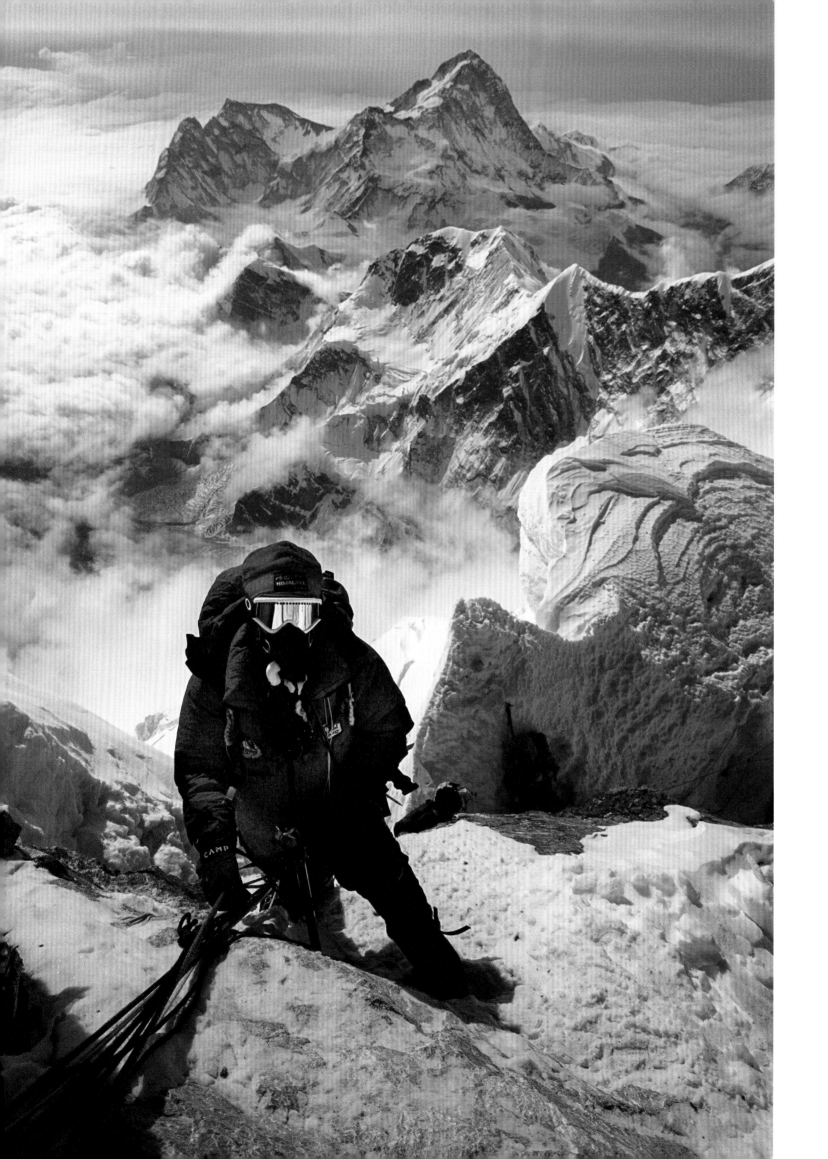

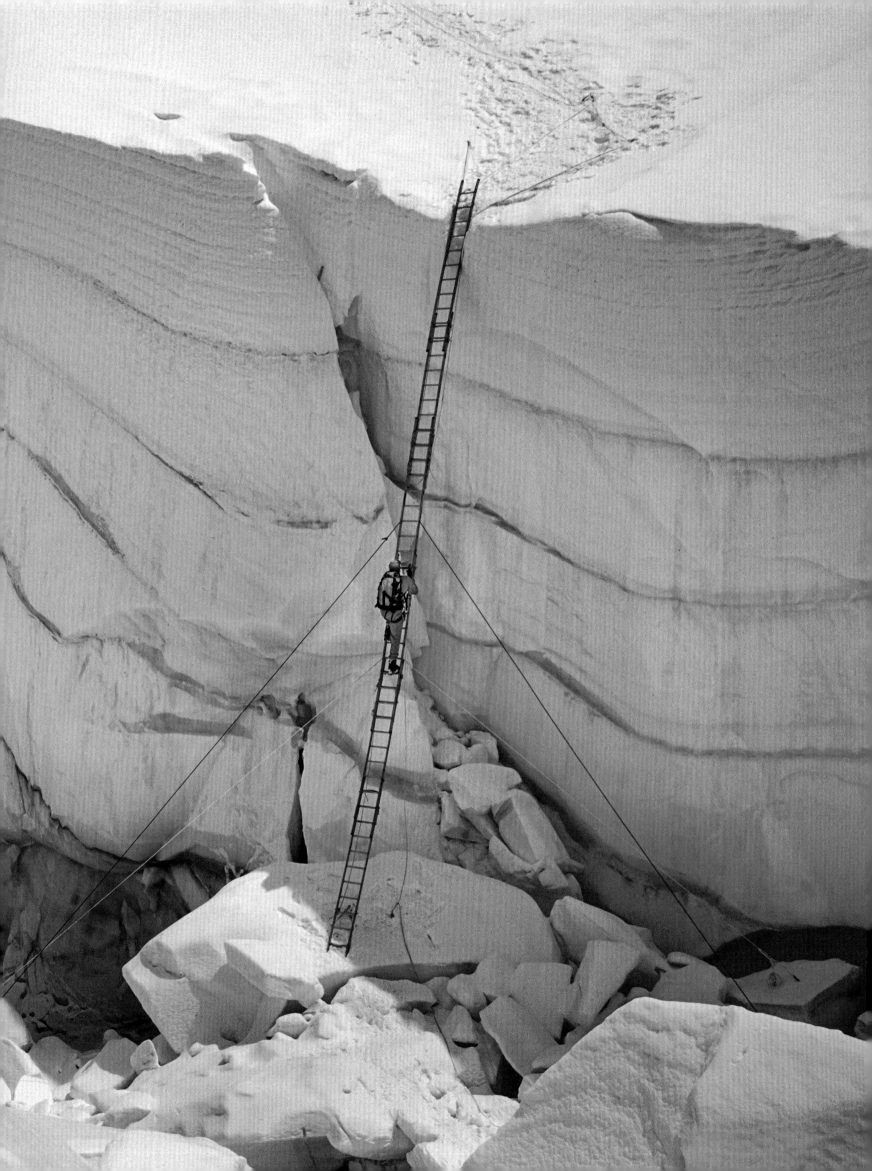

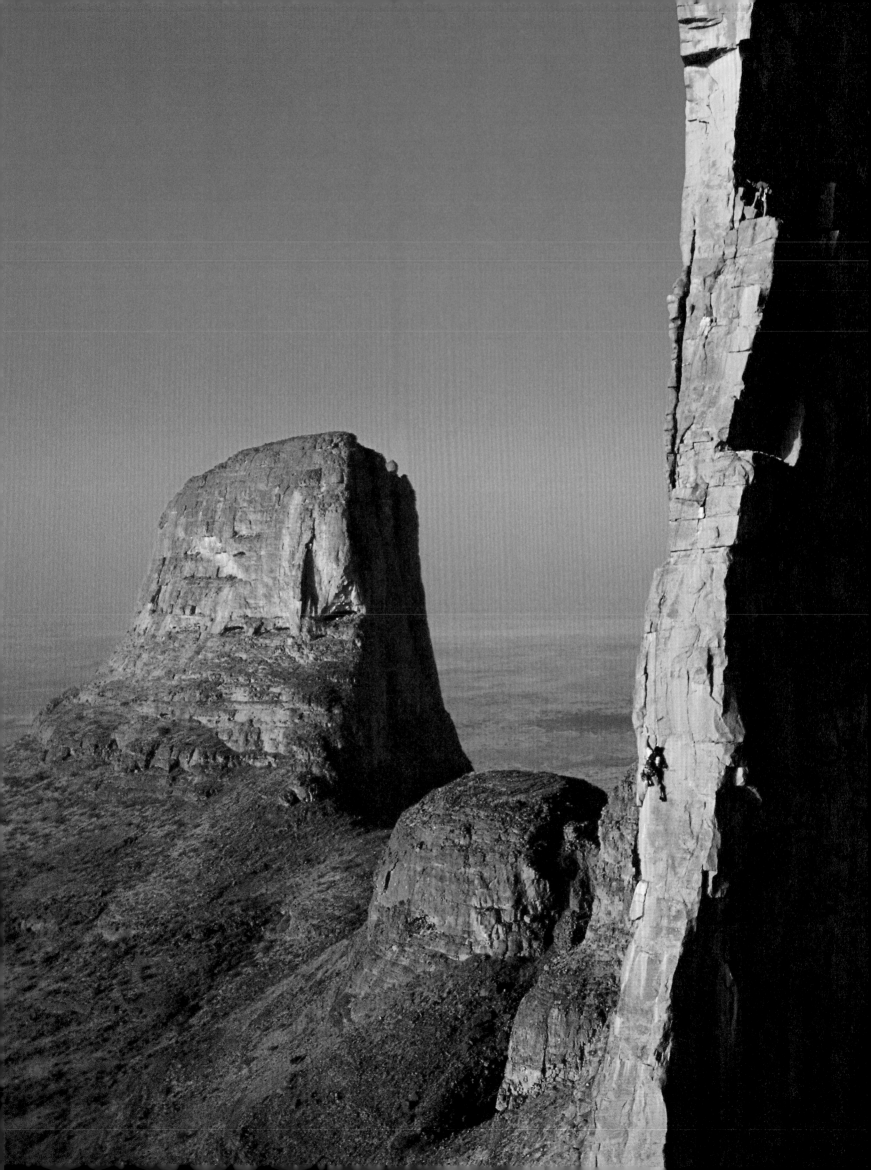

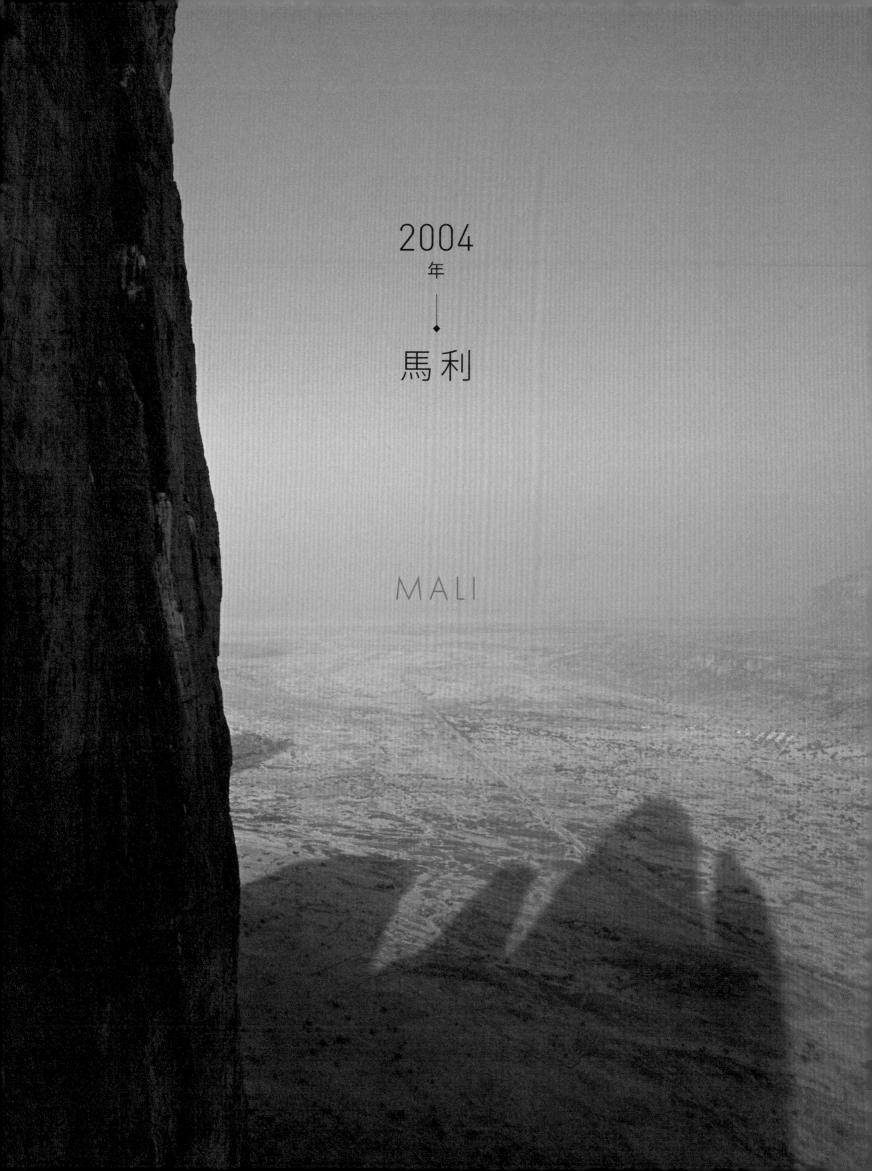

2004
年

馬利

MALI

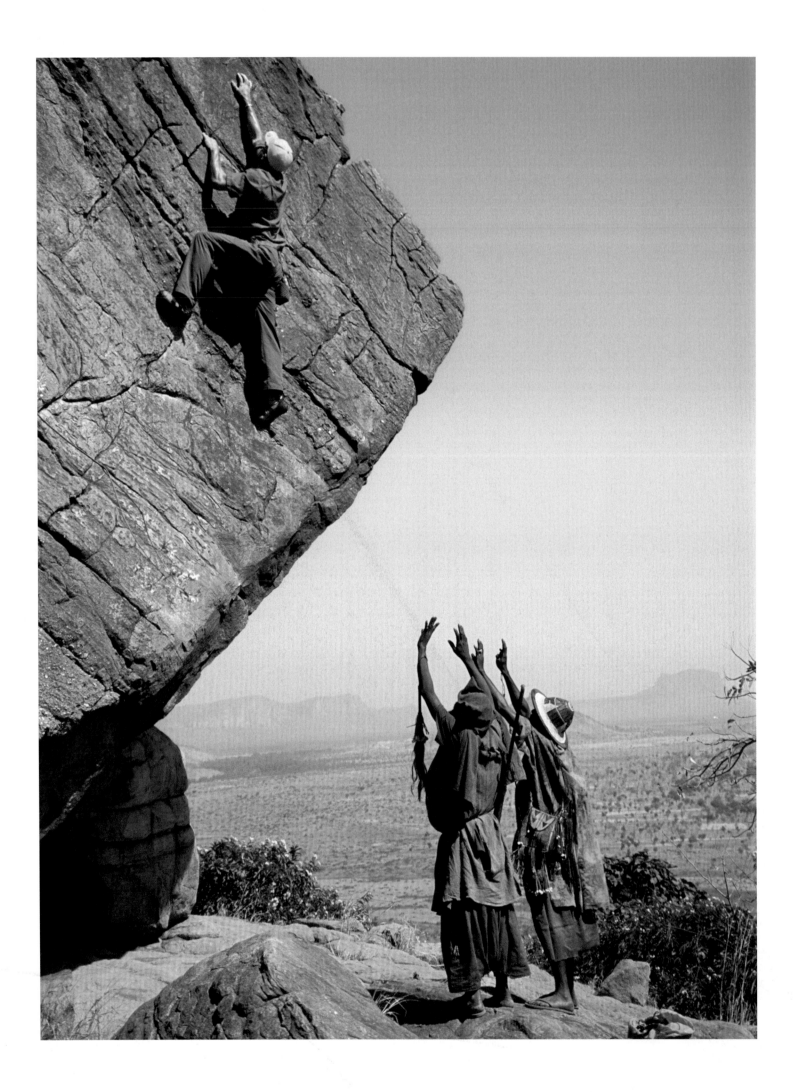

<p style="text-align:center">最好的拍攝案，
能帶你看到超乎想像的影像。</p>

這次到馬利的旅程，是我第一次不把重點放在攀登而是攝影的探險。我受委託跟著 North Face 贊助的攀登員西達・萊特（Cedar Wright）和凱文・梭奧（Kevin Thaw）進行拍攝。過程中，我試著用影像捕捉住沙漠與沙漠居民的精髓，我也希望能拍出世人未曾看過的照片。

我們的攀登目標是「法蒂瑪之手」（Hand of Fatima），是由全世界數座最高的獨立沙岩塔組成的岩石群，座落在撒哈拉沙漠南部深處，外觀像是伸向天空的手指，每根手指頭各象徵一項伊斯蘭五功：念証、禮拜、齋戒、天課、朝覲。

在沙漠中我就像回到家裡一樣。只有最強韌的植物、動物、人類才能在這裡生存，這件事我很喜歡。前往法蒂瑪之手途中，我們在邦賈加拉懸崖（Bandiagara Escarpment）露營，和當地的多貢（Dogon）部落相處了好幾天。多貢是馬利中央高原上的原住民族，有許多人仍生活在千年前祖先居住的懸崖住所中。他們極其親切，邀請我們進到家裡，讓我們得以一瞥不同年代的世界。

經過一千六百公里的車程，我們抵達巨大的岩塔。在拍攝法蒂瑪之手這樣的地區時，我的目標是捕捉它的美麗、規模和比例，我想要如實反映這個地形景觀。但這些年來，我已經了解要拍出任何地景的真實面貌是不可能的。每一個地貌都有自己的氣韻，光線也不斷轉換，因此樣貌和感覺永遠在變動。既然我無法捕捉到一處地景的全貌，就只能盡力讓每幅畫面都彌漫當地的氣氛，希望能讓人有大致的理解。

兩個星期以來，我們爬過數公里長並充滿鳥糞的裂隙，忍受一陣陣有如把所有撒哈拉沙漠的沙子都挾帶過來的哈麥丹風（harmattan winds），也忍受停工好幾小時，束手無策地在高溫中變得又乾又皺，等待岩石在陰影下降溫到能夠觸摸的程度，至於攀爬，就別提了。

在旅程的尾聲，我們設法爬上每一座岩塔。雖然花了旅程大半的時間，但我也終於找到想要的景象。我必須掛在一座叫卡嘎普莫里（Kaga Pumori）的高塔上，這樣才能從有趣的透視角度拍到西達和凱文攀爬 762 公尺高的卡嘎通多塔（Kaga Tondo）。攀登者可以充當照片的比例尺，俯角鏡頭會顯示岩塔的高度，而背景中的陰影同時呈現了五根手指。我們花了最後一天時間去架設繩索，並在日落時攀爬到拍攝點。

當完美的鏡頭就緒時，我的心跳加速，重複檢查了三次相機設定。我看著觀景窗時，甚至差點忘了按下快門。有時候我只想好好欣賞鏡頭中的畫面。

前一跨頁 凱文・梭奧和西達・萊特攀爬卡嘎通多塔南柱，從底部到頂有 762 公尺高。卡嘎通多是世界上最高的獨立沙岩塔。

對頁 多貢村民幫西達做抱石確保，他在嘗試邦賈加拉許多超高抱石路線的其中一條，馬利。

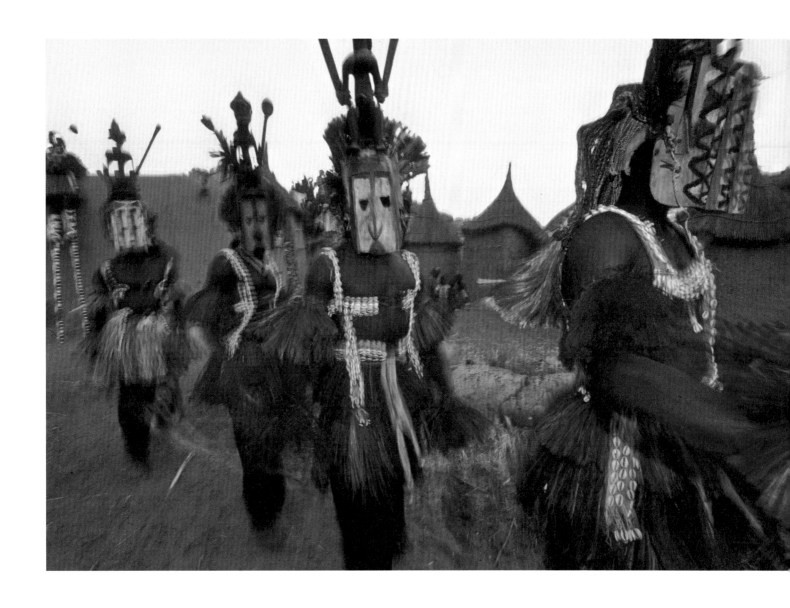

上方 多貢舞者。邦賈加拉，馬利。

對頁 傑內大清真寺（Great Mosque of Djenné）。傑內，馬利。

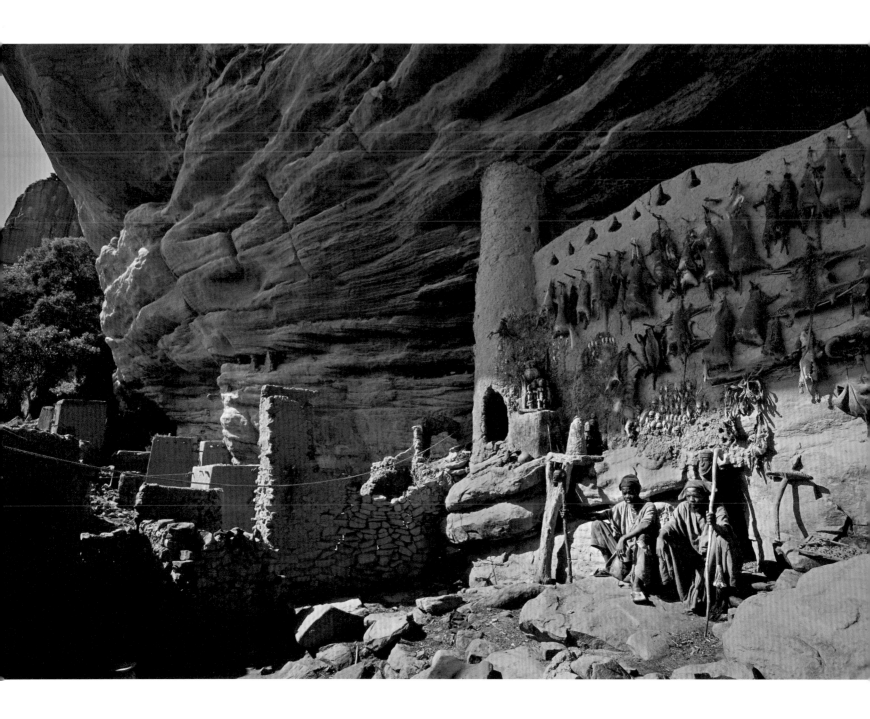

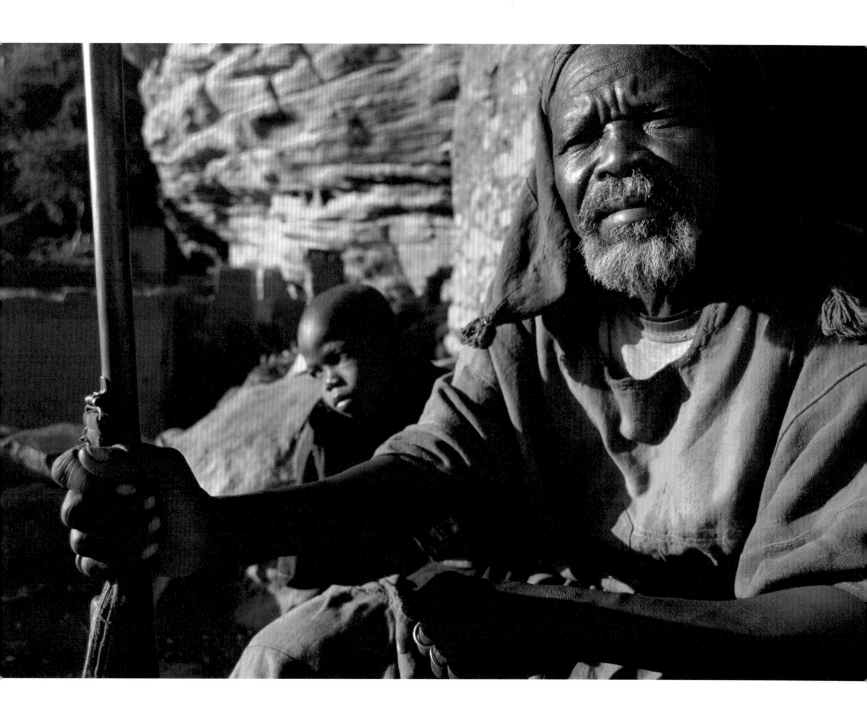

對頁 多貢村民迎接破曉。他們的住所直接建在砂岩懸崖內部。邦賈加拉，馬利。

上方 一位多貢長者和他的孫子一起坐在家門口。

右方 洪博里（Hombori）鎮外法蒂瑪之手的
全貌，馬利。

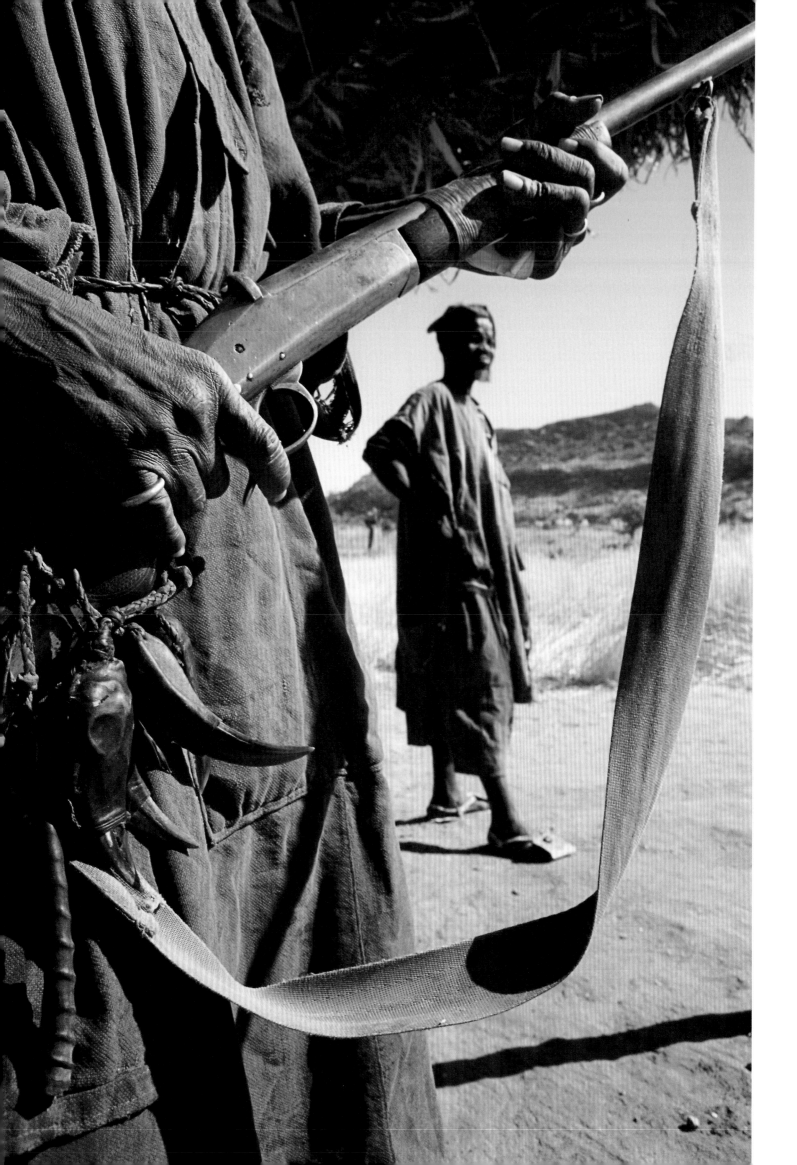

對頁 多貢獵人。邦賈加拉,馬利。

上方 一名多貢小孩和他的父親展示他們的捕蛇矛。邦賈加拉,馬利。

下一跨頁 西達‧萊特攀爬撒哈拉沙漠高空上的完美沙岩。卡嘎普莫里塔,法蒂瑪之手的其中一根「手指」。

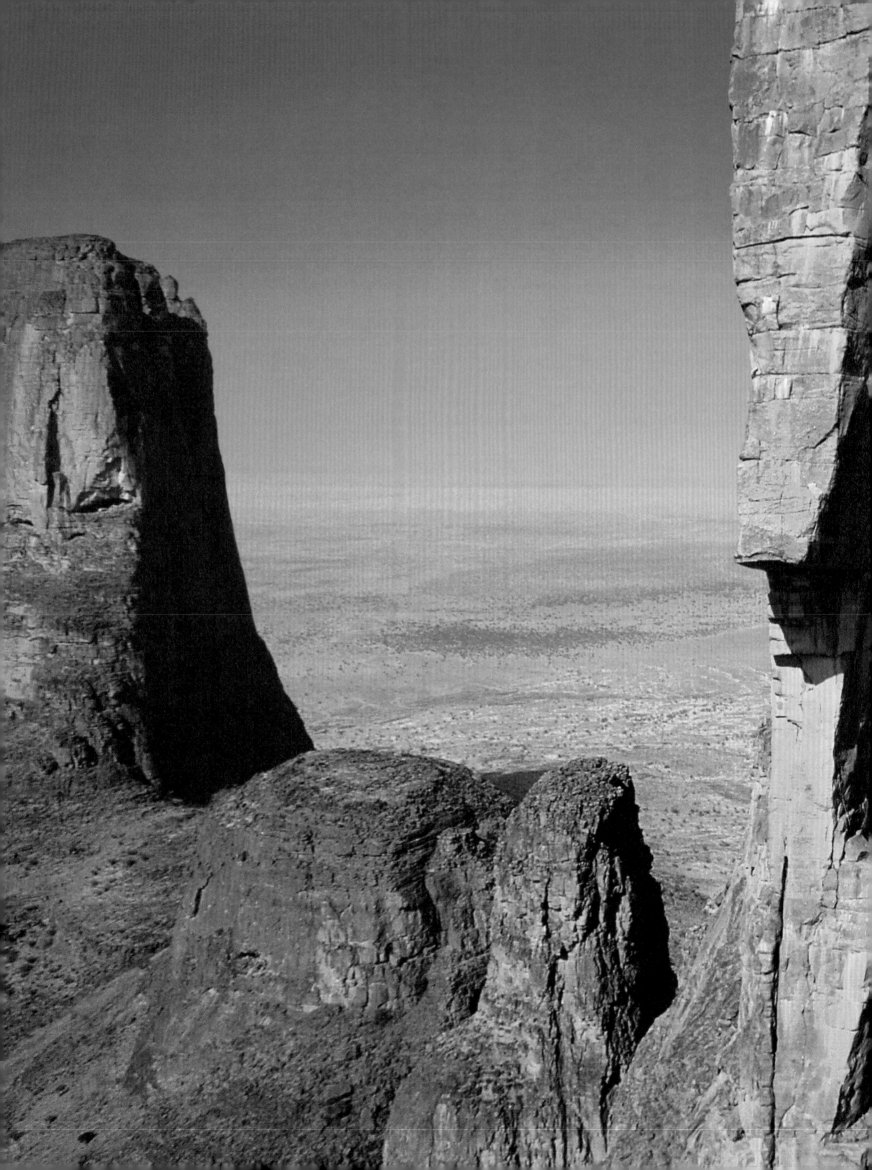

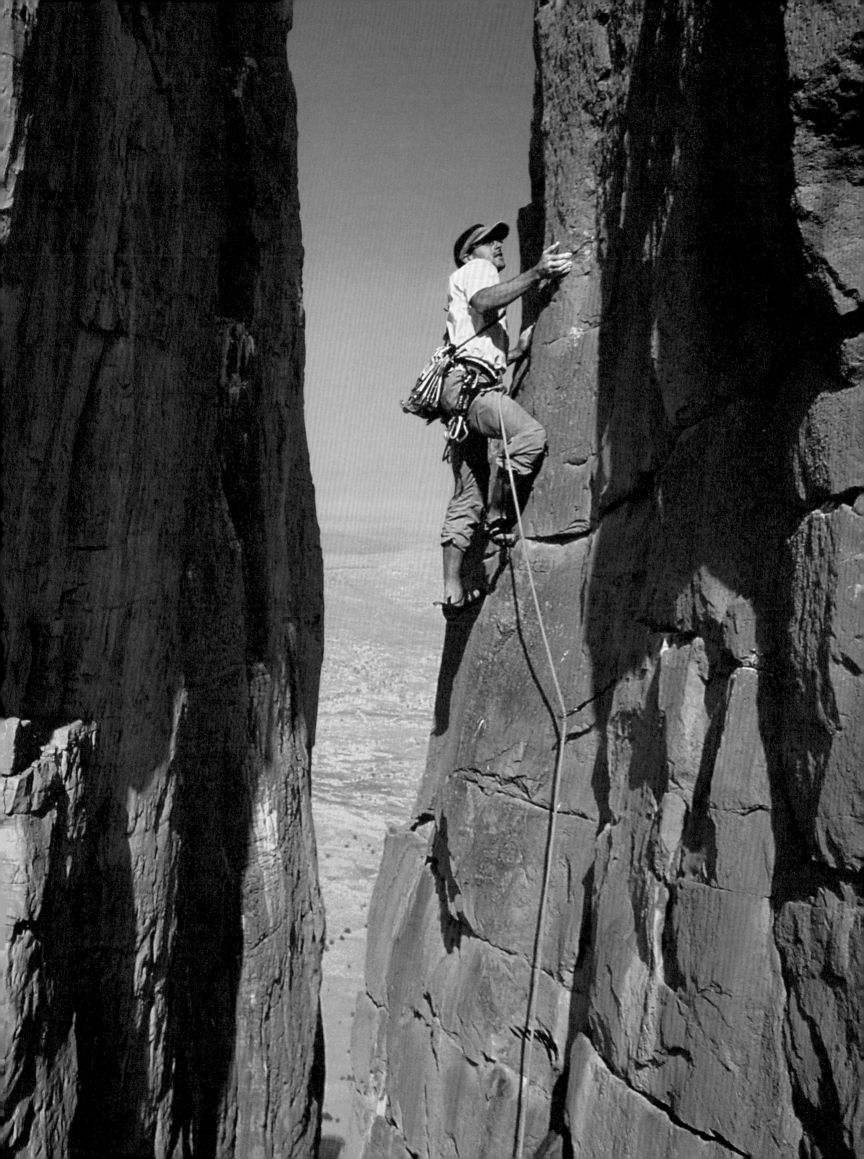

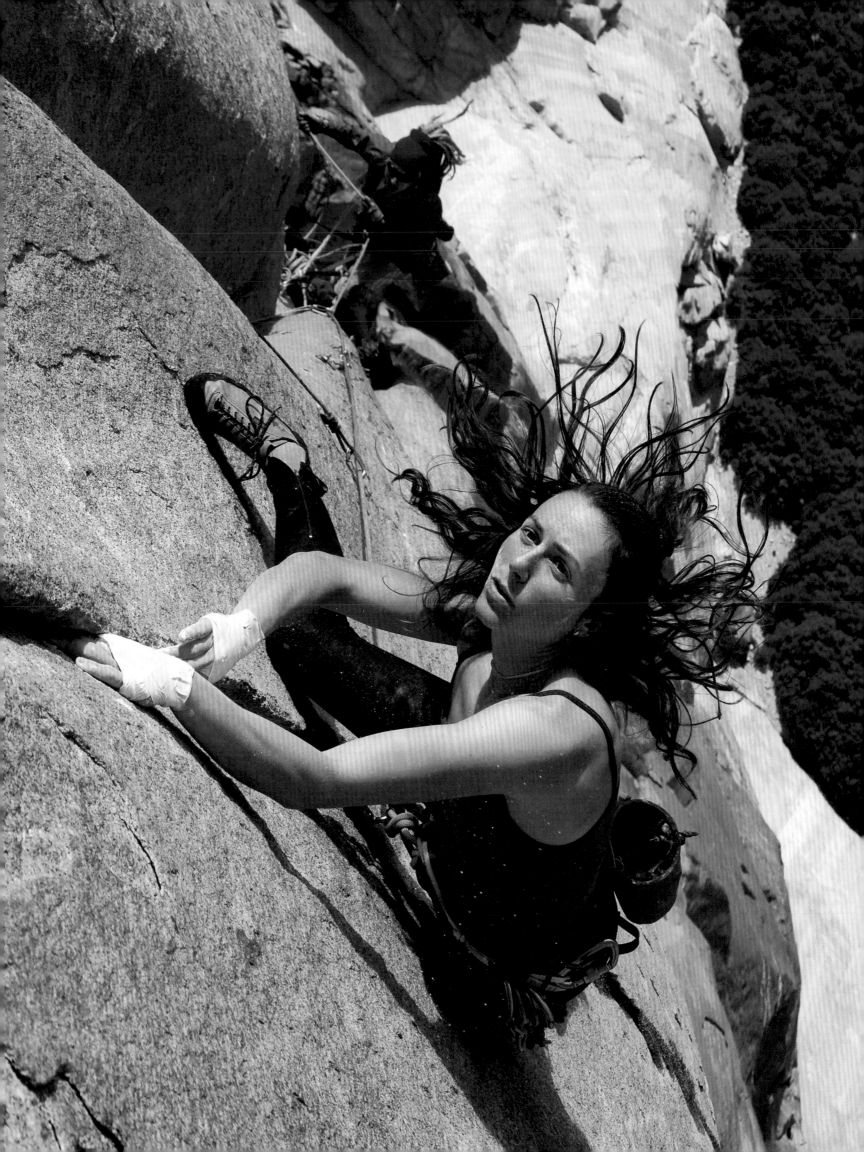

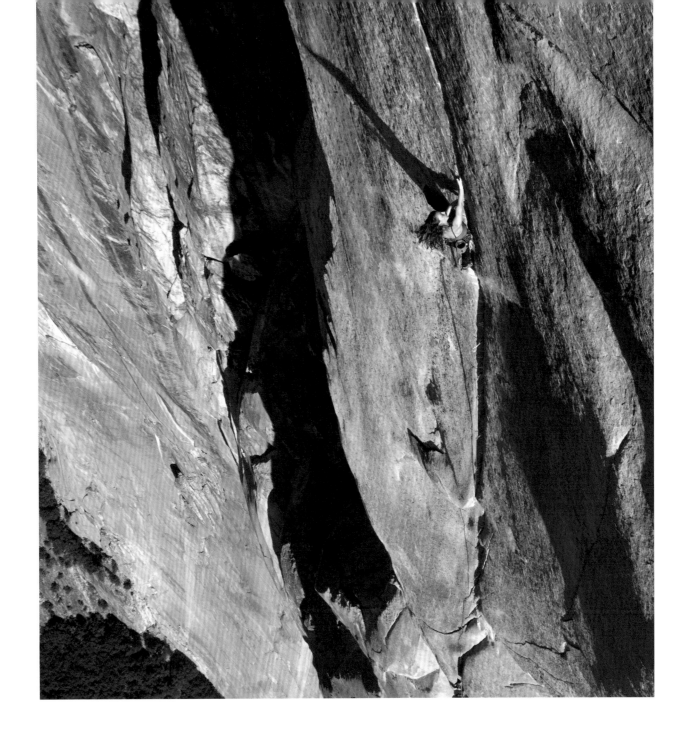

史蒂芙·戴維斯 STEPH DAVIS

我是在優勝美地四號營那滿是灰塵的停車場首次遇到史蒂芙·戴維斯，她當時住在老舊的綠色福特皮卡車上。我那時候才剛開始拍照，而她是我早期的創作夥伴，我們在無數次前往優勝美地和猶他州沙漠的旅程中一起拍攝。她是我攝影的主角，但也是那個發現最佳攀登拍攝地點、找出什麼時候會有最好光線的人，也經常幫忙架設繩索系統以讓我掛在上面拍攝。我最早發表的那批影像中，就有幾張是史蒂芙。

史蒂芙在優勝美地和國外都尋求深具挑戰性的攀登。她在喀喇崑崙完成了許多困難的首攀，也是第一個攀登埃格峰及巴塔哥尼亞菲茨羅伊山塊全部山峰的女性。在優勝美地，她是第一個以自由攀登完成酋長岩「薩拉特路線」（Salathe Route）的女性，這條人人嚮往的路線有三十五段繩距。她也是唯二在一天之內以自由攀登爬上酋長岩的女性。她的成就給未來的攀岩世代樹立了高標準。她後來成為作家，也是世界級的定點跳傘員。

對頁 史蒂芙·戴維斯流暢地爬過薩拉特路線底部需要技術的部分。酋長岩，優勝美地國家公園。

上方 史蒂芙攀登有著陡峭岩壁的繩距（難度 5.13b）與薩拉特路線上的難關，這是酋長岩上最壯觀的繩距之一。

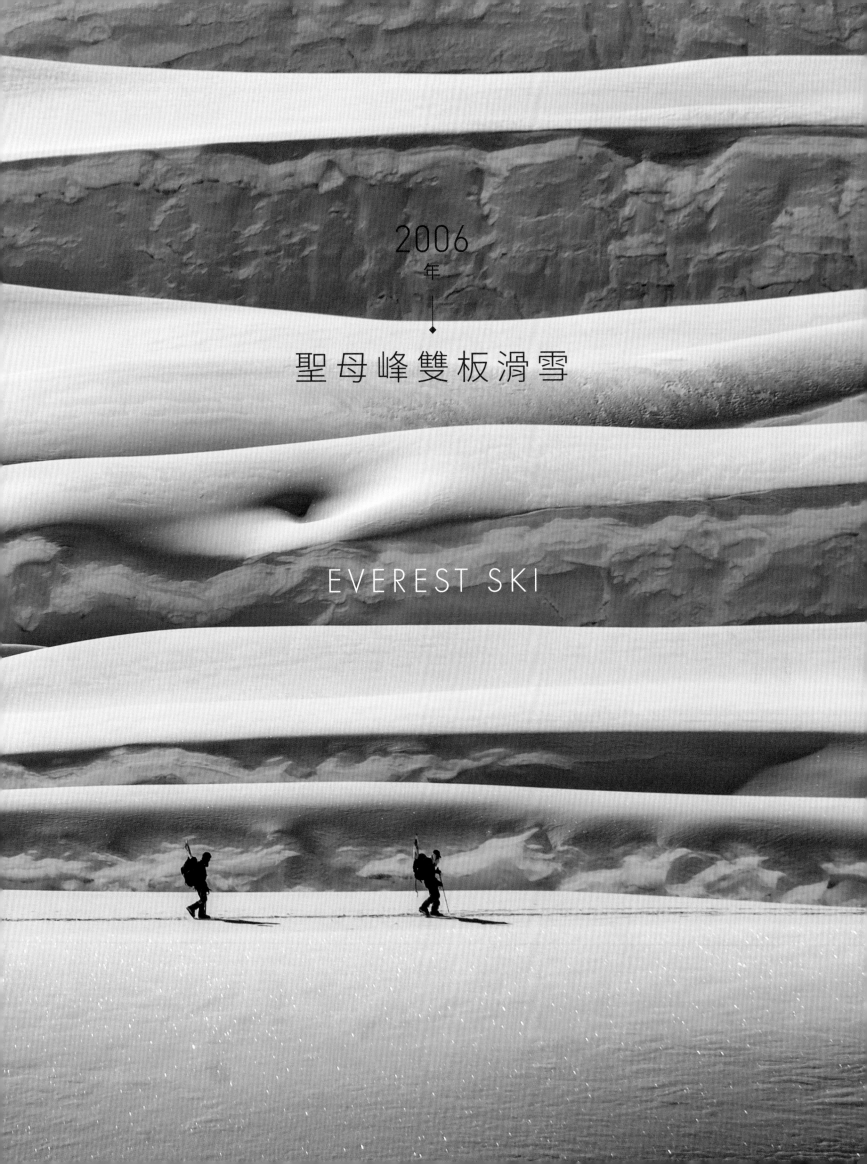

2006
年

聖母峰雙板滑雪

EVEREST SKI

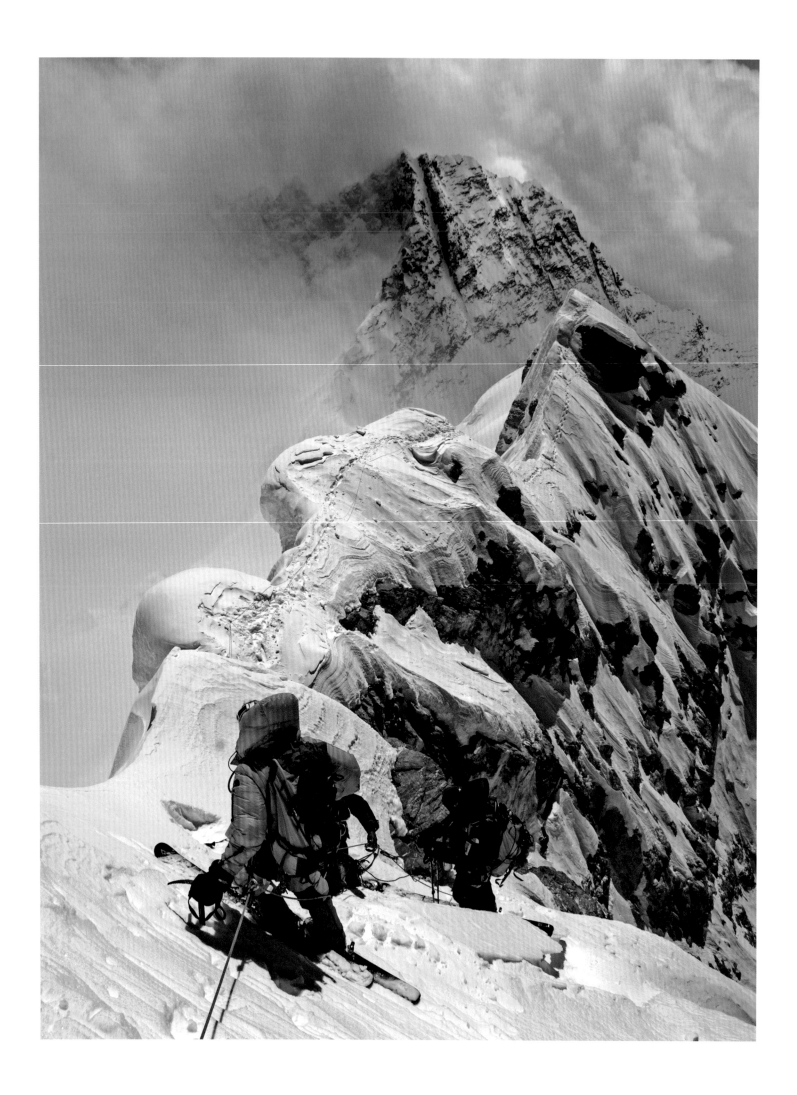

我想不到穿滑雪鞋竟得花上兩小時。

但我也從來沒試過在海拔 7,925 公尺高處的狹窄帳篷內，把腳塞進一雙凍得跟石頭一樣硬的滑雪鞋中。費力的程度就像用塑膠袋套著頭做硬舉一樣。我最終成功了，但這跟即將到來的任務相比只是一場小勝利。幾分鐘後我將踏上滑雪板，和好朋友羅伯（Rob）及琪特・德洛里耶一起滑下聖母峰山塊的洛子山面。

前一天剛登頂並從峰頂滑雪下來後，我們在第四營失眠了一整夜。在洛子山面的「南柱」（South Pillar）路線上滑雪，需要經過一段傾斜 50 度、落差高達 1,500 公尺的雪坡，但坡上的雪況不太樂觀：我們腳下是一大片硬到子彈都打不進去的藍冰[14]，當中夾雜著一條條風壓而成的粒雪[15]帶，這些粒雪帶斷斷續續出現，容錯範圍只比純冰面略為寬鬆一些而已。我們一滑出南坳（South Col），就沒有任何安全出口了，只能一路下到山壁底部。無論如何，我們都會往下滑。

我們是從 2006 年春天開始，一路走到這一刻。琪特打了電話給我，她那時才剛蟬連女子自由式滑雪世界錦標賽冠軍。琪特一直致力於實現七頂峰的攀登與滑雪計畫，現在清單上只剩聖母峰，她想要確定在上面滑雪是否可行。之前造訪聖母峰時，我就評估過聖母峰的滑雪路線，我告訴她，我認為是「可滑雪的」，這個用語可任人各自解讀。那年夏天，我和琪特與她的丈夫羅伯一起訓練，羅伯本身也是大名鼎鼎的滑雪者。

到九月時，琪特、羅伯、登頂過十一次聖母峰的戴夫・哈恩（Dave Hahn）和我到達聖母峰。我們精心挑選出來的十二名雪巴朋友正在山上英勇地修建一條從昆布冰瀑通往山頂的路線。我們是後季風季節唯一還在山上的隊伍。

想要在聖母峰滑雪，你需要在上攀的過程中保留足夠的體力，才能在滑降時全心全力且精確地做出轉彎。但更加重要的是心智訓練，如此你才能持續預測潛在的致命困境，並瞬間做出決定。比如雪崩這種災難性事件當然很危險，但低估其他較小、看似無害的問題，可能導致更大的風險。當溫度下降到零下四十度時，脫下手套調整卡住的拉鏈這類微不足道的小事都可能引發一系列更嚴重的致命錯誤。

我們已經三天沒睡覺，也只吃了幾口食物。盯著帳篷頂尼龍布被風拍打一整夜之後，我們再次確認雪鞋固定器有沒有卡好，然後滑過洛子山面的峭壁邊緣。滑我們的路線，需要全神貫注整整兩小時，雪板的鋼邊只能切入冰中一兩毫米，每次跳躍轉彎[16]都必須完美執行。如果沒有控制好鋼邊而摔倒，將會一路直衝下山。因為這個顯而易見的原因，我們稱這種地形為「禁止墜落區」。

當我們到達山下時，琪特、羅伯和我成為第一批從聖母峰山頂滑雪下降的美國人，也是第一批在南柱路線上滑雪的人。我們笑著談論自己在山上待了兩個月，只為了滑人生中最糟糕的那一趟雪。

前一跨頁　卡米雪巴和明瑪雪巴背負物資穿越聖母峰西冰斗前往第二營。

對頁　從聖母峰東南稜線滑雪下降的途中，琪特・德洛里耶（黃外套）和羅伯・德洛里耶（黑外套）在海拔 8,687 公尺處整理繩子，準備從希拉蕊台階（Hillary Step）垂降。

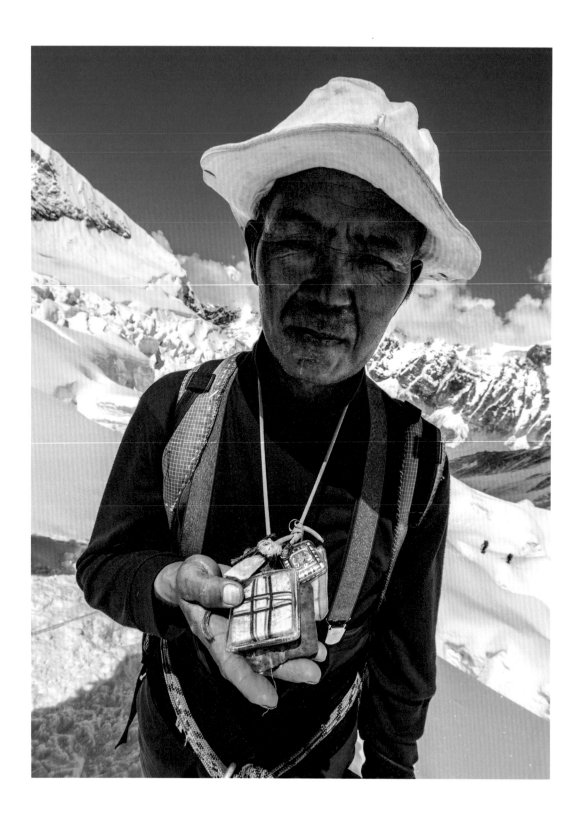

上方 帕努魯雪巴（Panuru Sherpa）握著祈求平安通行的護身符。每個護身符都由藏傳佛教喇嘛加持過，並藏著一個特定密咒。

對頁 這群「冰瀑醫生」在西冰斗的山腳下架設穿越昆布冰瀑的梯子。沒有雪巴團隊的力量與努力，我們絕對不可能攀登和滑降這座山。

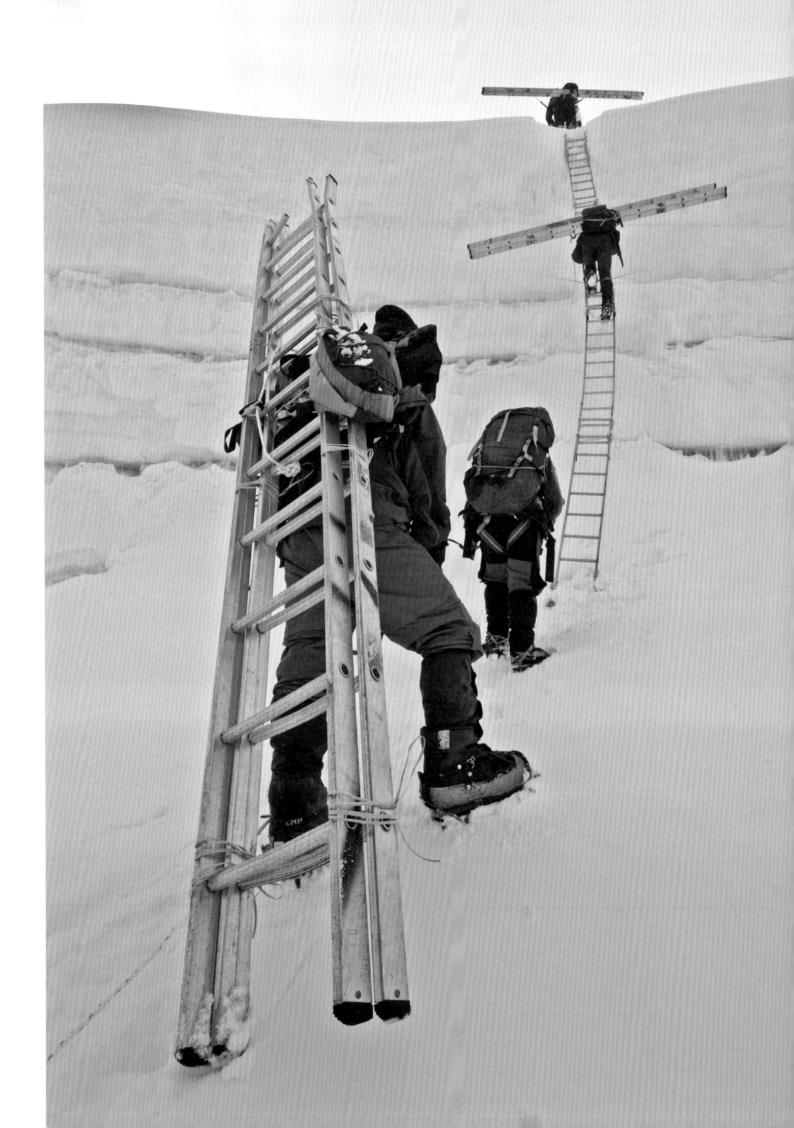

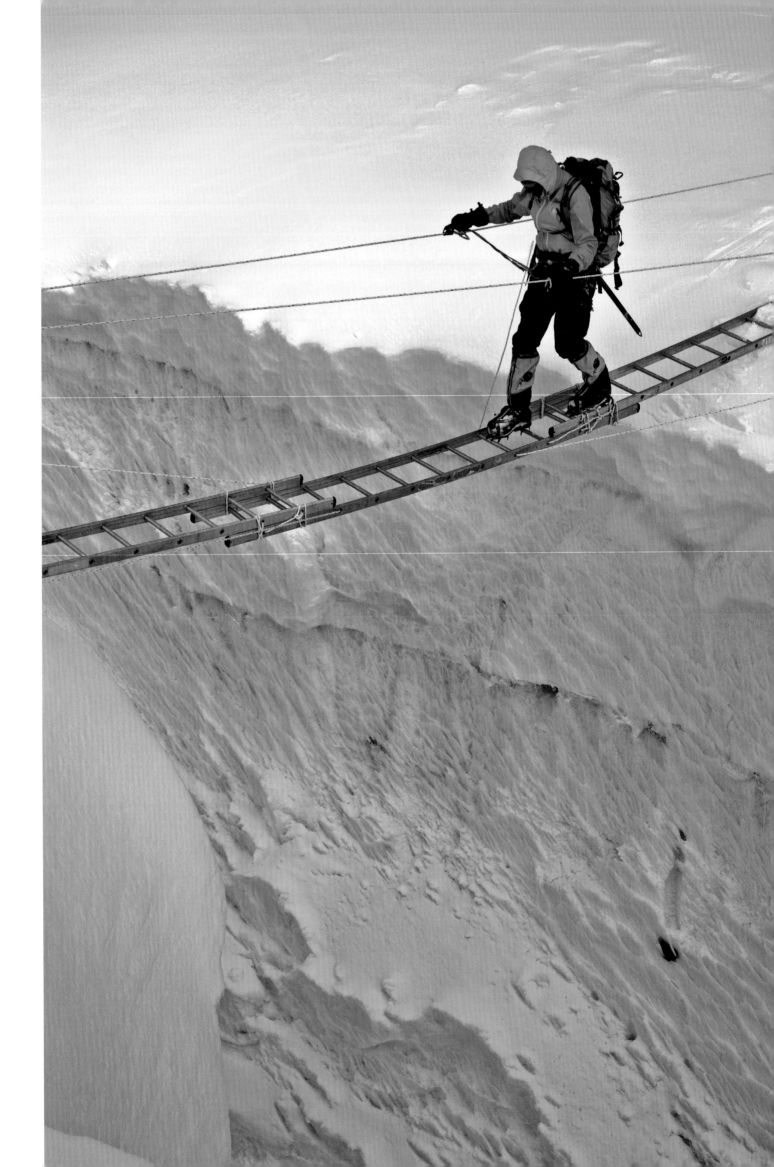

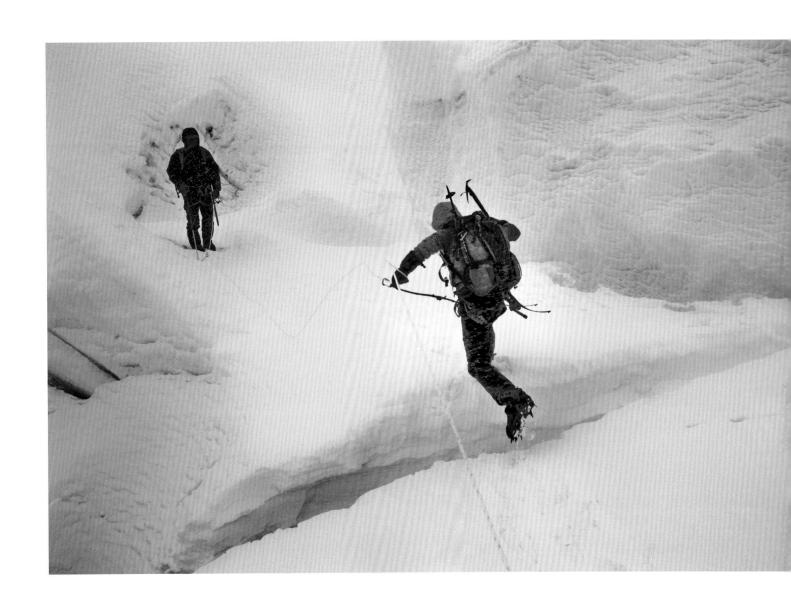

上方 在昆布冰瀑上海拔 6,100 公尺的地方，琪特‧德洛里耶躍過冰河裂隙，她的丈夫羅伯‧德洛里耶在一旁看著她。昆布冰瀑是整座山最不穩定的部分，也被認為是從南側攀登聖母峰最危險的地方。

對頁 在西冰斗，琪特走在橫跨冰河裂隙的梯子上。

下一跨頁 琪特進入昆布冰瀑上方的西冰斗。

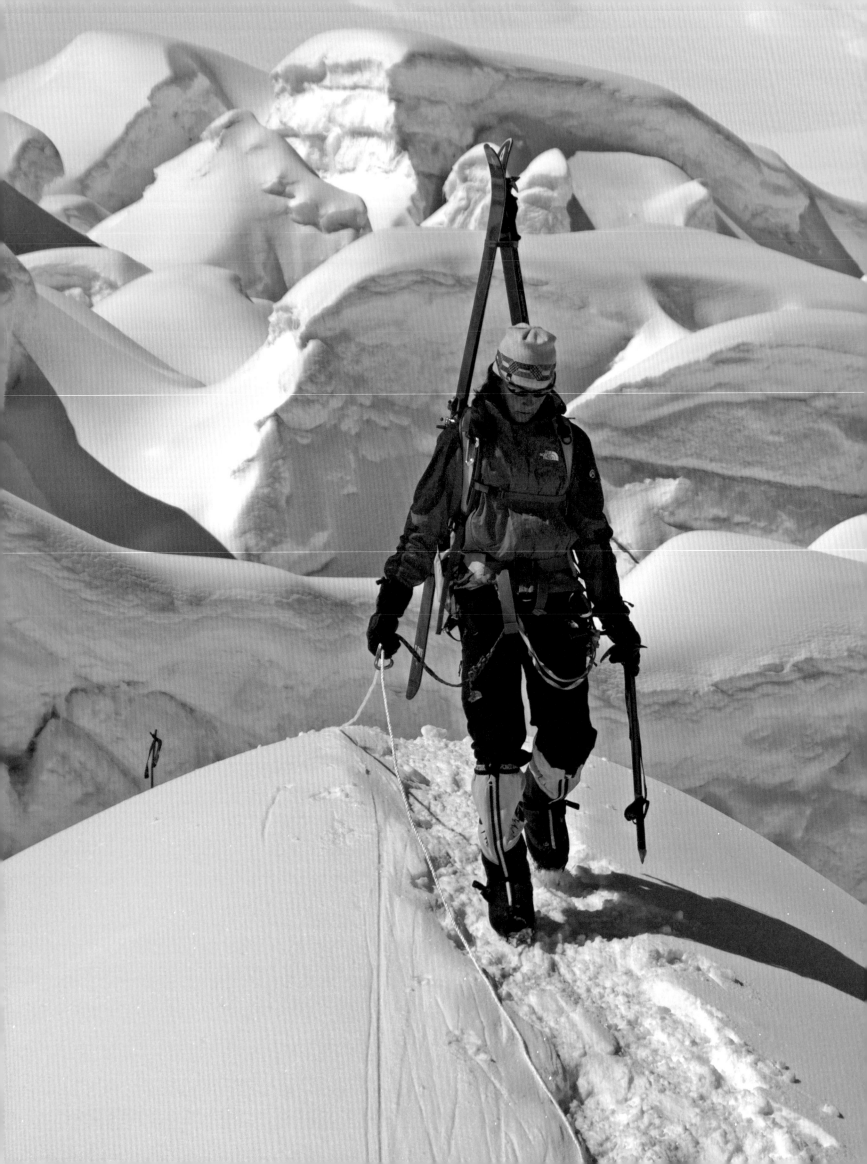

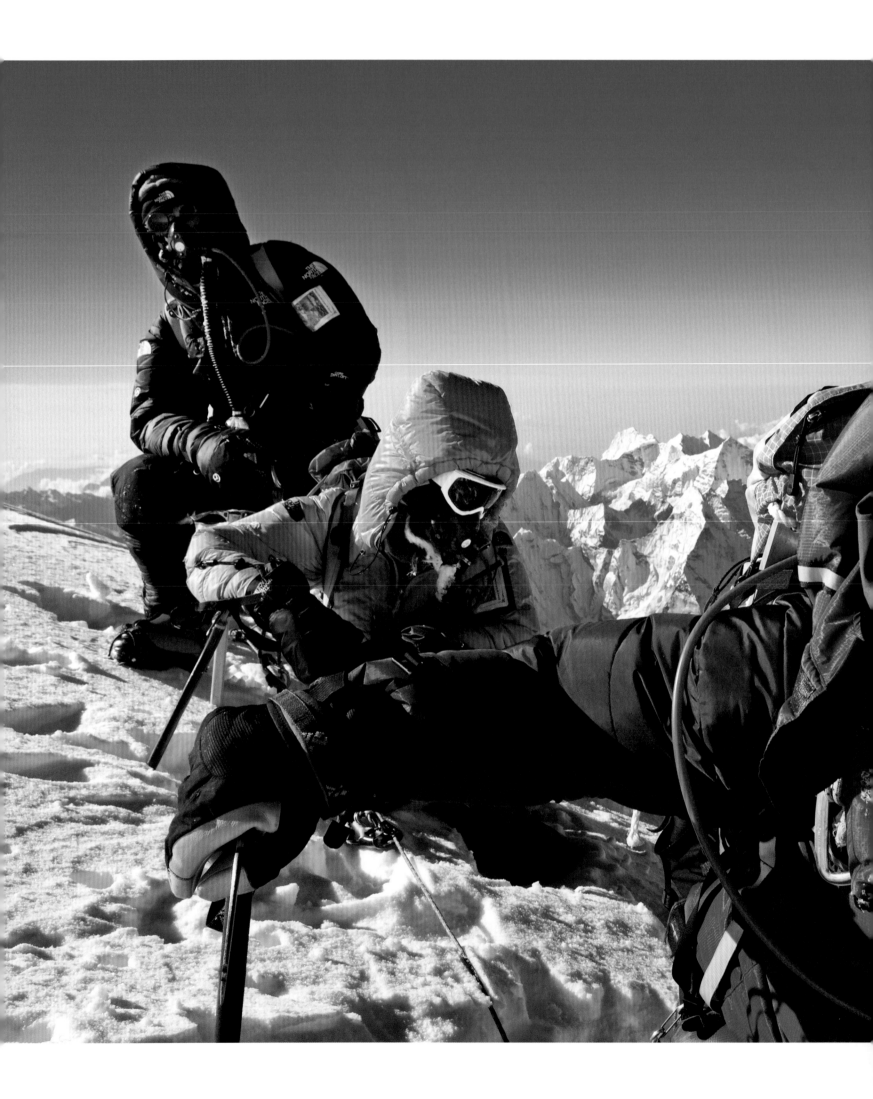

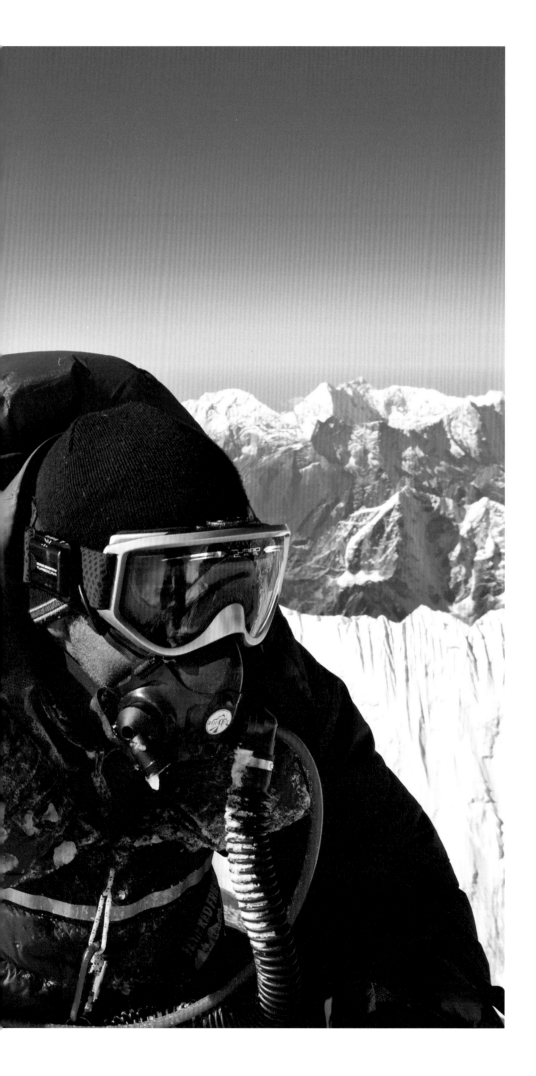

左方　登頂日。從左邊起：羅伯‧德洛里耶、琪特‧德洛里耶和戴夫‧哈恩，攀登山頂最後稜線前在南峰頂休息。

下一跨頁　十月十八號，琪特和羅伯朝聖母峰山頂走去，那天差不多是我們抵達聖母峰的兩個月後。

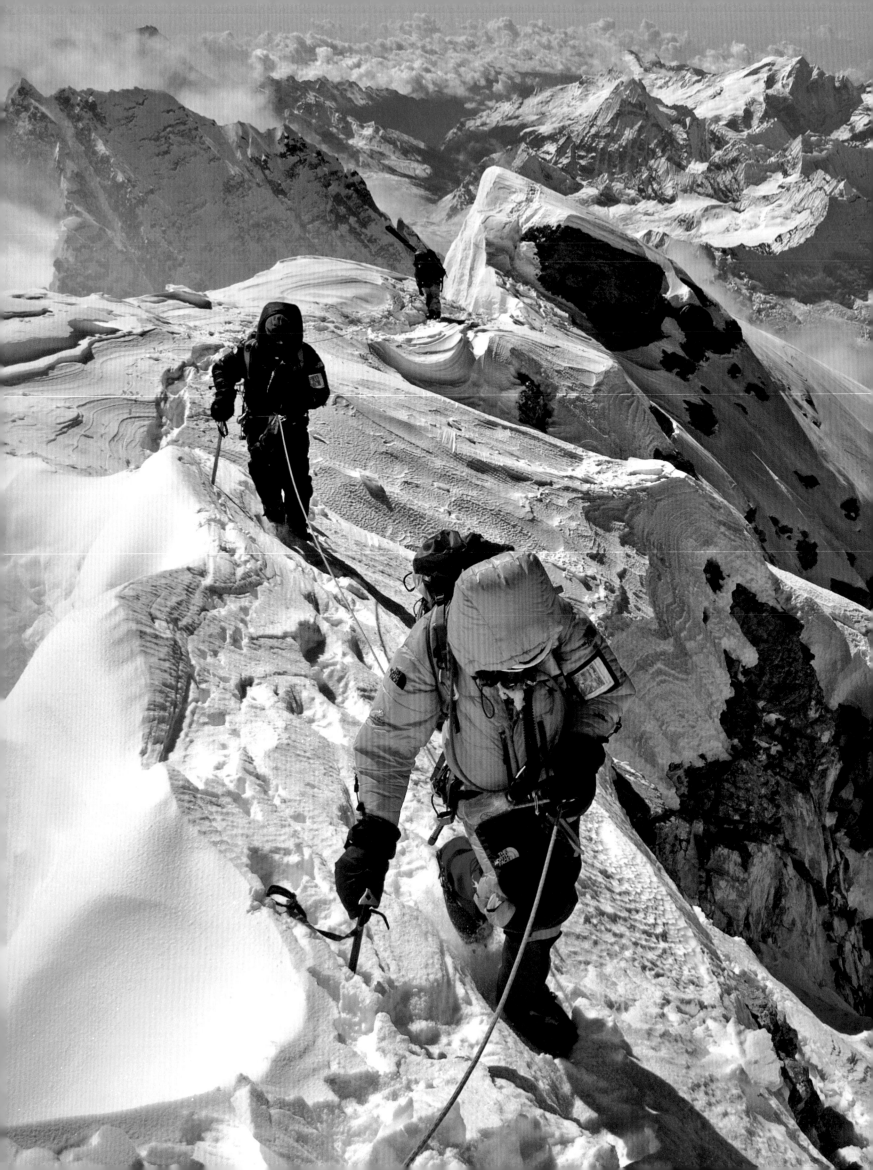

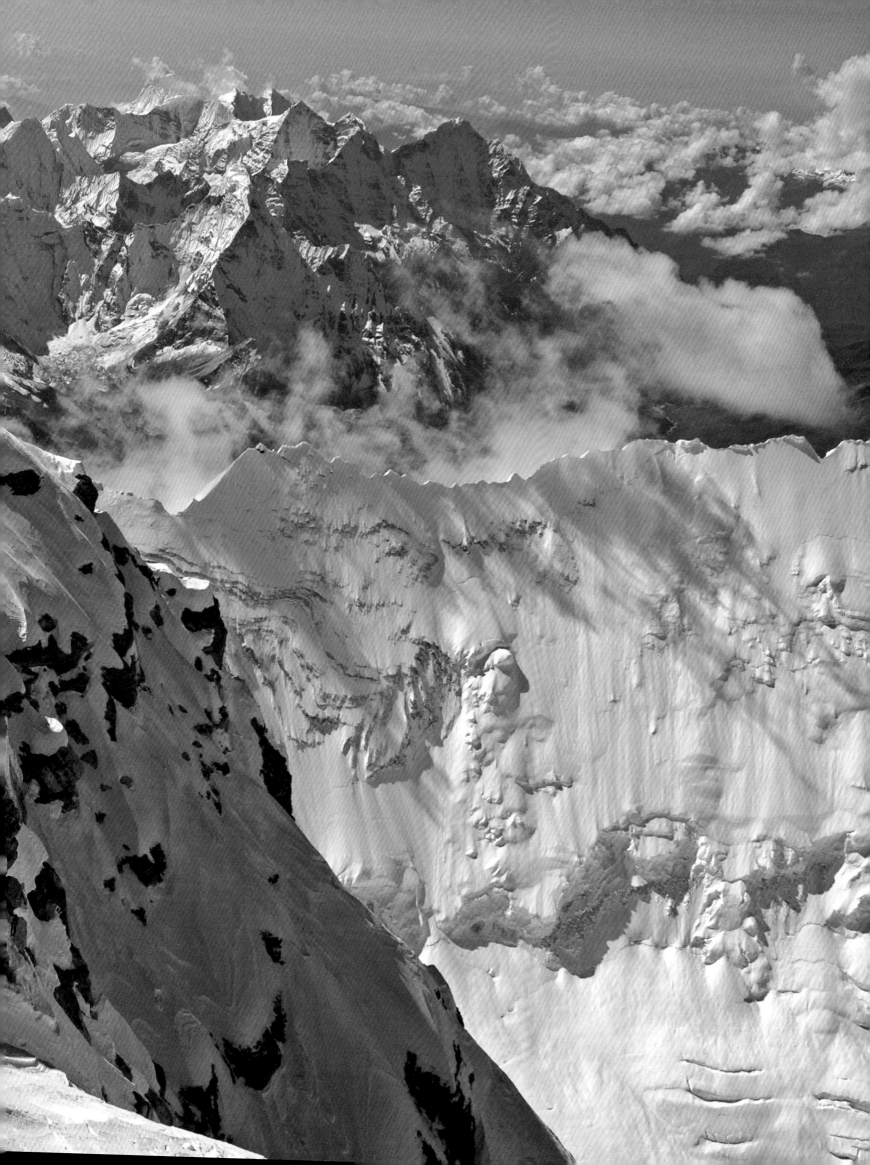

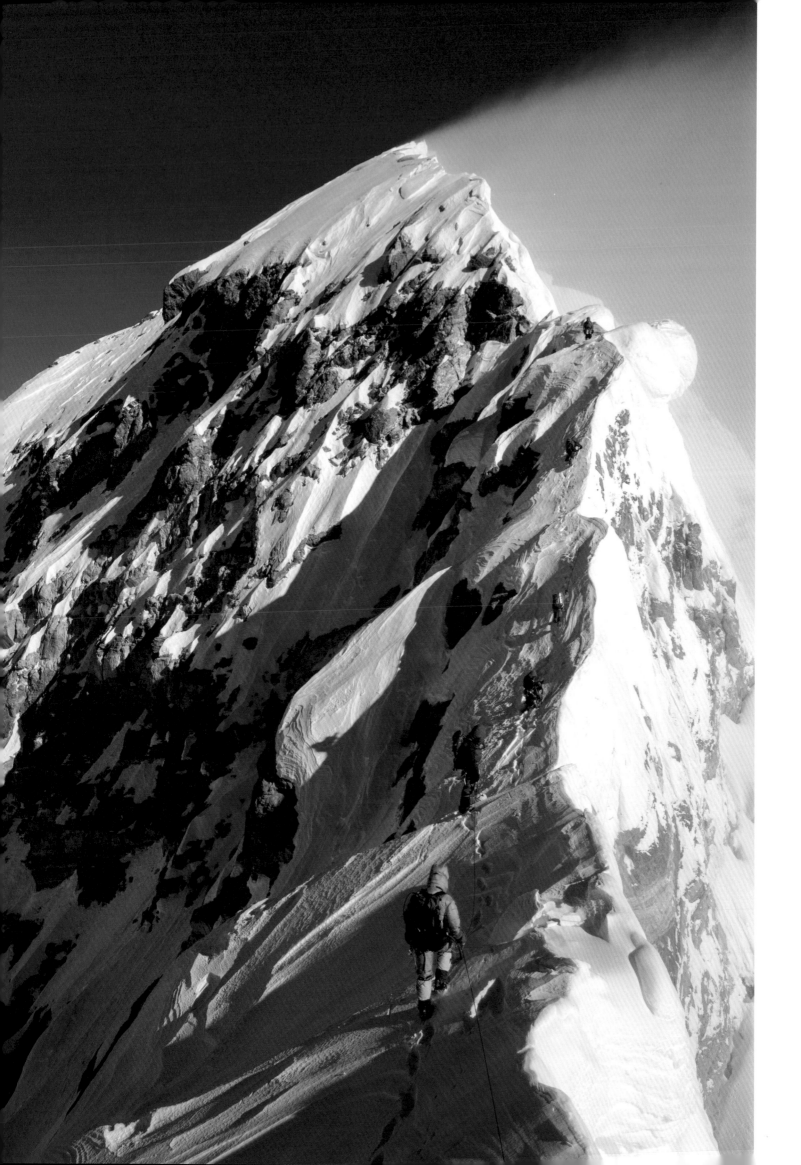

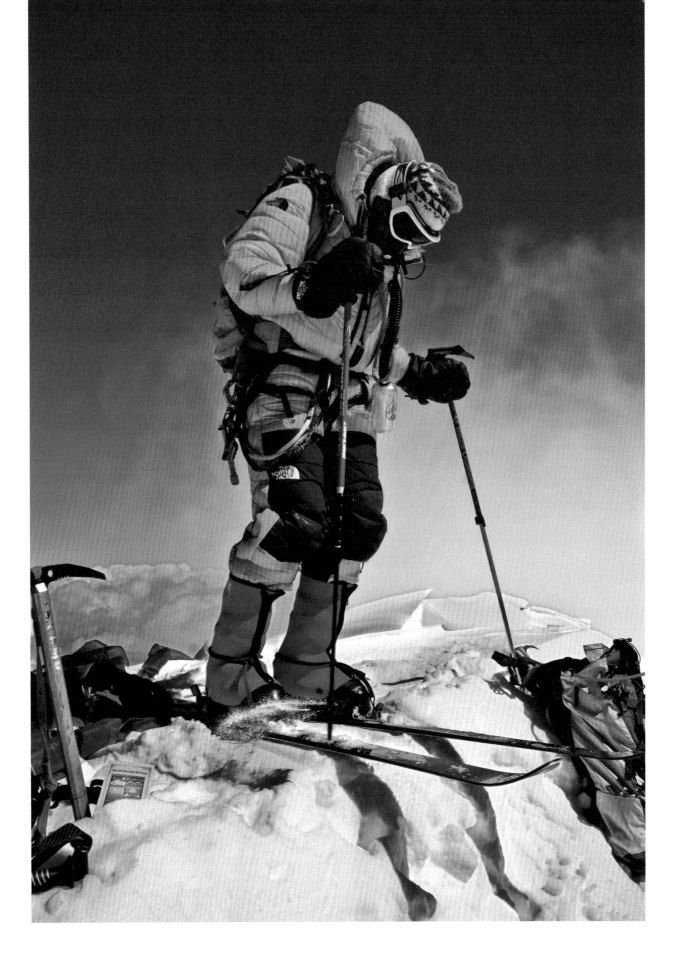

對頁 我們的團隊正在應付
聖母峰登頂前的稜線。我們
是 2006 年後季風季節唯一
還在山上的隊伍。

上方 在海拔 8,849 公尺處,琪特‧德洛里耶踏入她的雪鞋固定器中,準備滑雪離
開聖母峰山頂。琪特將成為第一位從聖母峰山頂滑雪下降的女性,同時也完成了她
的目標,成為第一位在七頂峰上滑雪的人。

下一跨頁 琪特在洛子山面上滑雪。50 度的角度,讓洛子山面成為下降過程中最
具技術性、最需全神投入的部分。雪況非常不理想,我們是滑在被風吹實的雪與藍
冰的混和坡面上。

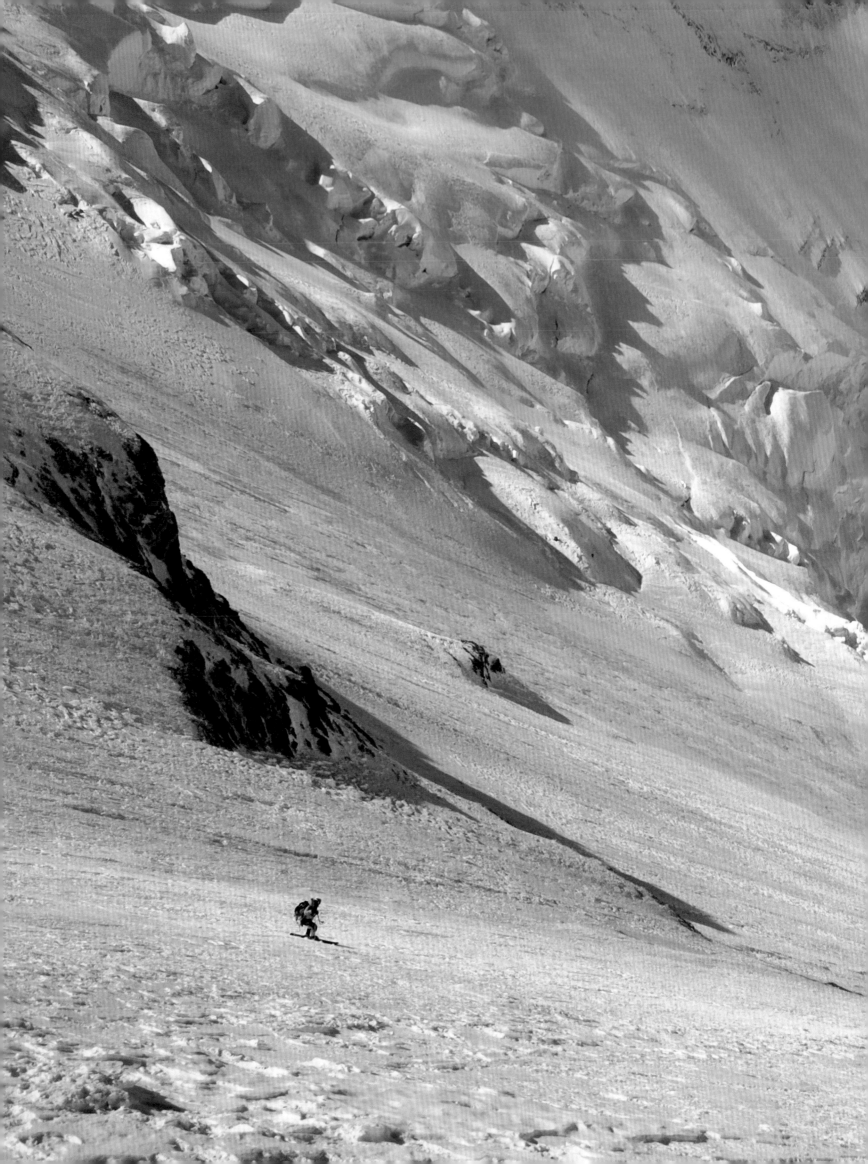

2008
年

180 度向南

180 SOUTH

2003年，我已經在我的藍色速霸陸旅行車後車廂住了六年。

伊馮‧喬伊納德聽到我正沿著加州海岸開車南下時，邀我留在他位於文圖拉（Ventura）的家中，吃上幾道家常菜，並睡在真正的床上。

伊馮是他那個世代最受敬重的登山者之一，在世界各地山脈創下許多意義重大的首攀。他在環境保育方面也同樣著名，並於 1973 年創立巴塔哥尼亞戶外服裝公司。

停留期間，我發現了一卷老舊的錄影帶，上頭寫著「風暴之山」（The Mountain of Storms）。旁白者是湯姆‧布羅考（Tom Brokaw），記錄了眾所皆知的「歡樂豬」（Fun Hogs）之行，即 1968 年伊馮、道格‧湯普金斯（Doug Tompkins）、迪克‧多沃思（Dick Dorworth）和利托‧特哈達－佛洛雷斯（Lito Tejada-Flores）開著老舊福特廂型車從加州到南美洲南端的故事。他們在無名的休息處衝浪，在火山上滑雪，並在巴塔哥尼亞以困難出名的菲茨羅伊山峰上攀爬了一條新路線。他們的傳奇故事，以及所體現的攀登與流浪精神，啟發了一代代攀登者、衝浪者與滑雪狂熱者。我就是其中之一。

2009 年二月，我在瑞克‧李奇威的招募下，加入一支由克里斯‧馬洛伊（Chris Malloy）和奇斯‧馬洛伊（Keith Malloy）兄弟、丹尼‧莫德（Danny Moder）、提米‧歐尼爾（Timmy O'Neill）、傑夫‧強森（Jeff Johnson）、馬科赫‧艾卡（Makohe Ika），以及智利一群登山者、衝浪者和影片製作者組成的混雜隊伍。他們正在拍攝一部電影叫《180 度向南》，以鬆散隨意的方式紀念歡樂豬之行。伊馮和道格‧湯普金斯也加入我們，出場了幾次。

旅程快結束時，我們打算去攀登一座無名未登峰。伊馮和道格曾嘗試攀登那座山，但沒有成功。他們那次撤退，是因為伊馮穿回他那雙古老的全皮登山鞋，然後才剛過登山口就碎裂了。

這次攀登，伊馮穿了更結實的鞋，但依然戴著那副 1968 年攀登菲茨羅伊時使用的冰河墨鏡和 80 年代製造的防風褲。他每走一步，我都感覺他的古老冰爪會裂開。儘管擁有一家大型服裝公司，伊馮的攀岩流浪漢精神仍然要求衣服和裝備都應該要用到破掉為止。

快到山頂時，我和伊馮脫離了大隊伍，抬頭看著被一道狹長的拱形裂隙分開的陡峭內角。雖然伊馮的攀登經歷比我活過的日子還長，但我覺得有責任要照顧他，於是放下背包，打了開來。

我問他：「嘿伊馮，你需要繩子嗎？」

「啊？」他回答：「不用，為什麼要？你需要嗎？」然後開始爬上拱形裂隙，快速在內角消失。我笑著把繩子收了起來。

完成攀登後，伊馮想將這座山峰命名為老頭峰（Cerro Geezer），道格想以他的妻子克莉絲汀‧湯普金斯（Kristine Tompkins）命名。最後道格贏了。

道格和克莉絲汀後來將那一帶綿延的壯闊大地設為巴塔哥尼亞國家公園，這只是兩人送給智利人民五百七十五萬公頃土地的其中一小部分。這對夫妻畢生的心血成為史上私人保留地轉讓給公部門的最大一筆紀錄。

這是道格和伊馮最後一次重大攀登。道格在 2015 年一次獨木舟意外中過世，伊馮也終於掛起冰爪退休。兩人都以首攀一座美麗的山峰當作攀登生涯告別作，這方式再適合也不過。

前一跨頁　當我們接近克莉絲汀峰（Cerro Kristine）時，伊馮‧喬伊納德正在觀察安地斯山脈南側的天氣。巴塔哥尼亞國家公園，智利。

對頁　伊馮‧喬伊納德。查卡布科山谷（Chacabuco Valley），智利。

右方 《180 度向南》無畏的製作團隊。

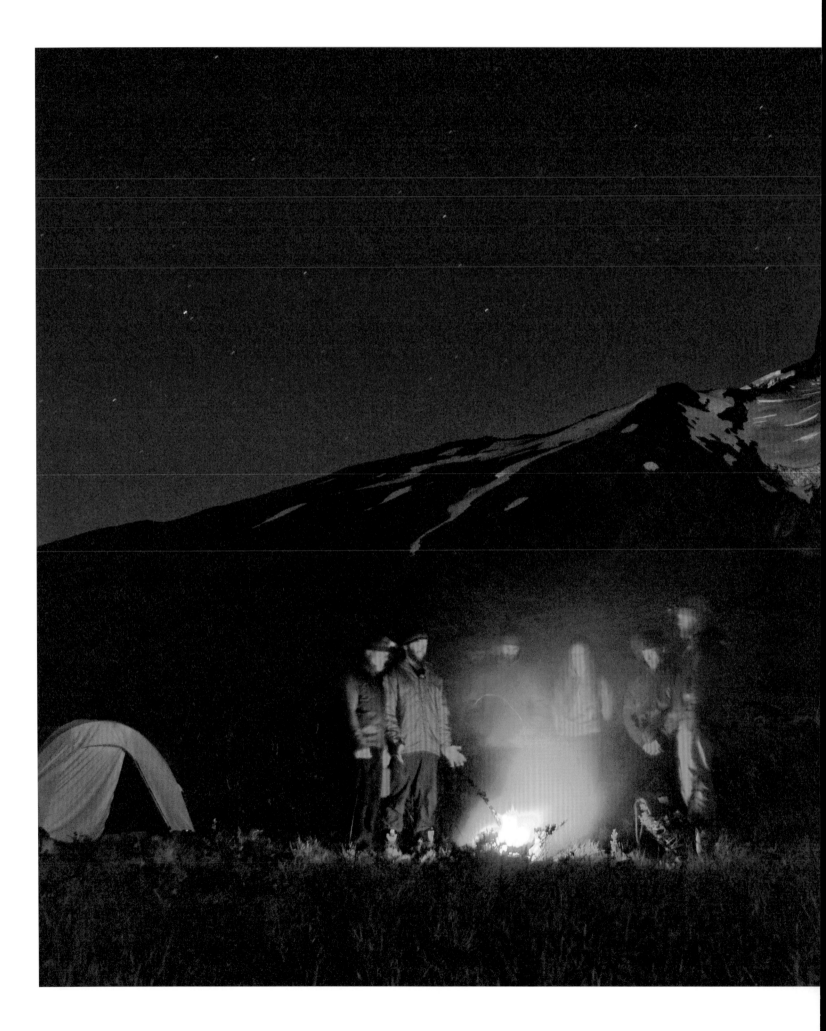

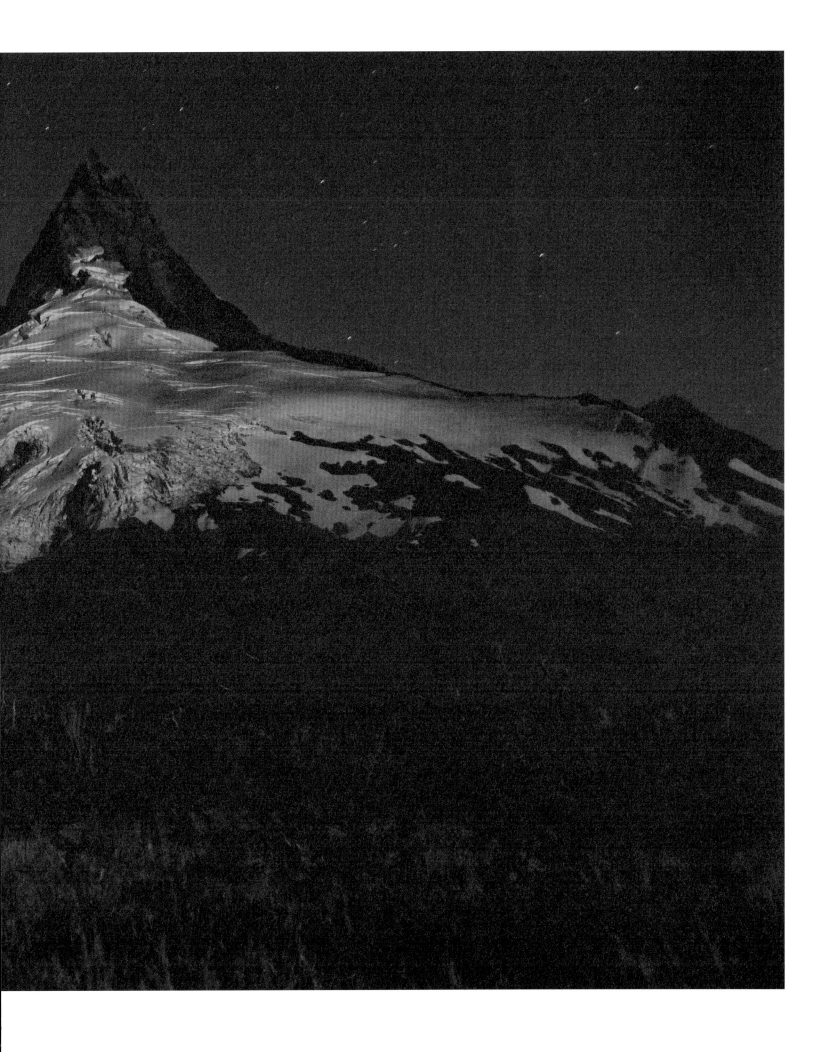

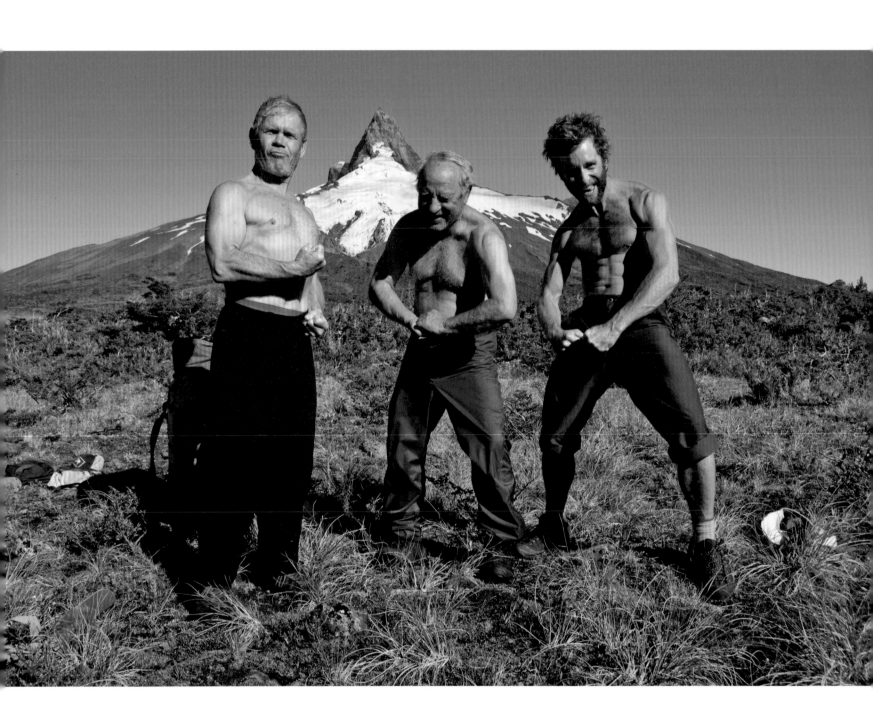

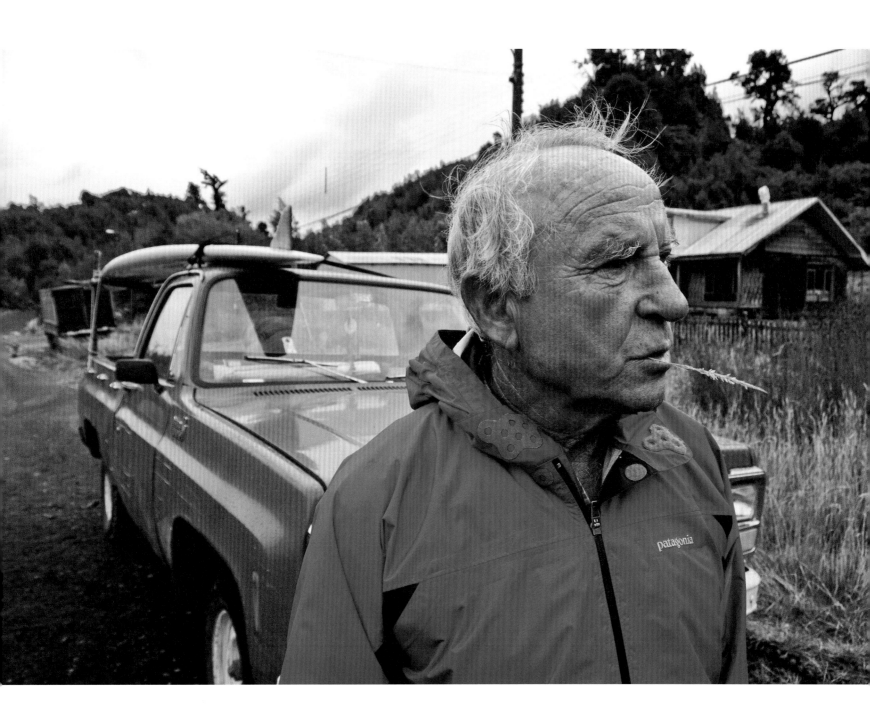

前一跨頁 科爾科瓦多火山（Corcovado Volcano）下的營火。

對頁 我們前往科爾科瓦多火山的路上，左起：瑞克‧李奇威、伊馮‧喬伊納德和提米‧歐尼爾繃緊肌肉，智利。雖然照片中三人看起來有點放浪不羈，但他們的攀登經歷包括：第一個無氧登上 K2 的美國人、優勝美地酋長岩「鼻子」（Nose）路線的最快登頂紀錄、七大洲上許多困難的首攀紀錄。

上方 伊馮‧喬伊納德。柴藤（Chaitén），智利。

右方 左起：伊馮・喬伊納德、傑夫・強森、馬科赫・艾卡和
奇斯・馬洛伊經過漫漫長路後，飢腸轆轆地等著他們的野外阿
薩多烤肉（Asado）。查卡布科山谷，智利。

上方 伊馮・喬伊納德（左）和道格・湯普金斯討論如何前往克莉絲汀峰起攀點。

對頁 伊馮和道格在前往克莉絲汀峰起攀點的路上休息。

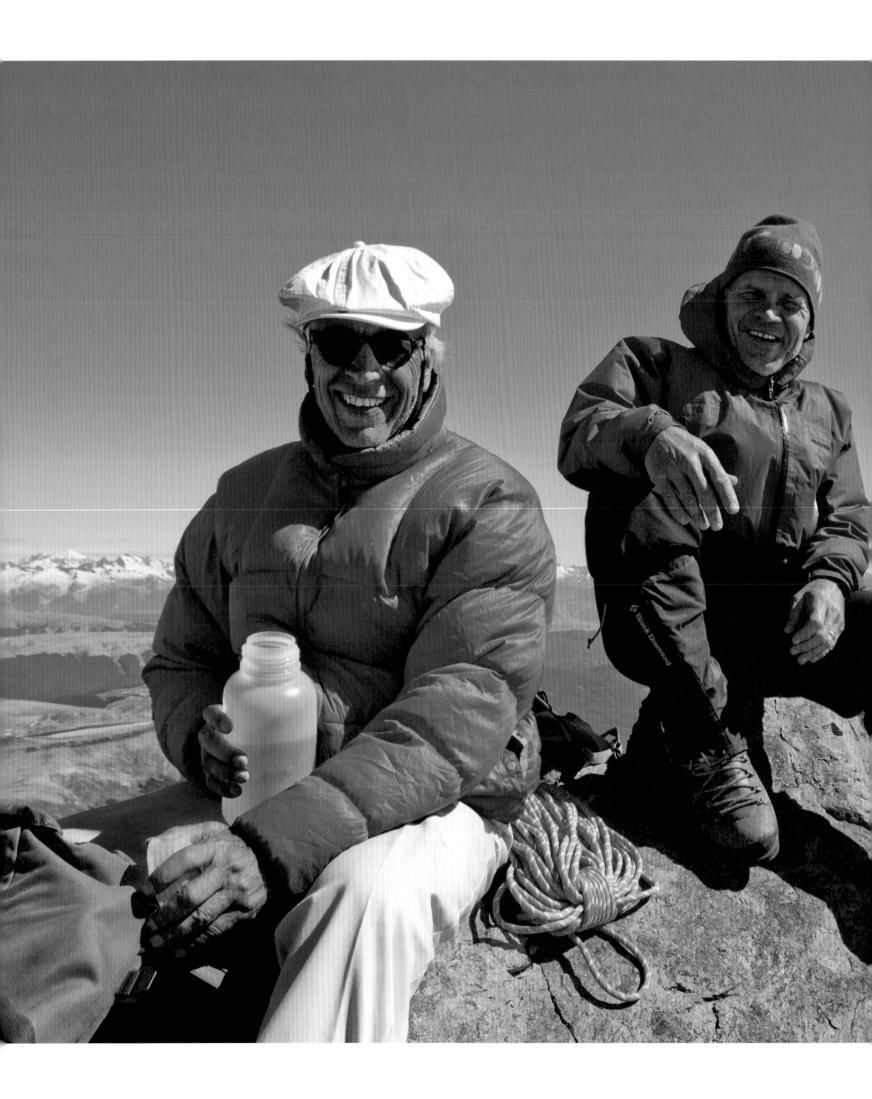

左方　左起：道格・湯普金斯、瑞克・李奇威和伊馮・喬伊納德享受著首登克莉絲汀峰的登頂時刻。完成首登後，伊馮想將這座山命名為老頭峰，道格想以他的妻子克莉絲汀・湯普金斯命名。最後道格贏了。

下一跨頁　即使是最有經驗的冒險者也喜歡小睡片刻。左起：傑夫・強森、道格和伊馮，在攀登克莉絲汀峰之前的漫長接近路線上打盹。

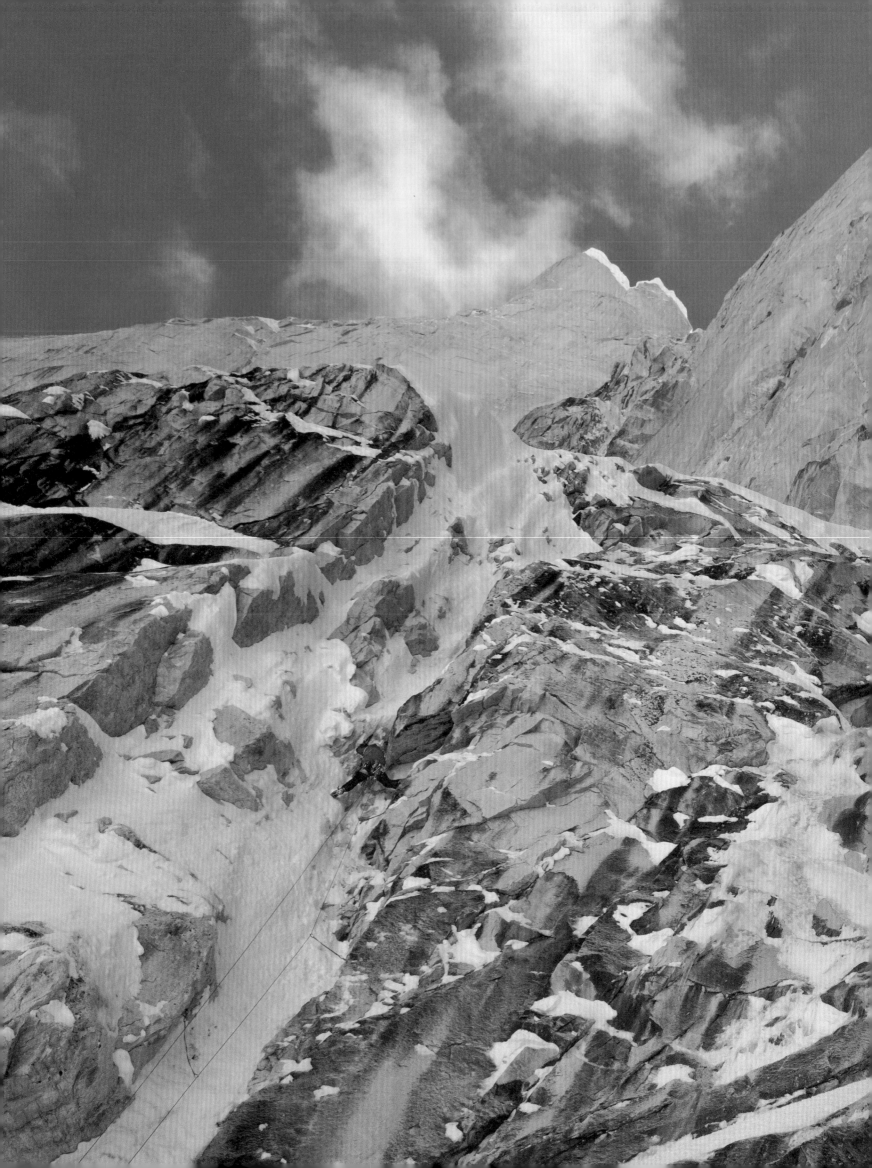

2008
年

梅魯峰

MERU

太陽正在下山，
而我們還沒到山頂。

光線漸暗，我們周遭龐大的山頭散發出粉紅色光澤。這是我們在山上的第十七天，我們已經連續爬了十五小時了，而山頂的稜線仍然只在我們上方若隱若現。康拉德・安克、瑞南・阿茲特克（Renan Ozturk）和我筋疲力竭，在刺骨的寒風中沉默地坐了好一陣子，仔細思索我們的選擇。

鯊魚鰭（Shark's Fin）的攀登史，是一部記載失敗的編年史。這是梅魯峰中央峰的別稱，位在印度加瓦爾喜馬拉雅山脈（Garhwal Himalaya）。2008 年我們到這攀登前，至少有二十支探險隊已經嘗試攀爬了，每一支隊伍都低估了梅魯的難度：下半部要用阿爾卑斯攀登技術，再往上的外傾地形則要用大岩壁攀登[17]，以及一路直到 6,310 公尺山頂的艱難混合攀登[18]。

嘗試攀爬梅魯峰，就如一場對抗不確定性的戰爭。我們花了兩天爬上覆滿積雪的阿爾卑斯攀登繩距後，一場暴風雪襲擊了加瓦爾山脈，風勢之猛，竟導致五名挑夫在風雪中迷了路，最後在我們腳下的山谷死於失溫。我們三個躺在雙人懸掛帳篷中，像沙丁魚般擠了四天。帳篷吊掛在一座船頭般向外傾的花崗岩岩角前端，雪崩從我們兩側呼嘯而下。一陣陣狂風沿著岩壁往上颳，一次又一次將帳篷捲到半空中，劇烈晃動著，被猛甩回岩壁固定點上。

暴風雪過後，我們繼續上攀，重新分配我們帶來的七天份食物。每段繩距看起來都彷彿比上一段更困難或危險。穿著厚重的手套與登山鞋在外傾岩壁上攀登的速度很慢。每天我們都被迫再次減少庫斯庫斯小米與綜合堅果乾那微薄不堪的配給量。

之前許多隊伍都是被艱鉅的上部主要峭壁擋下，多虧康拉德曾在 2003 年第一次嘗試攀登鯊魚鰭，他知道我們需要人工攀登用的專門裝備，而其他隊伍都不願意攜帶這些，包括一套沉重的岩釘組、岩鉤組、專門的活動岩械組。當我接下繩子的一端準備攀爬這段艱難的人工攀登繩距時，他遞來這些裝備。我們將這段繩距命名為「紙牌屋」（House of Cards）。

我抬頭仰望這一大片搖搖欲墜的巨大花崗岩碎片。這些獨立卻重疊的岩板只靠著邊緣互相平衡，想要爬上去，需要分析岩板的物理結構，然後小心謹慎地把岩鉤和岩釘敲進岩板之間的縫隙中。訣竅就是將重心移到固定點上時，不要讓這整片混亂岩板從岩壁上鬆脫開來，否則我們三人都會墜入深淵中。攀爬紙牌屋這段，與其說是靠運動技能，不如說是靠保持冷靜加上一點點運氣。

經過幾天的攀登，加上康拉德在難以放置確保點的混和地形上的英勇先鋒，我們在第十七天終於到達極限。

我們吊掛在岩壁上，距離山頂只剩六十公尺，如果要繼續，將需要在毫無掩蔽的情況下度過一晚，那可能會凍傷甚至更糟。你四處尋找自己的極限，有時候你發現了。我們麻木又挫敗地準備在漫長的黑暗中垂降，我偷看了山頂最後一眼，發誓絕對不再回來。

說絕對不再，絕對不是好主意。

前一跨頁　在巨大主要峭壁陰森森的俯視下，康拉德・安克正在「臂鎧」（Gauntlet）繩距上方跟陡峭的混合攀登奮戰。這是下半部攀登中最需要技術、最困難的一段混和繩距，我很感激康拉德願意先鋒這段。

對頁　在鯊魚鰭上經歷了十九天如同奧德賽般的征途後，我拍下康拉德的肖像照。

上方 一位苦行僧點燃他的菸斗。根戈德里（Gangotri），印度。

對頁 冥想站。瑞南・阿茲特克坐在我們基地營上方的巨石上。帕吉勒提 III 峰（Bhagirathi III）的西北壁傲然挺立在背景中。

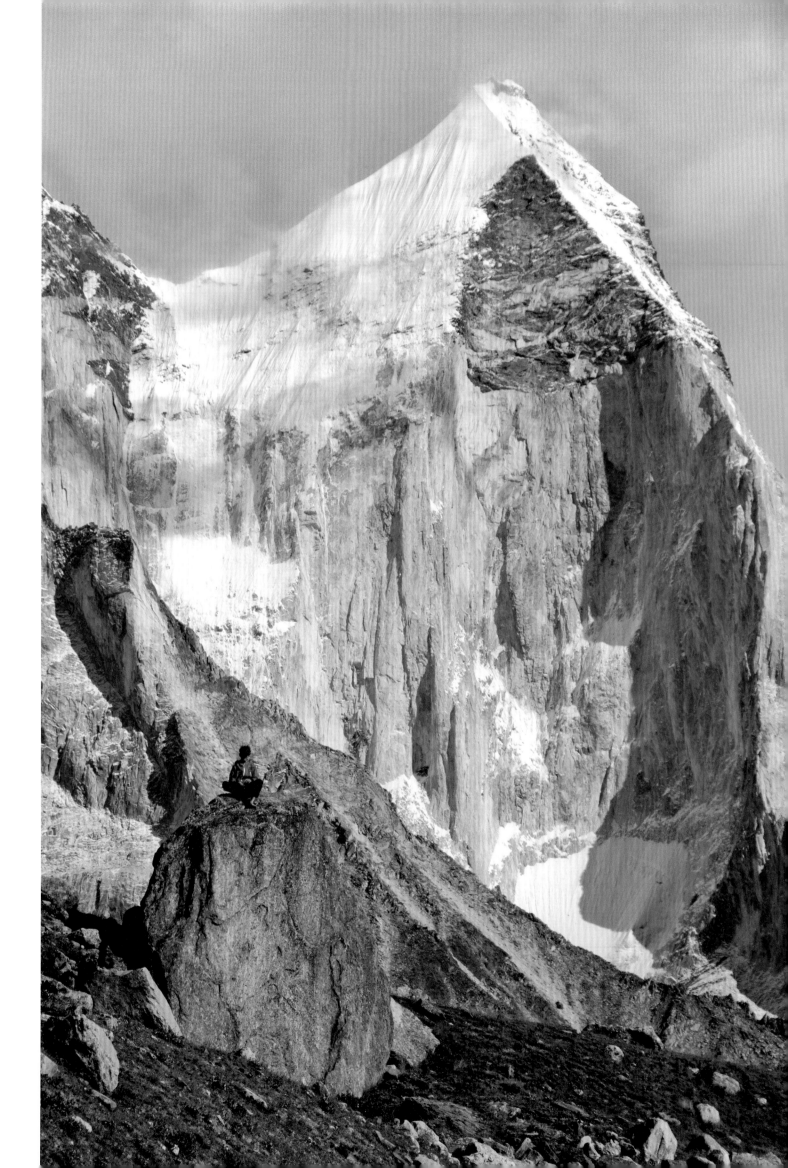

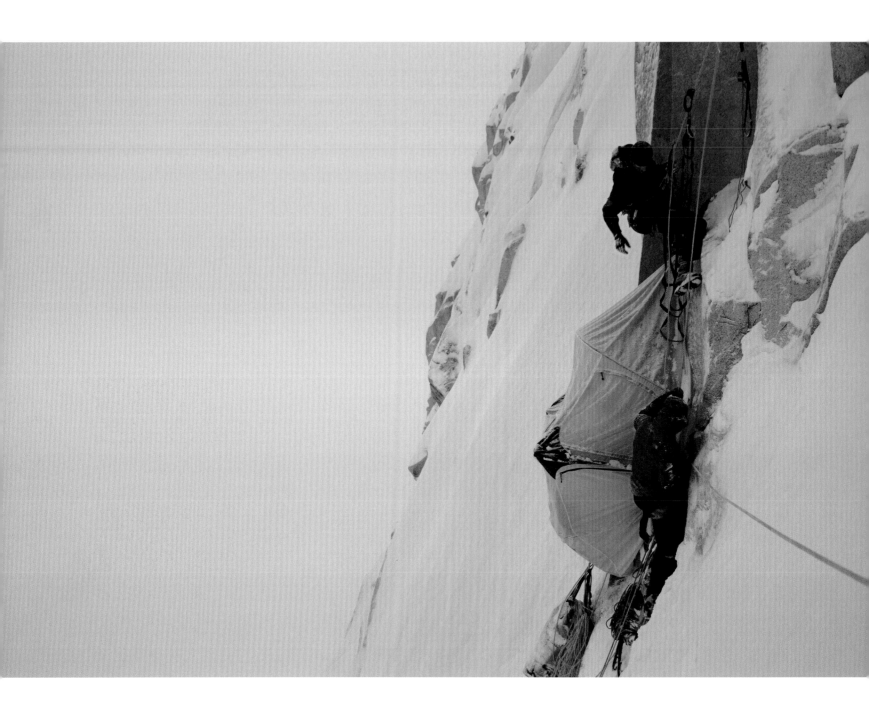

上方　一場暴風雪在我們攀登第二天襲來。康拉德‧安克和瑞南‧阿茲特克在不斷上湧的風雪中奮力掛上懸掛帳篷。我們被困在這裡整整四天，聽著雪崩在周圍呼嘯而過。

對頁　瑞南努力控制此刻的焦慮，以及「尖叫的嘔吐」（the screaming barfies）——這名字指的是凍僵的手與手指因回溫而產生的疼痛。

下一跨頁　度過零下 29 度的夜晚後，在我們的第二營上，瑞南享受著陽光和景色。由於岩壁方位的關係，每天陽光只會照在我們身上一小時，我們從不把溫暖視為理所當然。

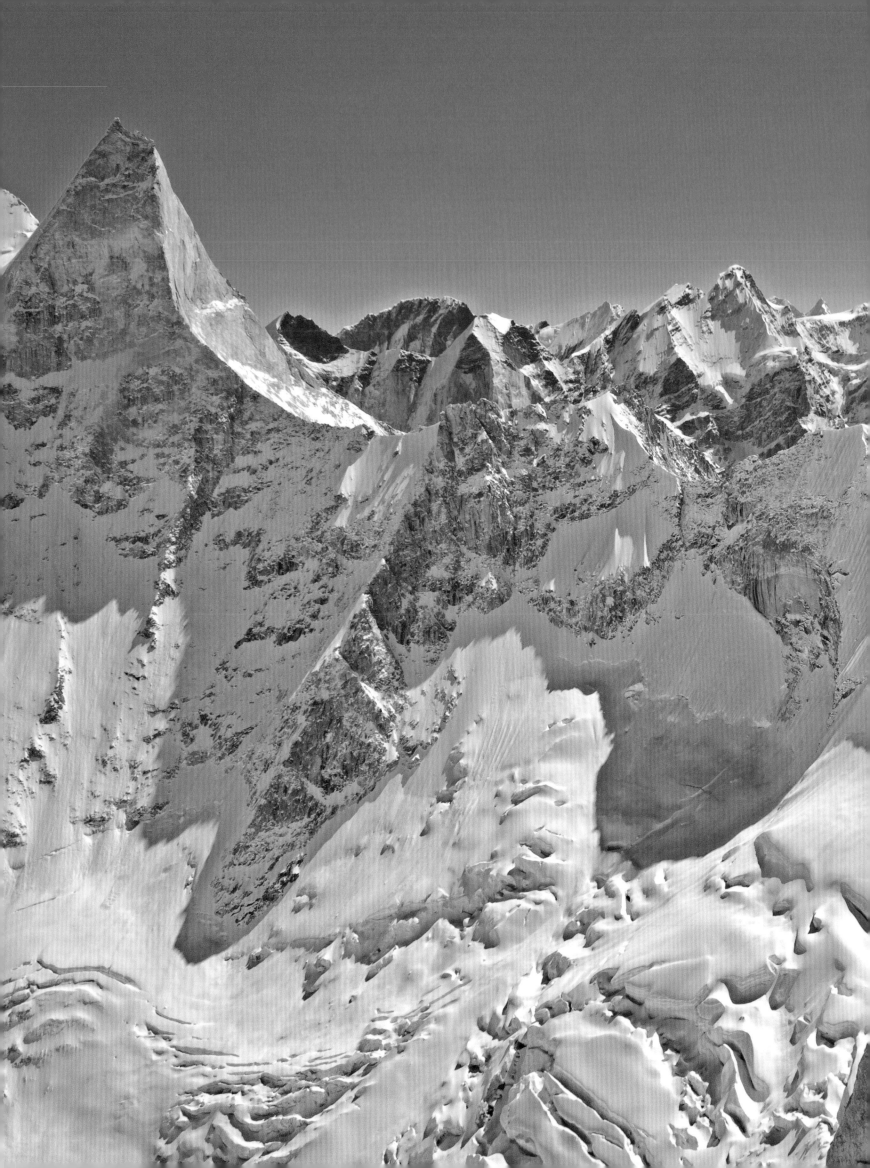

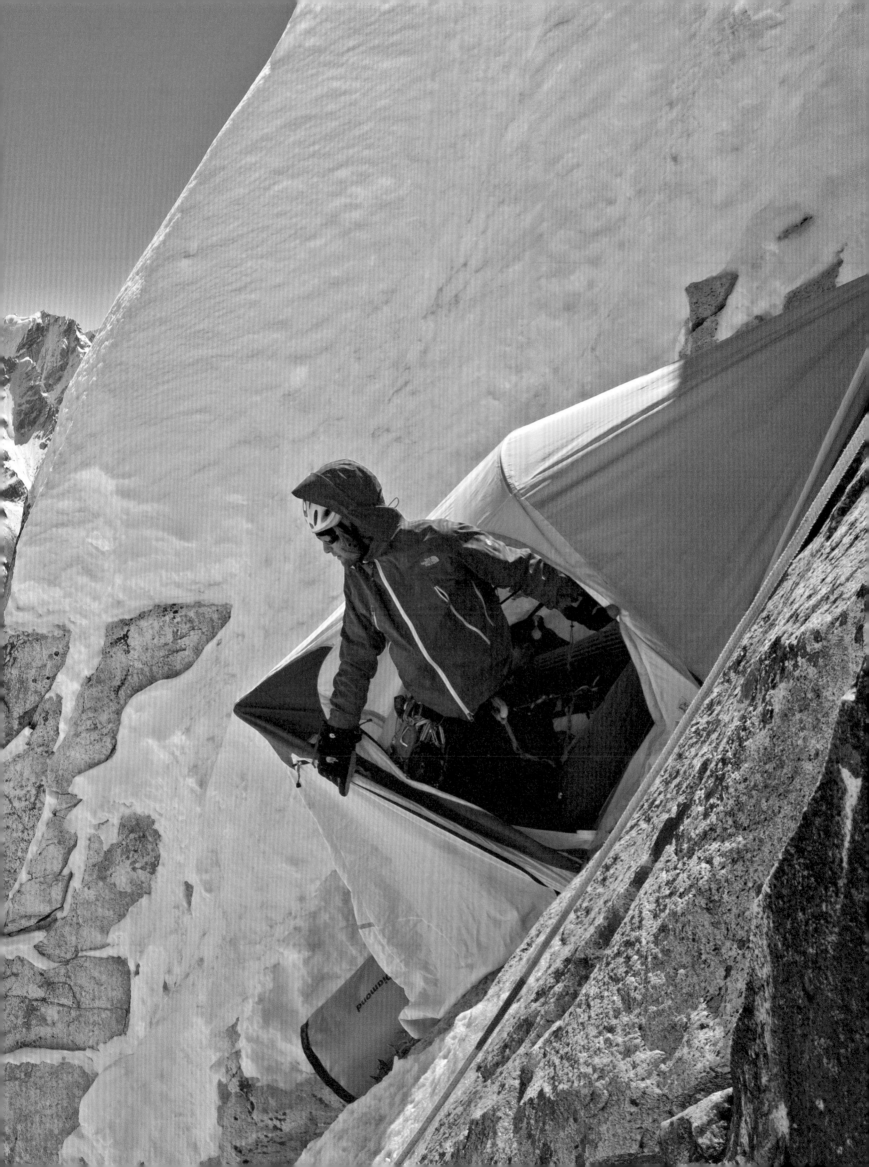

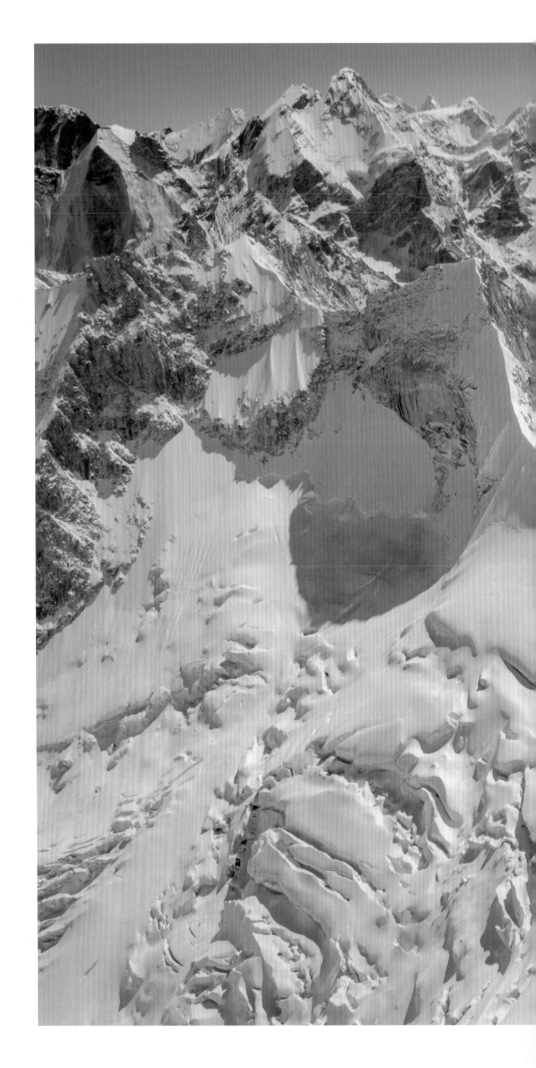

右方 瑞南・阿茲特克和康拉德・安克望向外傾的上部主要峭壁，試圖預測未知的情況。

下一跨頁 康拉德先鋒鯊魚鰭上方的峭壁，這是最陡的人工攀登繩距之一。

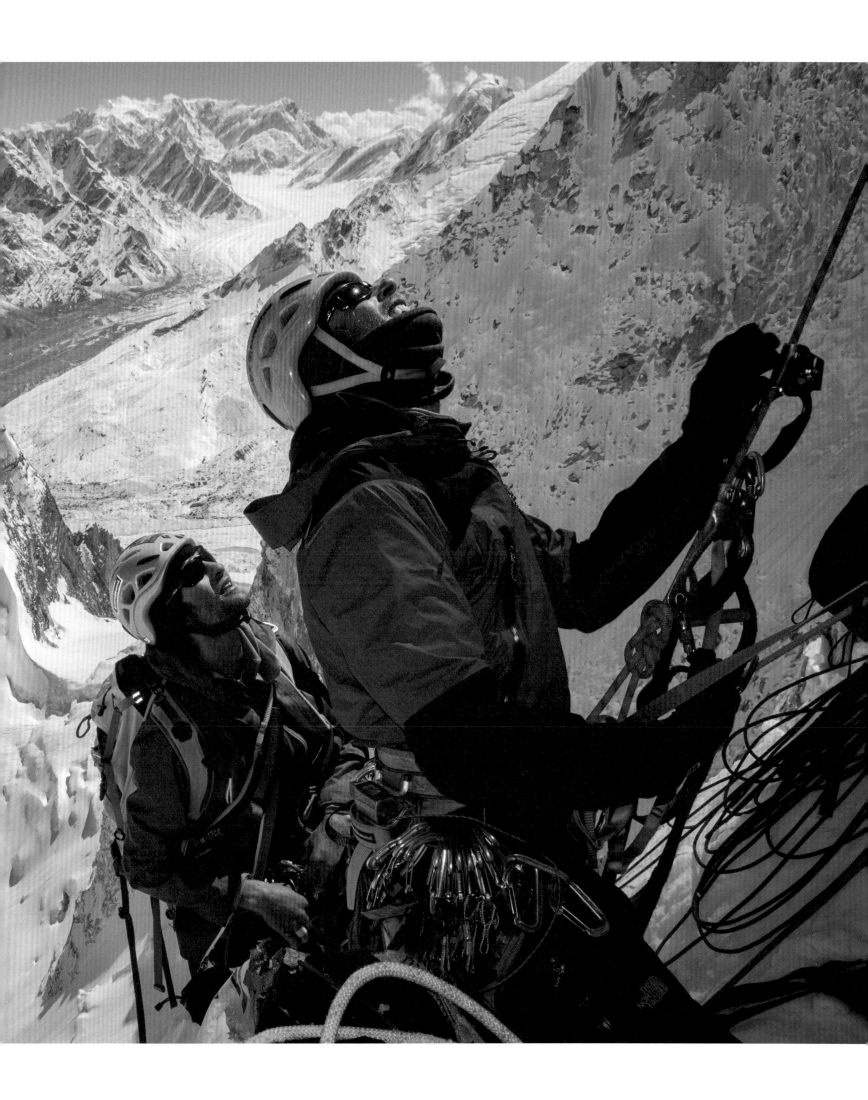

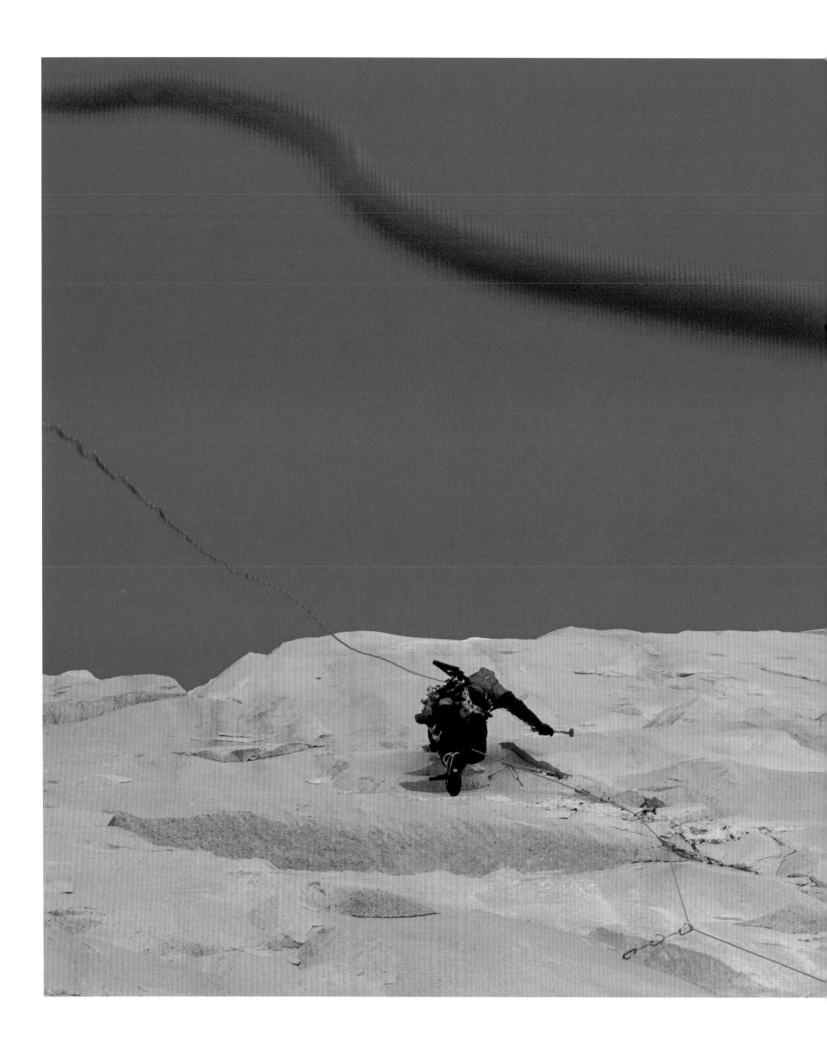

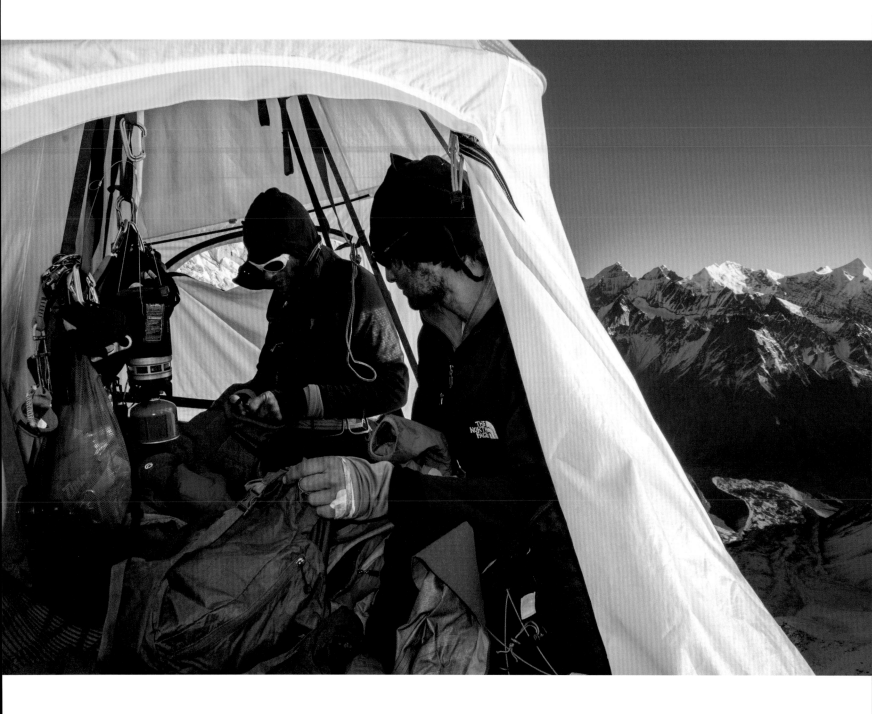

上方 康拉德．安克和瑞南．阿茲特克在我們的景觀房中準備裝備。房間對三人來說有點擁擠。

對頁 當雪崩與暴風雪在外頭肆虐時，康拉德衡量著我們的選擇方案。

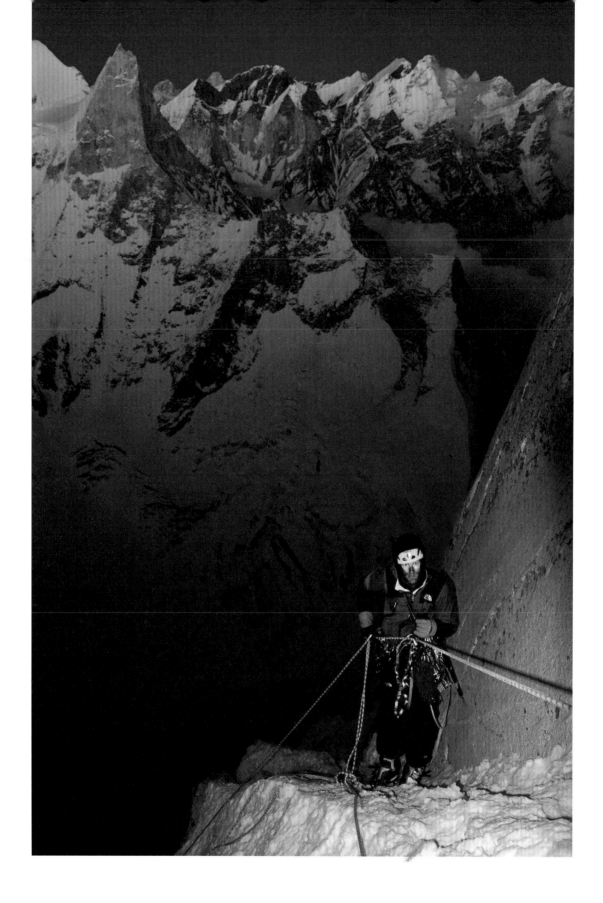

上方　一千碼的凝視[19]。用七天食物進行了十七天的攀登後，康拉德・安克開始垂降回我們遠在下方的懸掛帳篷營地。

對頁　我們攻頂失敗後，垂降了整整兩天。康拉德撤回冰河。

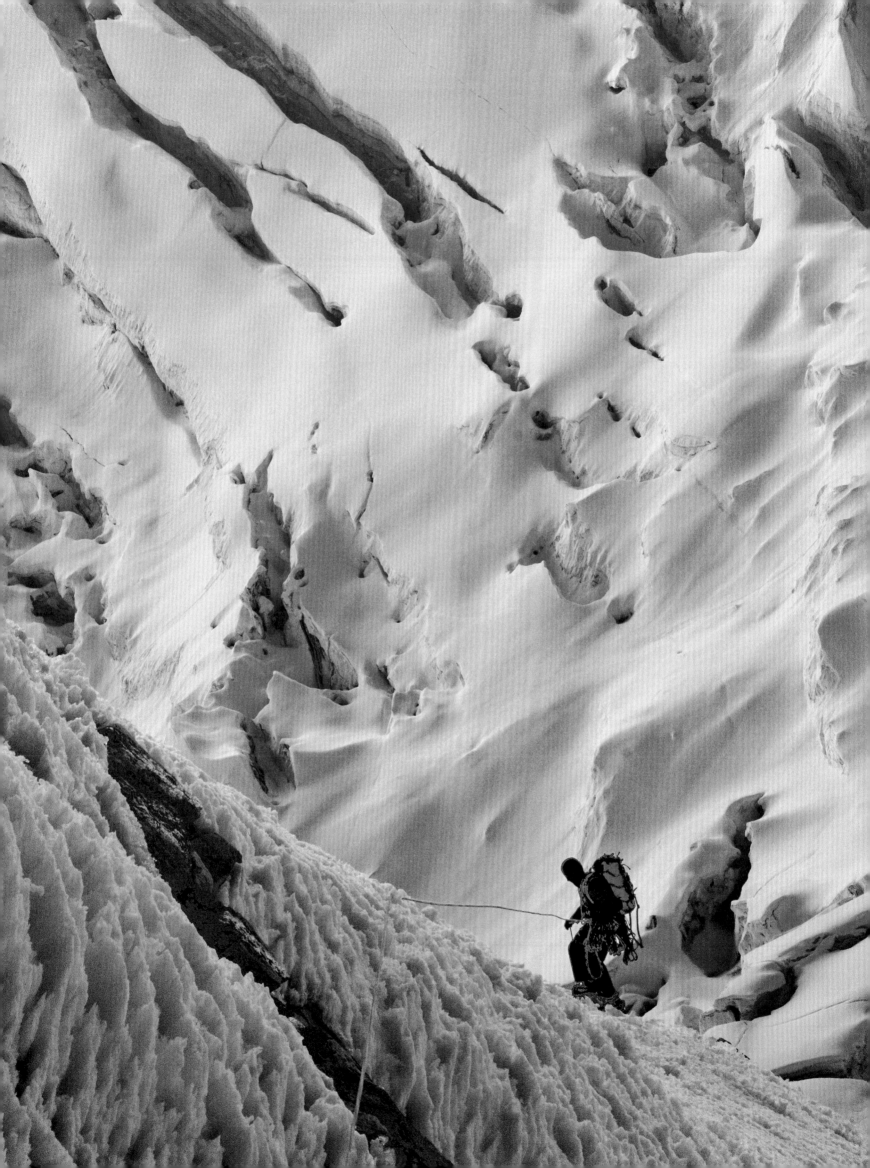

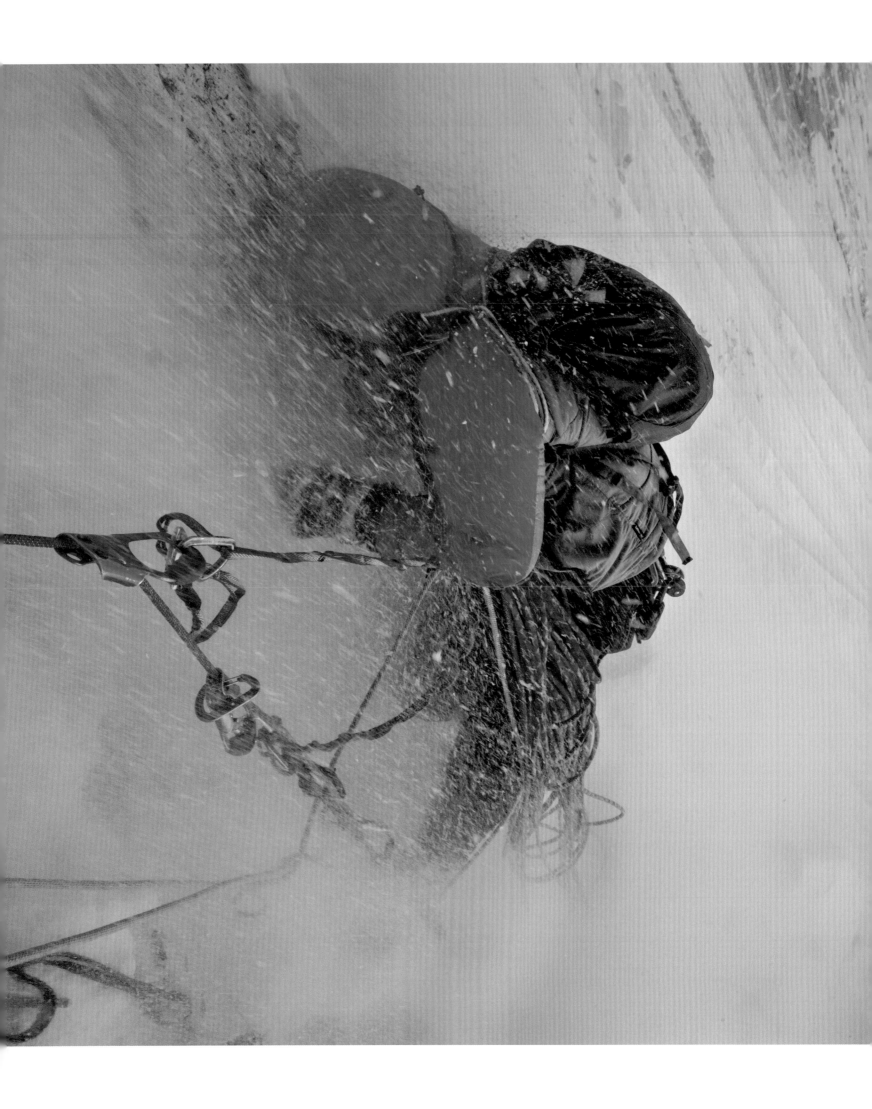

上方挖出一條通過雪檐的通道，使他遭受冰雪痛擊。

左方 瑞南・阿茲特克在零下 29℃ 中為康拉德・安克做確保超過兩個小時後，康拉德在他上方挖出一條通過雪檐的通道，使他遭受冰雪痛擊。

下一跨頁 康拉德靠近臂鎧繩距，背景是西夫林（Shivling）雙峰。

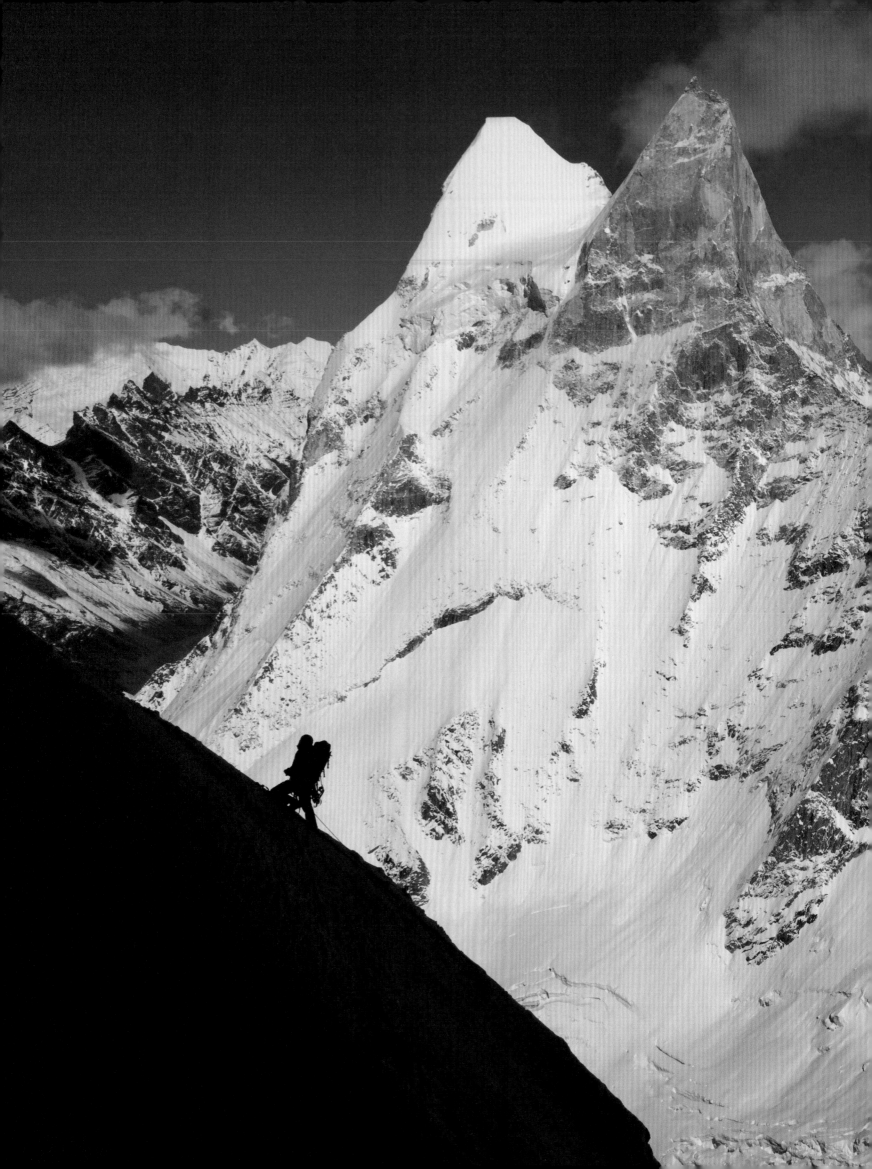

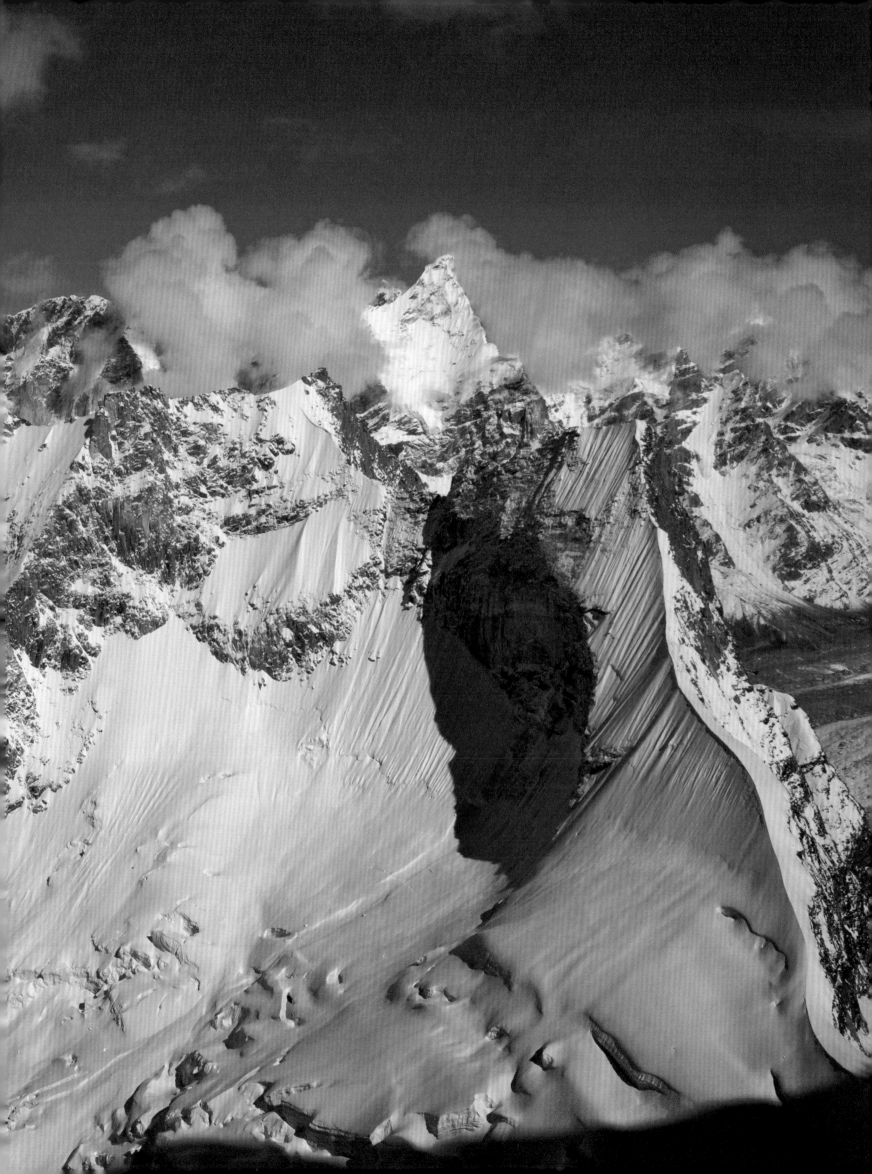

婆羅洲大岩壁 BORNEO BIG WALL

馬克・辛諾特（Mark Synnott）天賦異稟，總能在最偏遠、隱秘的地方挖掘出攀岩路線。多年來，他說服了我參加幾次事實上無法說服的攀岩冒險。在我們大多數行程中，攀岩是次要的或根本不存在，到達目的地並活著回來，原來才是實際上的冒險。當他告訴我，他發現南海中央一座四千多公尺的高山上有面巨大的外傾大岩壁時，我勉強答應了一起去。

2009 年四月，馬克、康拉德・安克、凱文・梭奧、艾力克斯・霍諾德和我冒險前往婆羅洲，探索東南亞最高峰京那巴魯山（Mount Kinabalu）[20] 上潛在的大岩壁攀登路線。

艾力克斯當時二十四歲，剛加入 North Face 團隊。他靠著徒手自由獨攀半圓頂岩 600 公尺高的西北傳統路線剛開始嶄露鋒芒。這個壯舉太駭人聽聞了，以至於我們最初有點質疑是否為真。艾

力克斯，這位還未經考驗的新銳後輩，現在即將與這些業界元老組隊，我們很好奇他在第一次國際攀登探險中會有怎樣的表現。

當我們抵達京那巴魯山下方的羅氏溝（Low's Gully）時，才發覺馬克其實已經在婆羅洲中部標定了一段難以對付的大岩壁。爬到這面高 762 公尺岩壁的一半時，我們遇到一段陡峭且可怕的人工攀登繩距，艾力克斯對於用人工攀登這個技術的想法嗤之以鼻，主動說要負責先鋒。當他進入這一片空白、無法放保護點，且完全未知的難度 5.12 地形時，我們重複檢查固定點，並懷疑他是否有辦法承受超過三十公尺的墜落。當他攀爬時，我們屏息等待。

最後艾力克斯完成了這段繩距，實際上還打了一個哈欠。這是我們所有人親眼所見最大膽的先鋒。我們知道下一世代已經來臨。

對頁　在南海之上的高處，艾力克斯・霍諾德在風雨中攀登了一天後，垂降回我們的懸掛帳篷。

下一跨頁　羅氏溝。我們在京那巴魯山外傾峭壁上離地三百多公尺高的地方建立懸掛帳篷。

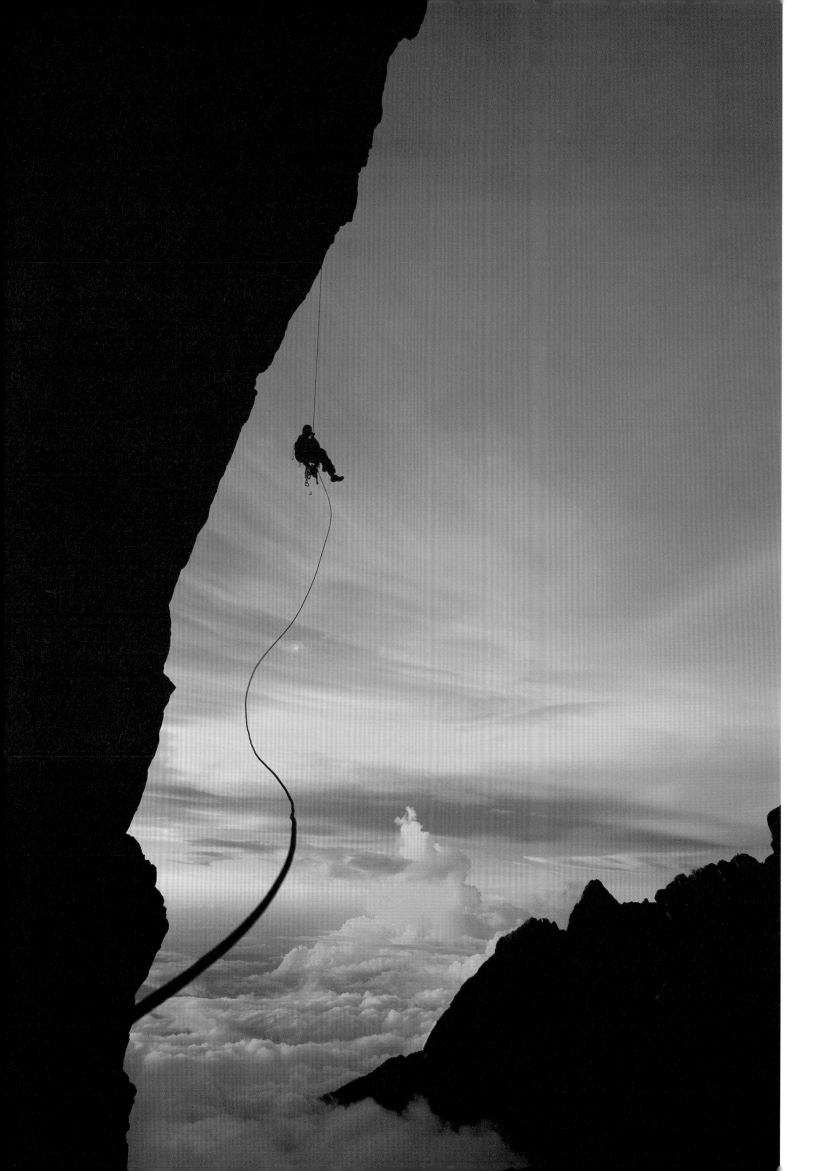

遠征香格里拉 SHANGRI-LA EXPEDITION

2009 年九月下旬，英格麗德·貝克斯特倫（Ingrid Backstrom）、卡夏·瑞比（Kasha Rigby）、茱莉亞·莫尼高（Giulia Monego）和我前往四川省西部邊緣的貢嘎山脈。我們的目標是前往勒多曼因的西稜上攀登與滑雪，這座壯觀山峰的海拔有 6,112 公尺，位於山脈心臟地帶。

英格麗德是世界上頂尖的自由滑雪者，曾在二十多部滑雪影片中擔任主角，並連續幾年囊括滑雪界女性最佳表現獎項。為了成為同樣厲害的滑雪登山者，她召集了這次遠征。卡夏和茱莉亞兩位則是花了多年時間在霞慕尼的陡峭雪坡上磨練技巧，並以攀登和滑雪下降完成世界上許多困難的滑雪登山路線。她們三位都是狠腳色，能以攝影師的身分加入這支團隊，我感到很榮幸。

我熱愛到這些鮮為人知的山區探險，你永遠不知道將會遇到什麼。我們往勒多曼因峰前進時，沿著一條藏傳佛教徒繞行卡瓦格博峰的轉山路線走，這段重裝健行是意外的探索之旅。

我們終於到達山上，在西面下建好基地營，花了一周做高度適應，然後將裝備運到上方的懸垂冰河，並在高度 5,182 公尺的地方露營。隔天我們攀爬雪岩混合路段，最終開闢了一條路線，接上那長長的積雪稜線。一邊是裂隙，另一邊是雪簷，四周幾乎整片白茫，我們設法通過這片地形，幾次停下來討論是否該撤退。在攀登了十二小時後，十月十五號，我們總算登頂勒多曼因峰，接著滑雪回到我們的高地營，創下這座山的第一次滑雪紀錄。

對頁　在貢嘎山區結束被雨淋到濕答答的多日重裝健行後，我們越過高山鞍部，去看規模龐大的西藏風馬旗堆，以及觀音圈 —— 一種陽光射上我們的身體，投射陰影在下方的雲層上形成的幻象。

下一跨頁　卡夏·瑞比在雲層之上橫越勒多曼因峰的西稜，前往我們的高地營。

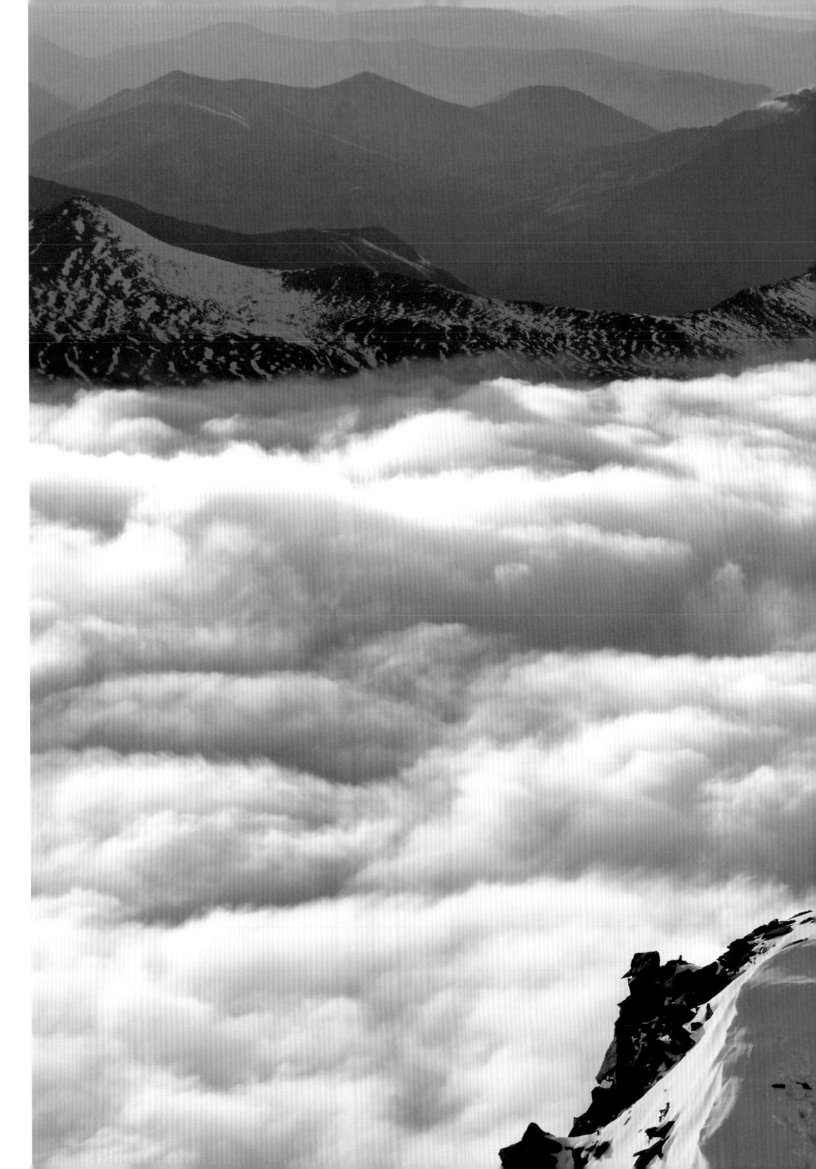

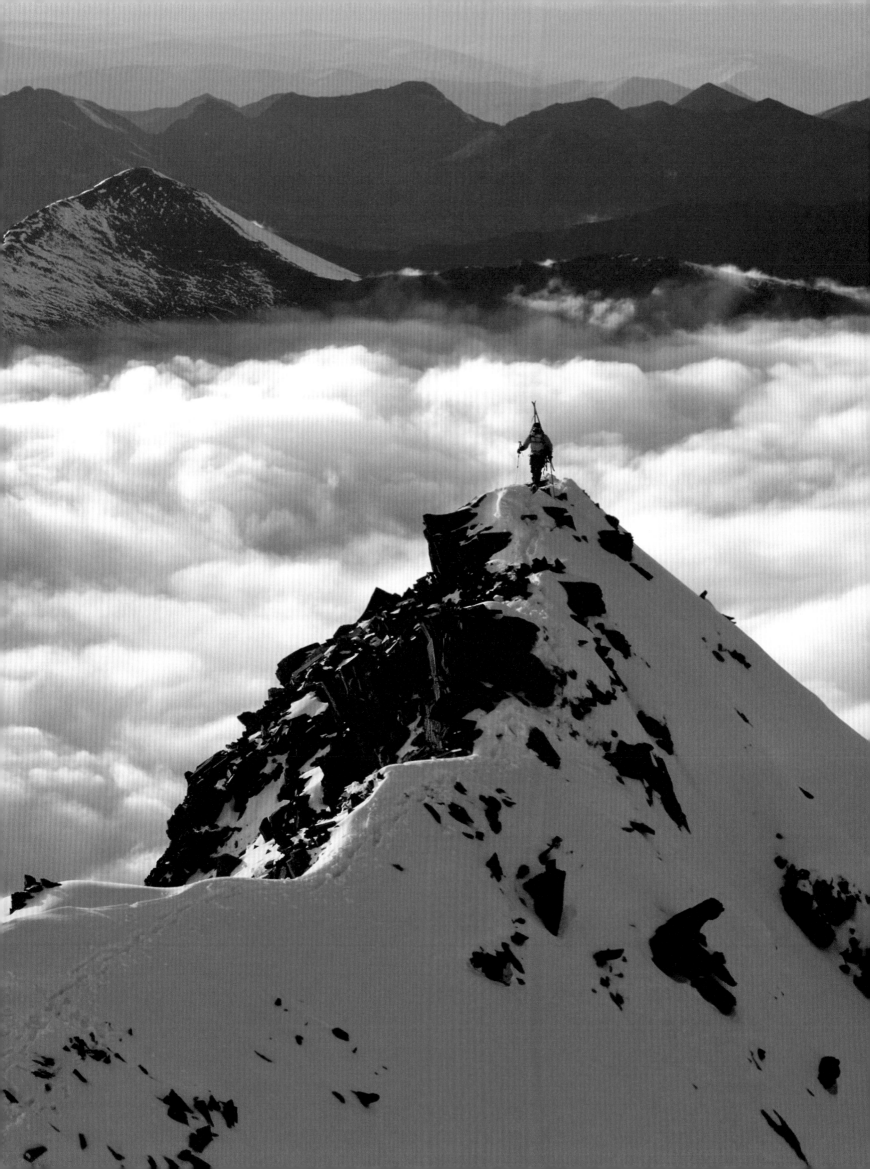

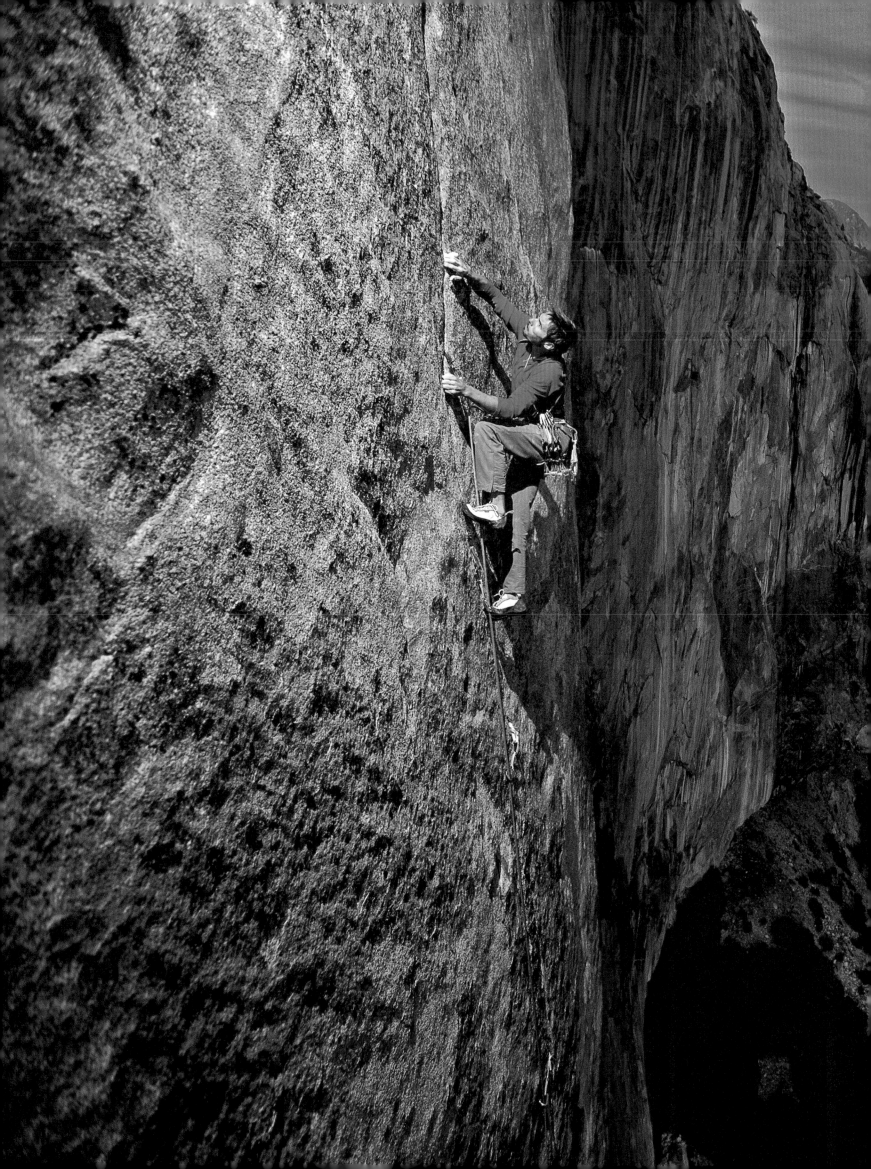

2010
年

優勝美地

YOSEMITE

優勝美地

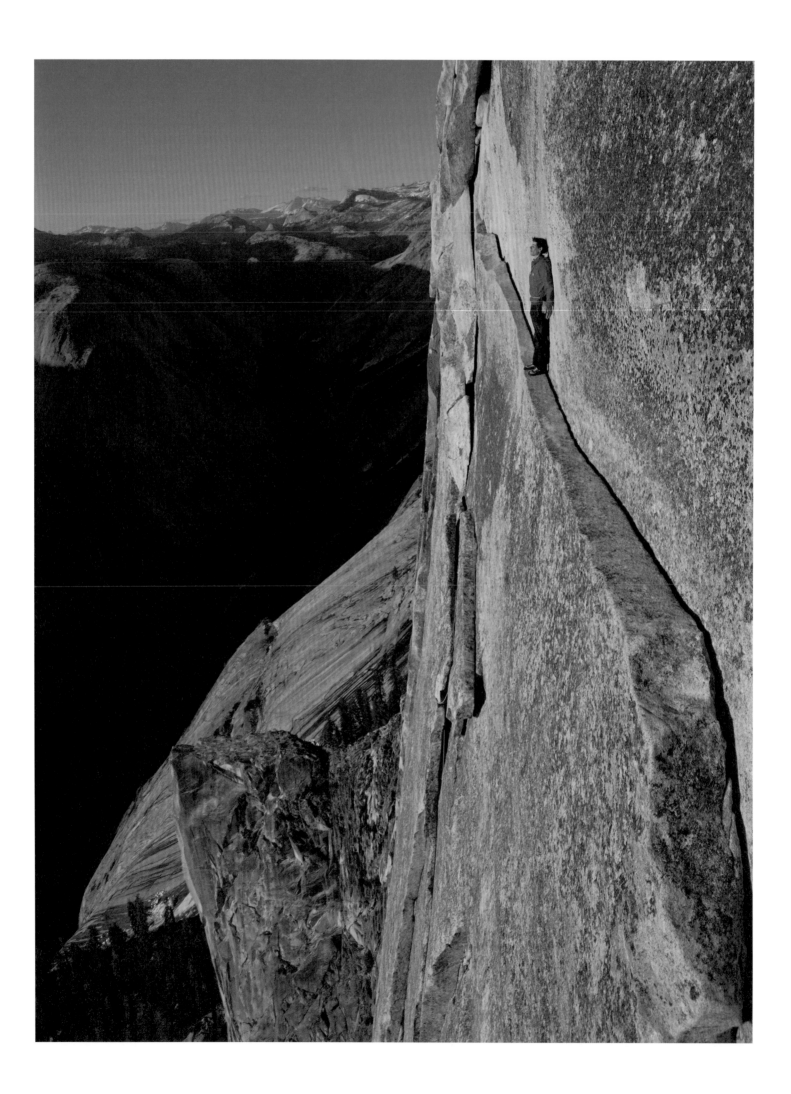

優勝美地山谷對我的人生與職涯的影響，
勝過世上任何地貌。

我是在十幾歲後期開始定期在山谷停留。我回來這裡無數次了。早期的一次旅程中，我的朋友布雷迪·羅賓森和我完成了清單上的第一項重大攀登：在一天內連續攀爬半圓頂峰和酋長岩。另一次旅程中，布雷迪在酋長岩上遞了他的相機給我，我拍下第一張登上媒體的照片，用這筆錢買下第一部相機。

我一生中敬佩的許多人都是在山谷中度過成長歲月，包含多位導師與終生摯友。優勝美地是阿瓦尼奇原住民（Ahwahneechee）的祖居地，也長期吸引了一群由流浪者、世界級運動員、神祕主義者和社會異類組成的社群。他們全都在如盾牌般矗立的花崗岩上追求冒險和極樂。從約翰·繆爾（John Muir）到伊馮·喬伊納德，再到今日的青少年，每個世代熱愛荒野的人都選擇離開文明社會，在這片邊陲地帶生活。睡在大地上、山谷上，或是車上，以生存在森林、瀑布和岩壁間。

世界上沒有任何地方能提供像優勝美地這樣容易到達的攀岩規模與尺寸。在山谷攀登可以磨練你快速在大量垂直岩壁上移動的能力，不論你是誰，攀登能力如何，優勝美地都會拓展你生理與心理的極限。這座山谷能讓你變得更強。

2009 年秋天，我展開了《國家地理》的第一次專題攝影，捕捉優勝美地攀岩文化的精神，以及頂尖攀登的演變，我想向全世界展現不同角度的優勝美地。

《國家地理》有世界上最高的攝影編輯標準，旗下攝影師的肩上扛著一項特殊的重擔：維護歷代傳承。雜誌指派攝影師執行長達數個月甚至是數年的拍攝任務。有時候攝影師結束長期任務後，攝影作品卻被退回甚至從未刊出。我發現這個事實後，既害怕又躍躍欲試。

每天我都覺得山谷中某處正出現某些我將錯過的畫面。這使我四處奔跑，瘋狂拍照，因為我知道長年擔任資深圖片編輯的薩迪·卡里耶（Sadie Quarrier）將會逐一細看我為這篇專題報導所拍攝的數萬張照片。

從春天到秋天，我和助手米奇·謝佛（Mikey Schaefer）花了整整兩季追逐優勝美地的地方人士，以及世界頂尖攀岩者名單上的某幾人：迪恩·波特、艾力克斯·霍諾德、李奧·霍丁（Leo Houlding）、凱特·盧瑟福（Kate Rutherford）、西恩·利里（Sean Leary）、布萊德·戈布萊特（Brad Gobright）、烏里·斯特克（Ueli Steck）、湯米·考德威爾（Tommy Caldwell）。

有些影像需要攀登、架繩好幾天，只為了那一刻的鏡頭。其他畫面則是當我們在酋長岩底部大草原上漫步，或於下雨的早晨在四號營閒逛時，自然而然出現的。我深深感謝那些日子。我拍過的人，有些已經不在人世，我們最後一次共同經歷的時光，是我相當珍惜的回憶。最後，這些照片登上 2010 年五月號，而我拍的那張艾力克斯·霍諾德站在半圓頂岩壁上的影像則成為封面。

前一跨頁　凱文·喬格森（Kevin Jorgeson）攀登「黎明之牆」（Dawn Wall）的第二十二繩距（難度 5.12c），這段很難放保護點。凱文和湯米·考德威爾經常在晚上攀登，以利用較涼爽的溫度與更好的摩擦力。

對頁　艾力克斯·霍諾德不用繩子，小步小步地橫越半圓頂岩上的感謝上帝岩階。

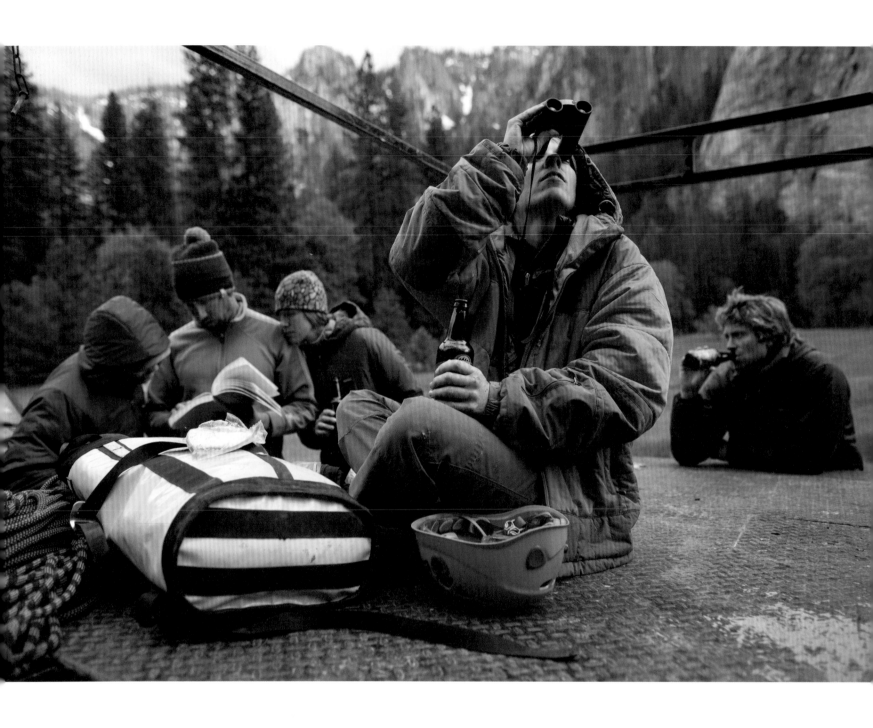

上方　攀岩者聚集在酋長岩下的大草原，談論著當天的
攀登，並計畫隔天的行程。

對頁　攀岩者躲在酋長岩上的「凹壁鞦韆」（Alcove
Swing）度過雨天。

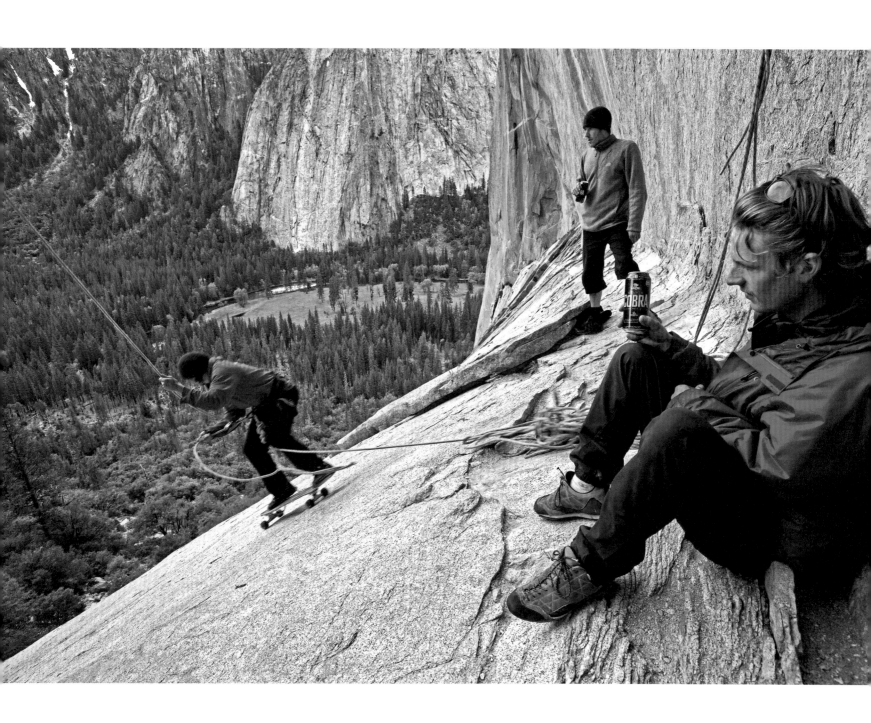

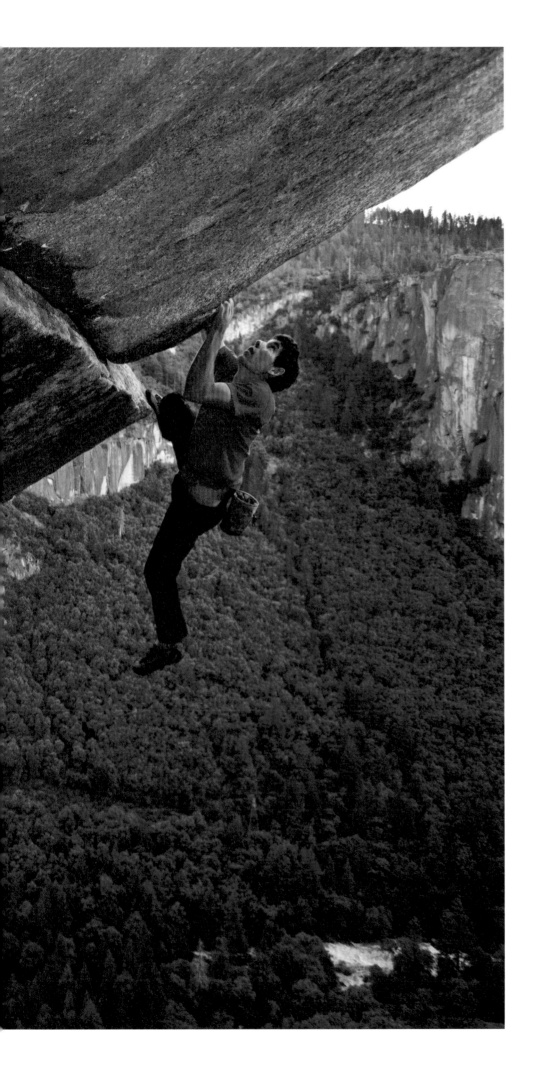

左方 艾力克斯・霍諾德徒手自由獨攀「解離
的真實」（Separate Reality，難度 5.11d）。

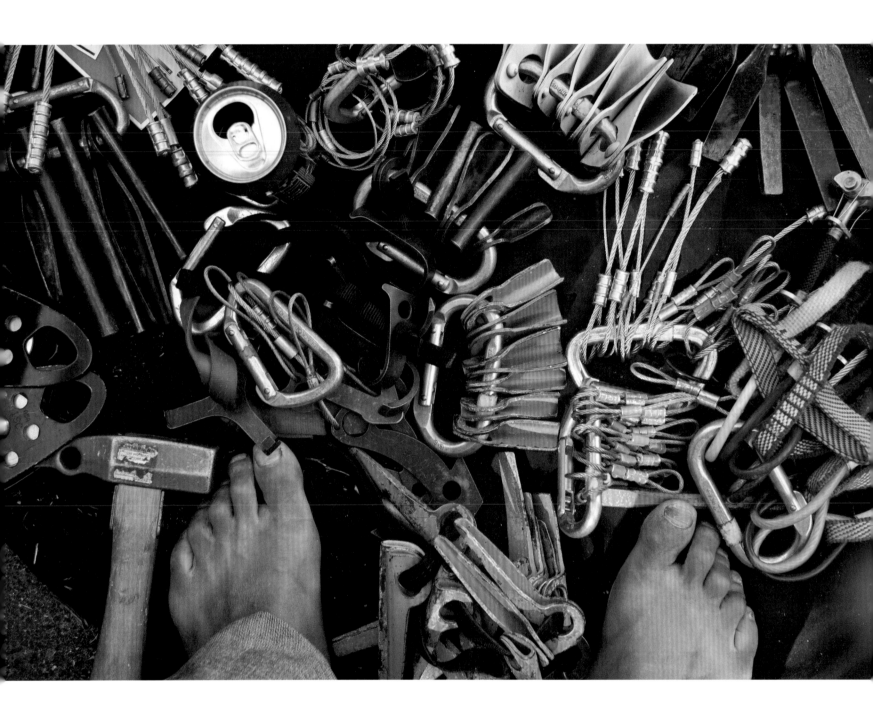

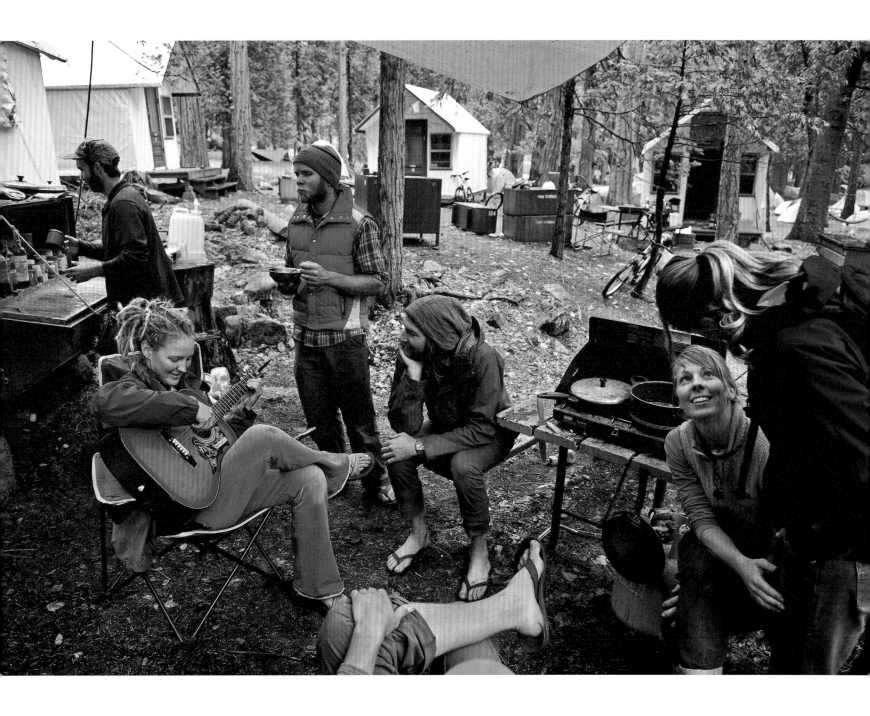

對頁　攀登優勝美地的裝備組。

上方　優勝美地搜救隊（Yosemite Search and Rescue，YOSAR）營地的雨天生活。

下一跨頁　迪恩·波特在優勝美地瀑布上方高空走繩。迪恩是第一位在優勝美地瀑布架設繩索並成功走過的人。

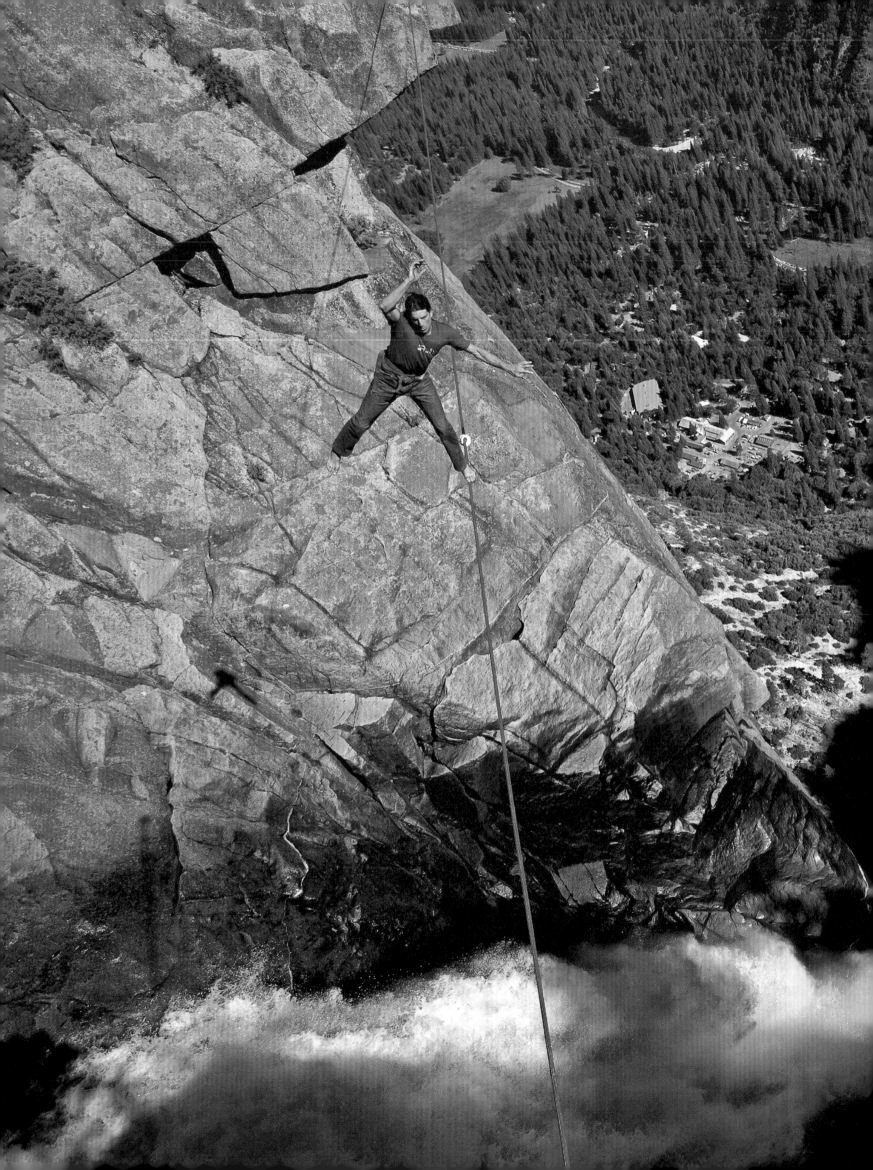

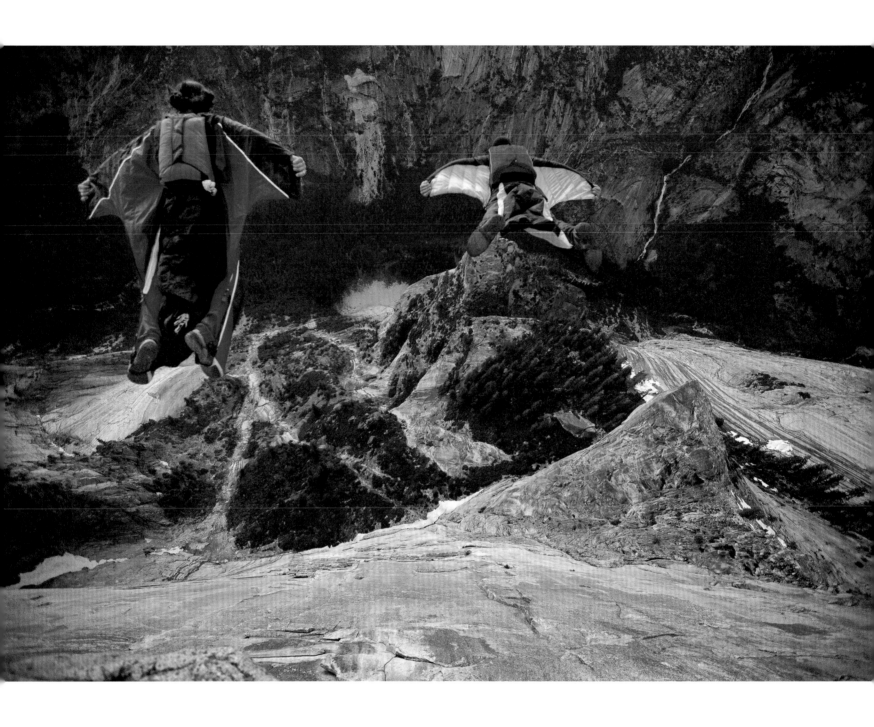

上方　定點跳傘者從半圓頂岩上的「跳水板」（Diving Board）起飛。

對頁　幾位攀岩者站在「高教堂尖塔岩」（Higher Cathedral Spire）頂端。

下一跨頁　幽暗魅影。自從優勝美地國家公園禁止定點跳傘後，跳傘者通常在日出或日落前後偷偷跳下岩壁，以防被看到。

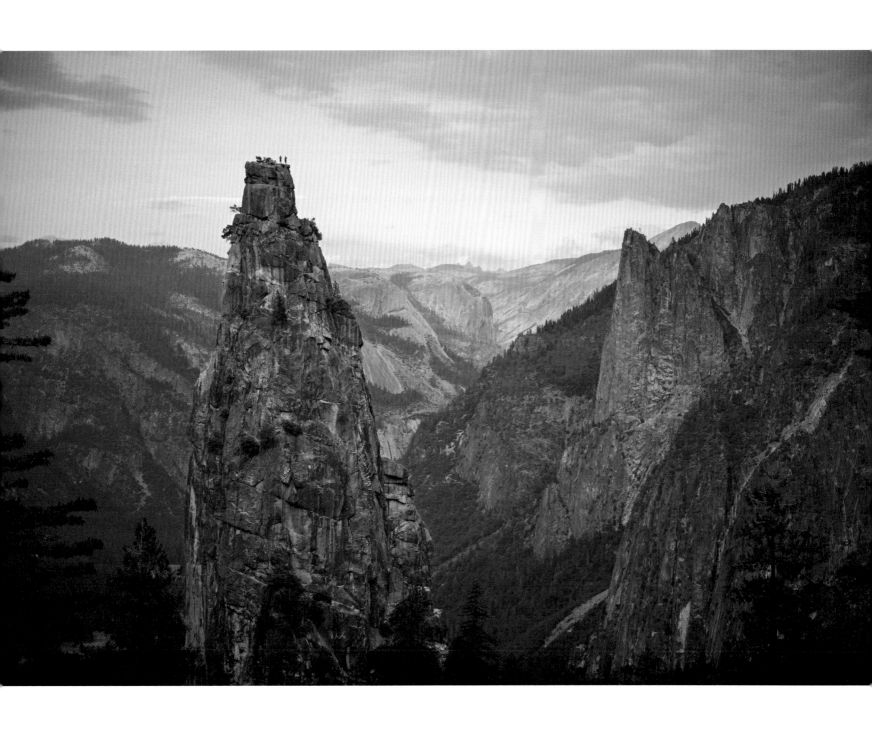

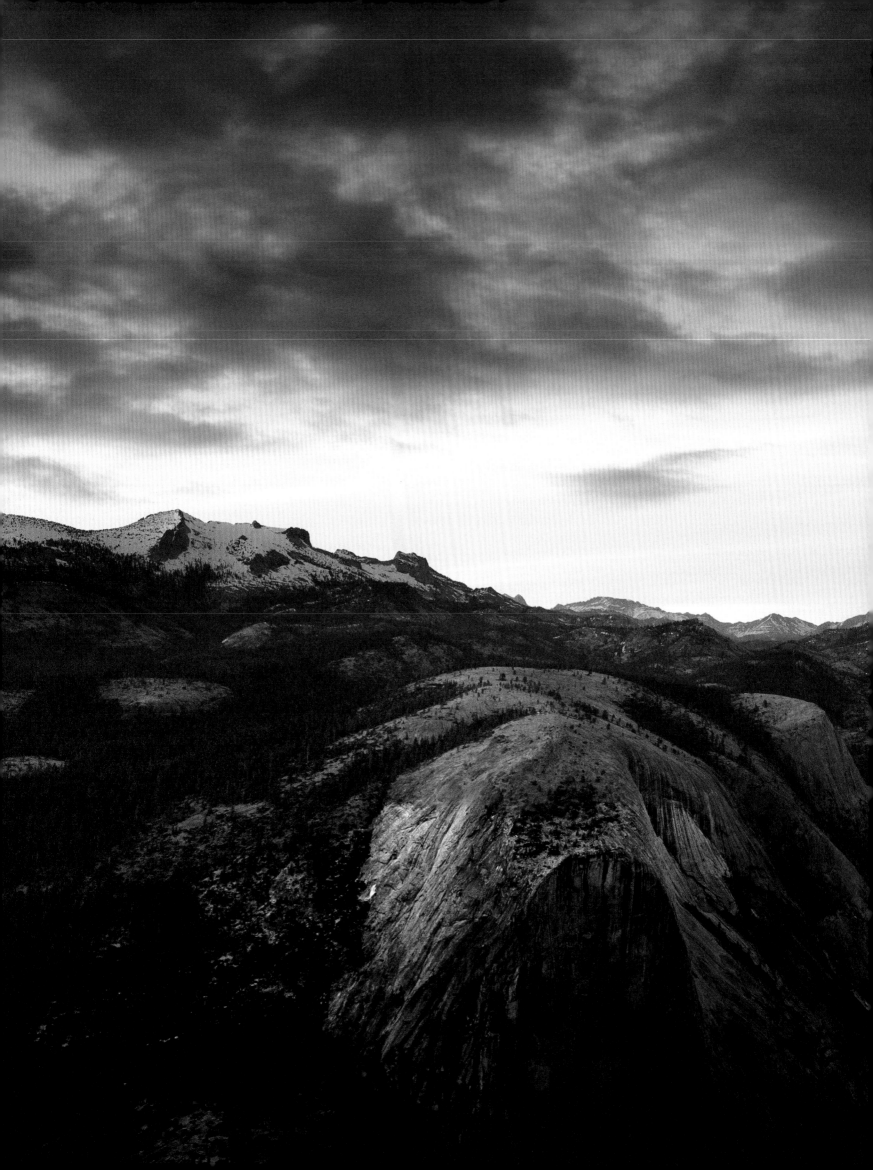

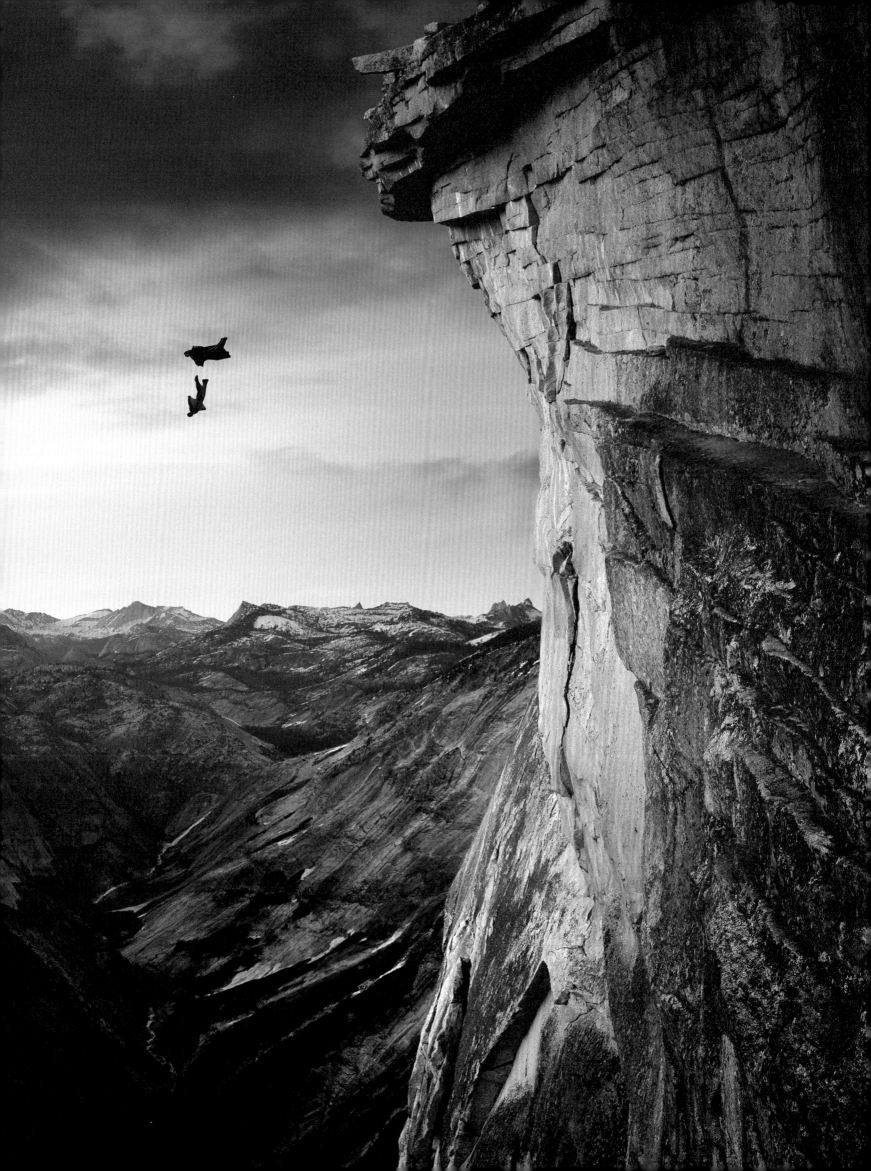

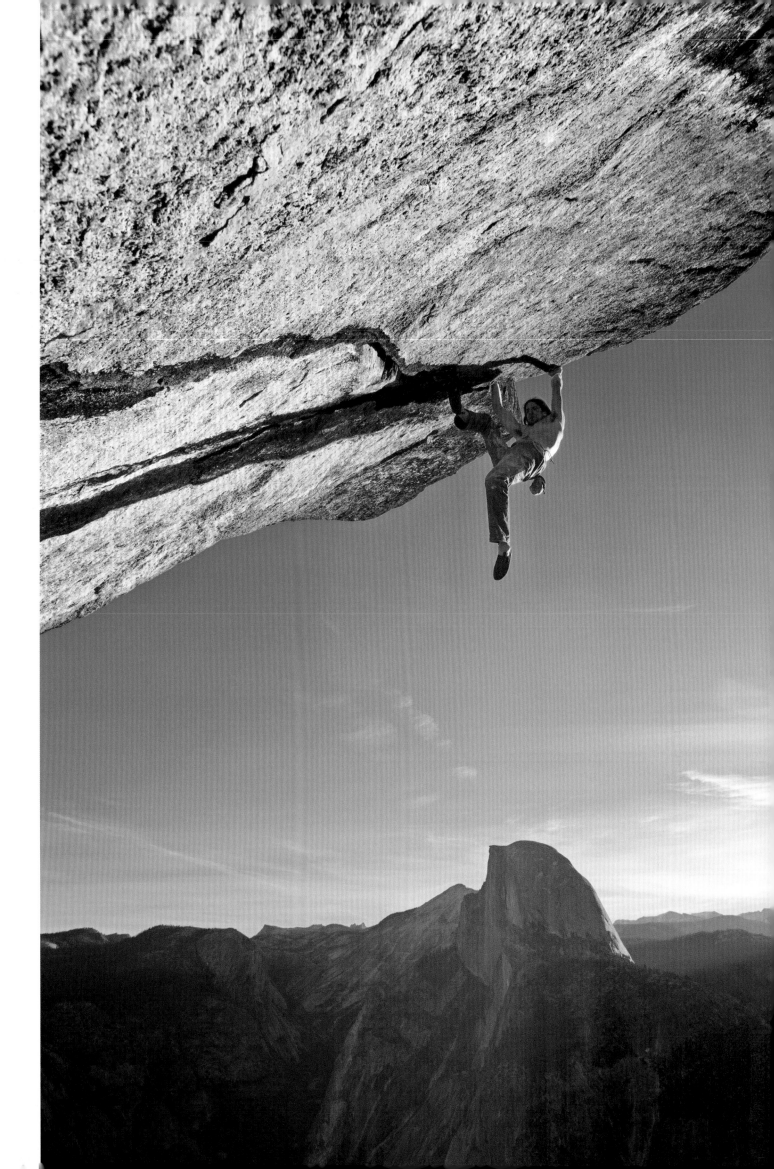

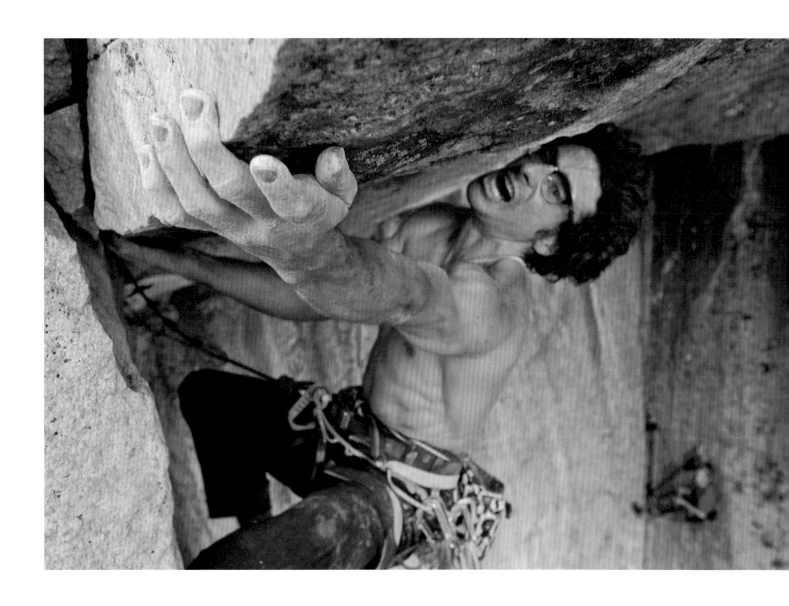

對頁　迪恩·波特自由獨攀「天堂」（Heaven，難度5.12d）。迪恩在這條非常困難的外傾手指裂隙路線創下第一位徒手自由獨攀的紀錄。

上方　西達·萊特在通過「地心引力天花板」（Gravity Ceiling，難度5.13a）這道難關時努力對抗地心引力，大教堂岩壁的上部（Upper Cathedral）。

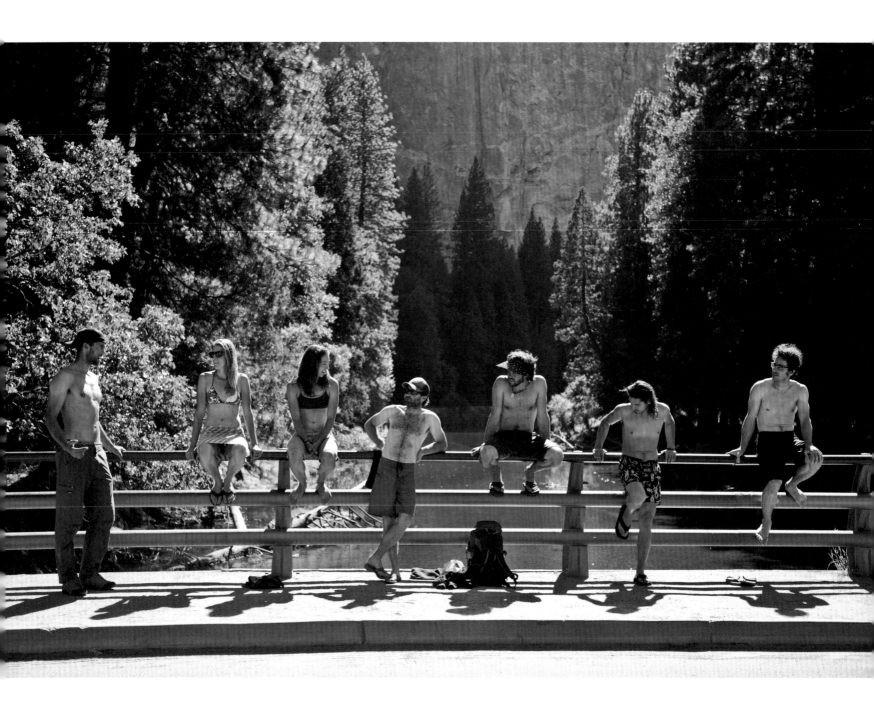

上方 如果你正在尋求某條路線的動作資料（beta）或山谷中的八卦，酋長岩下方的橋上是個好地方。這裡也是岩石野猴碰面的老地方。左起：戴夫·特納（Dave Turner）、凱特·盧瑟福、艾希莉·赫姆斯（Ashley Helms）米奇·謝佛、亞倫·瓊斯（Aaron Jones）、盧喬·李維拉（Lucho Rivera）和西達·萊特。

對頁 凱特攀登「自由之石」（Freestone），優勝美地瀑布旁一條漫長又紮實的攀登測試路線。

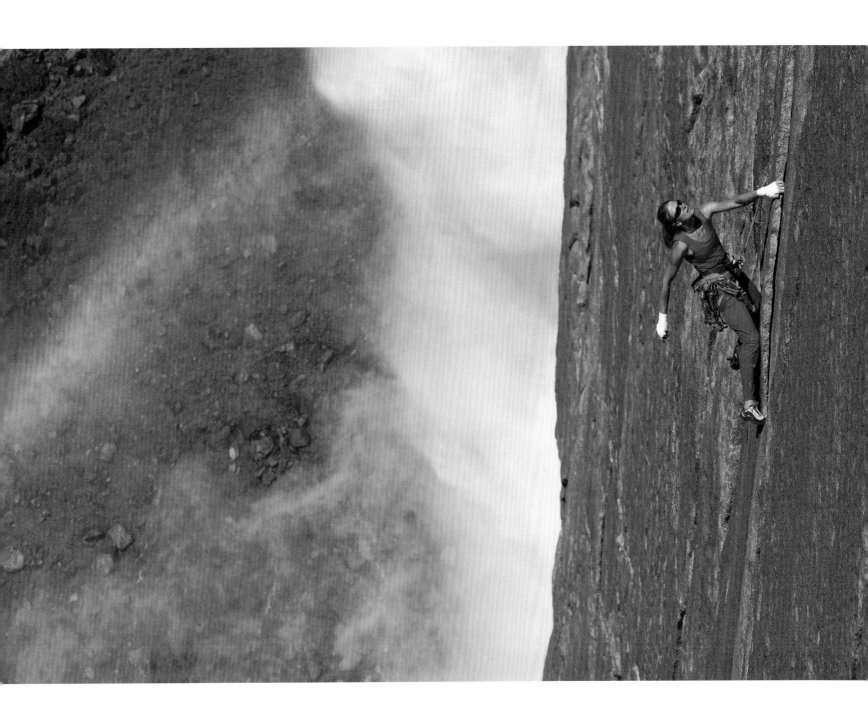

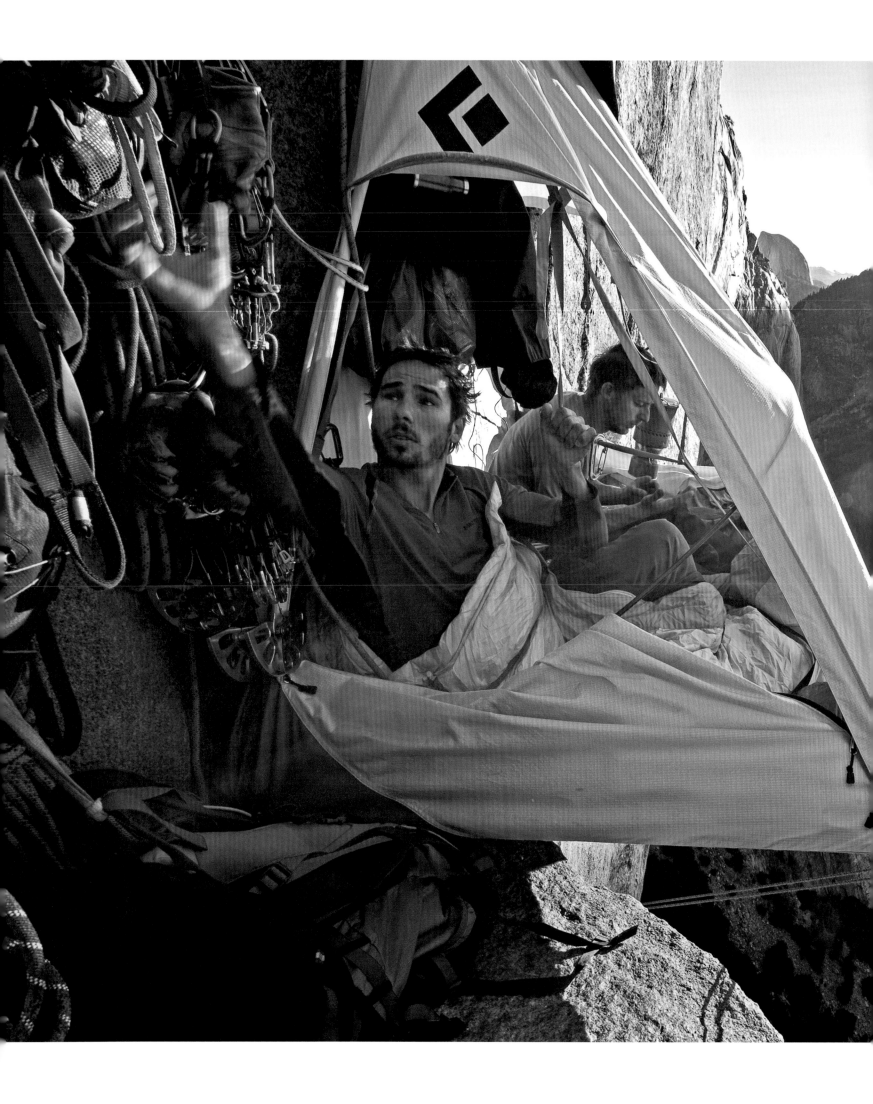

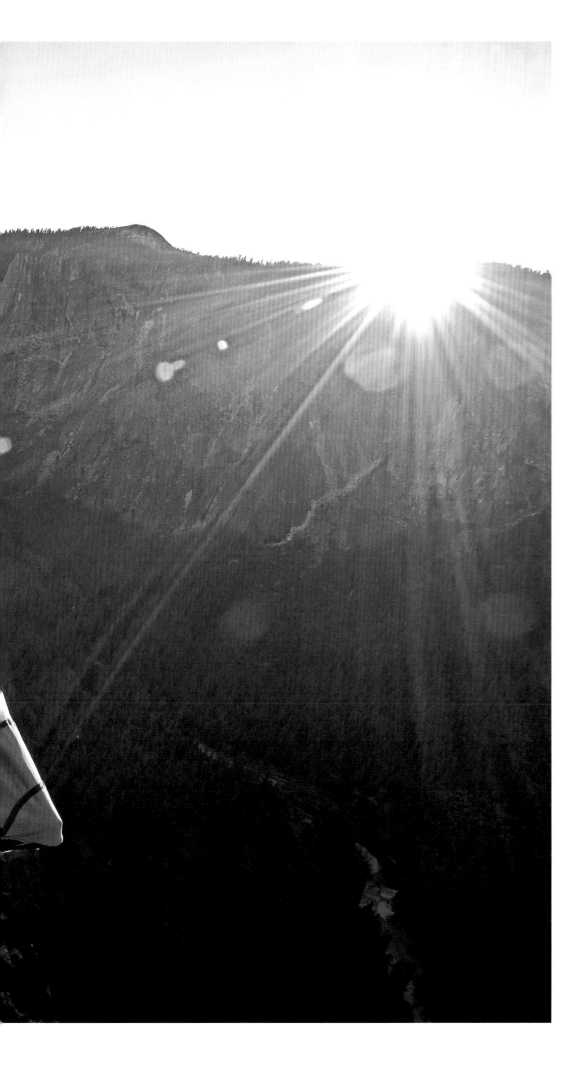

左方 凱文‧喬格森和湯米‧考德威
爾在黎明之牆上迎著日出準備攀登。

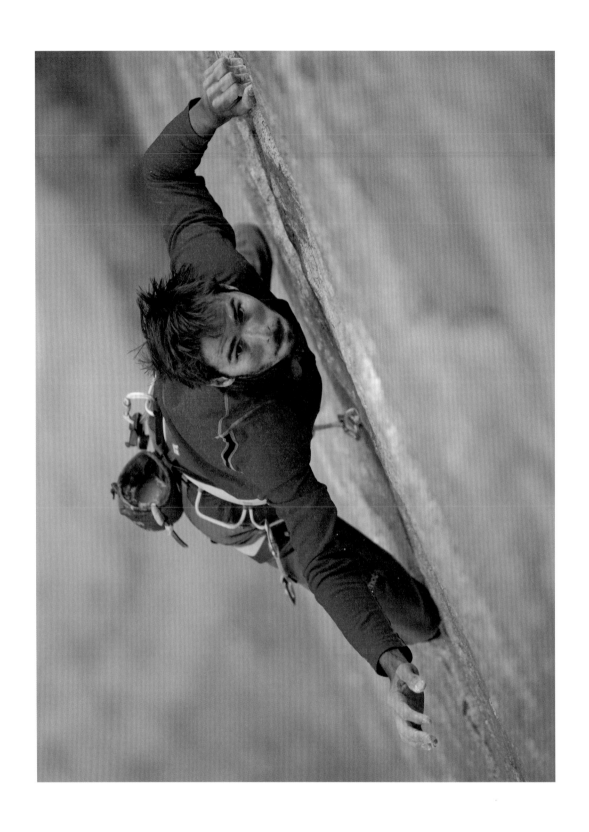

上方 凱文‧喬格森。黎明之牆第十九繩距（難度 5.13d）。

對頁 凱文用力抓住小點，腳尖勉強踩在山壁上的小點，爬過黎明之牆上技術要求極高的第十九繩距（難度 5.13d）。

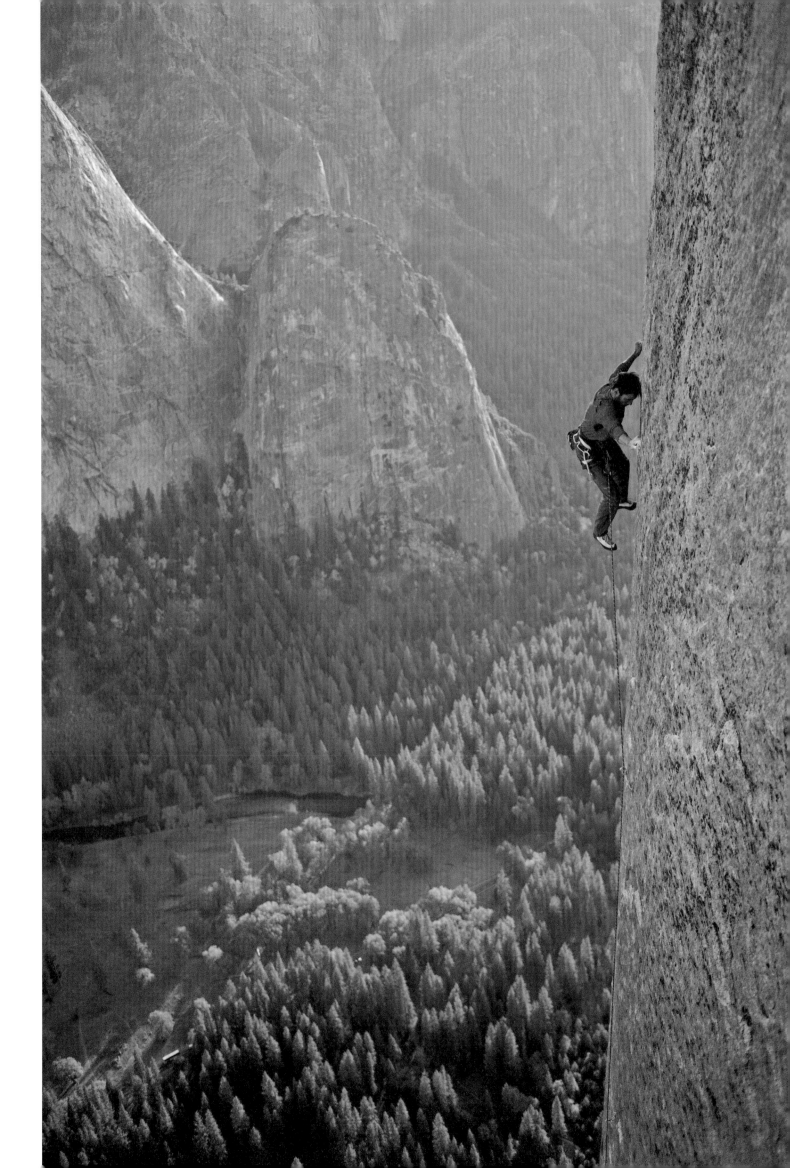

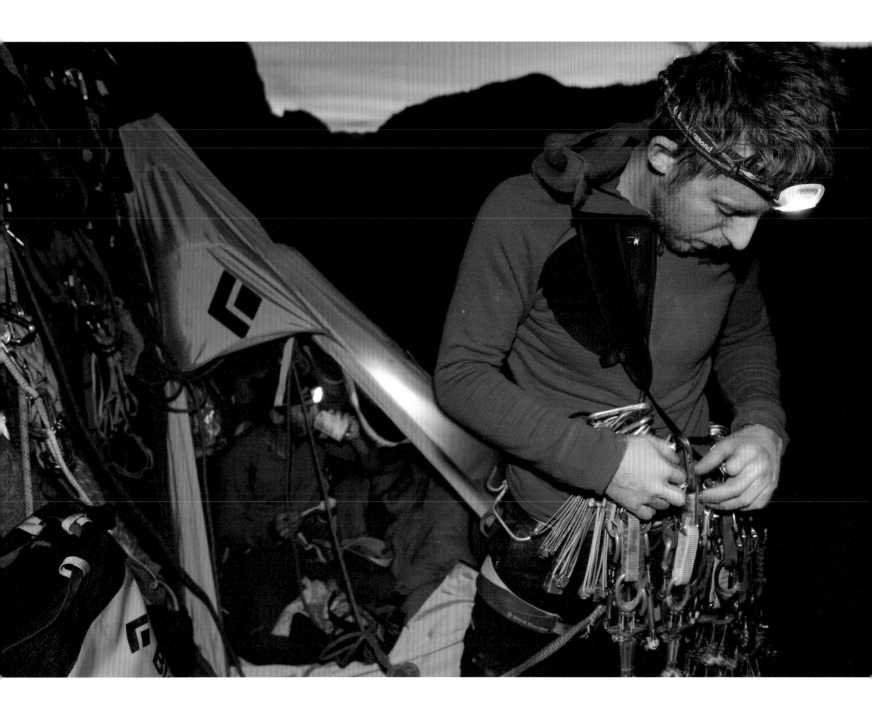

上方 湯米．考德威爾和凱文．喬格森準備開始奮戰。
不論是練習各段繩距，或是實際展開自由攀登，在夜晚
攀登都是常態。涼爽的氣溫等於較佳的摩擦力，而當你
在酋長岩上六百多公尺高的地方，試著攀登手腳點都只
有十分錢硬幣大的難度 5.14 路線時，任何額外的優勢
都很重要。

對頁 入夜後湯米先鋒攀登黎明之牆上一段難度 5.14d
的橫切繩距。酋長岩。

下一跨頁 暴風雨過後的優勝美地山谷。

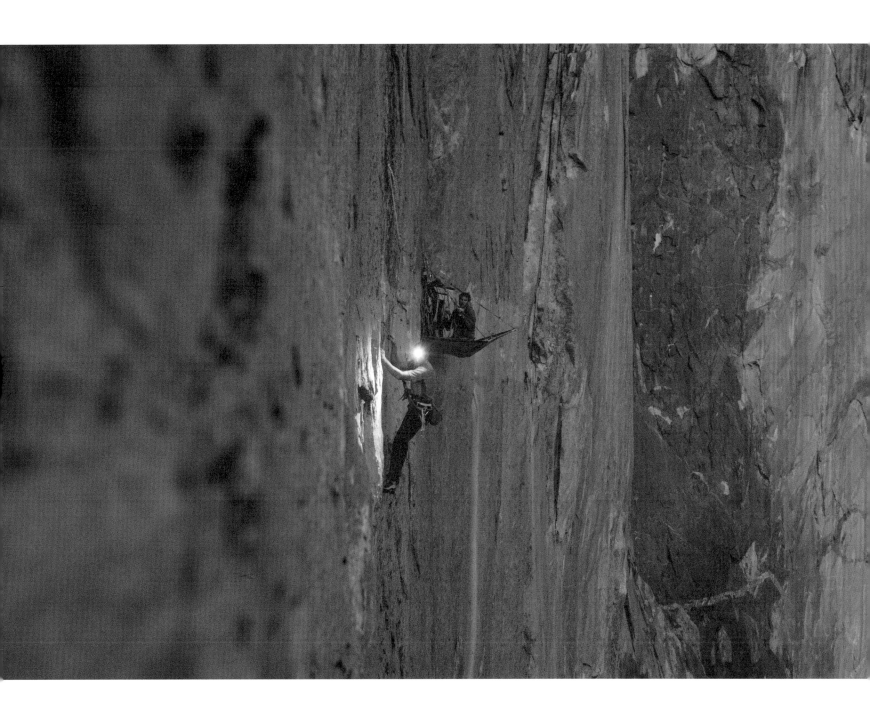

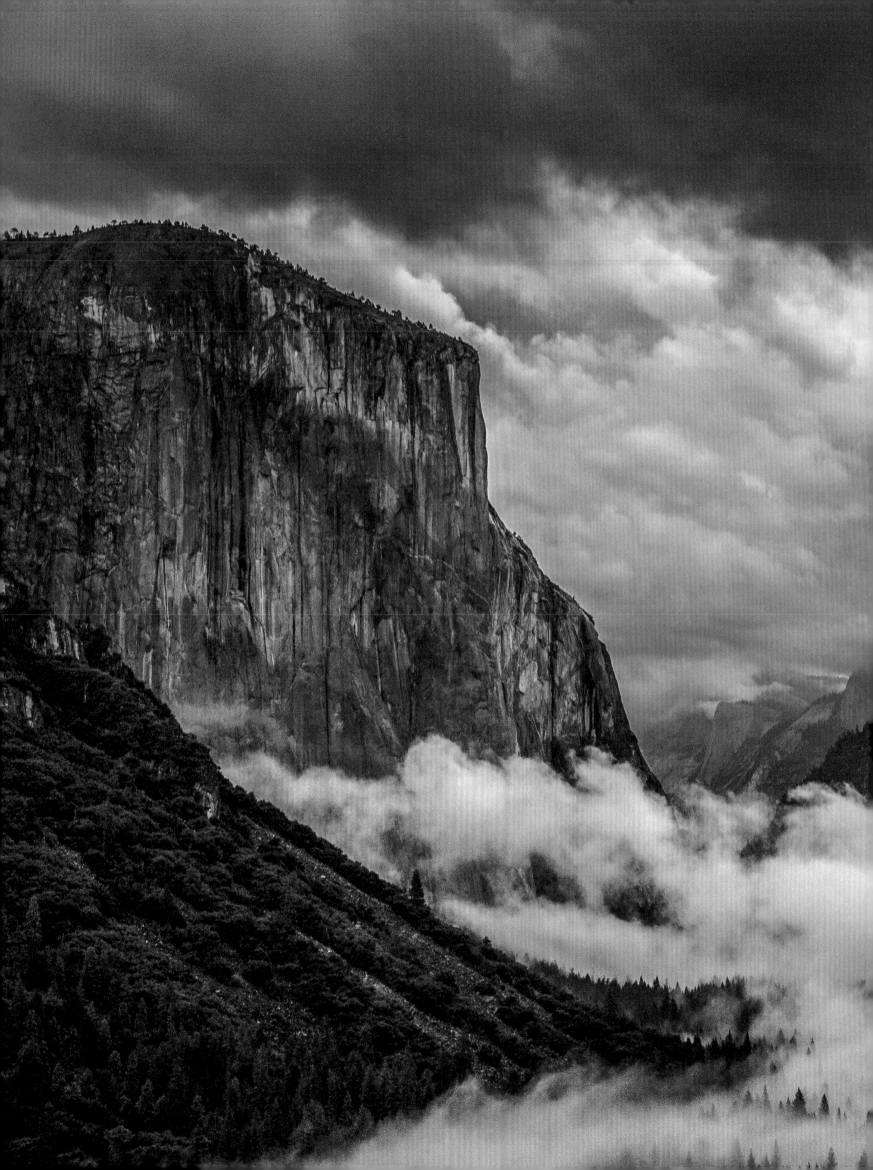

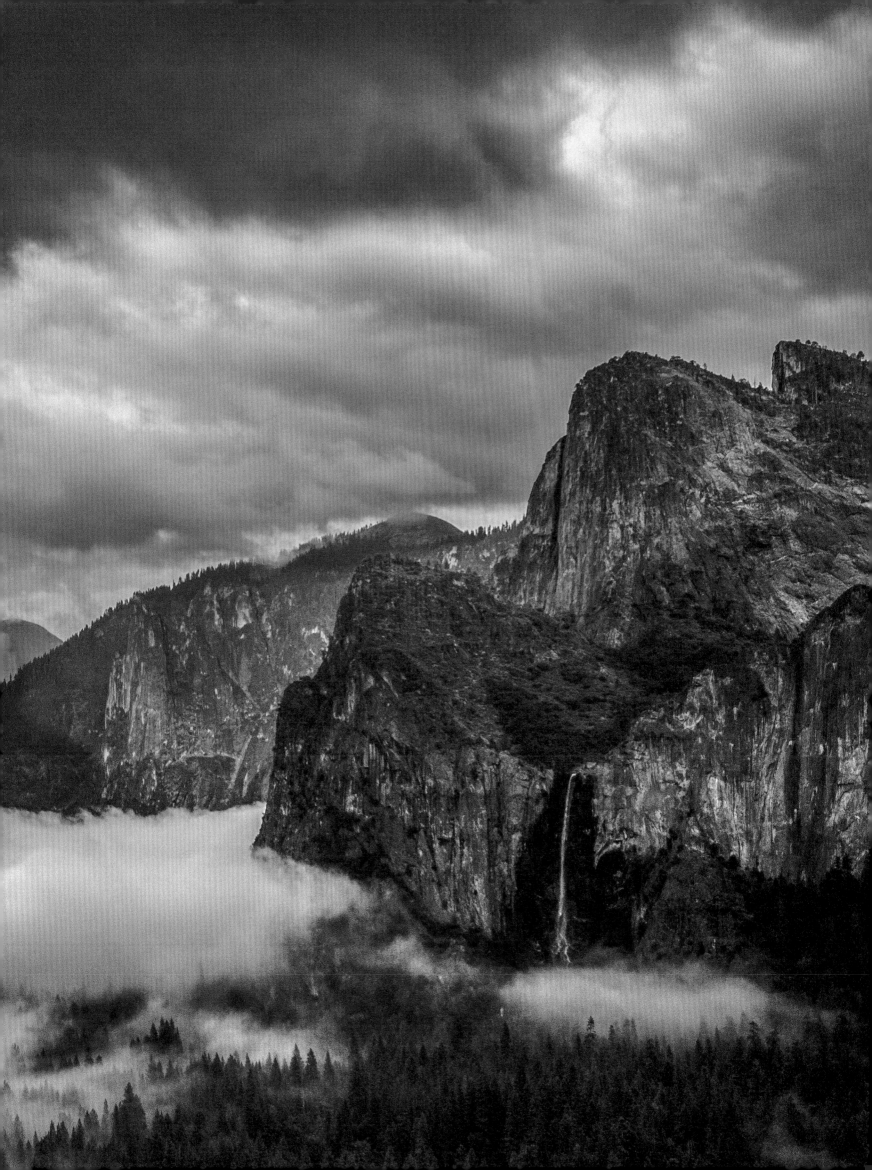

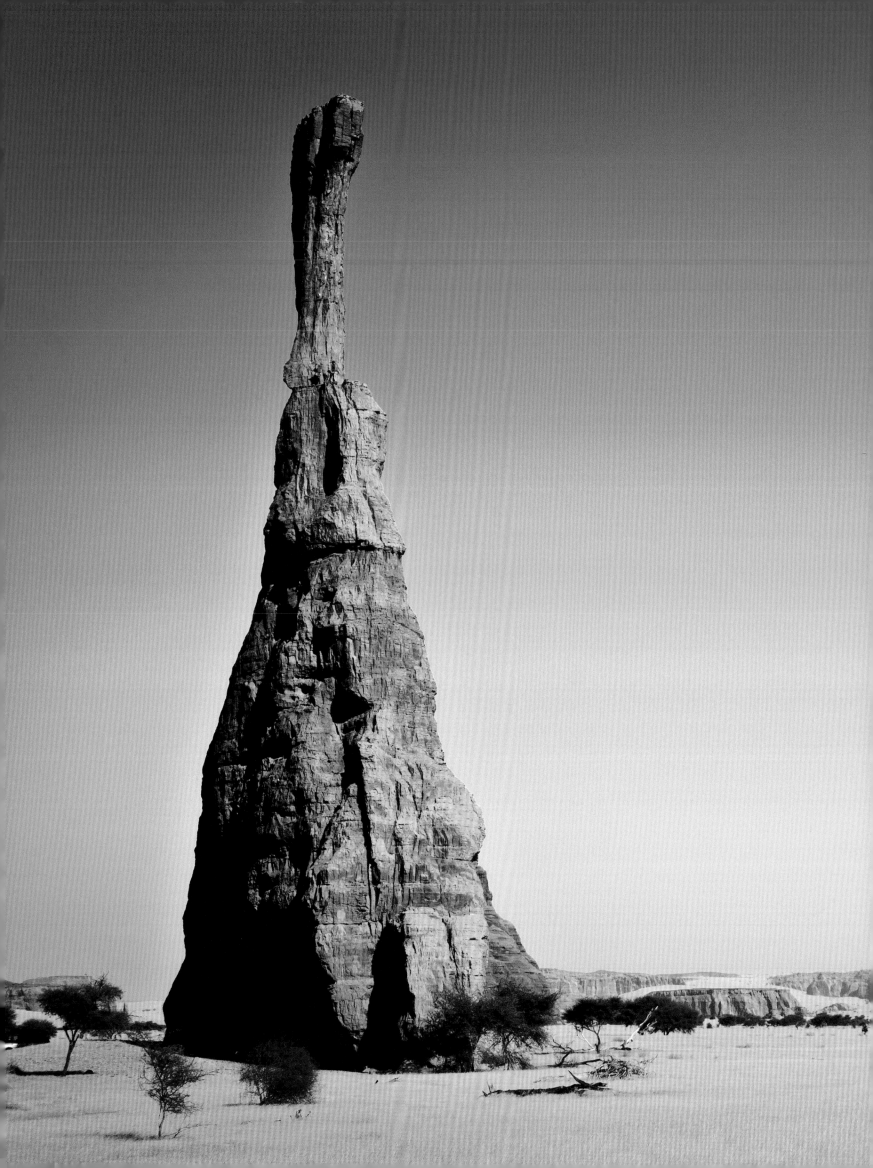

2010
年

查德

CHAD

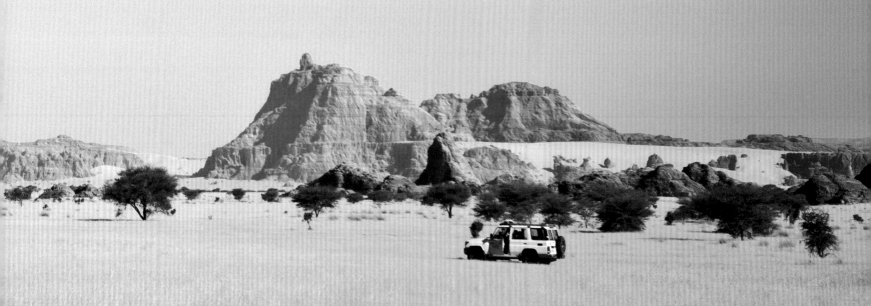

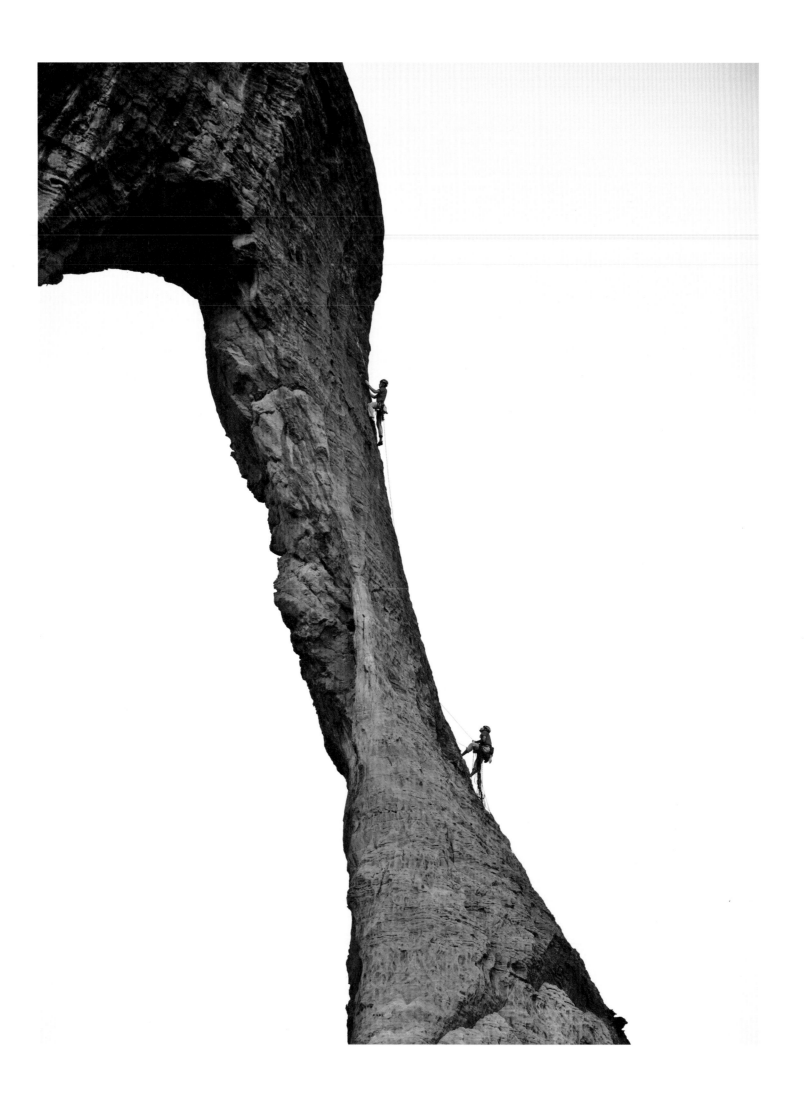

抓著一塊葡萄柚大小的石頭高舉過頭，感覺很荒謬，
但這是我匆忙中唯一找到的武器。

那名手持自製鋼刀朝我走來的男人停步了。站在我身後，緊握著一根扭曲變形的樹根充當棍棒的，是我的朋友馬克·辛諾特。現場的情況該歸咎於他，是他提議我們冒險踏入查德共和國，目的是前往恩內迪沙漠（Ennedi Desert）進行一場勘查性質的攀登探險。

馬克擅長找出與地心引力對決的新場地。我們和世界上最優秀的兩位鬥士艾力克斯·霍諾德和詹姆斯·皮爾森（James Pearson）來到這裡，一行人都很渴望能首攀這些無人爬過的岩塔，並且記錄下來。

行程一直都很順利，直到第十天，為了尋找值得攀登的路線，我們漫遊到距離導遊幾公里遠的地方。這很糟，一群不知從哪裡冒出來的男人揮舞著長約四十公分的短刀，在一道巨大的砂岩拱門下試圖襲擊我們。

我和攻擊者互瞪，他打量過我揮動石頭時的瘋狂表情後退縮了，接著整群人迅速消失在沙漠中，來跟去都一樣迅捷。

恩內迪沙漠看起來像亞利桑那和猶他州交界處的紀念碑谷地，但更大、更壯觀。巨大的岩塔、拱門和峽谷分布在遼闊的沙地上。跟紀念碑谷不同的是，這裡「涼爽」季節的氣溫通常為 43 度左右，而夏天的溫度可以到達 60 度。

要到達恩內迪，得在越野路面開上五天的車。我們的越野車沒有空調，必須要一直開著窗戶，感覺就像一台特大吹風機不停吹向你的臉。

開到某地時，兩個騎著駱駝的貝都因人從熱氣晃動的地平線上冒了出來。差不多是我們五天車程中唯一遇到的人。他們把所有家當都包成一捆，綁在駱駝上。

我們下車過去打招呼，他們其中一人從山羊皮囊中倒出一些淺棕色液體到鍋中，遞給我們。那是變質的駱駝奶。他毫不猶豫分享了他僅有的營養品給陌生人。

我們的嚮導皮耶羅（Piero）說：「你們別無選擇，一定要喝一些。」我們謹慎地嘗了一小口，後來全都病了。

皮耶羅曾是攀岩者，知道我們在追求怎樣的旅程。他帶我們去當地最突出的地形構造，包括細長形的巴什凱雷拱門（Arch of Bashikele），以及另一個被稱為「紅酒瓶」（Wine Bottle）的地方。儘管岩石表層滿是沙礫，而且難以設置保護點，我們的團隊還是設法完成了這兩座岩塔的首攀。

恩內迪沙漠也許很無情，但保有所有沙漠的魅力：嚴酷的地貌、涼爽寂靜的夜晚、伴你入睡的無垠星河。但要在恩內迪這麼殘酷的沙漠中生存，是一項永無止境的任務。對我們來說這只是兩周的短暫冒險，對生活在恩內迪的人們來說，是終生的奮戰。

前一跨頁　紅酒瓶是查德眾多突出的岩塔之一，也是我們成功首攀的岩塔之一。

對頁　詹姆斯·皮爾森和馬克·辛諾特首攀巴什凱雷拱門。

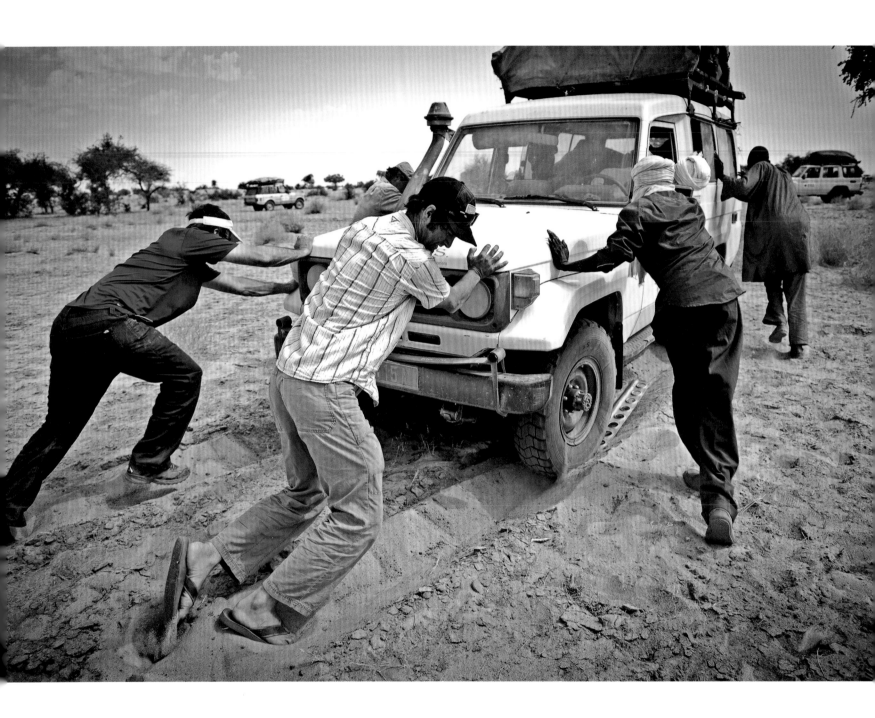

對頁 沙地陷阱。我們從查德首都恩賈梅納開了五天的越野路面，才到達恩內迪沙漠。

上方 日落，恩內迪沙漠。

下一跨頁 我們在恩內迪沙漠有許多壯麗的營地，這是其中之一。

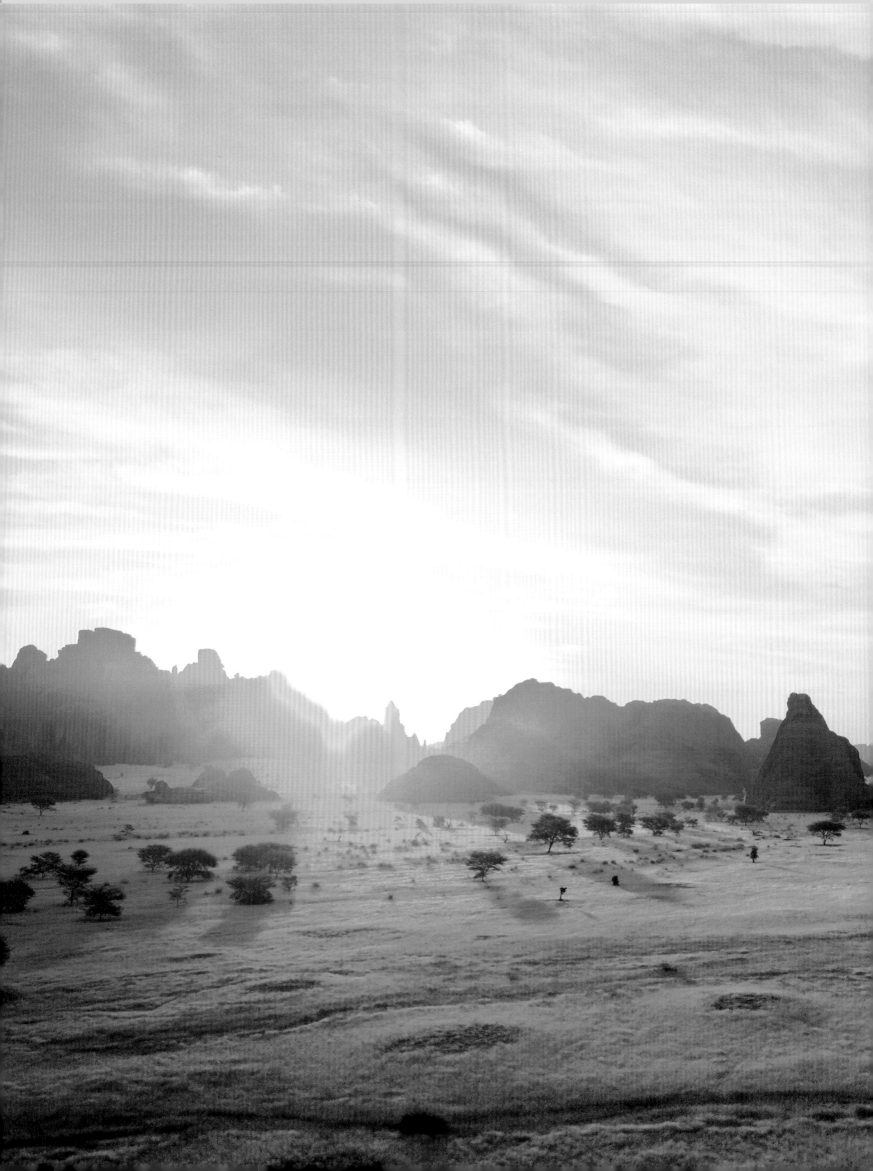

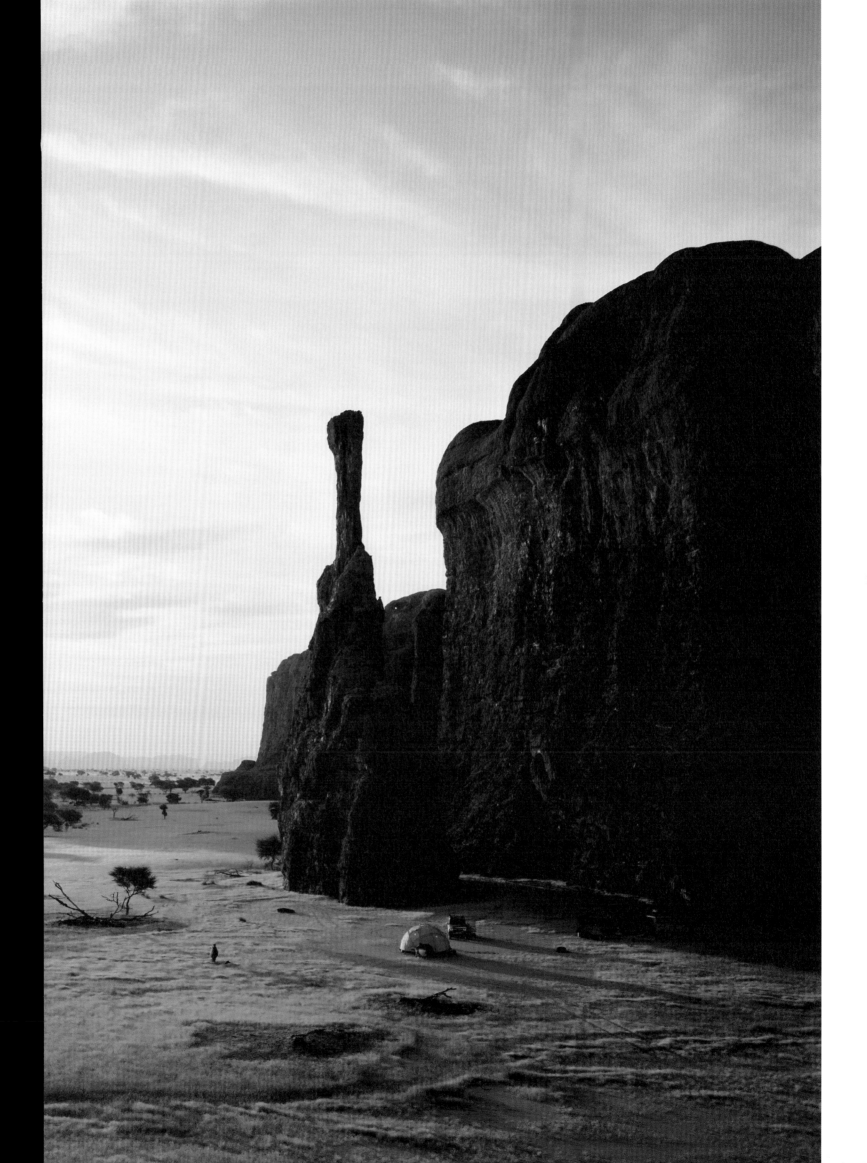

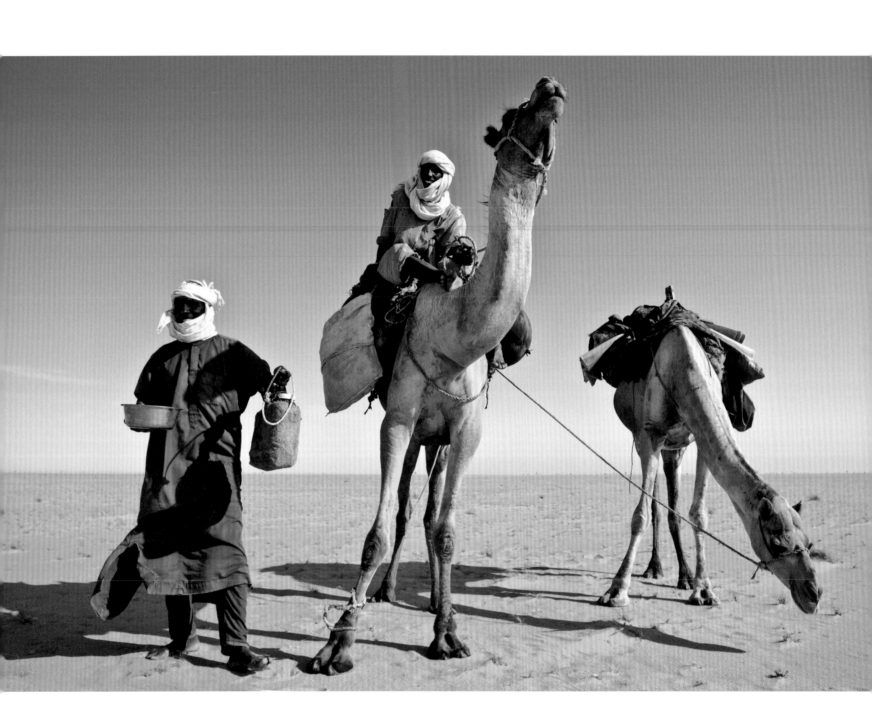

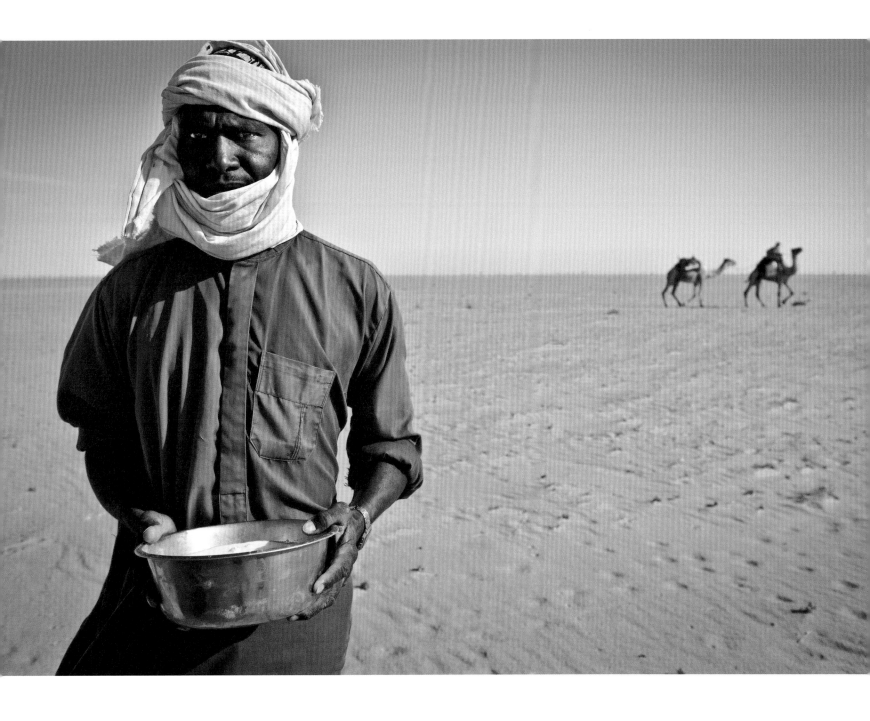

對頁 我們在無路地域開車穿越撒哈拉沙漠五天後，偶然遇見這些貝都因人。我們不清楚他們從哪裡來。他們分給我們一些身上僅有的營養品：駱駝奶。

上方 熱情款待的溫駱駝奶。我們遵守傳統禮儀，每個人都接過鍋子舉到嘴邊喝了起來。我們的結局不太好。

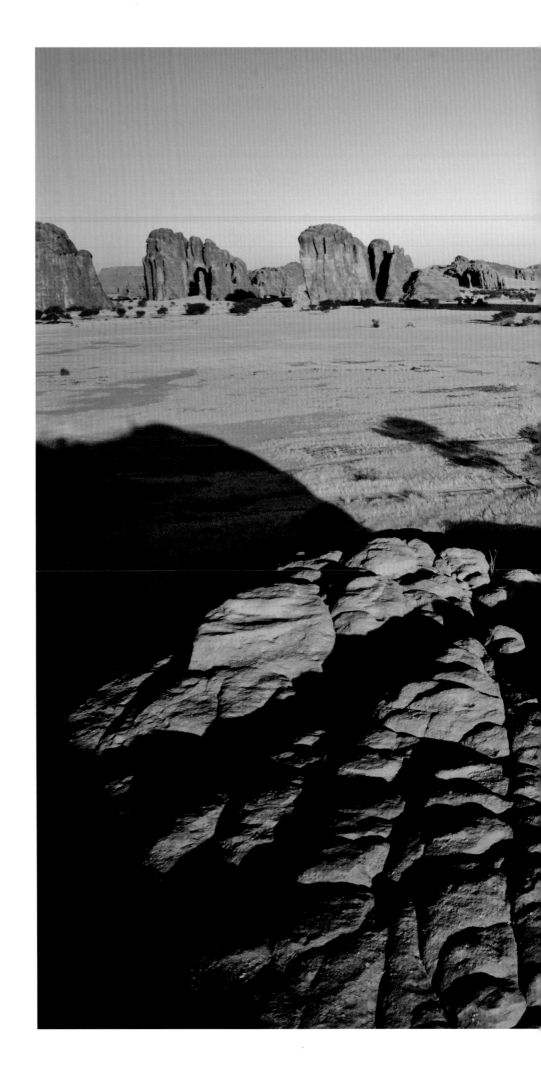

右方 沙漠日常。恩內迪沙漠,查德。

下一跨頁 詹姆斯·皮爾森首攀巴什凱雷拱門。

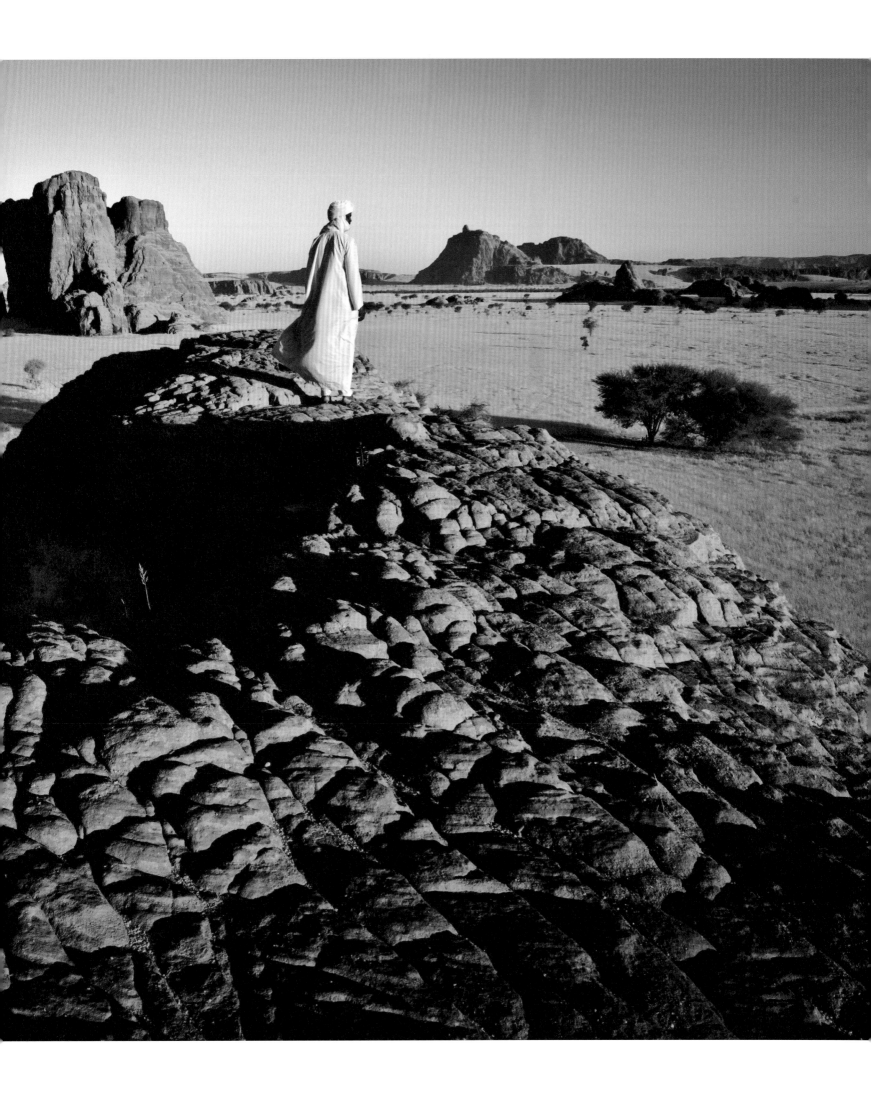

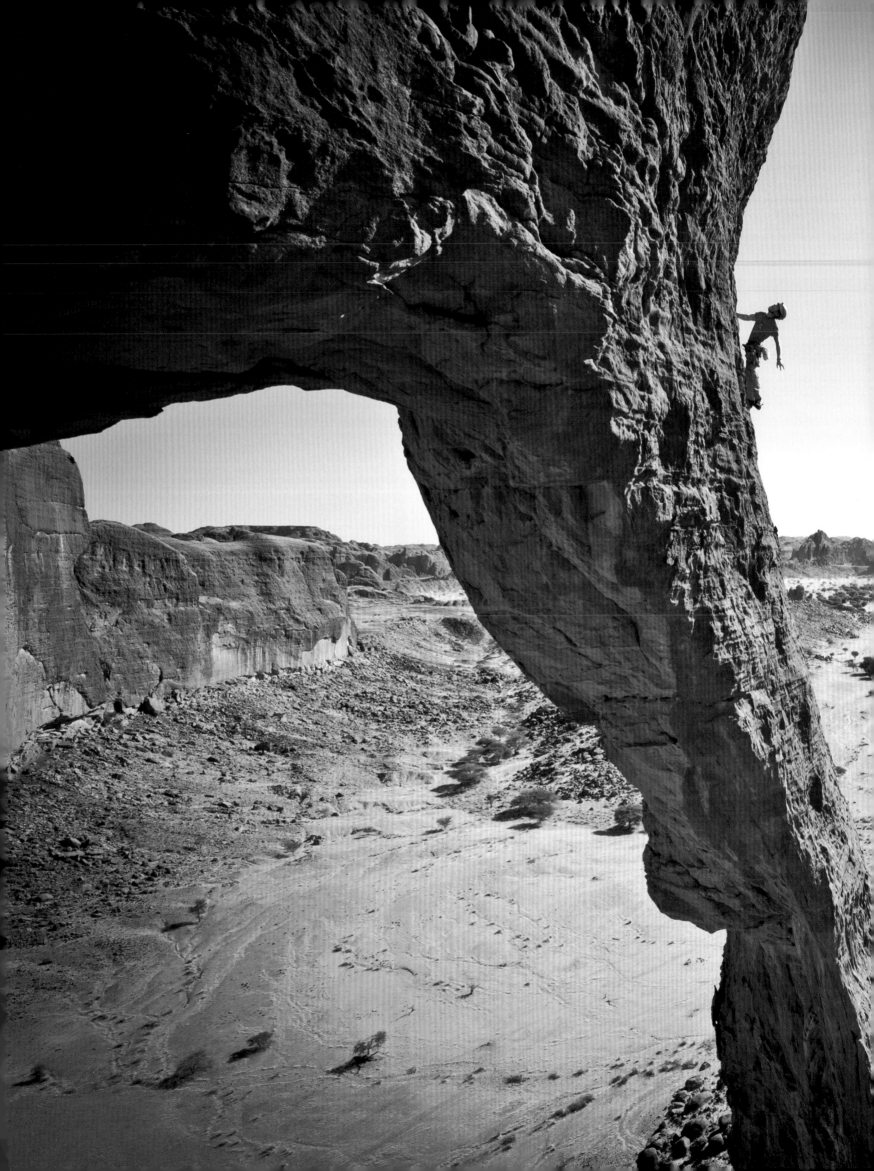

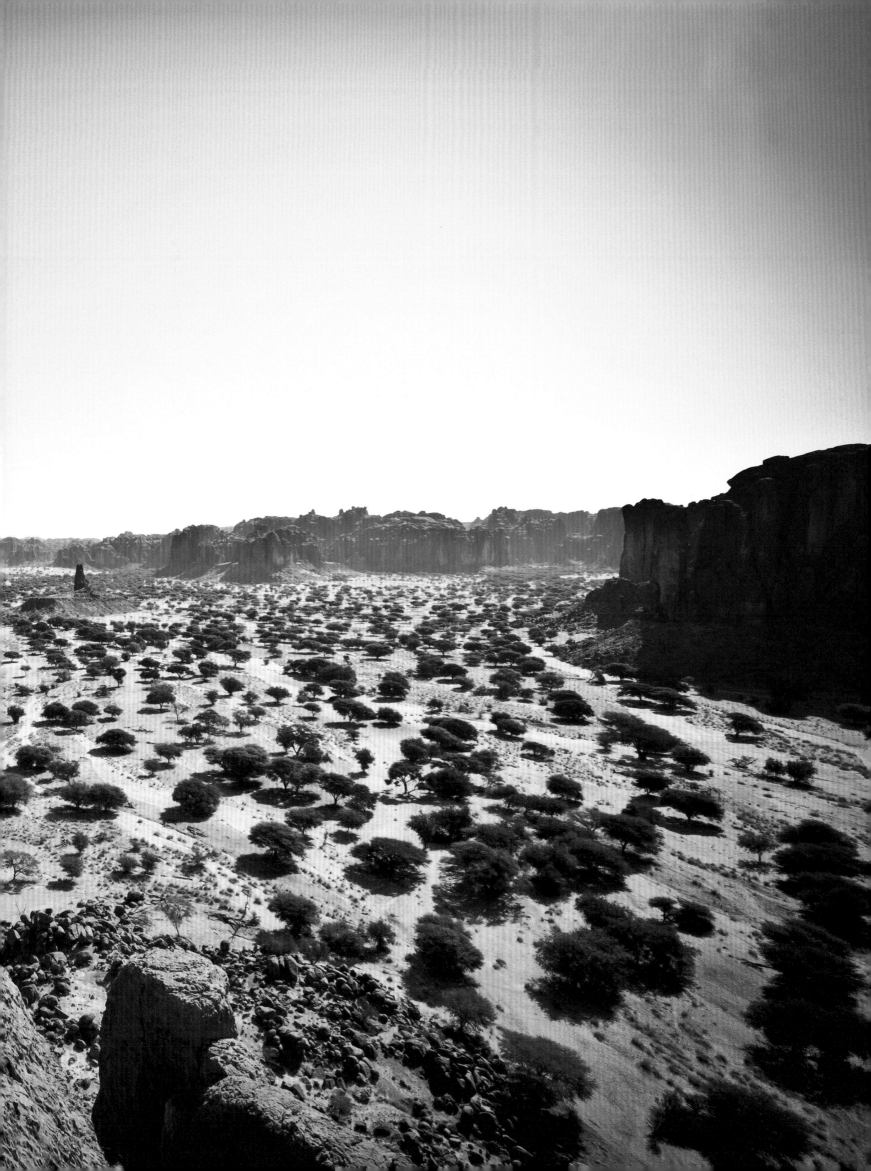

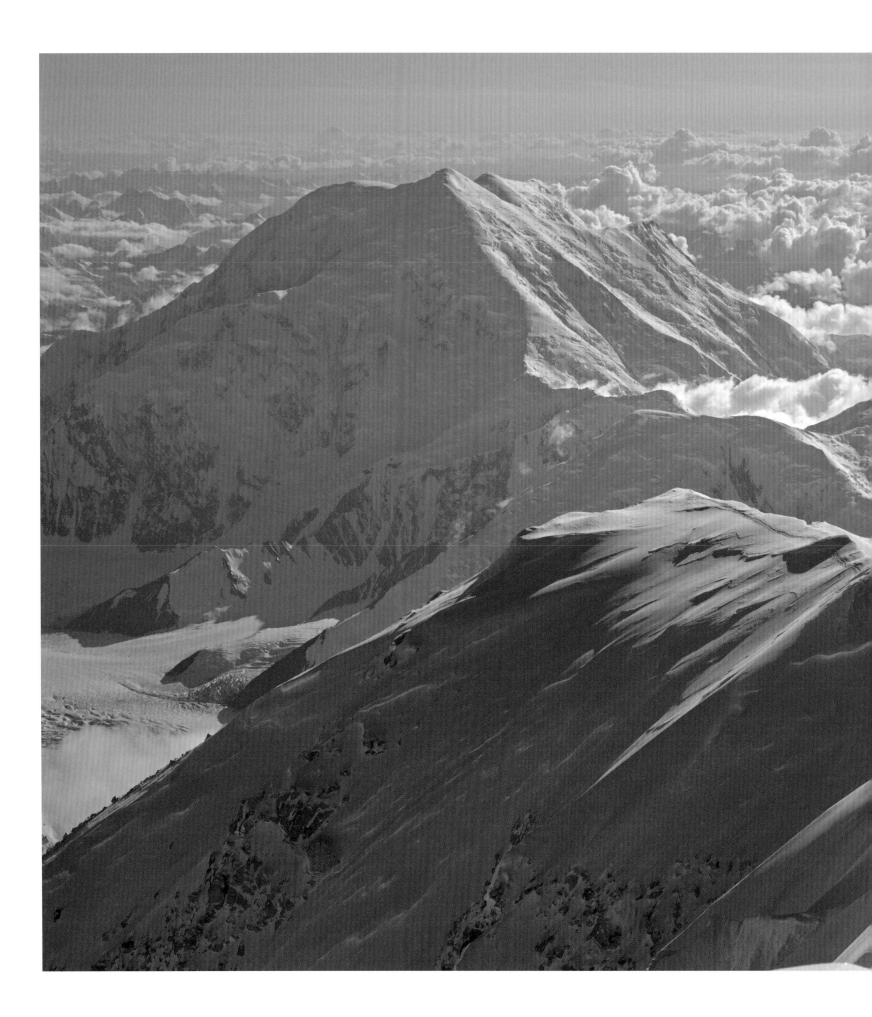

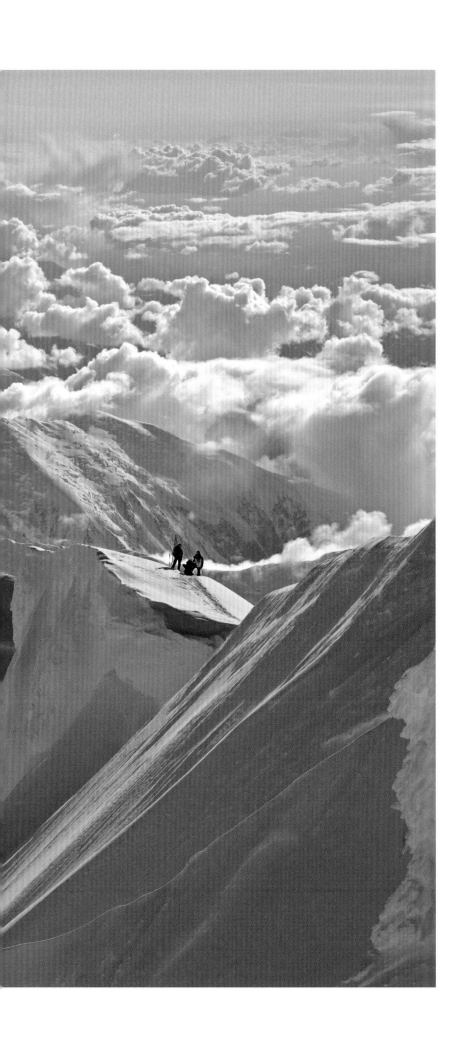

迪納利峰滑雪

SKIING DENALI

2011 年春天，North Face 邀請世界上最優秀的一些自由單雙板滑雪者與頂尖的滑雪登山者一起攀登與「撕碎」[21]北美最高峰。拜神級團隊與完美天氣之賜，我們得以從迪納利山頂滑著鬆雪下山。照片中是賽吉‧卡塔布里加—阿羅沙（Sage Cattabriga-Alosa）、英格麗德‧貝克斯特倫和希拉里‧尼爾森（Hilaree Nelson）爬上登頂前的最後一段稜線，位於海拔 6,100 公尺處。

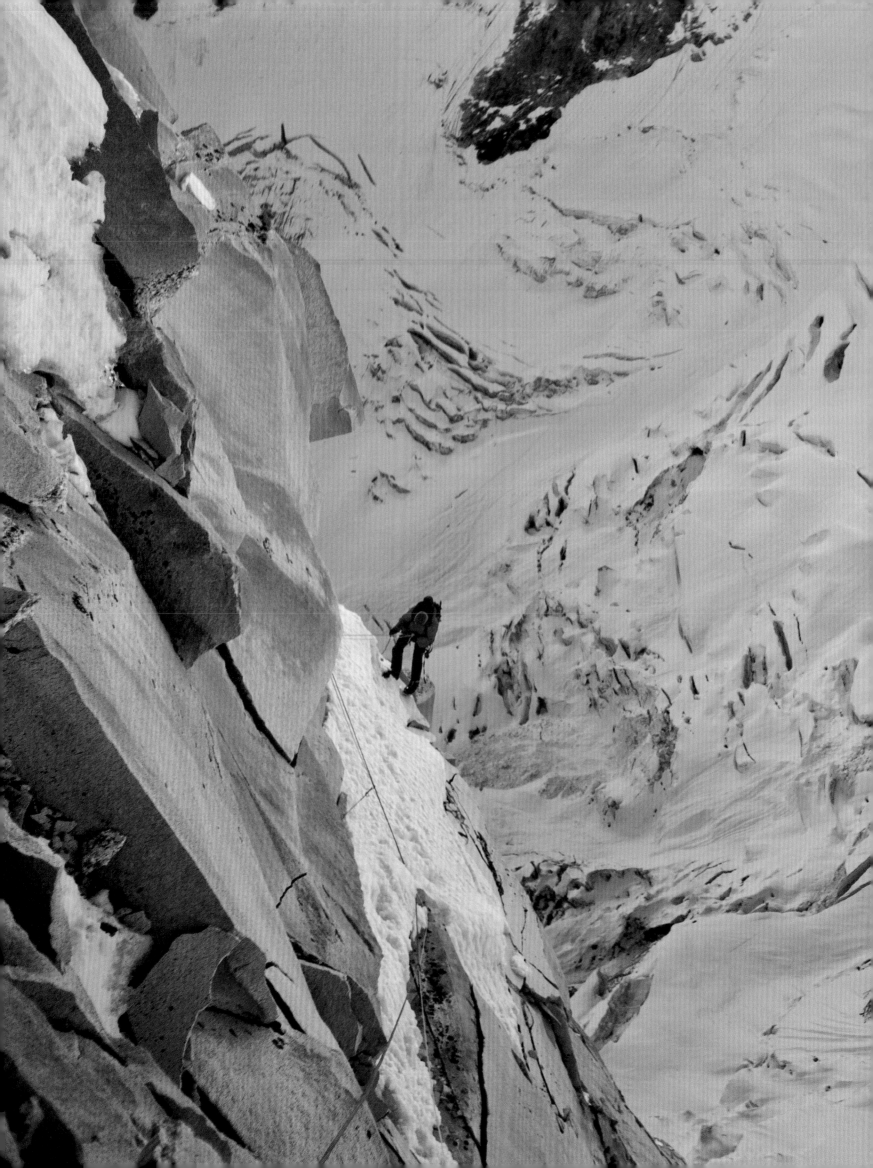

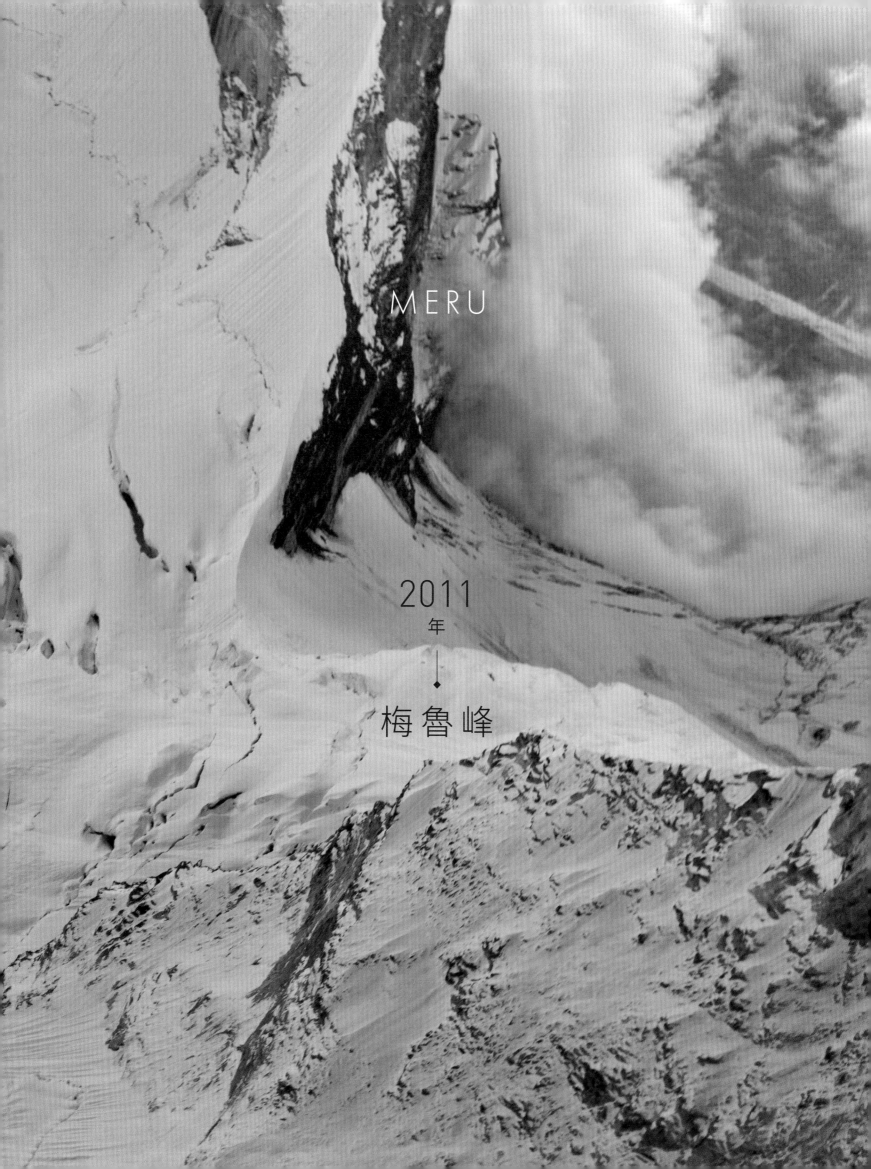

MERU

2011
年
◆

梅 魯 峰

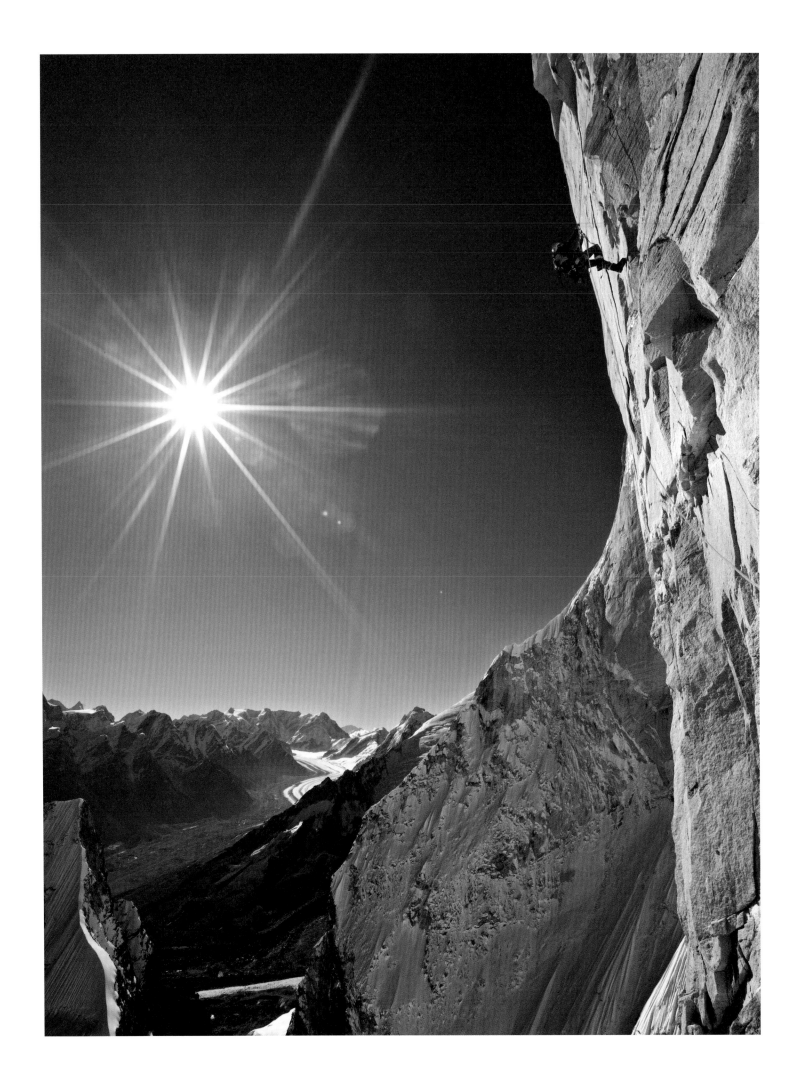

2008 年從離山頂一步之遙的地方帶著顧忌撤退後，康拉德・安克、瑞南・阿茲特克和我有個計劃。

我們甚至還沒撤回到地面，就已開始討論下次要改用什麼方法攀登。我們知道下一次不會那麼快來到，我們需要一些時間去忘掉痛苦、煎熬與挫敗。事實證明，三年就夠了。我們已經準備好再嘗試攀登一次鯊魚鰭。

但世事難料，瑞南和我都經歷了慘重的滑雪事故。我被一場巨大雪崩沖下山，甚至差點被活埋。瑞南翻滾摔下懸崖，摔傷了脖子，造成脊椎損傷。

梅魯依然強烈蠱惑我們每一個人，我最終也找到了回到山中的動力。瑞南儘管傷勢嚴重，復原狀況不明，但到了決定是否投入下一場攀登的關鍵時機，還是加入了團隊。我們全都希望比賽的上下半場能有相同陣容。

我們一抵達加瓦爾山脈，立刻就展開行動。攀登的第一天就一口氣爬了十八小時，在冰雪岩地形垂直上升了九百多公尺後，精疲力盡地倒下紮營，度過岩壁上的第一晚。2008 年由於一場暴風雪，我們一直到第八天之前，都沒有爬超過現在這個高度。

在海拔 5,500 公尺處氣溫零度以下的地方搭設懸掛帳篷相當困難。但是在鯊魚鰭這類近乎垂直且缺乏遮蔽的岩壁上，你別無選擇。由於懸掛帳篷基本上就只是一張吊掛的行軍床，外面再覆蓋上一面帳篷布，因此必須兩到三人合作推拉鋁合金管，讓管子穿過堅硬的尼龍管套和一堆糾纏的帶子，才能組裝起來。而這整套混亂的東西需要用一個不穩定的固定點來拉緊並吊掛，而做這一切時，你都是用安全吊帶把自己懸吊在虛空中。這整個與帳篷搏鬥的過程讓人聯想到一場垂直的摔角比賽。如果有誰掉了某樣東西，其他人都會完蛋。在這樣的大岩壁上，你承受不起任何小失誤。

鑑於上一次嘗試所帶來的心理創傷，每天早上開始艱難又緩慢的攀登前，我們都會祈禱再給我們一天好天氣。吊在岩壁上過夜的某天，我們很幸運擁有無風且滿月的夜晚，下方的整片加瓦爾山脈散發奇異的藍色調。在這罕見的寧靜時刻，我從小小的尼龍棲身之所敞開的帳門向外凝視，沉醉在超凡脫俗的美景之中。

雖然我們在 2008 年已經演練過一次，但在鯊魚鰭上半部攀登的絕望感一點都沒有減弱。攀登十二天後，我們抵達一生中最不可能登上的山頂。康拉德翻上山頂後鄭重說道：「馬格斯，我替你做到了。」他的聲音帶著濃濃情感。他終於替他逝世的朋友兼導師馬格斯・史坦柏（Mugs Stump）完成未竟之業。

我們三人也為彼此完成了一樣的事。

前一跨頁 攻頂攀登十六小時後，康拉德・安克在黃昏時開始從山頂稜線垂降。為了回到我們的最高營地，這將是漫長又艱難的一晚。

對頁 海拔 6,100 公尺的紙牌屋繩距上方，康拉德沿著外傾的固定繩上升。

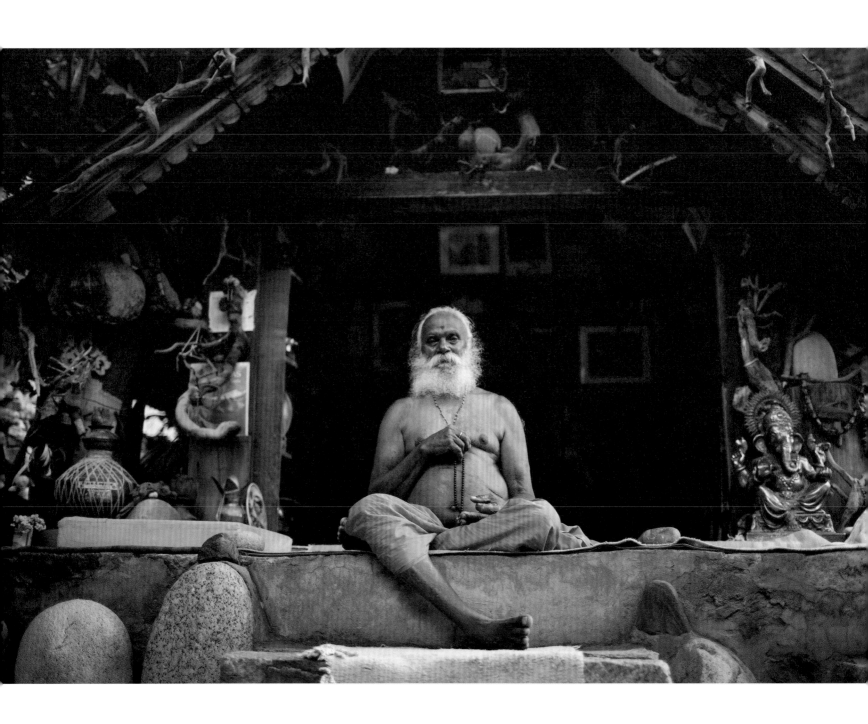

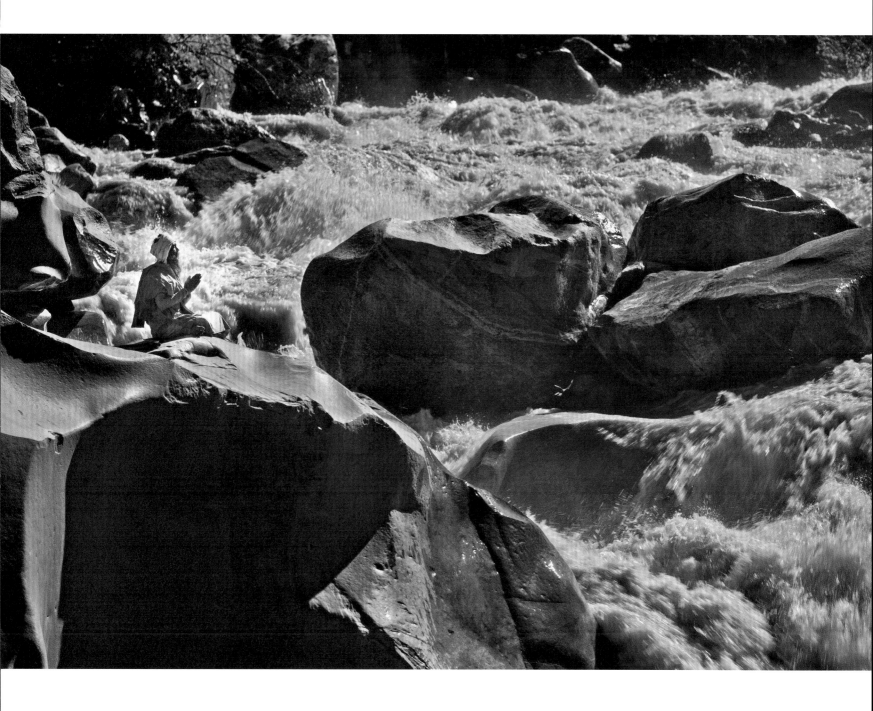

對頁 桑達拉南德大師（Swami Sundaranand），也被稱為「喀嚓大師」[22]，在他位於根戈德里的小屋中冥想。1948 年開始，他就住在這座恆河上游旁的樸實小屋，四周排成梵文「唵」（ॐ）字狀的木材與石頭是他多年收集而來。我們兩次攀登鯊魚鰭前，他都慈祥地為我們祈福。

上方 在恆河旁冥想的印度苦行僧。根戈德里，印度。

下一跨頁 瑞南・阿茲特克在塔波萬（Tapovan）基地營眺望星星，位於西夫林與梅魯峰下。加瓦爾喜馬拉雅山脈，印度。

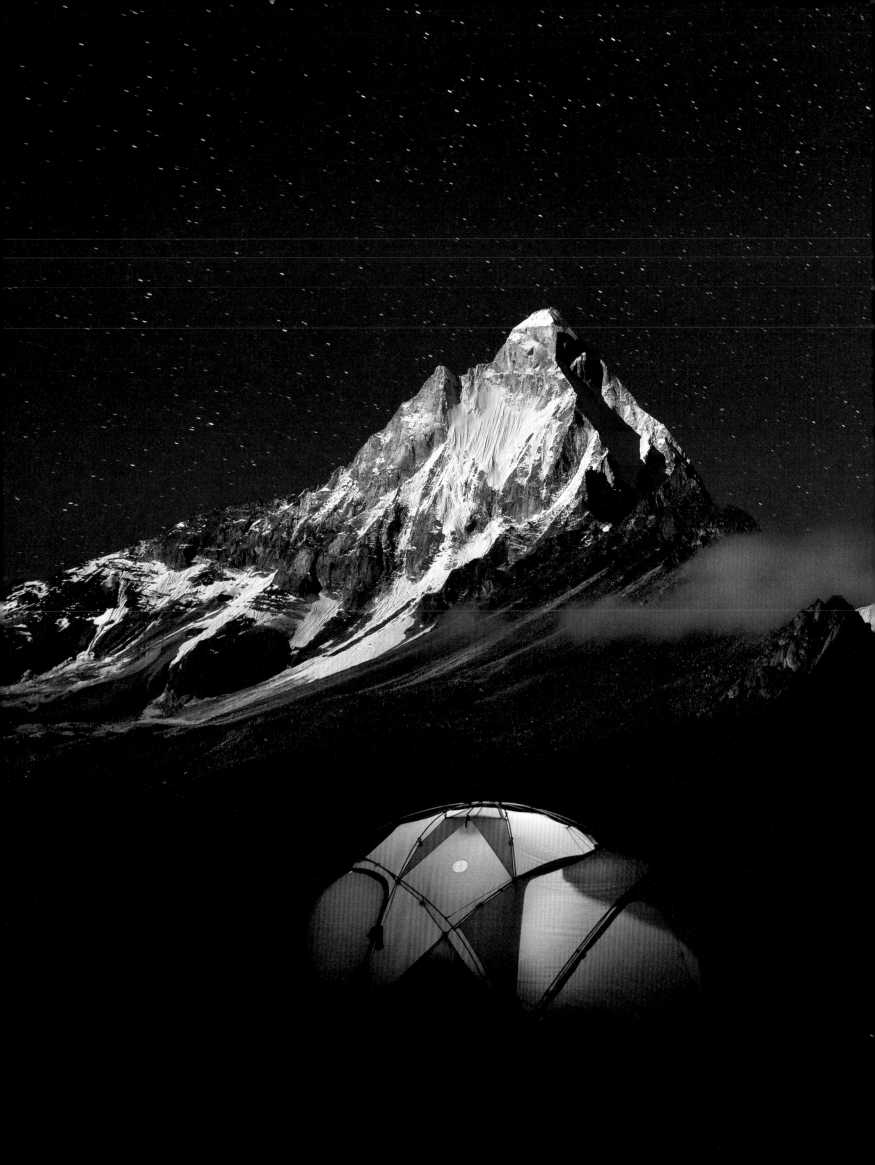

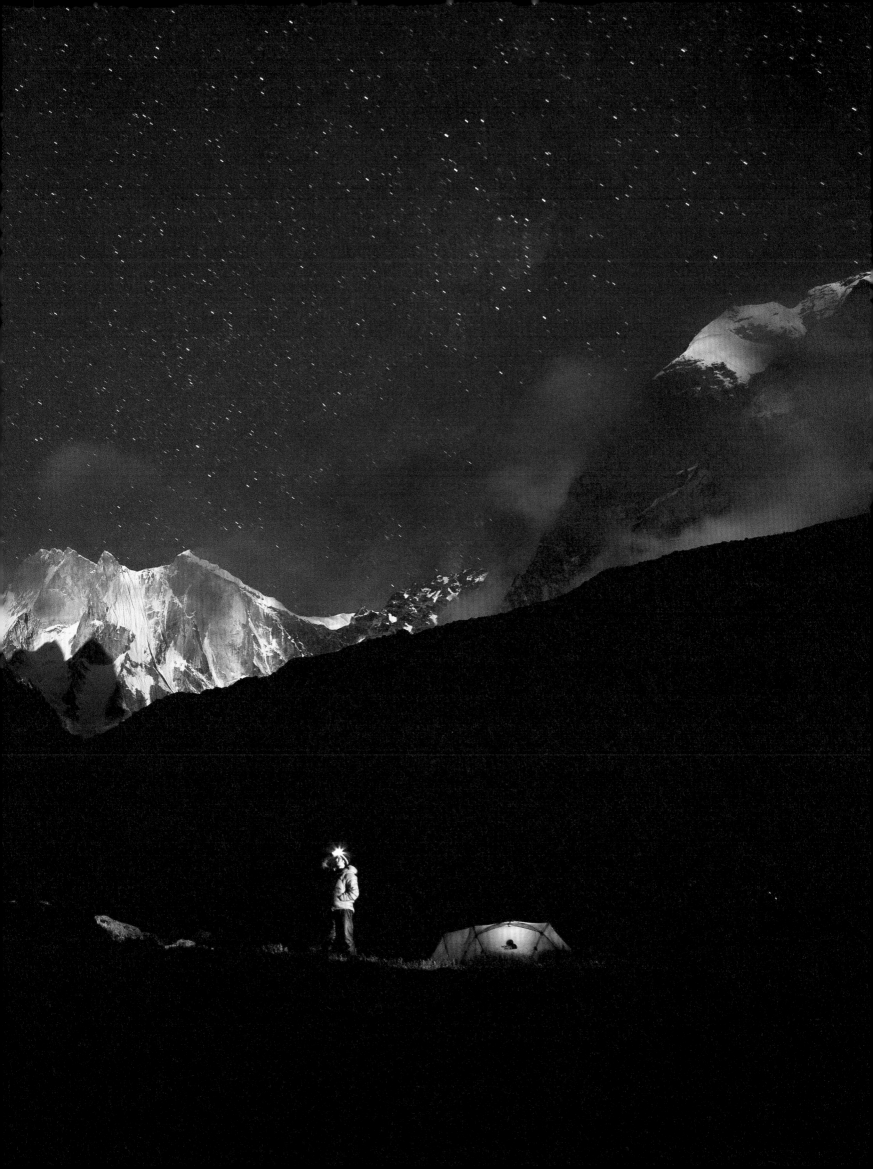

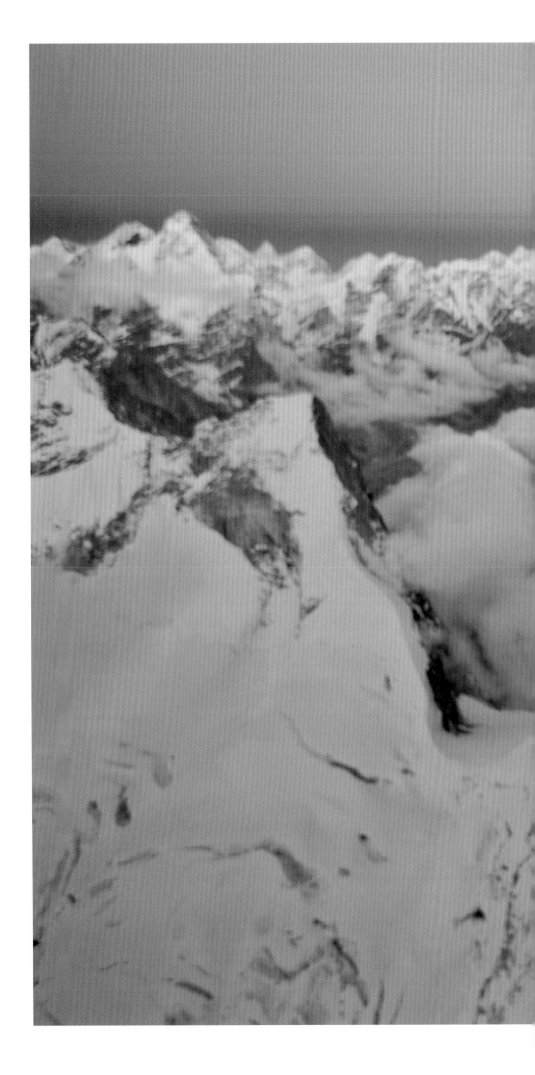

右方 太陽沉落地平線後，氣溫快速下降。我們攀登了五天後，瑞南‧阿茲特克和康拉德‧安克準備架設懸掛帳篷過夜。

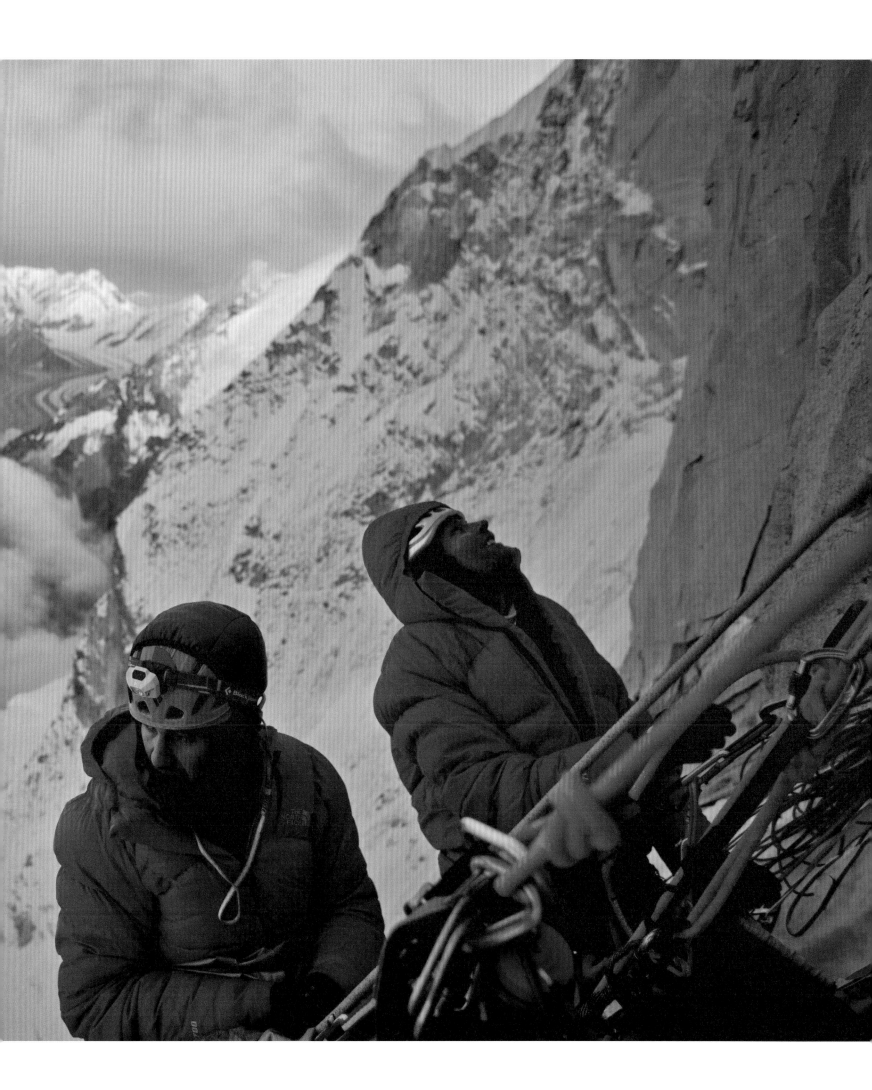

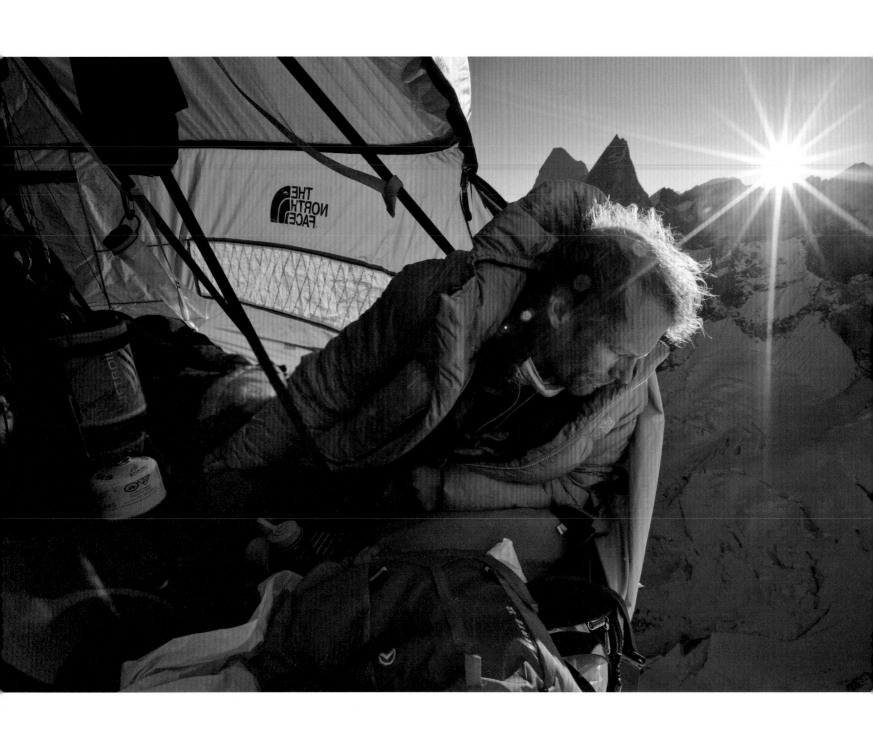

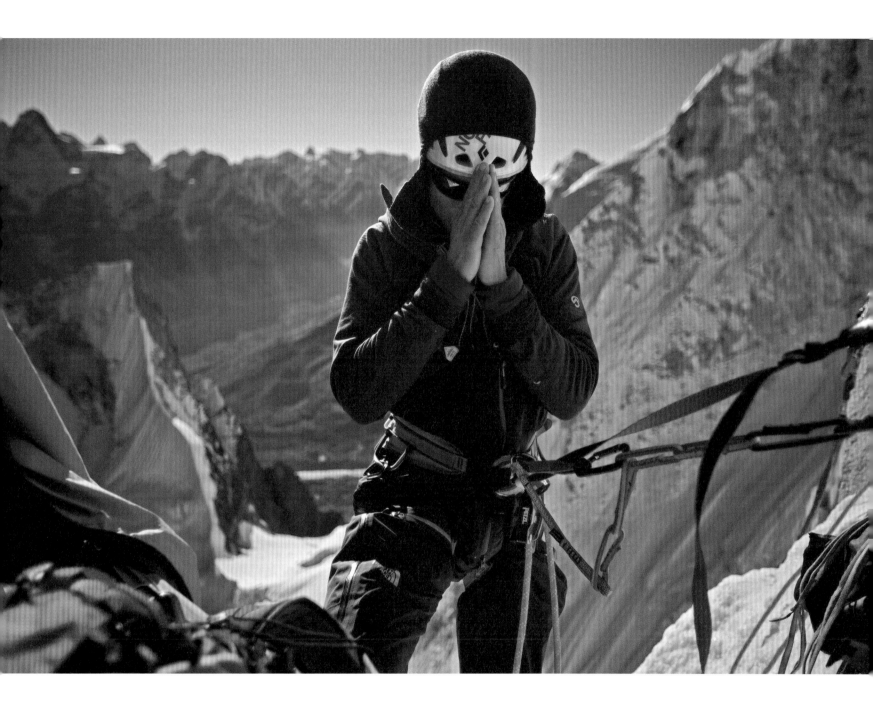

對頁 展開在外傾主要峭壁上往前推進的另一天之前，康拉德·安克正注視著虛空沉思。

上方 康拉德花點時間祈求平安通過上方的困難繩距。

下一跨頁 從我們在鯊魚鰭的最高營地看到的西夫林日落景色。

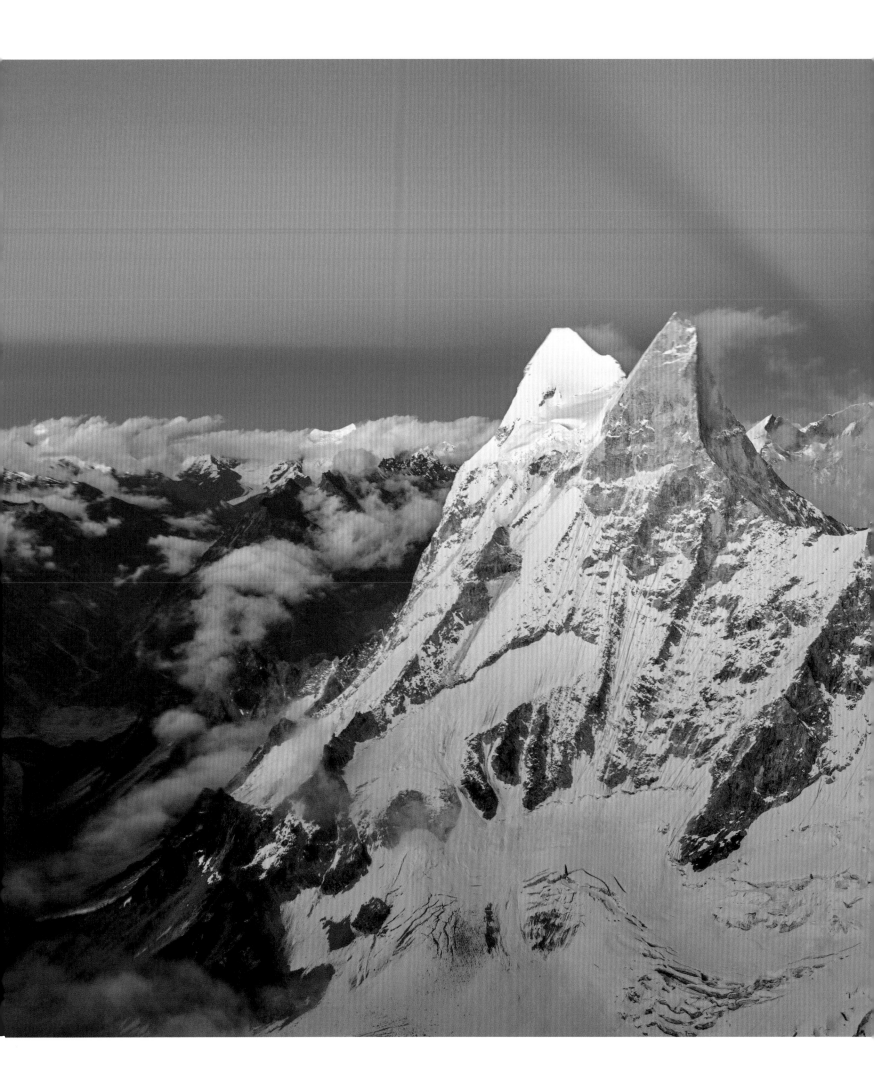

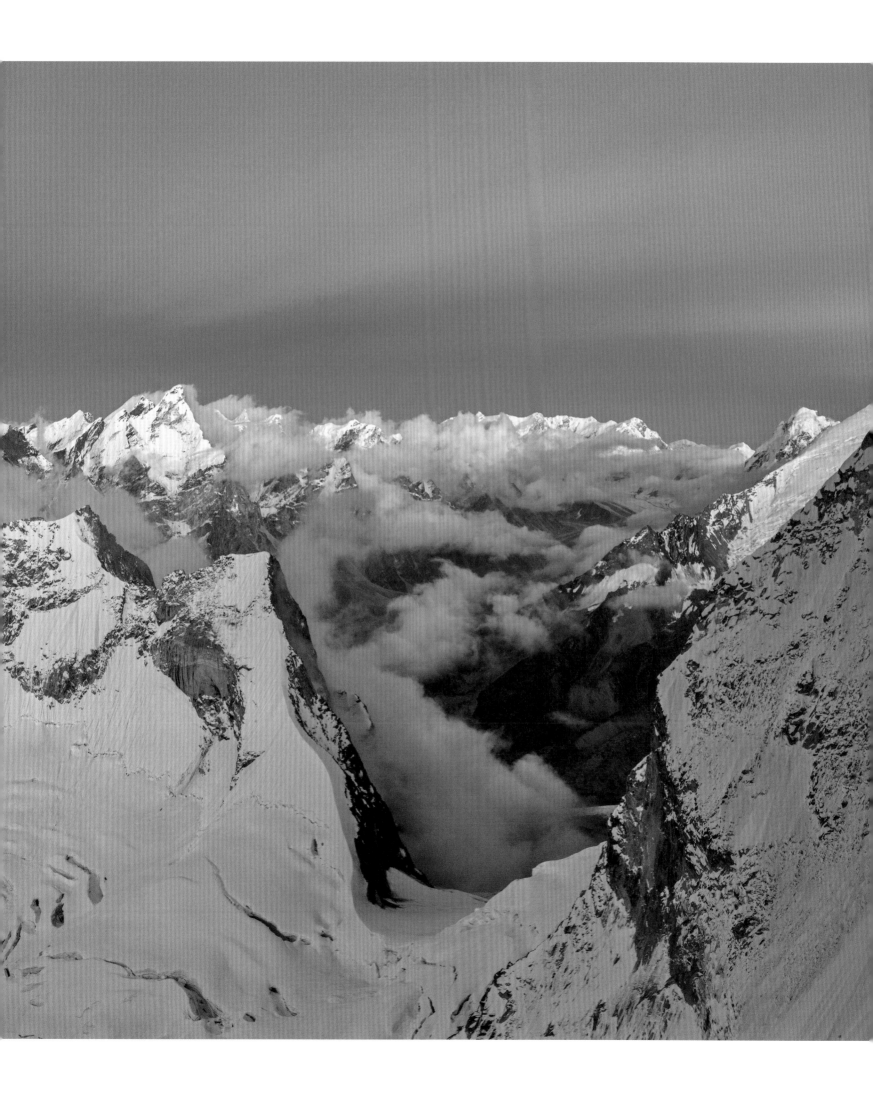

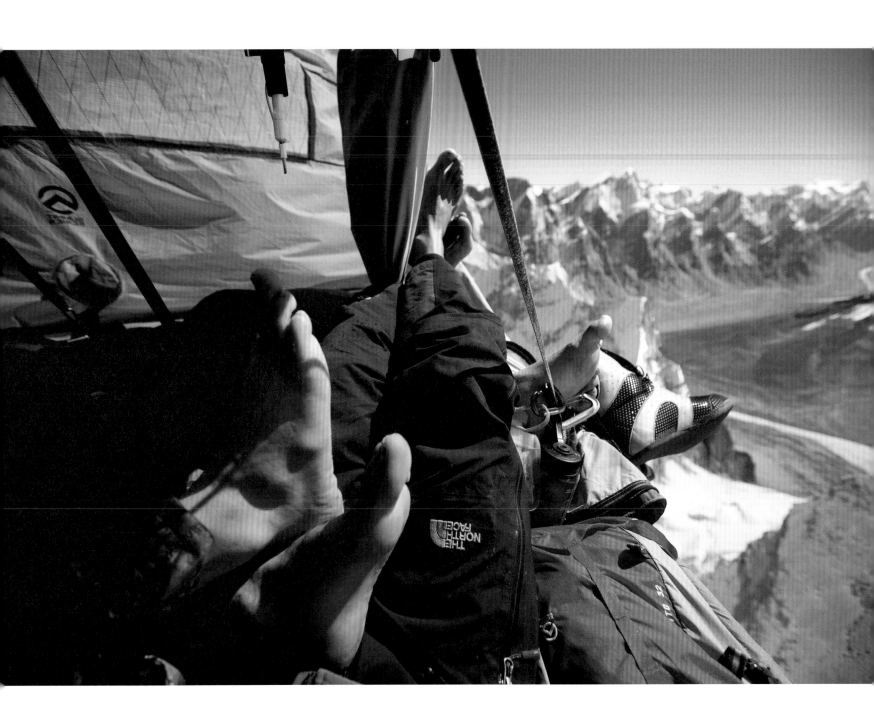

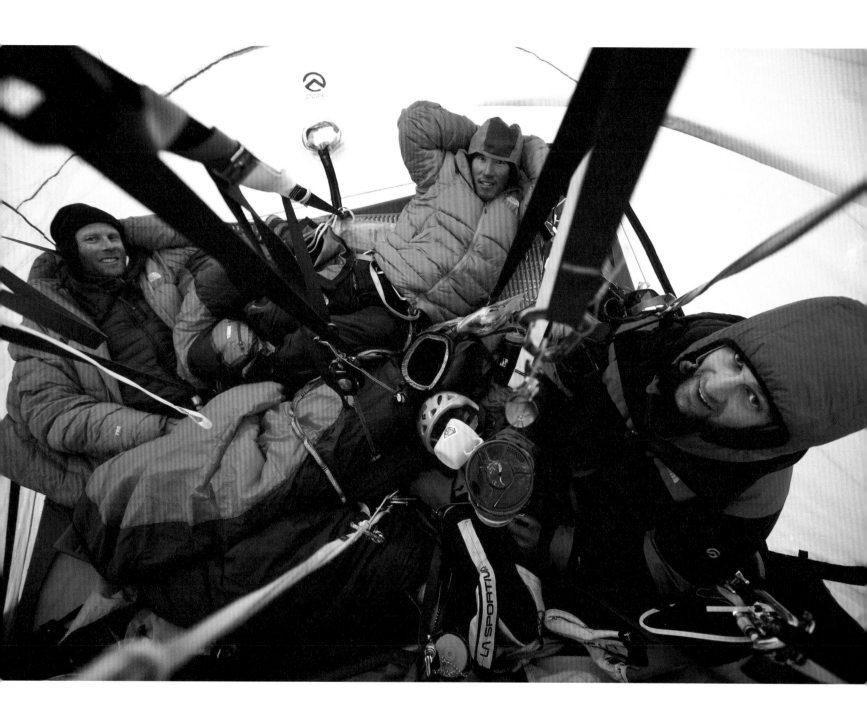

對頁 瑞南‧阿茲特克和我在第一次嘗試攀登鯊魚鰭之後出現嚴重的壕溝足。腳套在冰冷又潮濕的硬底靴太多天後，就會疼痛不堪。第二次嘗試攀登時，康拉德‧安克強迫我們一有機會就要花時間弄乾雙腳。這是難得的時光，我們三人都可以脫掉鞋子，讓雙腳曬曬太陽。

上方 單房閣樓，有廚房，無衛浴。

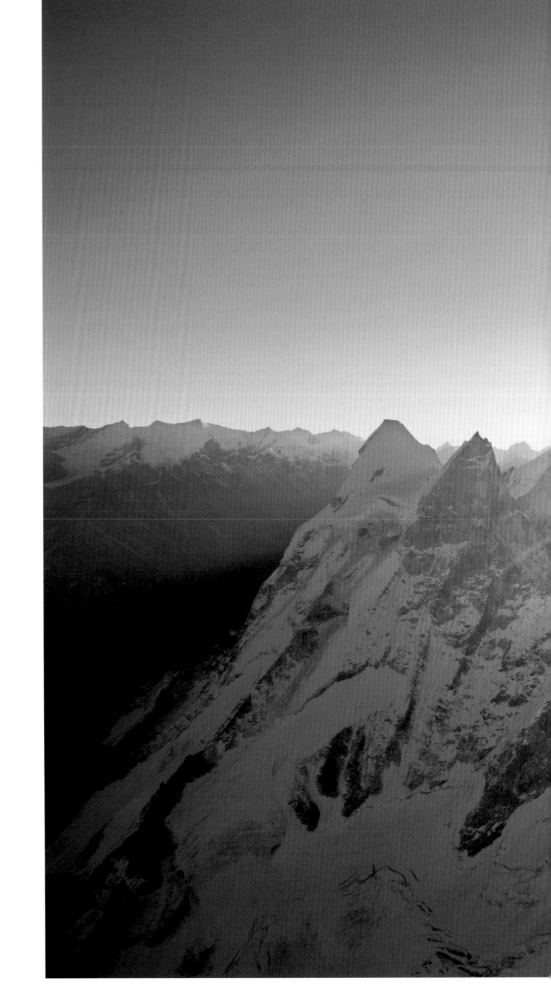

右方　我們攻頂日的第一道曙光。在海拔 6,400 公尺的酷寒中，瑞南・阿茲特克仔細觀察上半部的冰攀繩距，康拉德・安克則整理裝備準備攀登。

下一跨頁　離別前最後一眼。從山頂稜線準備垂降回我們的最高營地前，瑞南回頭凝視山頂。

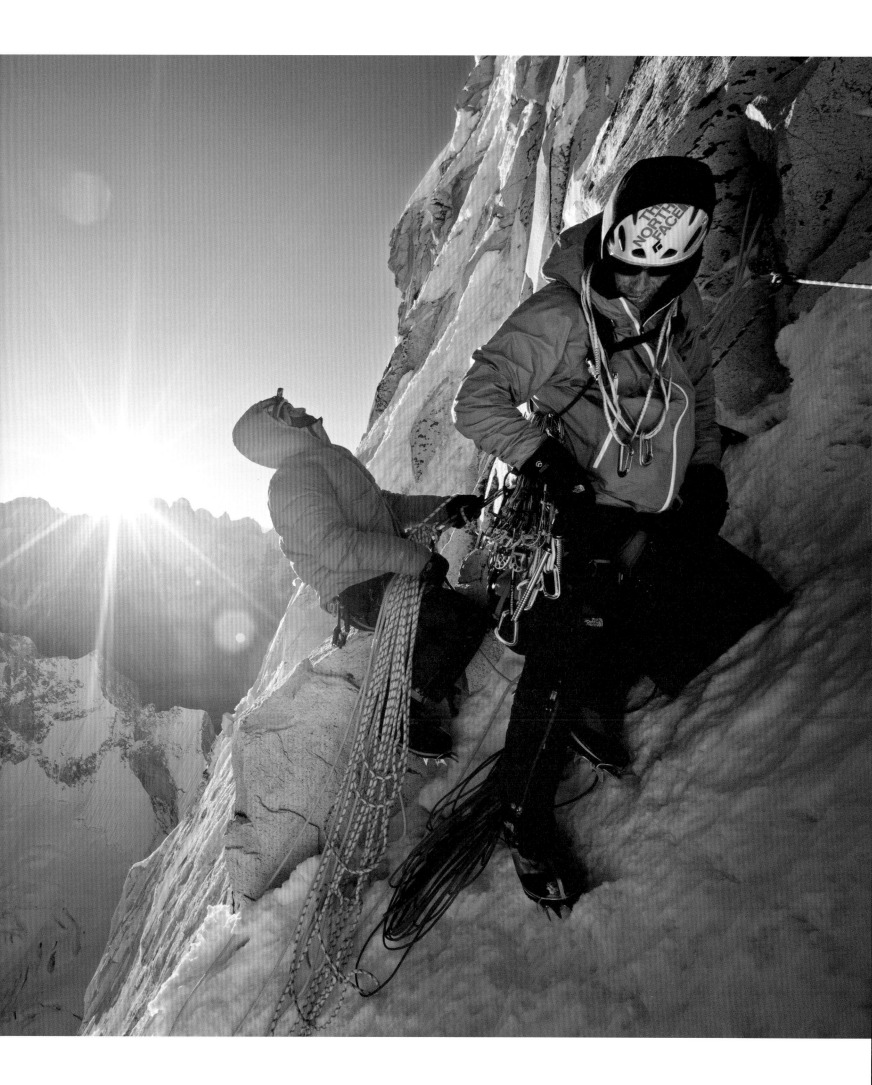

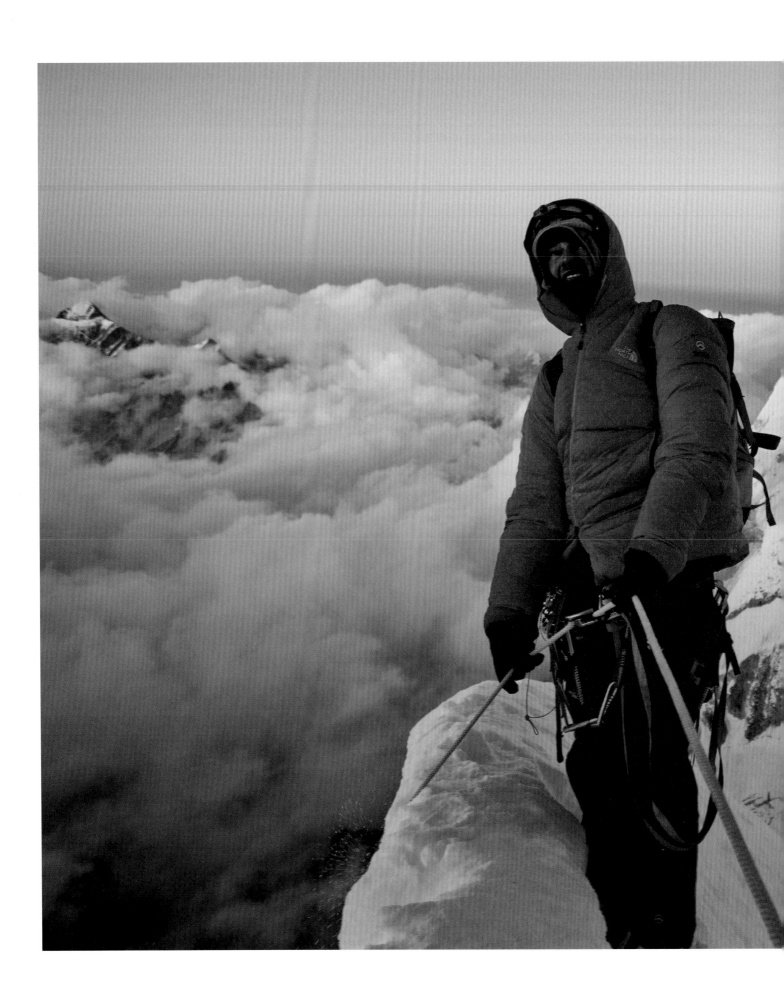

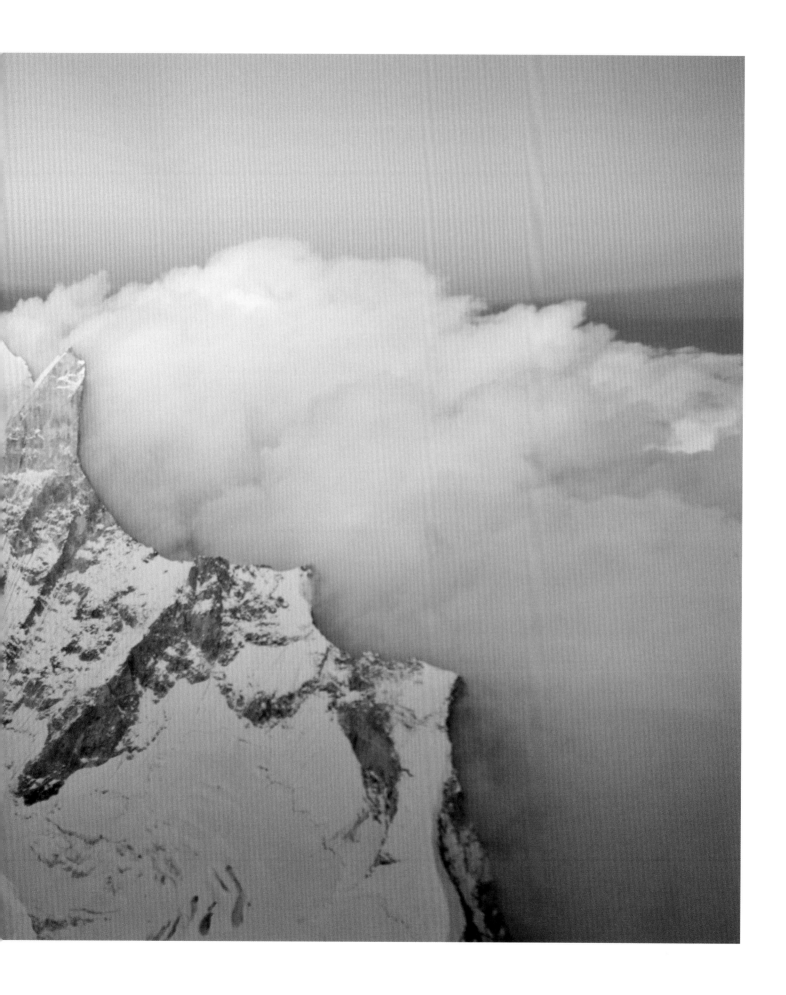

右方　下山往往是攀登中最危險的部分。經過攻頂日的長時間攀登，疲倦來襲。每一段垂降，我們都仔細檢查彼此的垂降系統，並互相提醒要注意繩子的尾端。瑞南·阿茲特克開始漫長的黑夜垂降。

下一跨頁　梅魯峰。梅魯山塊中間的鯊魚鰭明顯可見。

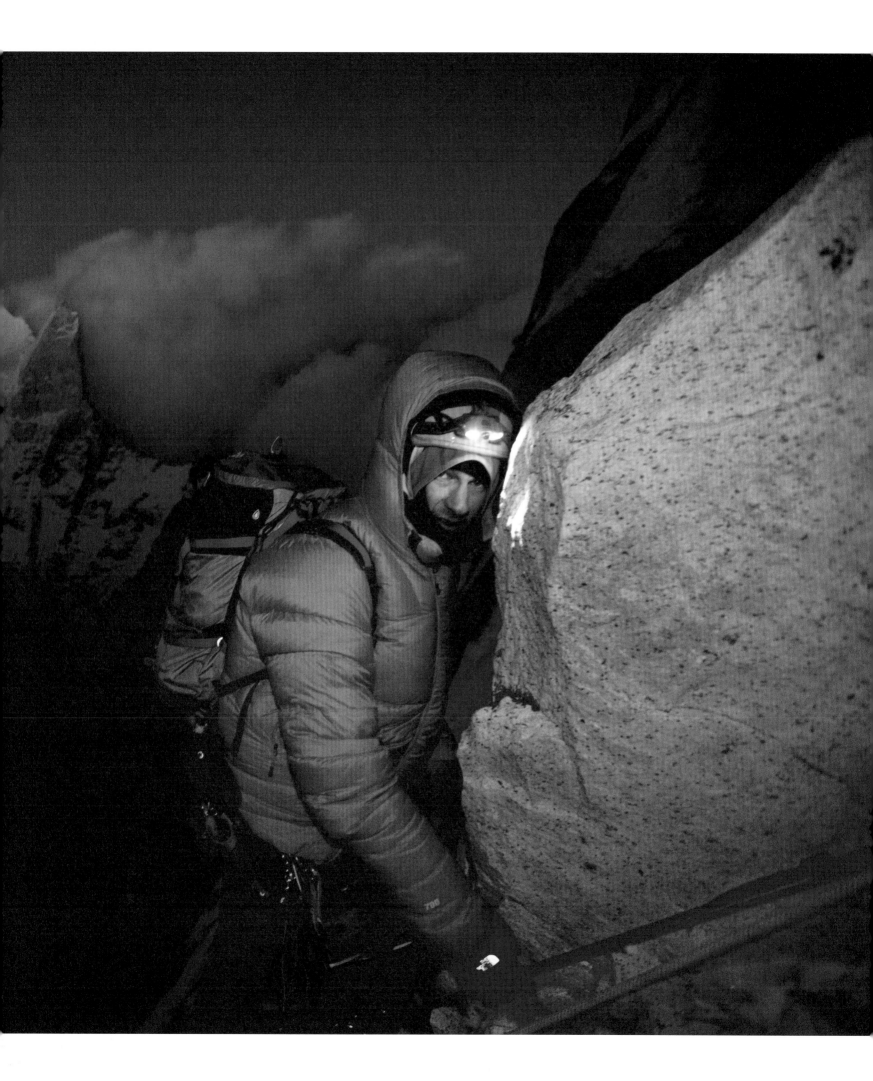

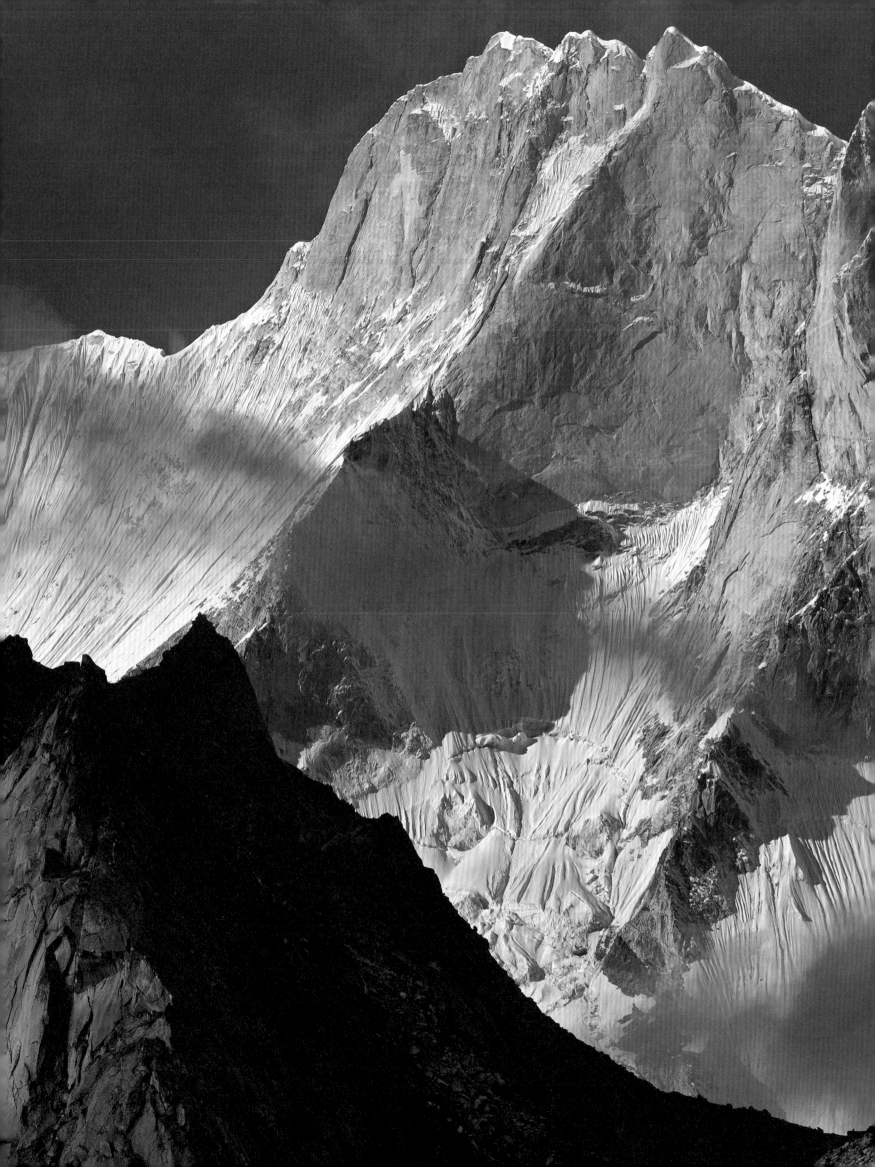

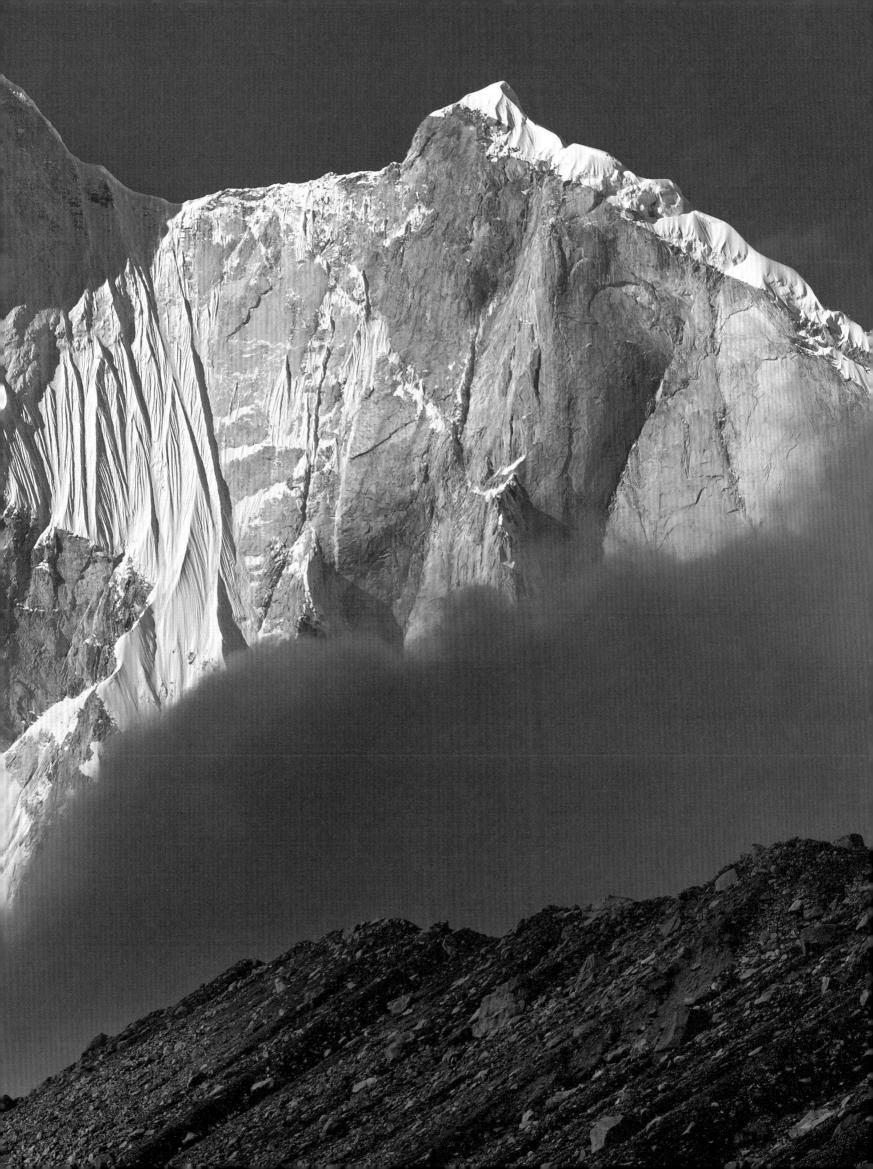

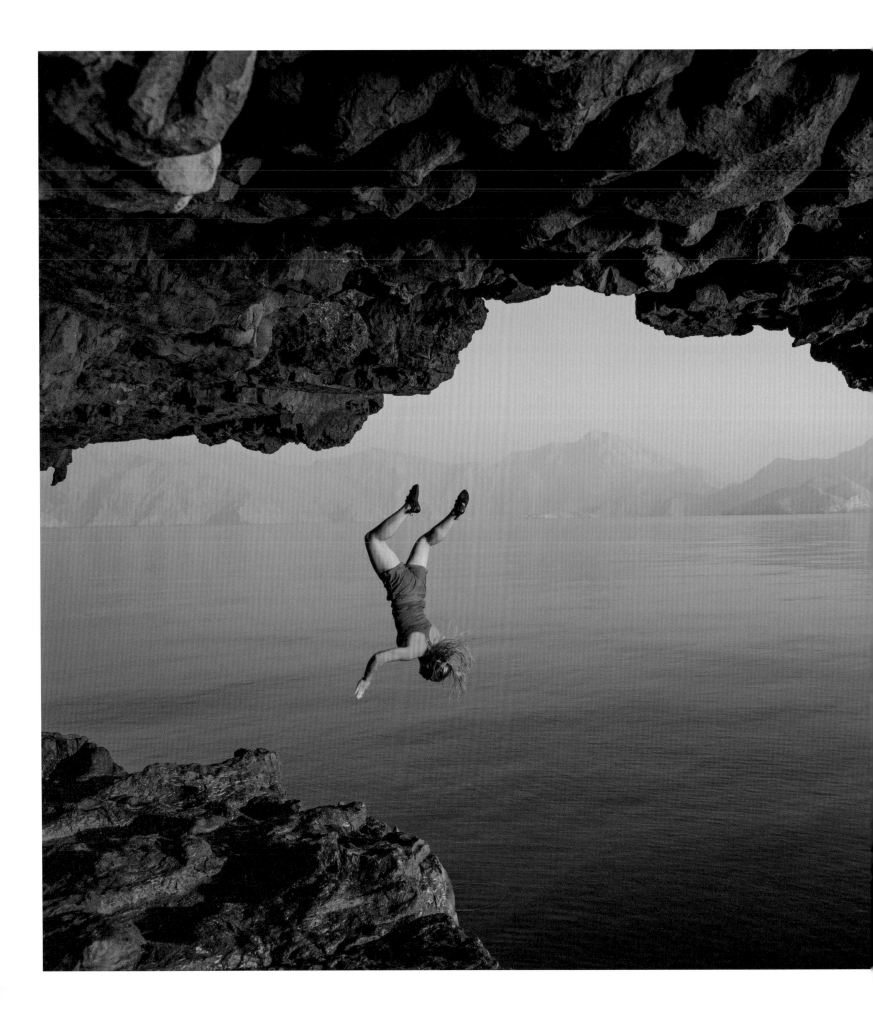

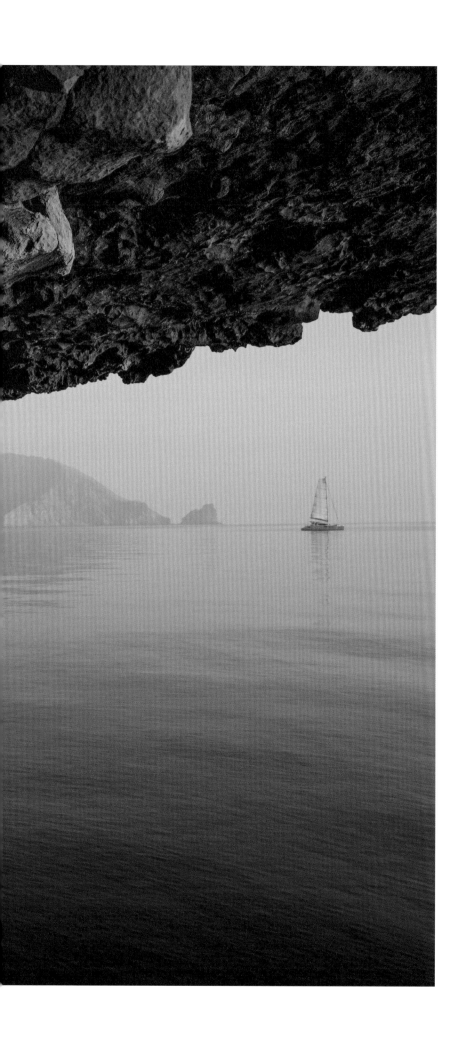

阿曼 OMAN

2013 年，馬克·辛諾特被「迷人且神祕的穆桑丹半島（Musandam Peninsula）」這個模糊的描述所吸引，召集了一票由攀岩者和影片工作者組成的團隊，在阿曼北部海岸進行了一次航海旅行，搜尋攀岩探險和深水獨攀（deep water soloing）。兩種我們都找到了。

就如海瑟·芬德利（Hazel Findlay）在這裡的發現：在阿曼，假如攀岩不如你意，瞬間就可以跳水。

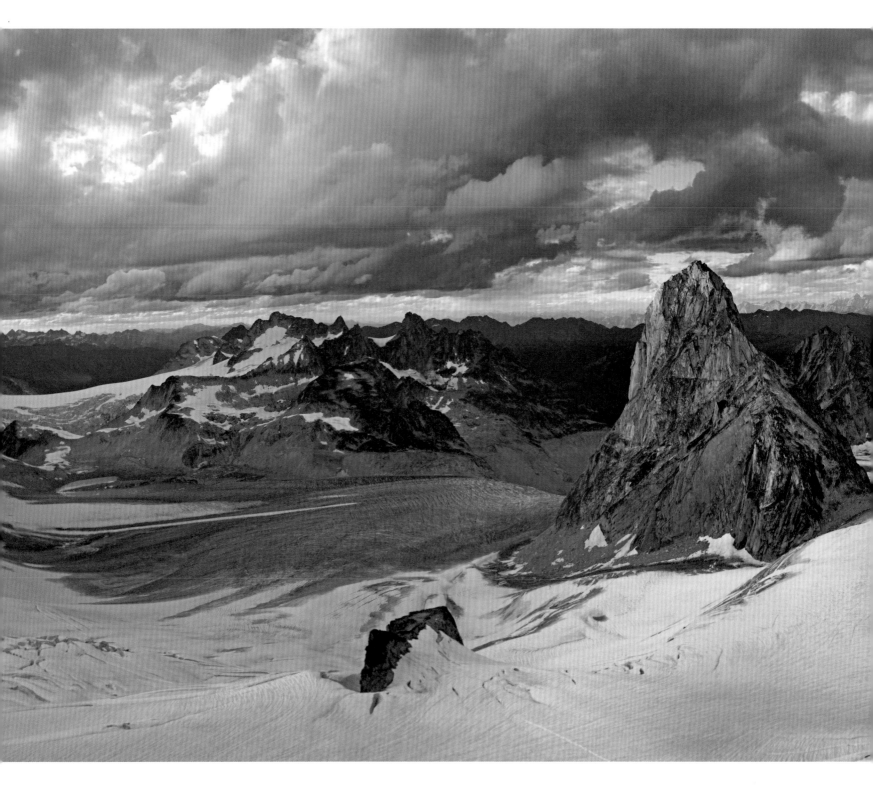

巴嘎布 BUGABOOS

2015 年八月，康拉德·安克、瑞南·阿茲特克、艾力克斯·霍諾德和我在英屬哥倫比亞省巴嘎布省立公園（Bugaboos Provincial Park）攀岩兩周。康拉德很難靜下來，因此在其中一個休息日召集了隊員來上一場快速「健行」，爬上我們營地不遠處的「鴿子峰」（Pigeon Peak）。

艾力克斯·霍諾德不甘示弱，另一個休息日在早上九點信步踱出營地，on-sight[23] 獨攀兩條龐大

的多繩距路線，難度是 5.12a 和 5.11c。他在下午三點漫步回到營地，隨便吃了幾口東西，然後四點出發前往南豪瑟塔（South Howser Tower），不用繩子進行所謂的「緩和運動」：攀爬一條十九段繩距的「貝基－喬伊納德」（Beckey-Chouinard）路線。他在天黑之前就回來了。進行這些困難的自由獨攀，對其他人來講都是此生最重大的一天，但對艾力克斯來說，就只是另一個休息日。

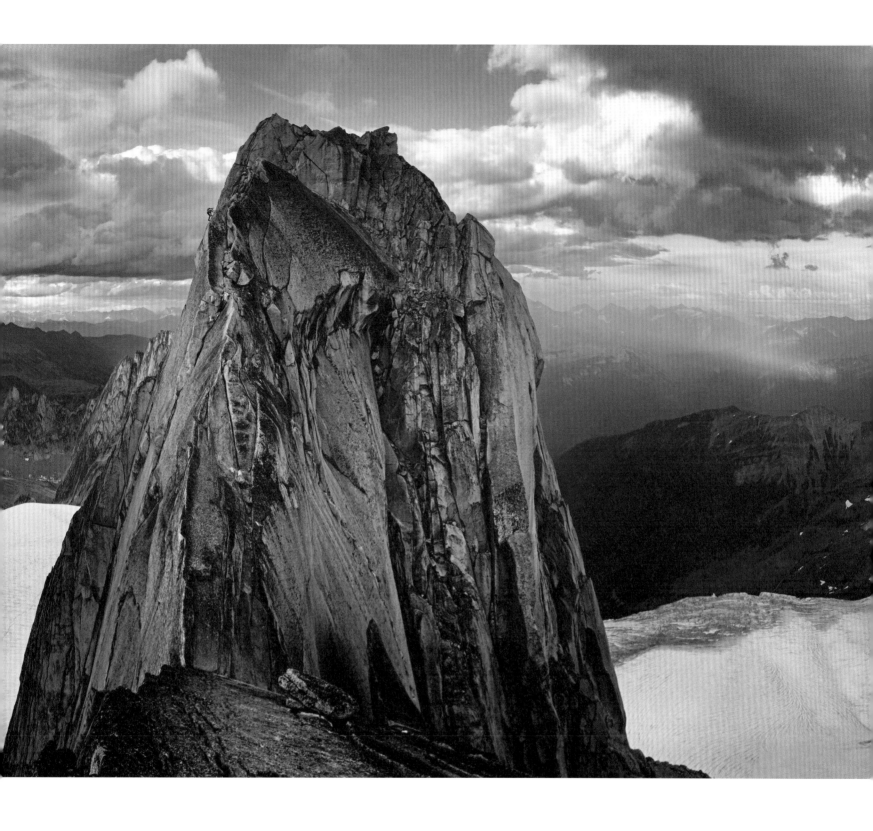

上方 康拉德·安克在輕鬆的休息日健行登上鴿子峰。

崔維斯‧萊斯

TRAVIS RICE

2014 年二月，崔維斯‧萊斯與單板滑雪者艾瑞克‧傑克森（Eric Jackson）和馬克‧蘭德維克（Mark Landvik）一起在堪察加半島拍攝崔維斯的電影《第四階段》（*The Fourth Phase*），崔維斯是同世代中作品最多產的單板滑雪者之一。無論是在巨大的阿拉斯加山脊線，或技術要求極高的半空中，還是多屆極限運動金牌，崔維斯都游走在力量與優雅之間。他定義了單板滑雪的演變史。

右方 崔維斯‧萊斯在堪察加半島傾身逆著無情的風雨行走。我們在堪察加使用一架俄羅斯雙渦旋 Mi-17 直升機載送人員及進行拍攝。

下一跨頁 Mi-17 入夜後就停在我們臨時的家外面，這是一座偏遠、荒廢的火山研究站。後方的卡雷姆火山（Karymsky Volcano）正在噴發。

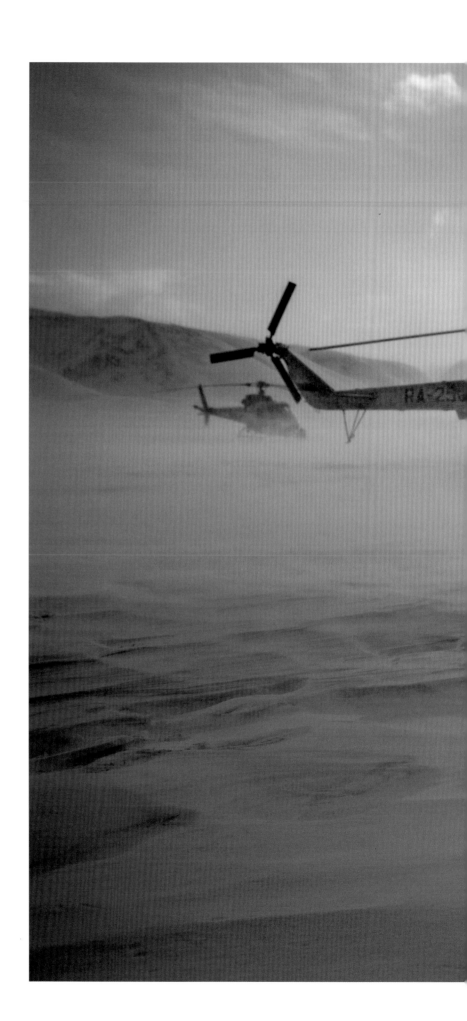

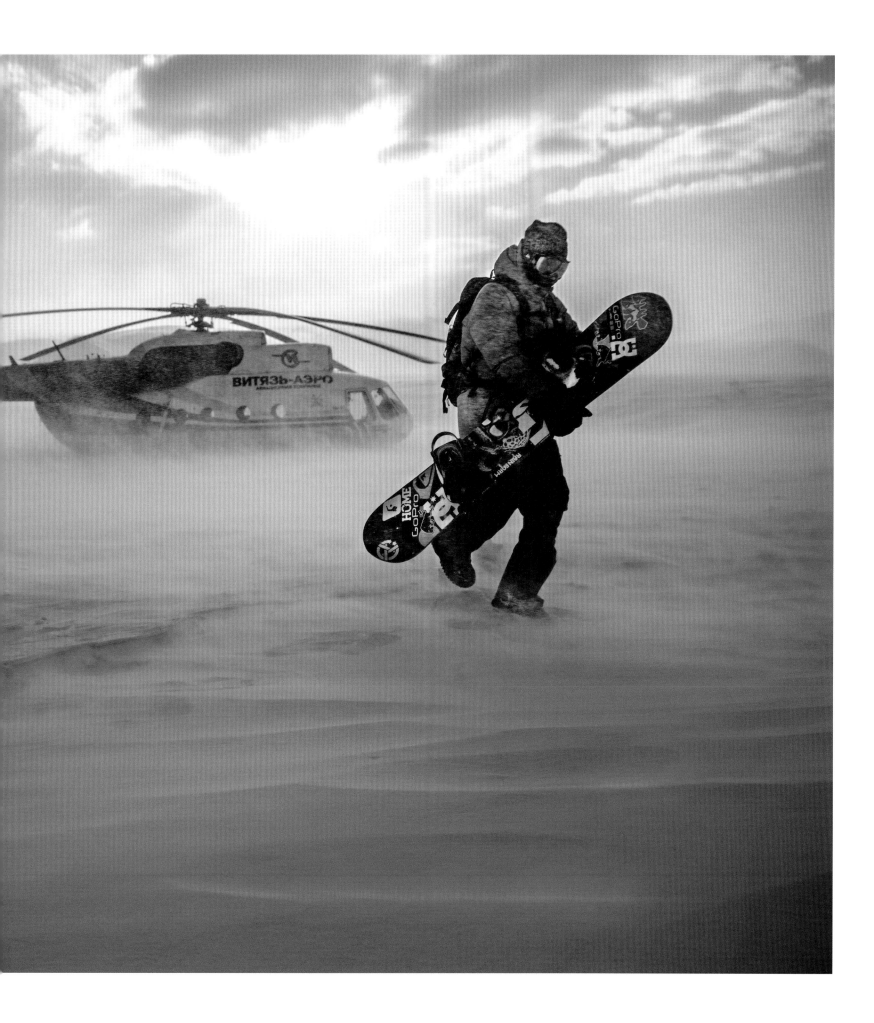

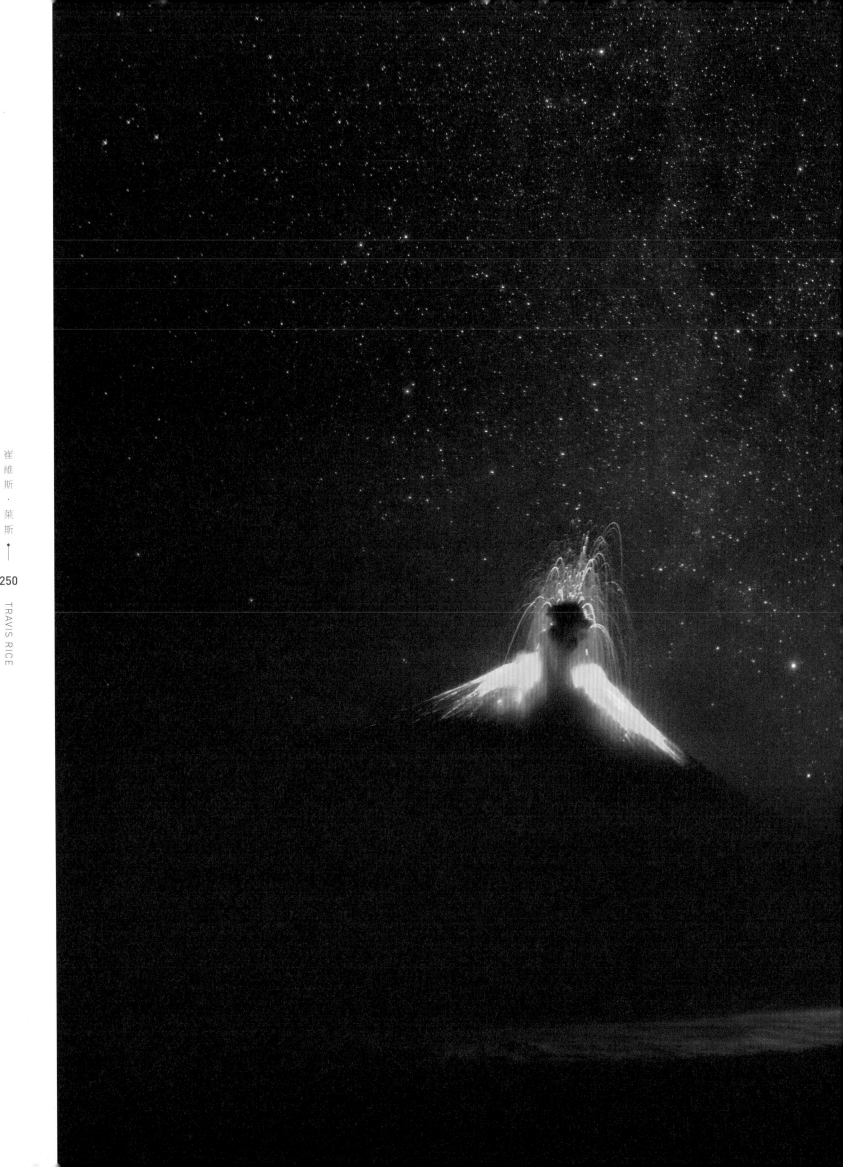

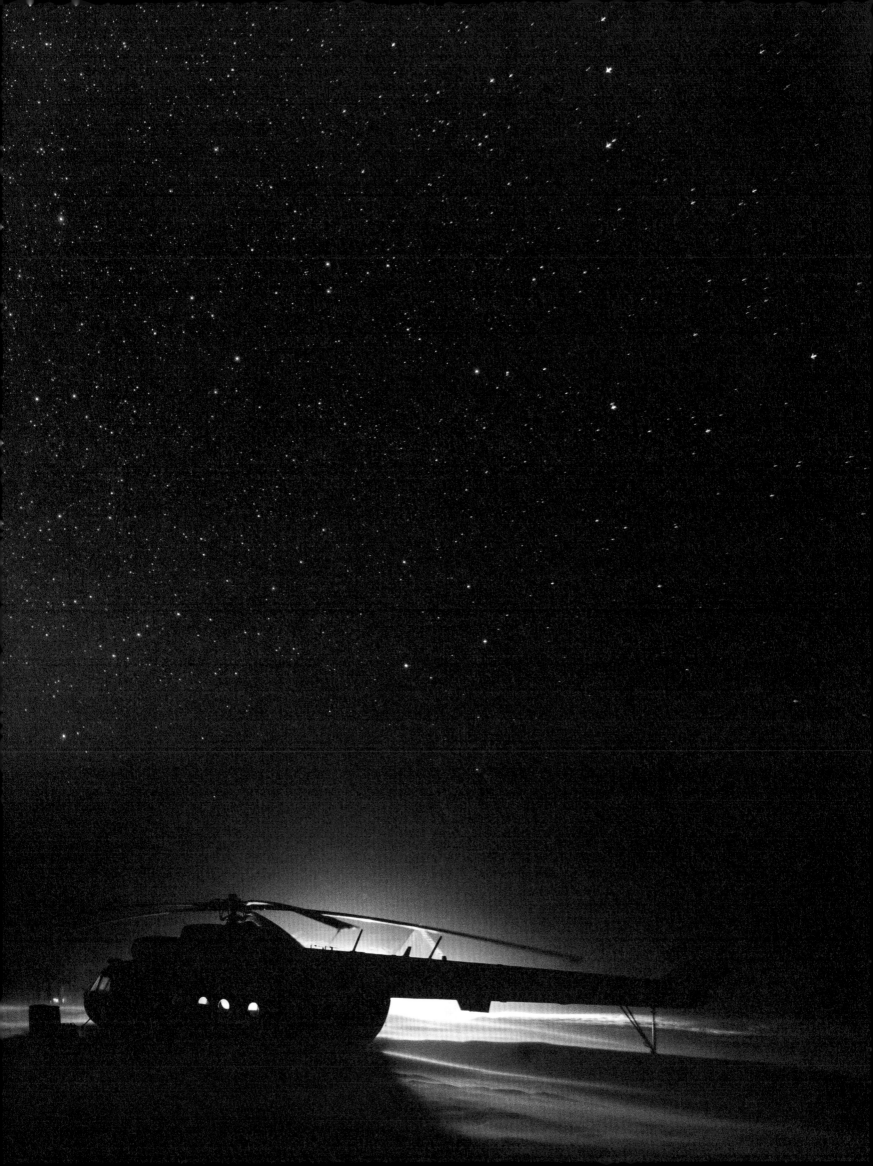

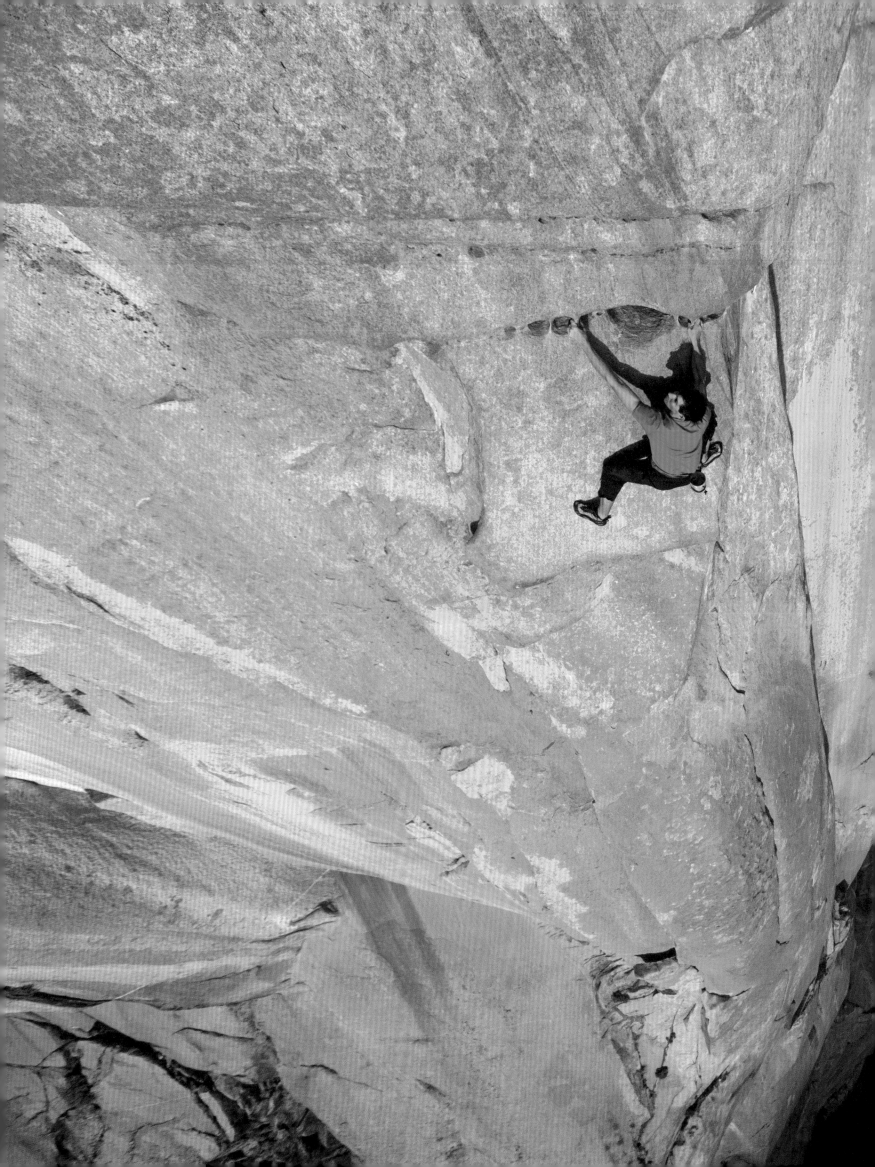

2016
年

赤手登峰

FREE SOLO

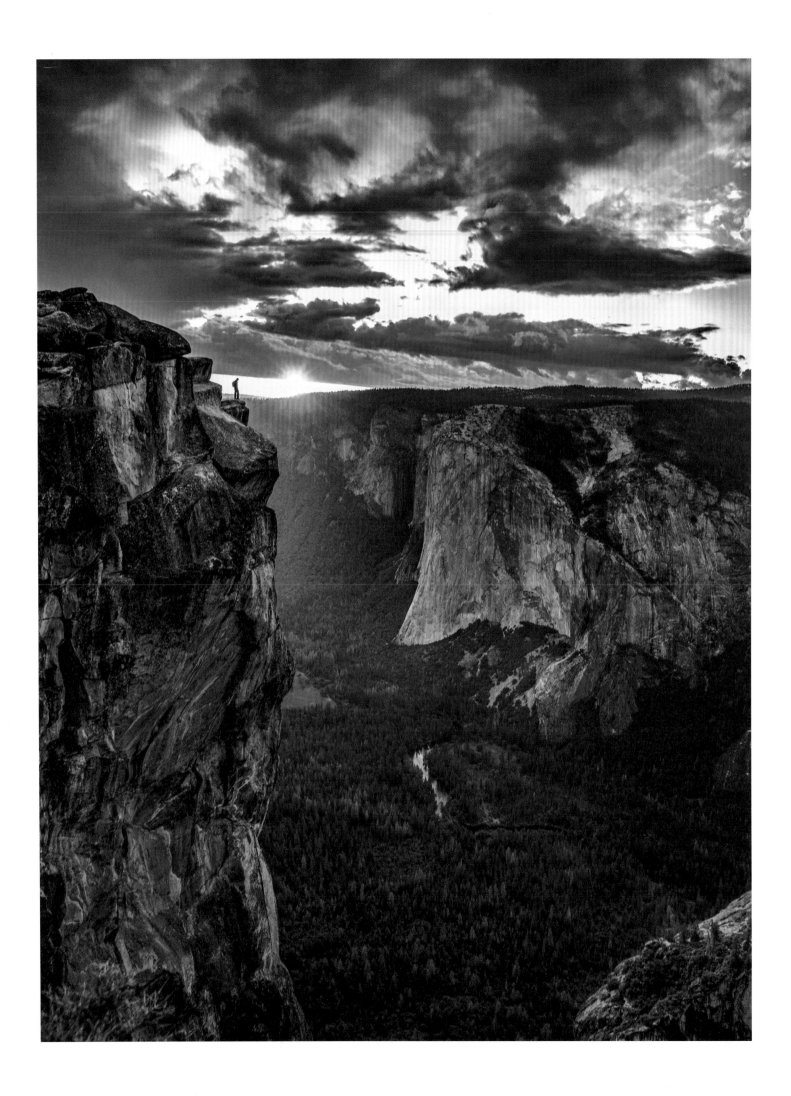

「明天不能有任何失誤，專注在你們的工作上。
替艾力克斯擔心也無濟於事。」我說。

當我和我的架繩與高空電影攝影師團隊一起站在酋長岩大草原附近時，氣氛相當凝重。隔天，我們的朋友艾力克斯·霍諾德打算不用繩子攀爬我們上方那道高聳的巨大岩壁。

我們已經拍攝艾力克斯的訓練影片兩年多了，也為了他的這場自由獨攀不停精心設計、改善拍攝方式。當他在岩壁上練習動作、熟記每個關鍵手腳點，同時改進身體重心位置時，我們也在練習自己的動作，熟記每一個關鍵拍攝位置，同時把拍攝角度改進到最佳。

在拍攝《赤手登峰》之前，我的妻子兼聯合導演柴·瓦沙瑞莉（Chai Vasarhelyi）和我決定，艾力克斯的需求將永遠優先於劇組的需求。他主要的身分是我的朋友，其次才是拍攝對象。我們不但在那裡拍攝他攀登，也在那裡支持他，兩者的分量不相上下。這表示絕不過問艾力克斯打算何時去獨攀酋長岩。我們絕對不希望他從劇組這裡感受到必須去做的壓力。他要面對的壓力已經夠多了。但當他在 2017 年六月二號下午告訴我們，「我準備明天去爬[24]一下。」代表時間到了，他要去完成那場攀登了。

艾力克斯對攀岩的終身投入、對訓練方法的講究，讓他完成一次比一次更難的自由獨攀，這些都帶領著他走到這一刻。我多年來不斷拍攝探險，以及和其他菁英運動員一起遇到的凶險狀況，也帶領我走到這一刻。艾力克斯和我一起，在過去十多年建立了強烈的信任基礎，我們參加過多次探險，經常一起攀岩、拍照和拍片。在這支影片，我們需要對彼此有十足的信心。三年來我們跟著艾力克斯一起如履薄冰地拍攝他在岩壁上與岩壁下的生活，而這一切在六月三號黎明，當艾力克斯穿上他的攀岩鞋，雙手抹上止滑粉，像蜘蛛般攀上酋長岩時，終於到達高潮。

三小時半過去了，艾力克斯一氣呵成爬過二十二段繩距，包括「抱石難題」（Boulder Problem），這個難關不穩定到令人心驚膽戰，且需要特技般的動作，這裡我們用遠端遙控攝影機拍攝。我打算親自拍攝他在路線的最後難關：「耐力內角」（Enduro Corner）。此處地形如同一本打開的書，兩側都是光滑的花崗岩，中央則是一條狹窄且十分吃力的陡峭裂隙。許多攀岩高手都被這個內角吐出去過，如果那情況也發生在艾力克斯身上，我不想要其他人必須在第一現場目擊。

當我懸吊在七百五十公尺高的半空中時，眼前的一切重重壓迫著我。我的手緊張地握著攝影機跟相機。我把相機固定在上方，因此我可以同時拍照和拍片。我想著我給團隊的指示：「不能有任何失誤。專注在你的工作上。」

接著艾力克斯上來了，平靜且穩定地攀登著，雙手交替往上爬過那噁心的暴露裂隙。我看著觀景窗，被他的每一個動作吸引著，知道自己正在見證一件偉大崇高的事，然後我開始專注在工作上。

前一跨頁 艾力克斯·霍諾德攀爬自由騎士路線上的橫切繩距（難度 5.12a）。在酋長岩的攀岩路線中，這是暴露感最大的繩距之一。

對頁 艾力克斯欣賞著山谷上的日落。

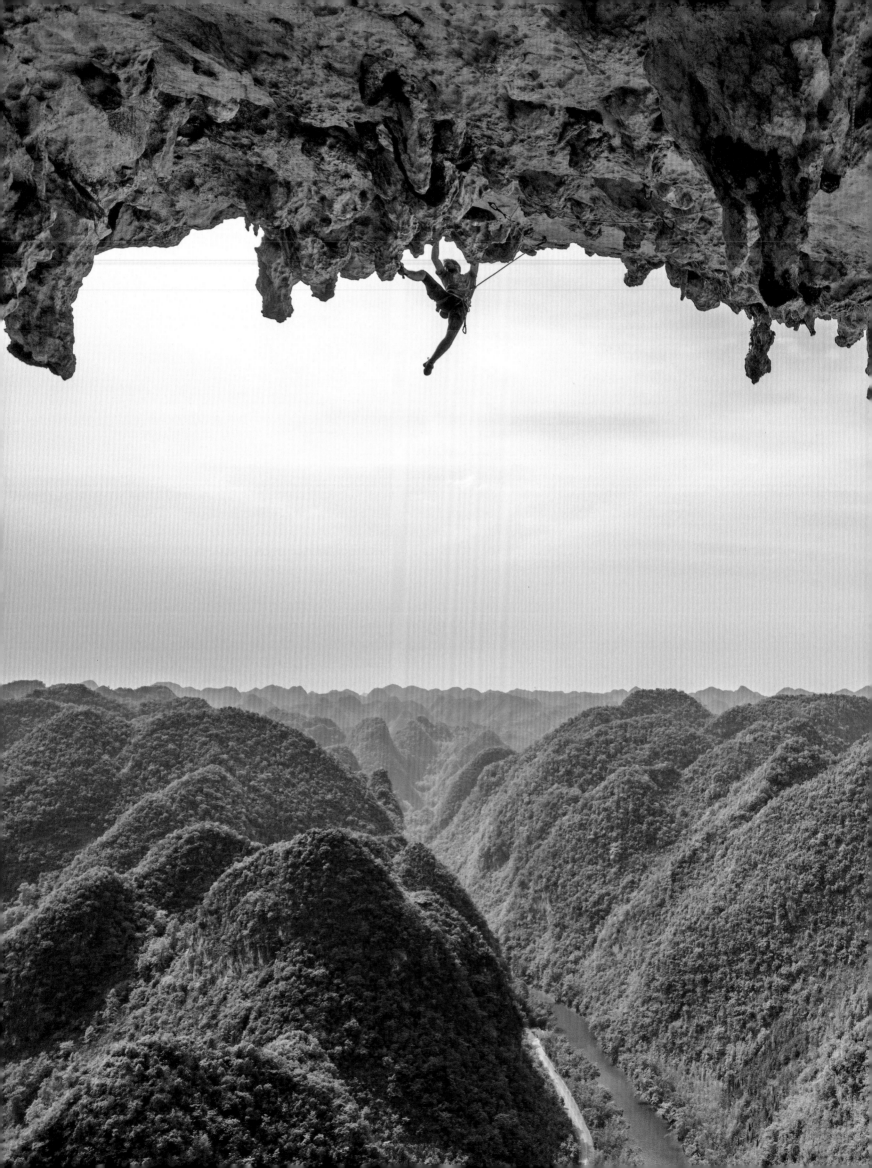

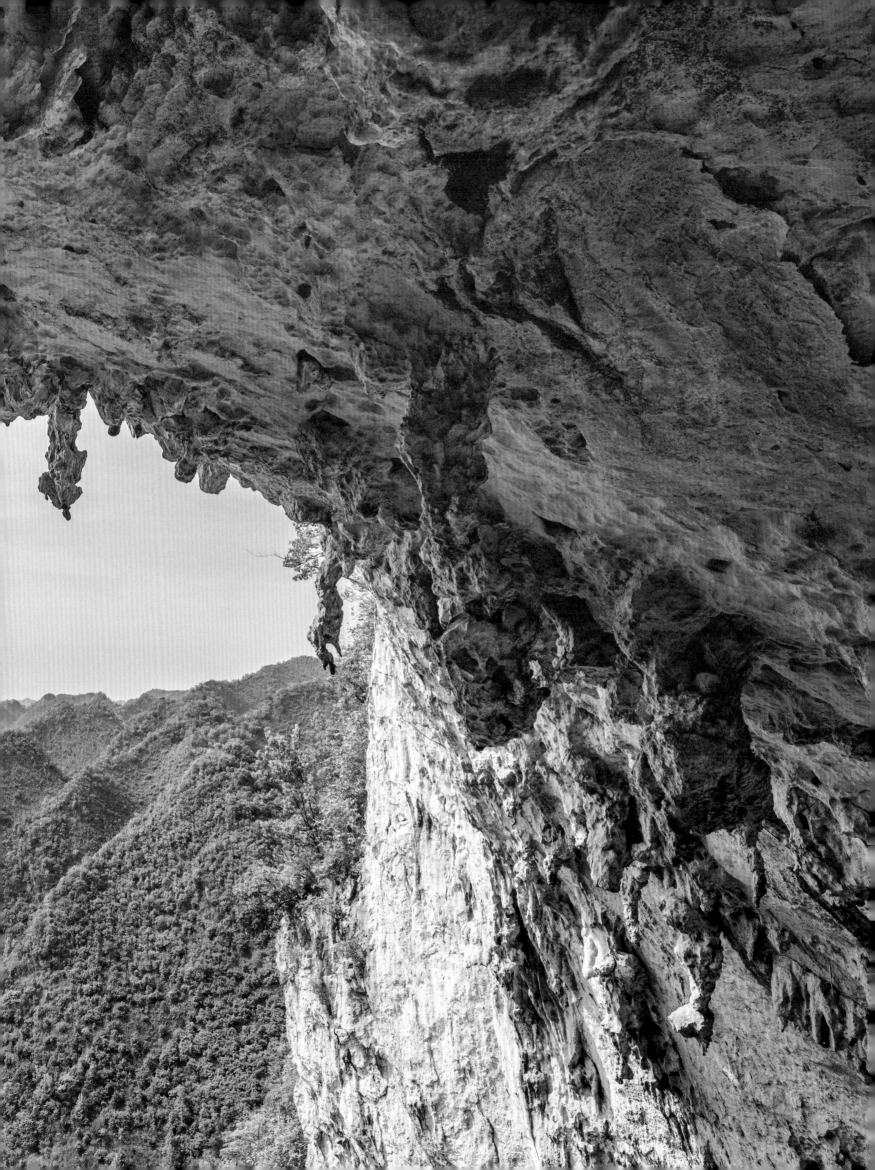

前一跨頁 費利佩・卡馬哥（Felipe Camargo）攀登超外傾的八段繩距路線「夢之心」（Corazón de Ensueño，難度 5.14b）。格凸拱門，格凸，中國。

上方 自由獨攀自由騎士路線是艾力克斯・霍諾德的最終目標。他的行前準備之一是前往中國貴州的格凸拱門攀爬世界上最長的幾條外傾多繩距路線，以訓練力量耐力。艾力克斯找了天賦異稟的巴西攀岩者費利佩・卡馬哥和他一起攀登。這張照片中，費利佩和艾力克斯搭著格凸河的渡船，上方便是格凸拱門。

對頁 艾力克斯和費利佩從格凸拱門垂降。格凸，中國。

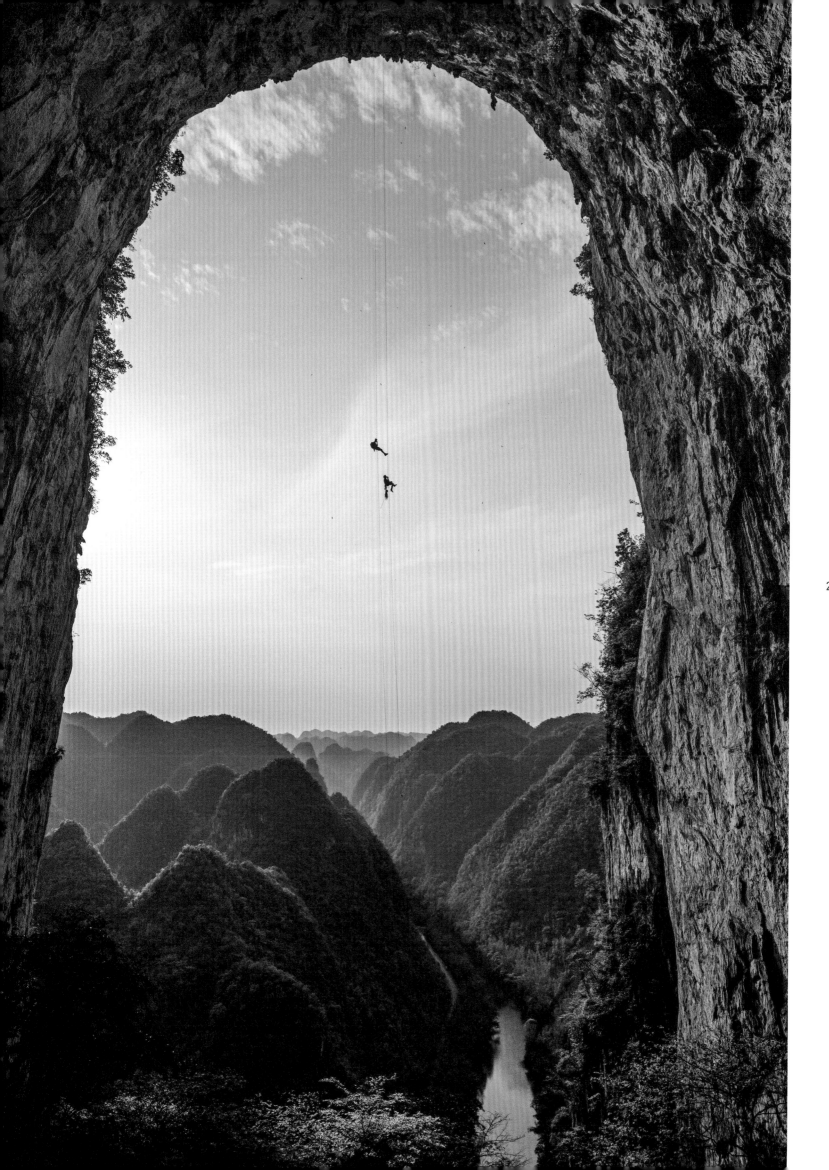

對頁 艾力克斯·霍諾德和湯米·考德威爾在摩洛哥住同一間房。房內有很多攀岩天賦,這兩人足以稱為那世代最好的攀岩組合。艾力克斯在他的休息日閱讀或在電腦上看很爛的動作片,而湯米努力地寫著他的書《垂直九十度的熱血人生》(*Push*)。

上方 艾力克斯是口腔衛生與核心運動的堅定信徒。

右方　為了在優勝美地攀岩季來臨前訓練岩
面攀岩[25]的耐力與技術，艾力克斯・霍諾德找
了湯米・考德威爾和他一起去摩洛哥塔吉亞
（Taghia）。兩人想要連結[26]塔吉亞峽谷三個
最大的地形構造，爬到一半稍事休息。他們最
終用了二十四小時連續推進，在這些困難的技
術路線上攀爬了七十五段繩距以上，輕而易舉
創下塔吉亞有史以來最大的單日攀岩連結。

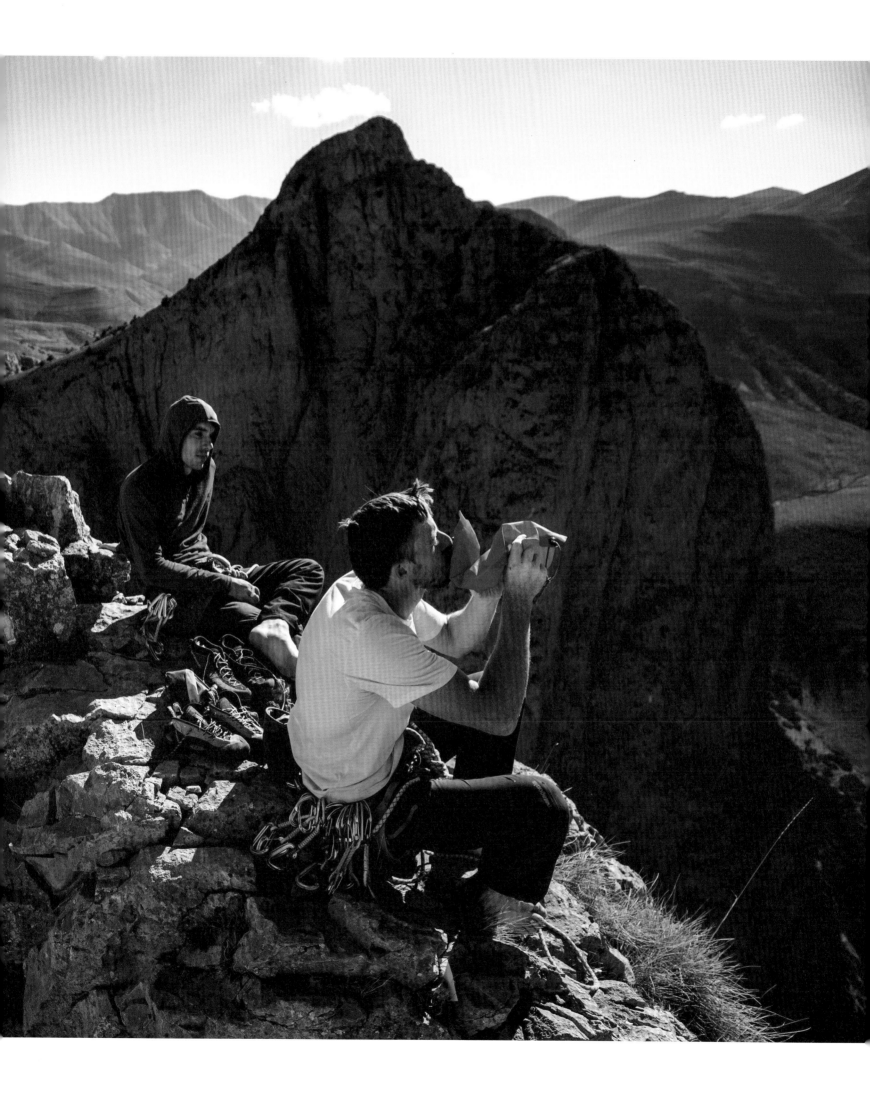

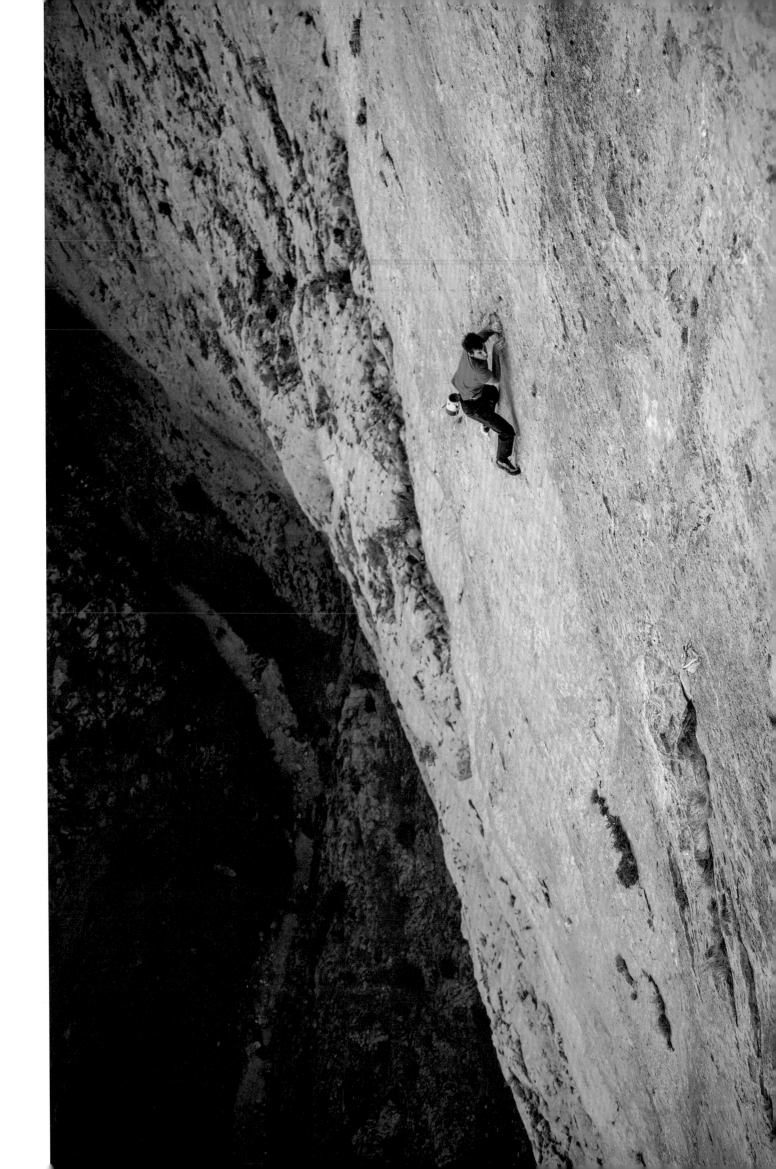

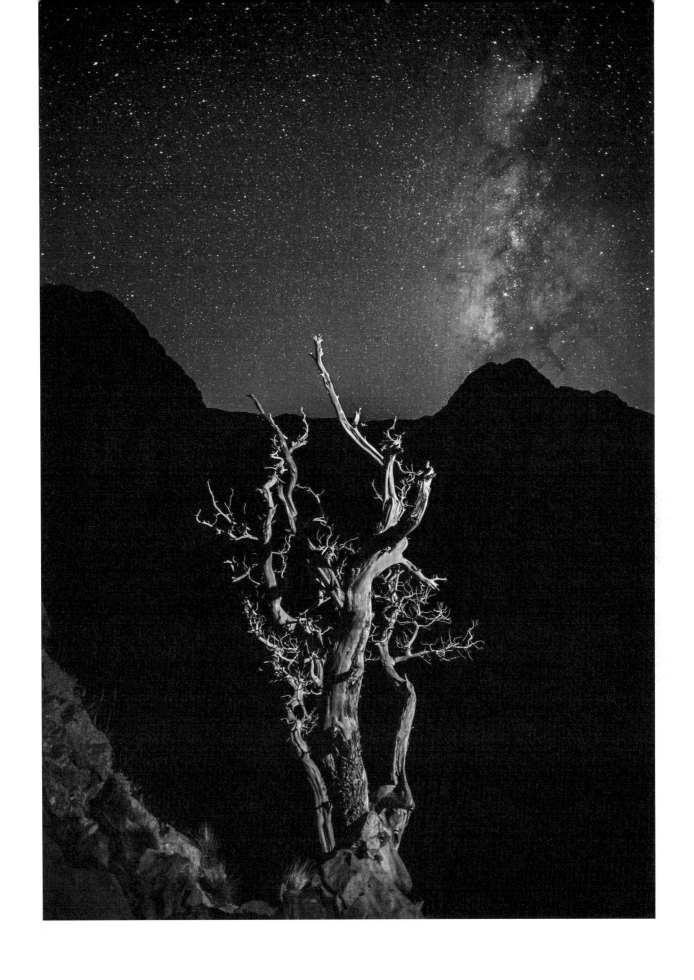

上方　艾力克斯‧霍諾德打算在抵達優勝美地前來一場大型「熱身」的自由獨攀。在摩洛哥之行的尾聲，艾力克斯自由獨攀了六百公尺高的「紫紅河路線」（Les Rivières Pourpres Route，難度 5.12c），塔吉亞。

對頁　刺柏樹。塔吉亞，摩洛哥。

右方　艾力克斯・霍諾德和桑妮・麥肯德利斯
（Sanni McCandless）休息日時待在他的道奇
廂型車上看電影。優勝美地國家公園，加州。

上方　艾力克斯・霍諾德在廂型車上拉著指力板。為了自由獨攀酋長岩，艾力克斯做了眾多不同面向的準備，訓練指力是其中一項。

對頁　艾力克斯在自由獨攀酋長岩的兩天前走出廂型車。他常常躺在車上，用想像模擬著實際攀登的動作。

下一跨頁　艾力克斯健行到酋長岩頂。他照慣例健行到酋長岩頂，好從山頂垂降到自由騎士路線的上半部去練習動作。

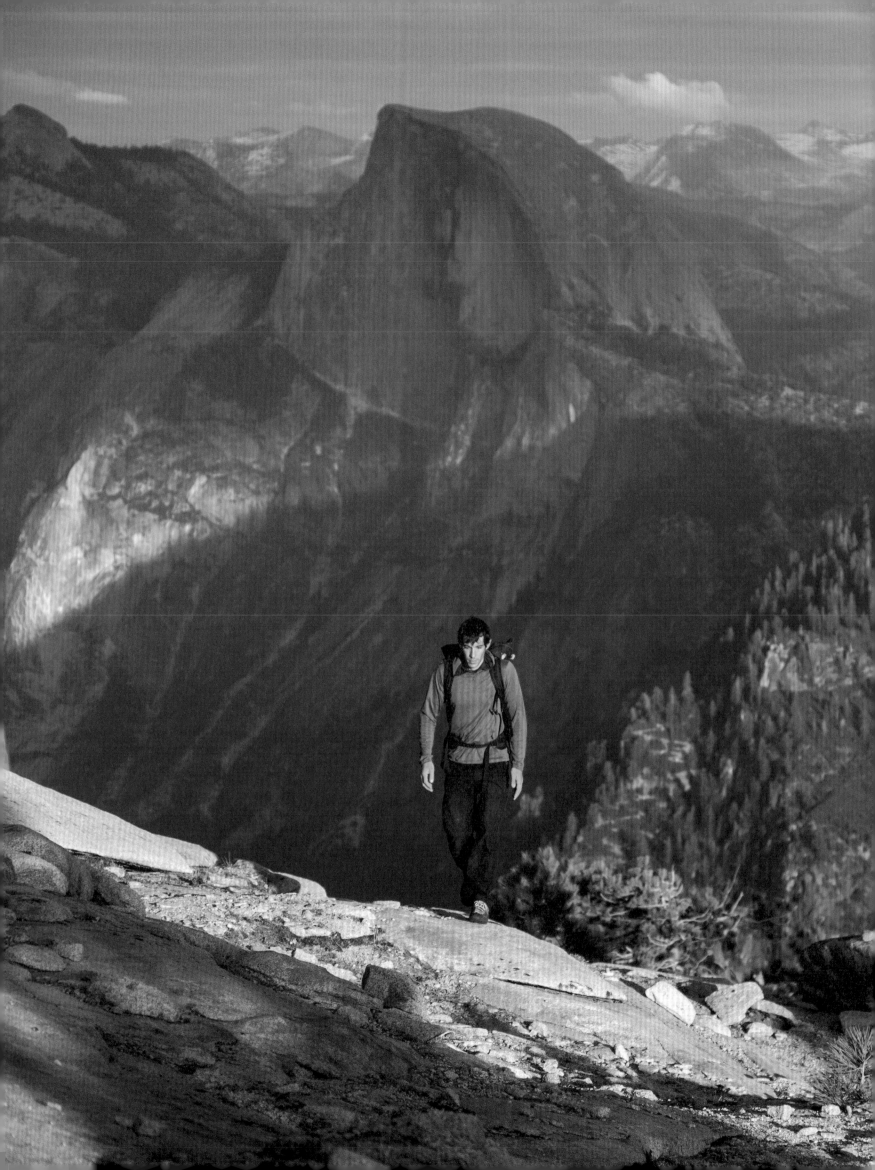

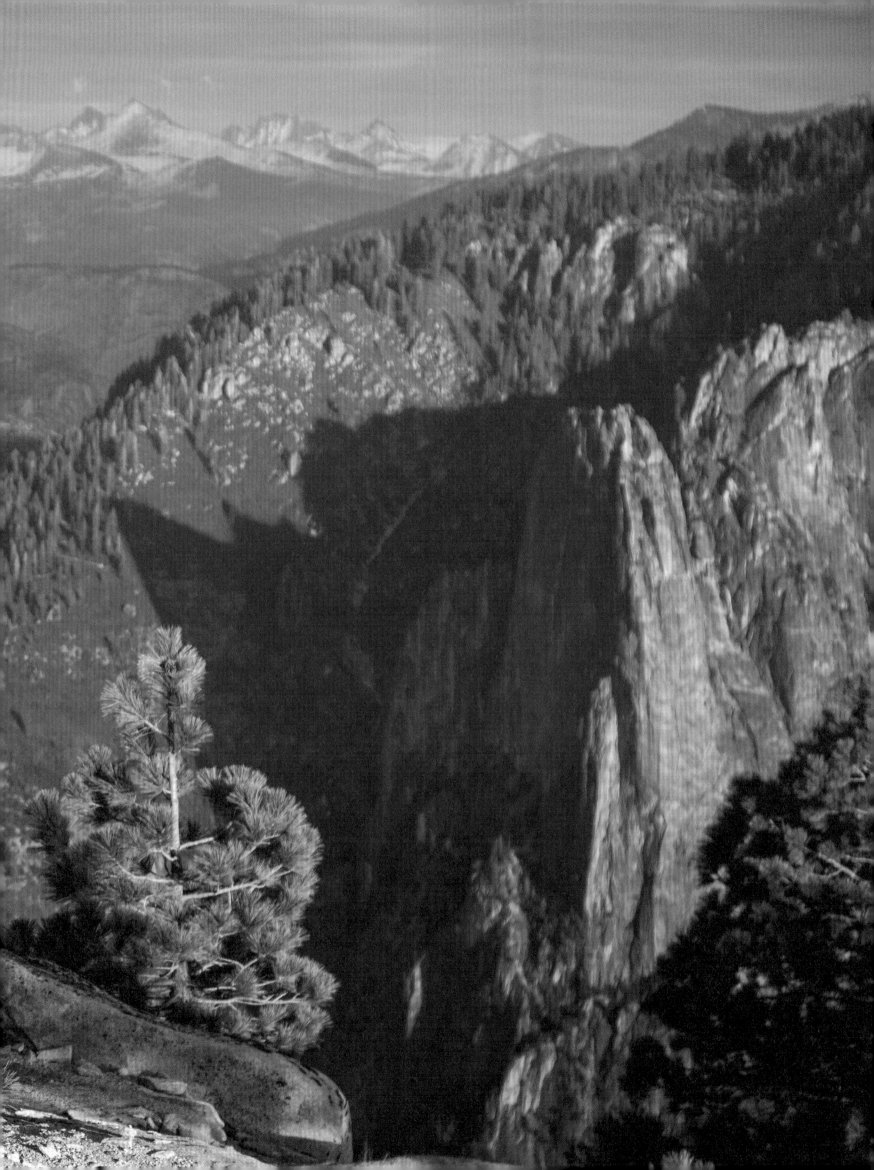

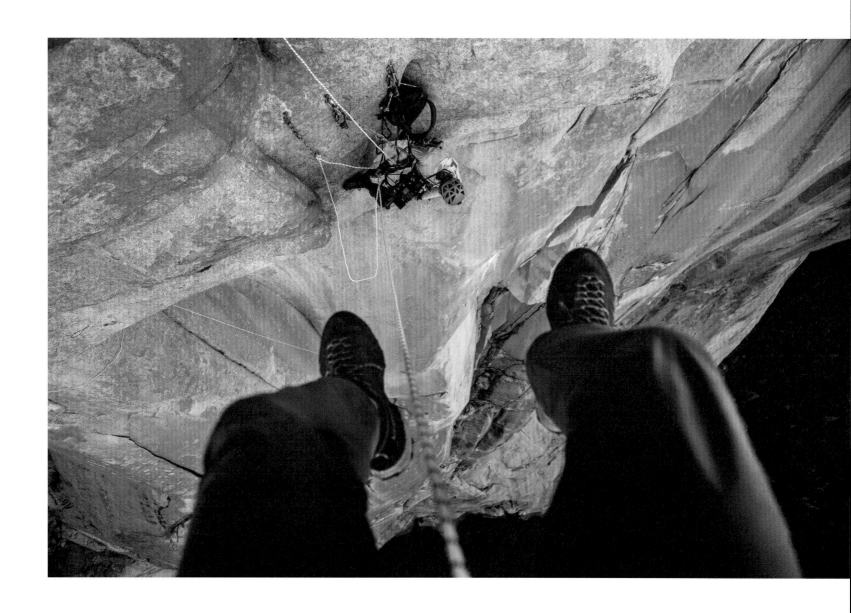

對頁 米奇‧謝佛在酋長岩上準備拍片。米奇是世界級的攀登者,也是高空電影攝影師,他在電影《赤手登峰》中的正式職稱是高空攝影指導,但負責全部鏡頭中大多數的繩索架設,並且是劇組所有成員的治療師。

上方 和攀登者暨高空攝影師切恩‧倫佩一起懸吊在酋長岩的「大屋頂」(Great Roof)上方。拍攝《赤手登峰》時,我們有好幾季都在架設繩索,並懸空吊掛在遠離地面幾百公尺的地方。

下一跨頁 拍攝《赤手登峰》期間,切恩和喬許‧赫卡比(Josh Huckaby)在酋長岩頂整理數百公尺長的架設用繩索。

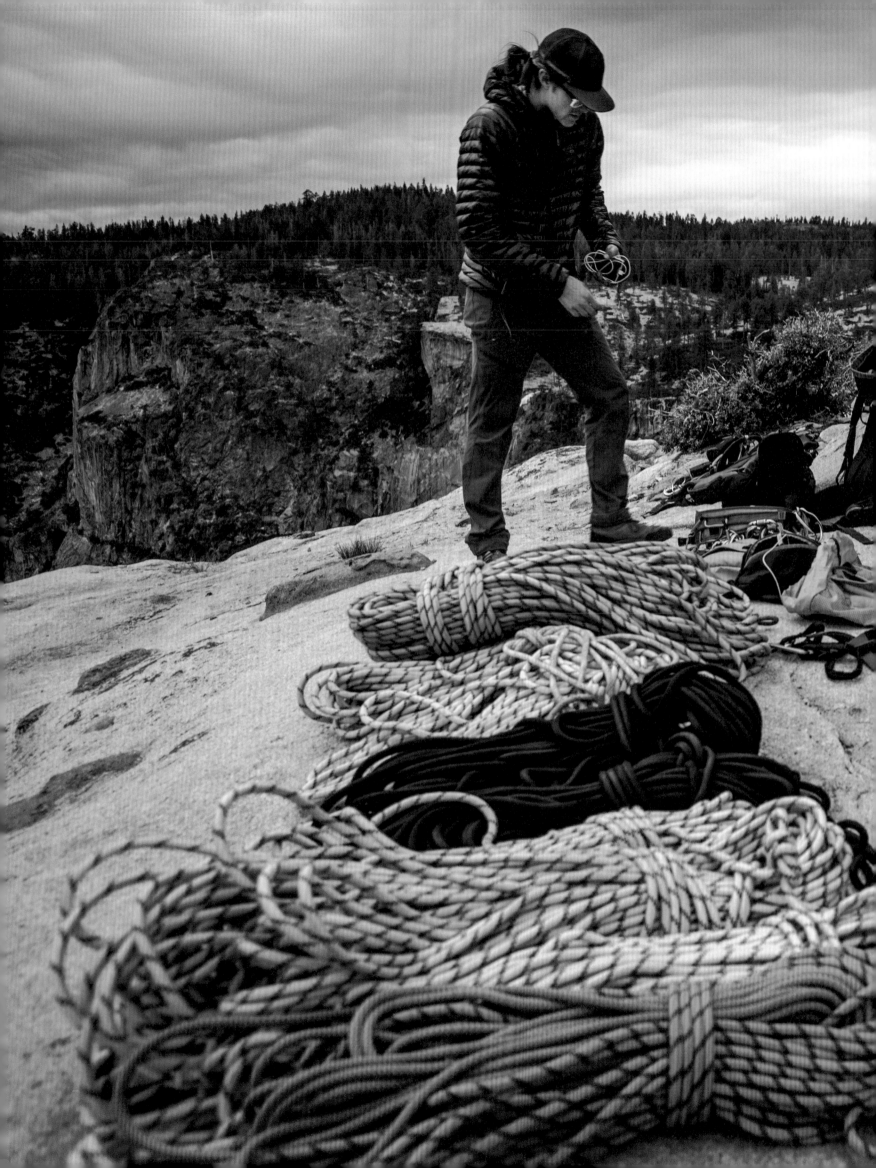

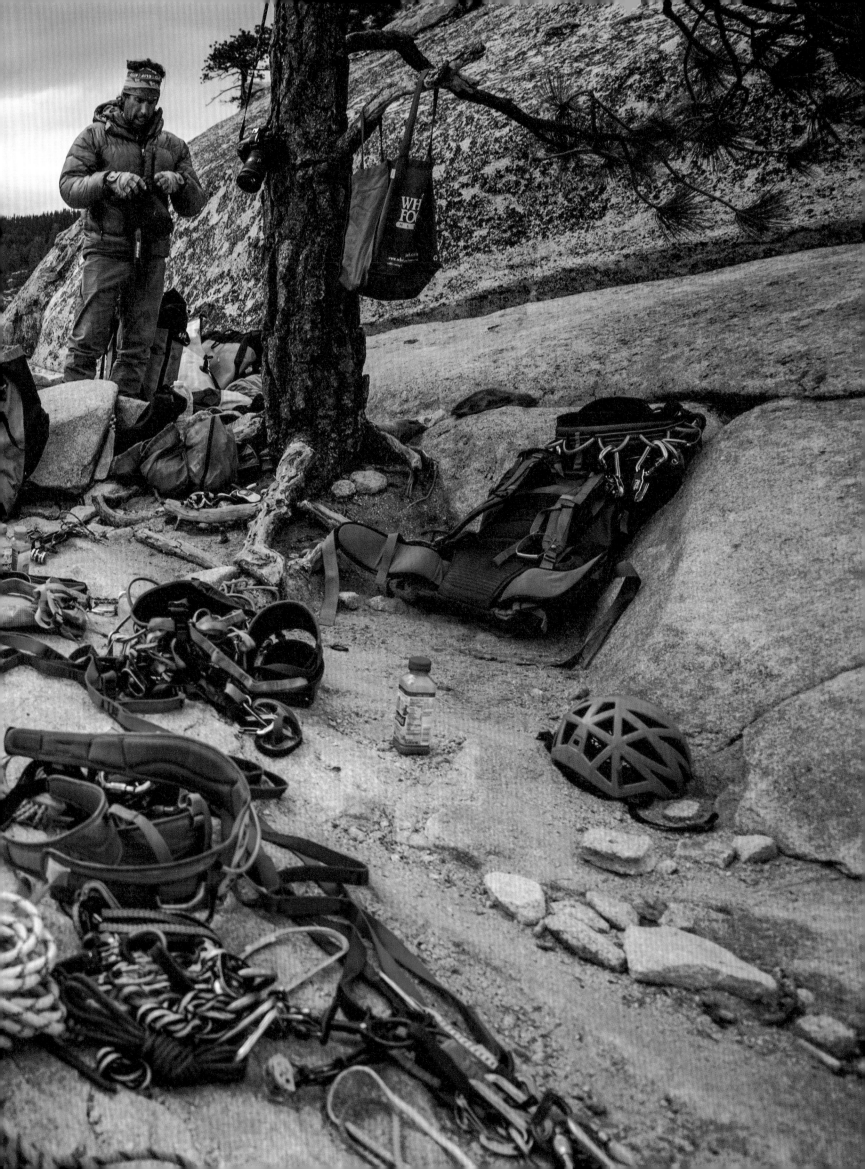

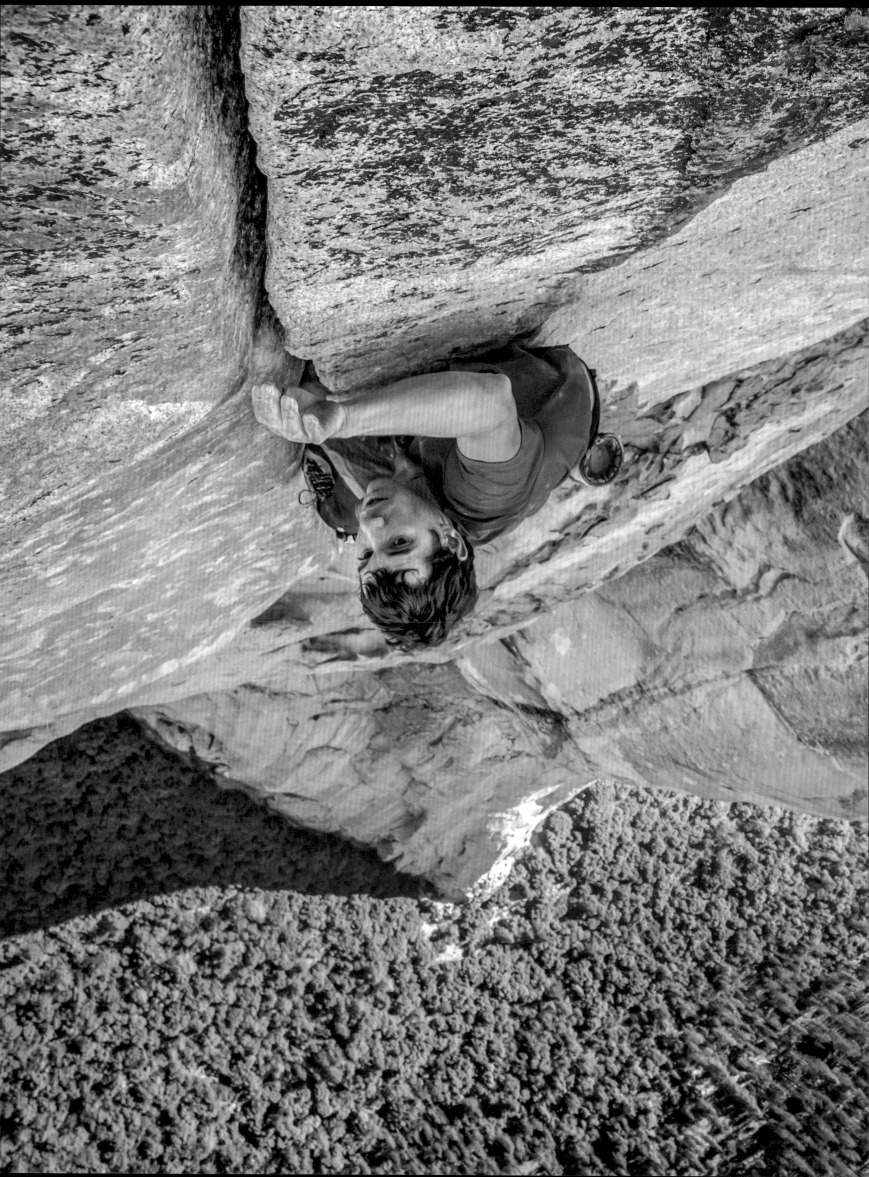

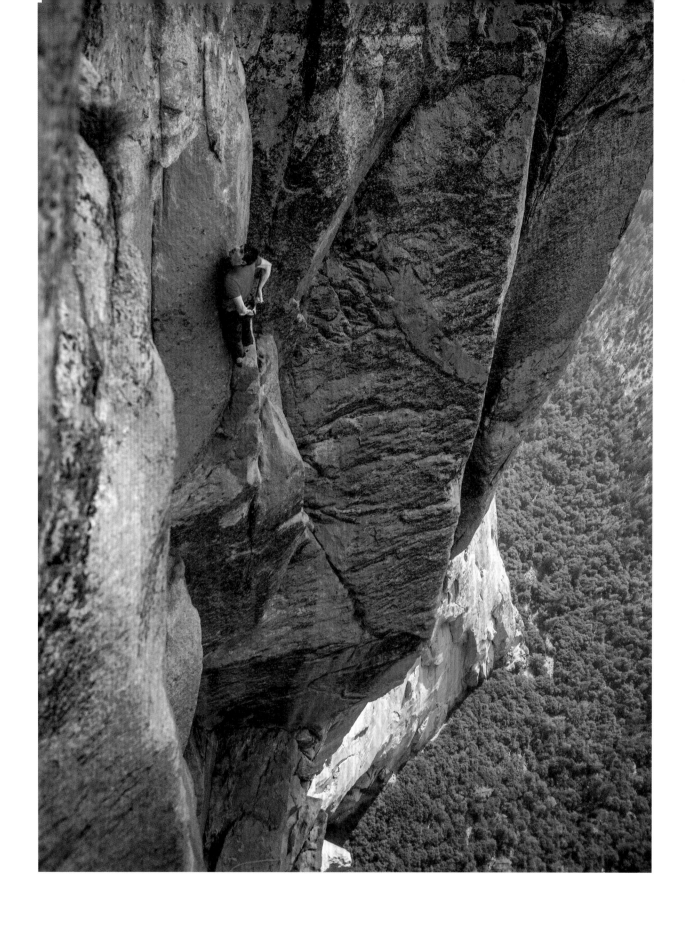

對頁 艾力克斯‧霍諾德攀登靠近自由騎士路線頂端的一段上部繩距。在這個特殊時刻,我要努力保持在艾力克斯上方,但又要同時推著上升器往上,不能擋到他的路。他攀登的速度很快,我來不及拉起相機用觀景窗取景,只能將吊帶上的相機對準他並按下快門。最後這張照片成為《國家地理》雜誌的封面。

上方 艾力克斯站在自由騎士路線的抱石難題這道難關下方,雙手正要抹上止滑粉。這裡高六百公尺,他沒有綁確保繩。

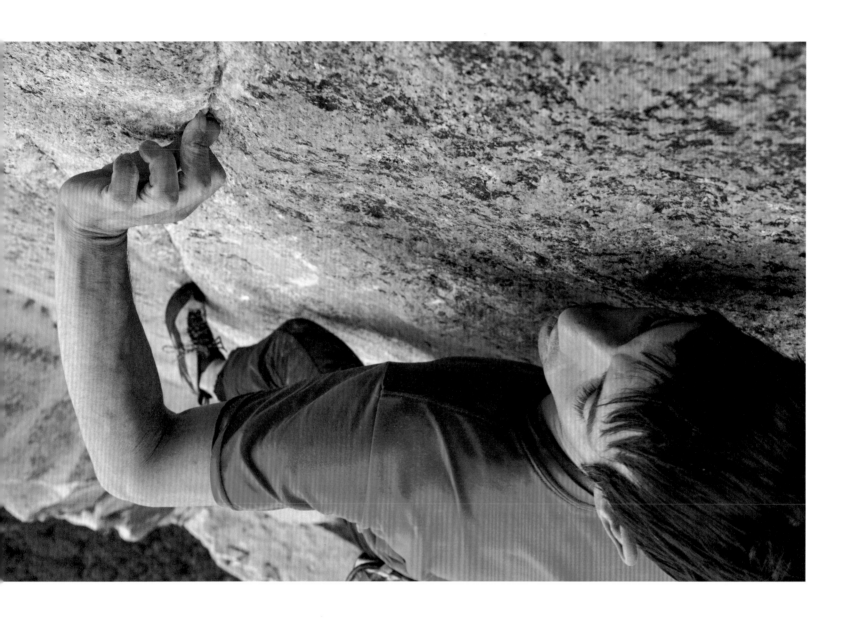

上方　在自由騎士路線上抱石難題這難關，艾力克斯·霍諾德手指推壁，進入「拇指倒撐」（thundercling）[27]。在通過抱石難題的一連串動作順序中，艾力克斯必須將左手的手指挪開，這樣右手拇指才可以移到同一個手點上。在某個時刻，他只能靠著左手拇指半個指節推著岩壁，雙腳踩著可怕的傾斜腳點，用這種方式撐在岩壁上。艾力克斯認為這是整條路線上最沒把握的一個動作。

對頁　艾力克斯在自由騎士路線上自由獨攀耐力內角（難度 5.12b）。

下一跨頁　2017 年六月，艾力克斯·霍諾德自由獨攀酋長岩，只花了三小時五十六分鐘。

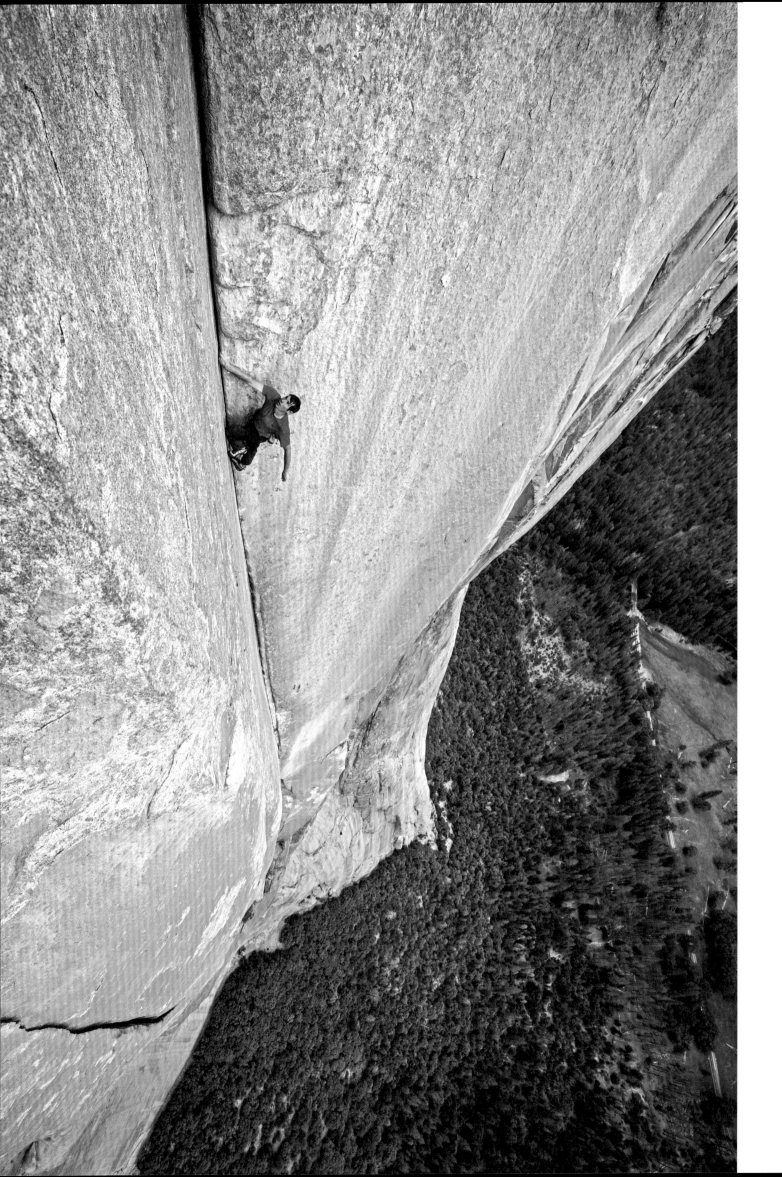

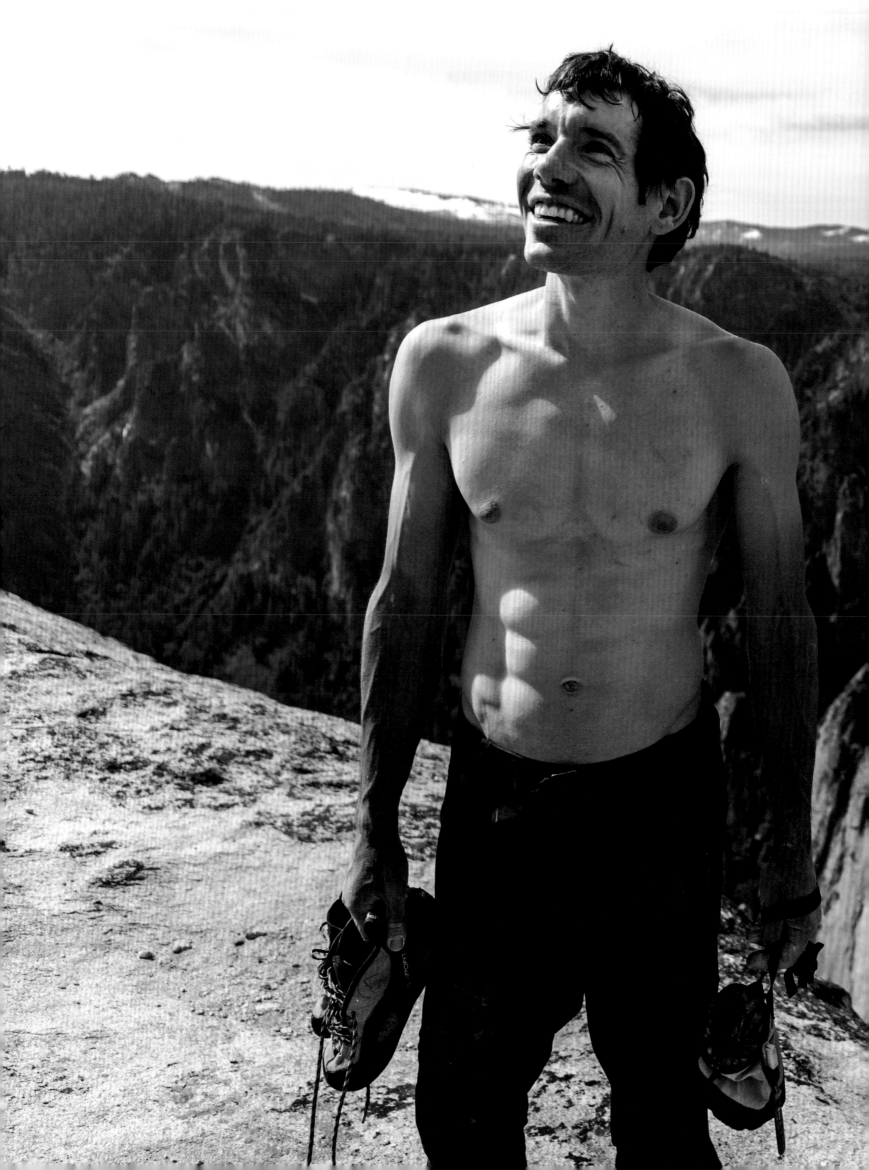

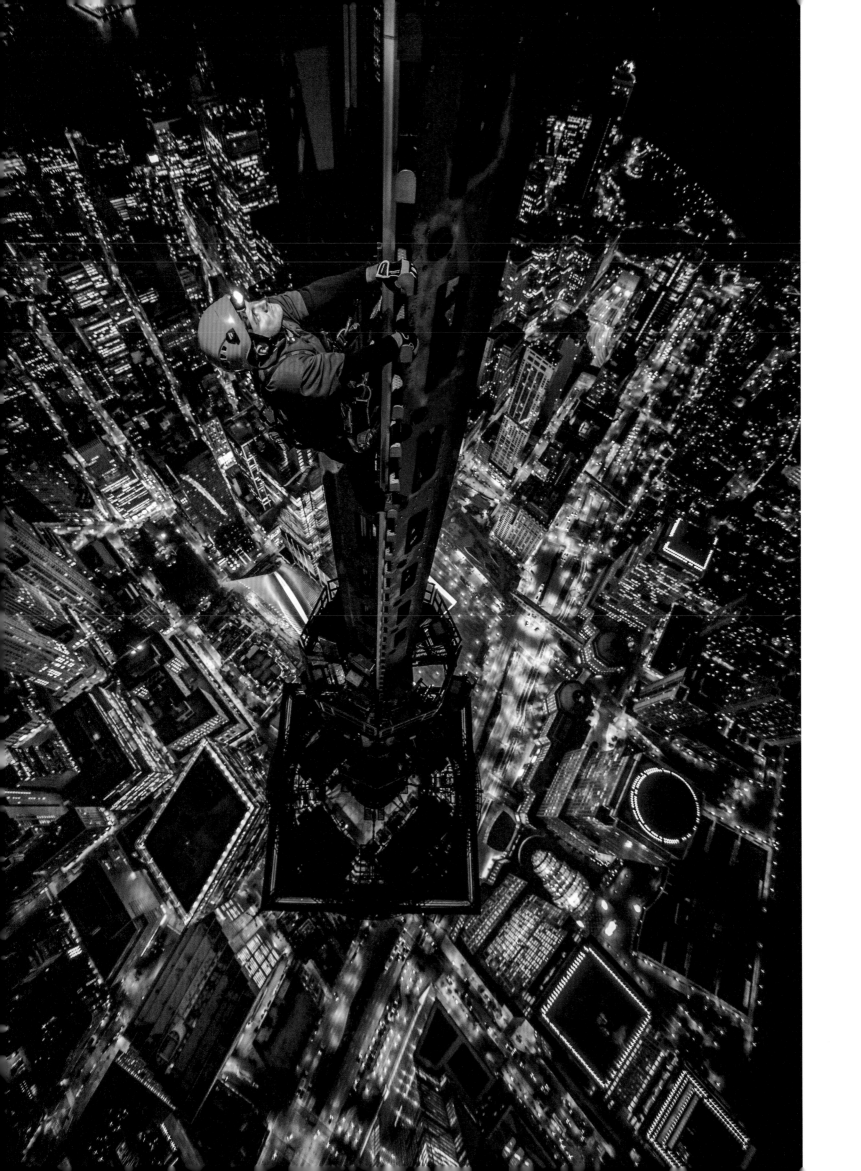

紐約世界貿易中心一號大樓 ONE WORLD TRADE CENTER

坐電梯去攀登可能像是在作弊，但這不是普通的攀登。從九十四樓走出電梯，站在世界貿易中心一號大樓的屋頂上，我凝望著通往塔尖最後的 122 公尺，心想這能有多困難？

這項工作是著名攝影編輯凱西．雷恩（Kathy Ryan）在 2016 年委派給我，也是我第一次替《紐約時報雜誌》拍攝。我記得走過大廳到她的辦公室，凝視著那些她生涯中指導過的攝影師所拍攝的代表作時，她說：「吉米，你所做的事，讓我們改在都市中做吧。有任何想法嗎？」

曼哈頓的天際線總是讓我聯想到城市山脈，而世界貿易中心一號大樓就是最高峰。因此我提議：「從世界貿易中心一號大樓樓頂拍攝一張照片如何？」凱西笑著說：「我就知道你會這麼說。」我已經可以想像那幅畫面，一張夜景照，有人在我正下方攀爬尖塔，而城市燈火在底下蔓延。我向凱西解釋這幅畫面，她說：「好吧，讓我們看看是否能夠實現。」我非常興奮，也很緊張。

在前一天的安全會議上，我收到指示要在日落前完成，因為在我下來之前，他們都不能打開尖塔上的巨大照明燈，否則強烈的光線將使我無法看清楚下來的路線，而這會造成重大風險。

當我通過安全檢查，在屋頂上準備所有裝備時，已經是下午五點。與我同行的是傑米森．沃爾許（Jamison Walsh），全美只有兩人獲得認證可以攀登尖塔進行年度檢查，他正是其中之一。我們有兩小時的時間爬上去拍照然後爬下來，其中一個保全人員手抱著胸說：「那個，我聽說你們好像是什麼專業攀登者？我不在乎你們是誰，只要你們動作夠快，能趕在天黑之前下來。」我心想：「哦，是嗎？等著看吧……」

於是一切開始了，在城市上空幾百公尺與時間賽跑。從梯子開始往上，我發現每隔六公尺就有一個平台，但平台只有一道小小的方形開口，我必須擠過去。這表示我要一手抓著梯子，另一手拉

著 23 公斤重的背包，把背包塞過前方的小洞。爬了 30 公尺後，我邊喘邊咒罵，全身大汗。

快要爬到頂的時候，太陽已經落在地平線上。我費力地攀上頂部的瞭望台，花了片刻感受這個地點有多荒誕，然後開始工作，把幾支閃光燈四散夾在護欄上的不同位置。太陽西下時，無線電響起：「上面情況如何？你們現在差不多要往下了。」我沒理會，繼續測試閃光燈，準備拍攝最後的畫面。但相機沒有任何反應，我再次檢查所有設定，運氣不佳，塔上巨大天線發出的無線電波干擾了我的遠端觸發系統。相機仍然沒有任何反應。現在夕陽已經落下，天色漸暗。

有人在無線電中大喊：「你必須現在立刻下來。」我關掉無線電，一邊喃喃自語：「抱歉，我正在創作藝術。」一邊把頭燈戴到頭上，將相機鎖在三公尺長的單腳架上。接著腳後跟勾住焊接在塔上的橫條，試著把單腳架伸到最遠，身體如槓桿般倒下，水平俯臥在曼哈頓上方。我把相機設定在縮時模式，以一秒鐘的間隔持續拍攝，就這樣盲目亂拍。快門速度很慢，我必須握著單腳架保持不動，手臂也開始痠痛。同時間我來回搖動我的頭，讓頭燈的光照在傑米森身上。他的表情很驚恐，我確定自己看起來像個瘋子。每一次快門聲響起後，我都以微小的幅度改變相機的角度，我只能猜測自己拍到了什麼。大約過了一分鐘，下去的時候到了，我已經做完所有我能做的事。

回到《紐約時報》辦公室，我們瀏覽著照片，發現其中一張對焦特別精準，傑米森的位置與打光也都無懈可擊。我盯著看了一會，微笑，然後離開。那張照片之後成為我在《紐約時報雜誌》的第一張封面照。

當我坐在計程車上望著車窗外，看到了世界貿易中心的頂部，有種類似攀登任何大山之後感覺到的敬畏與滿足。夜幕中的尖塔光彩奪目，只是在今晚，燈光亮起的時間比平時晚了一點點。

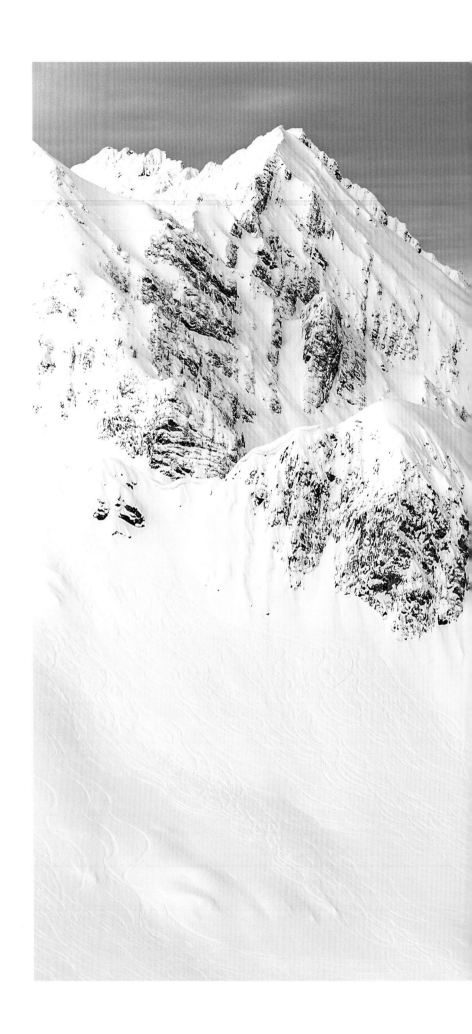

史考特 · 施密特
SCOT SCHMIDT

我小時候擁有的第一張海報就是史考特 · 施密特的照片。我看過他所有的影片,甚至模仿他在影片中的滑雪轉彎動作。史考特做出了這個星球上數一數二獨特、漂亮俐落的轉彎。我們現在成為朋友,而每次有機會能和他一起滑雪,我都認為是一種榮幸。

在這張照片,史考特在英屬哥倫比亞的島湖旅舍(Island Lake Lodge)滑降下陡坡。

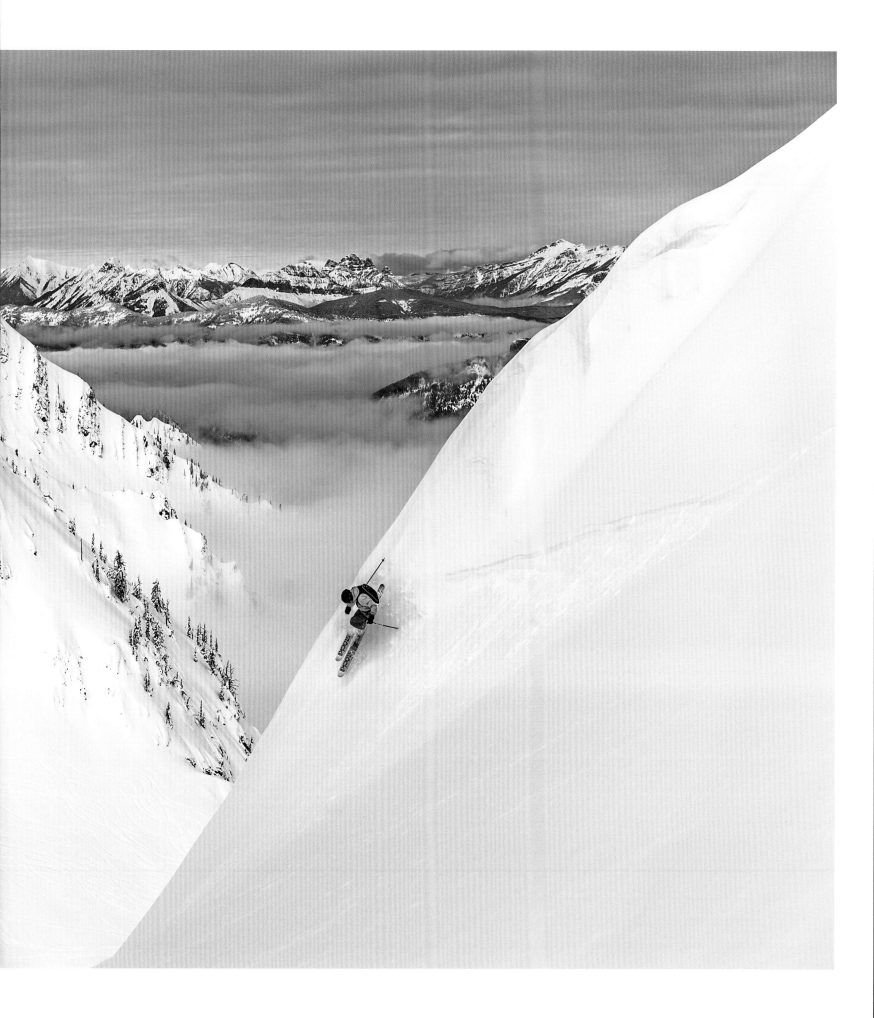

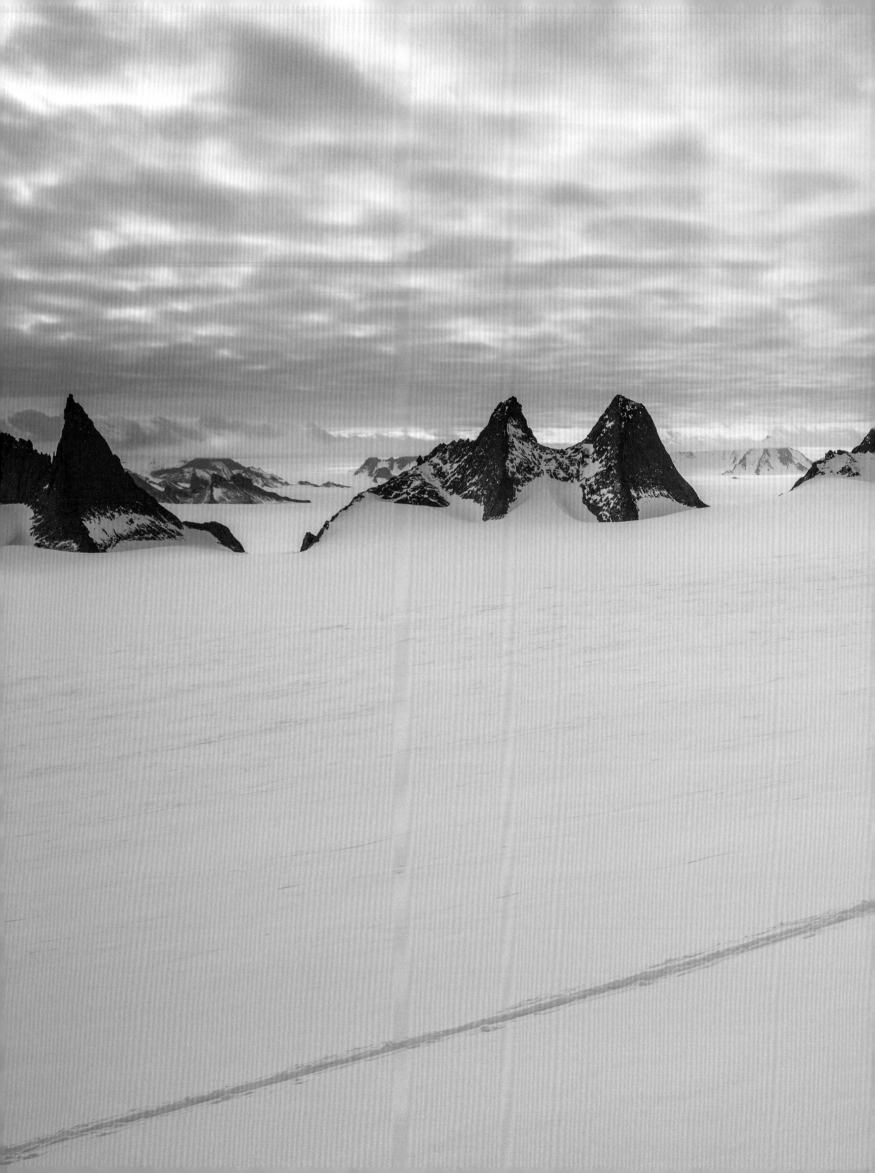

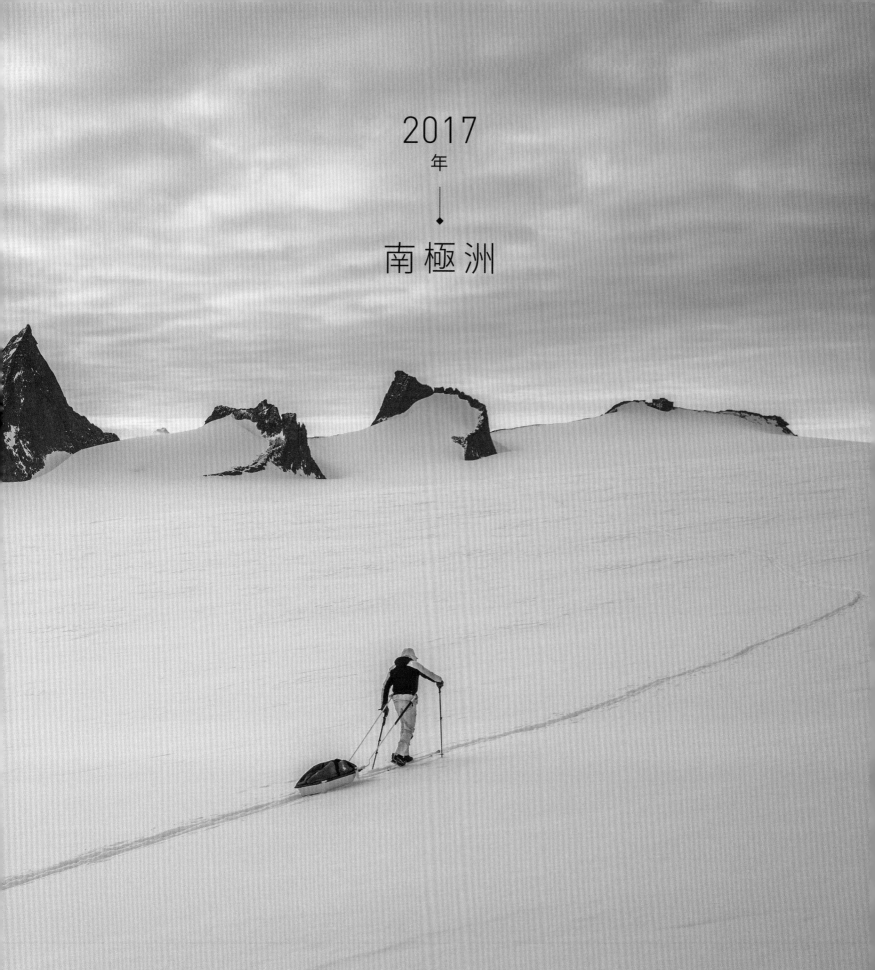

2017
年

南 極 洲

ANTARCTICA

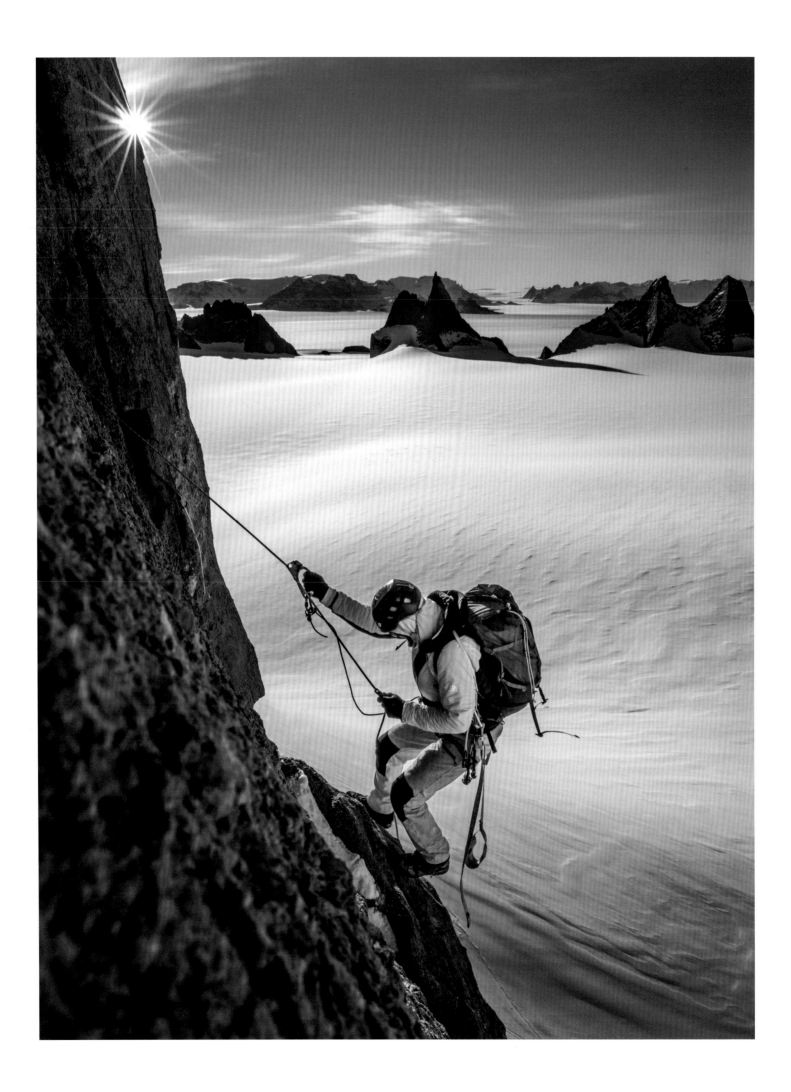

零下三十四度，冰爪踩在雪上嘎吱作響，
如果眼睛眨得太慢，就有結凍之虞。

微小冰晶組成的薄霧飄在我們上空，在我們身旁，在我們腳下。這是我經歷過最冷的攀登之中最冷的那一天。

康拉德和我在風蝕稜線上輪流先鋒，緩緩朝上部主要峭壁移動。這是一座約一千二百公尺高的岩石尖塔，名為「烏爾維塔納」（Ulvetanna，挪威語，狼牙的意思），在這片山脈中傲視群峰，以一道曲線的形狀橫越過白色南極平原，像一塊長著黑色門牙的顎骨半埋在雪中。

為了到達這裡，我們花了六天時間，穿著數層厚重如米其林寶寶的衣服，沿著寬裂隙[28]和需要擠入整個身體的凶殘煙囪地形，向上攀爬約六百公尺。鋒利的礫岩劃破了我們的羽絨外套，這不是一場搖滾巨星的華麗攀登，只是藍領工人在埋頭苦幹。

我們得到的獎勵是：搭設在優美稜線上的五星級高地營，下方只有清澈透明的南極天空、地球上最乾淨的空氣，以及莫德皇后地（Queen Maud Land）的夢幻景象。在帳棚裡，我們只要一移動，羽絨就會從破掉的外套中湧向空中，我們就像坐在一顆雪花玻璃球中。

雖然康拉德和我是烏爾維塔納上僅有的攀登者，但艾力克斯·霍諾德、西達·萊特、薩凡納·康明茲（Savannah Cummings）、安娜·裴法夫（Anna Pfaff）、帕柏羅·杜拉納（Pablo Durana）這些夥伴就在不遠處。在我們費力攀登這座單一目標時，他們也在攀爬這片山脈的所有其他地形。

最先探索這個區域的挪威人警告我們，這裡的東西都比你一開始以為看到的更巨大，所有事情也都比你原本認為的更花時間。事實證明，他們這兩點都說對了。我們的時間更多是花在鏟除岩壁上的積雪，讓手點和腳點露出來，實際攀登的時間反而很少。

花了一天在高地營上方岩壁架設兩條固定繩後，我們準備展開漫長攻頂，攀登最後四百五十公尺高的峭壁。康拉德淡淡說道：「我們可能是老了，但我們確實爬太慢。」為了應付嚴寒，我們必須常常停下來甩動手腳，好增加血液循環，讓末梢溫暖一些。十六小時後，我們離山頂只剩一小段。時間已經是半夜兩點了，這是一天中最冷的時候，太陽正準備從地平線升起。一股強風掃過山頂，氣溫是零下四十六度。無需交談，康拉德和我都感受到我們已逼近極限。

在將近二十年的遠征後，我們已經發展出無需開口就能心領神會的關係，不用說任何笑話就會相視而笑，不用爭論或交鋒就能做出困難決定。這就是默契。

我跺了一陣子腳，試圖努力讓身體熱起來。然後，知道自己再也不會回來這裡，我先鋒越過一段鬆滑石板組成的瘦稜，將我們帶上山頂。我展開一條哈達圍巾，向剛過世的父親致敬。康拉德帶了一些艾力克斯·羅威（Alex Lowe）的骨灰，隨風撒向拉凱克尼文峰（Rakekniven）。1997年，艾力克斯去世的兩年前，他們一起登上這座令人驚嘆的山峰。

在烏爾維塔納峰的山頂，另一個世界似乎很近。

前一跨頁 康拉德·安克在莫德皇后地拖著裝備前往基地營。

對頁 康拉德在烏爾維塔納峰的新路線推著固定繩上升。我們花了五天在下部岩壁先鋒攀登與架設固定繩，之後攀登上部岩壁的最後六百公尺。

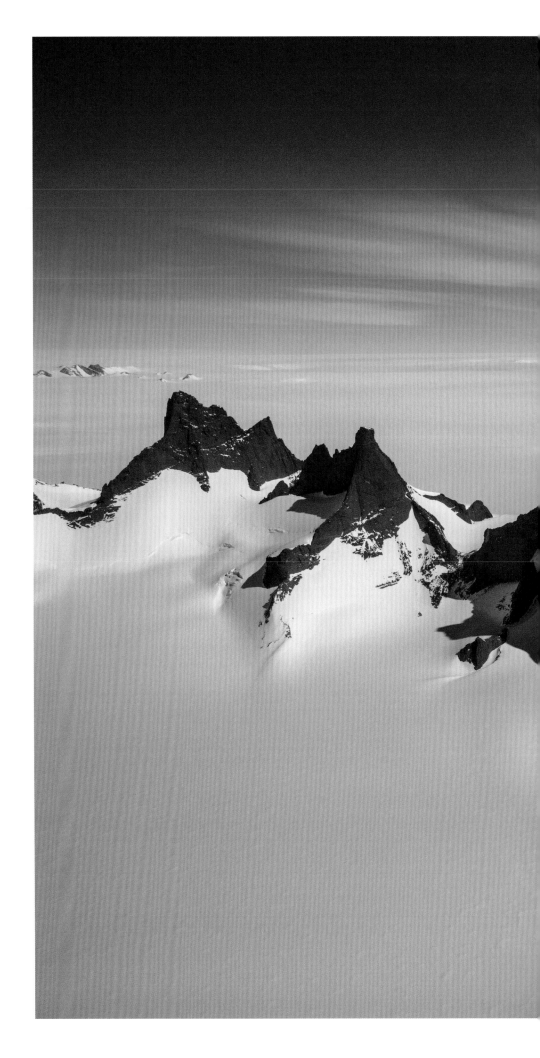

右方 鳥瞰整片芬里斯謝夫滕山脈（Fenriskjeften Range）。照片中最高的那座就是烏爾維塔納峰，聳立一千二百公尺。

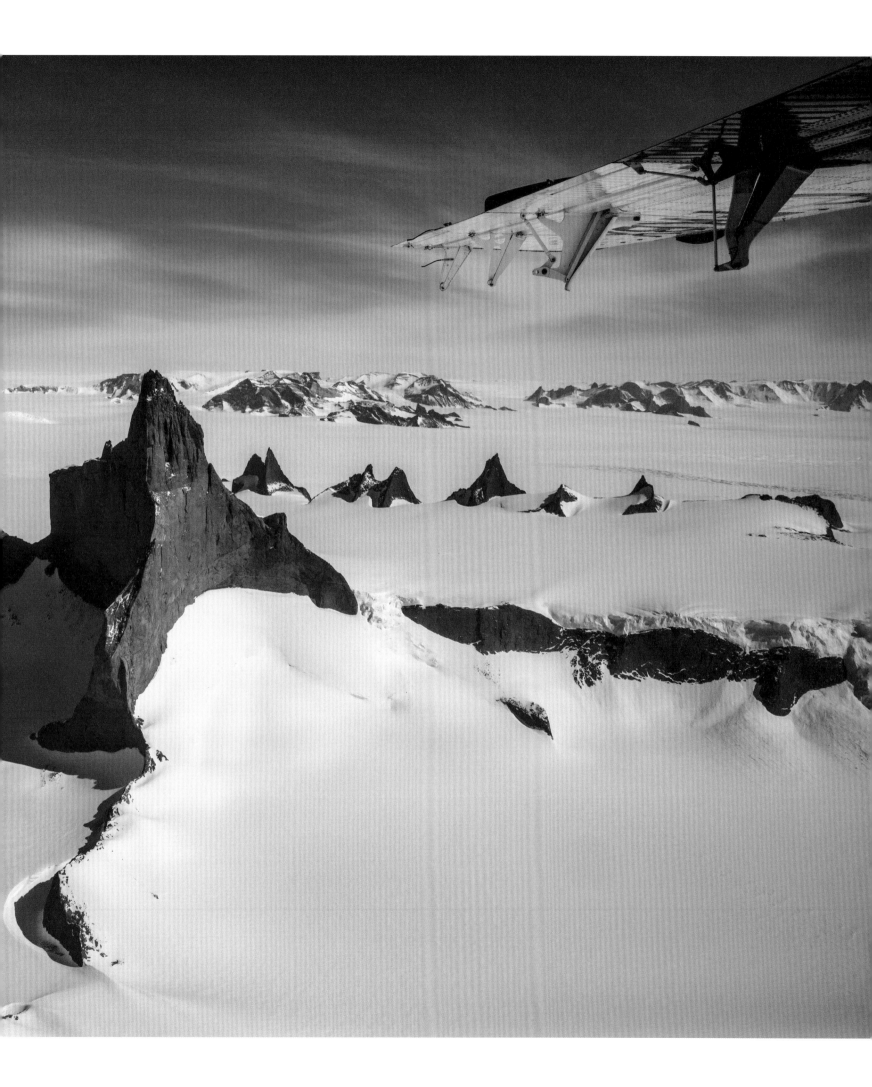

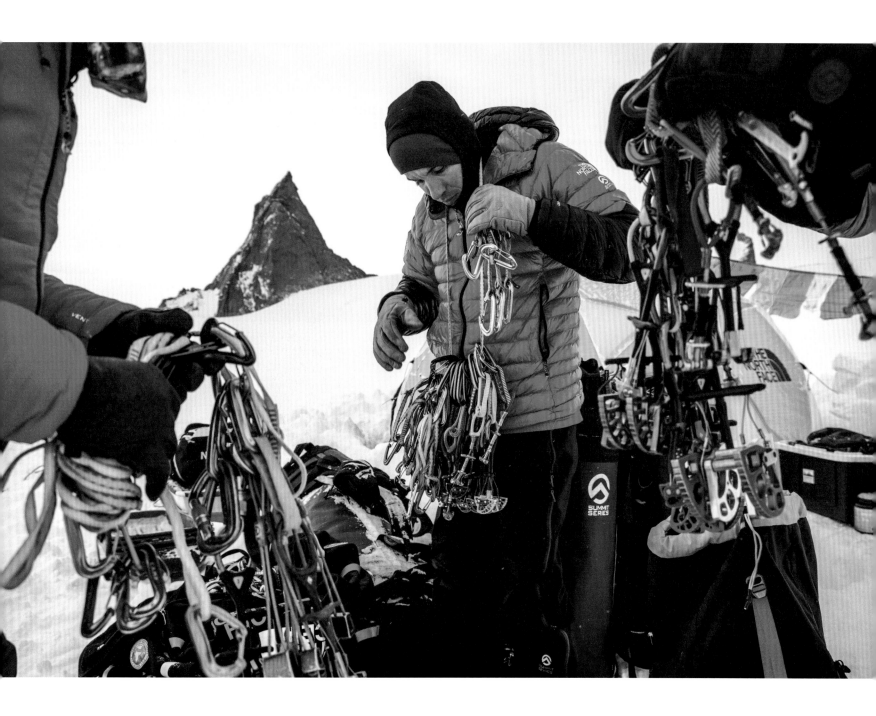

對頁 康拉德‧安克和艾力克斯‧霍諾德乘坐俄羅斯的伊留申 76 運輸機（Ilyushin 76 jet），抵達俄羅斯在新紮拉列夫的基地站。

上方 薩凡納‧康明茲、艾力克斯‧霍諾德和安娜‧裴法夫整理與分配裝備，準備在莫德皇后地的第一次攀登。

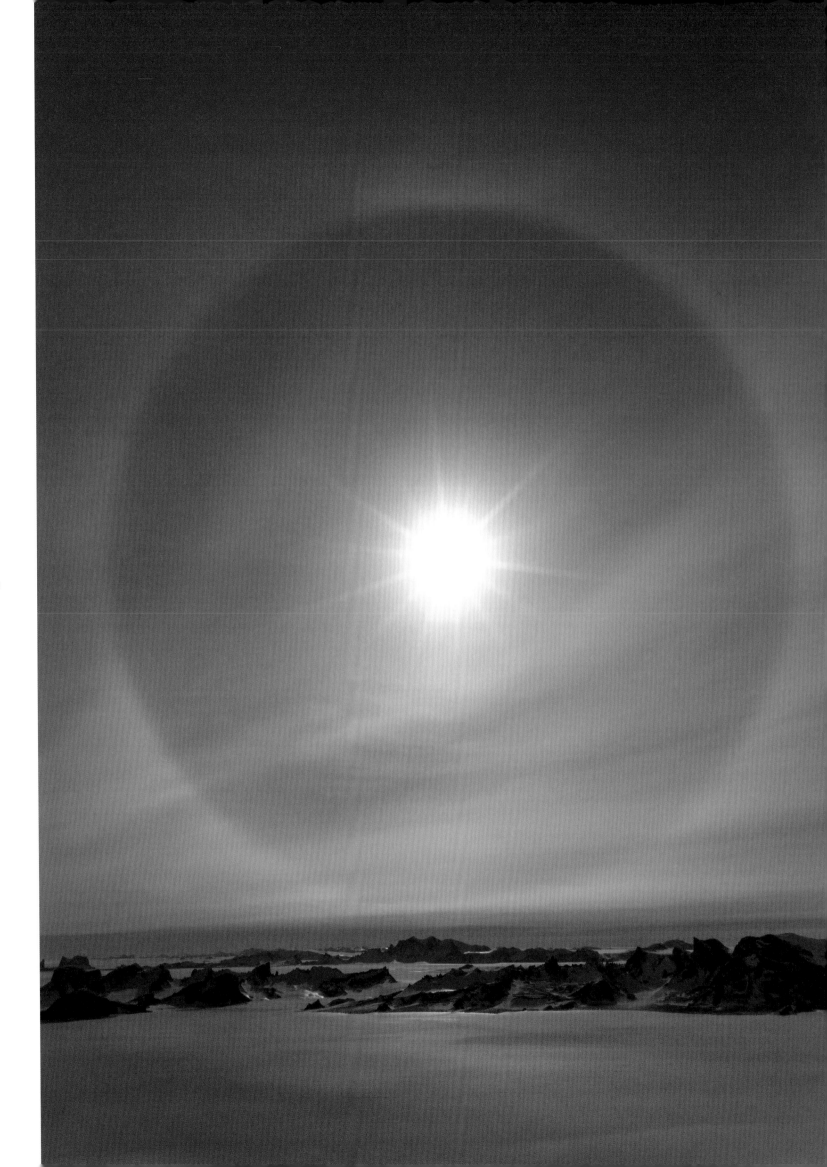

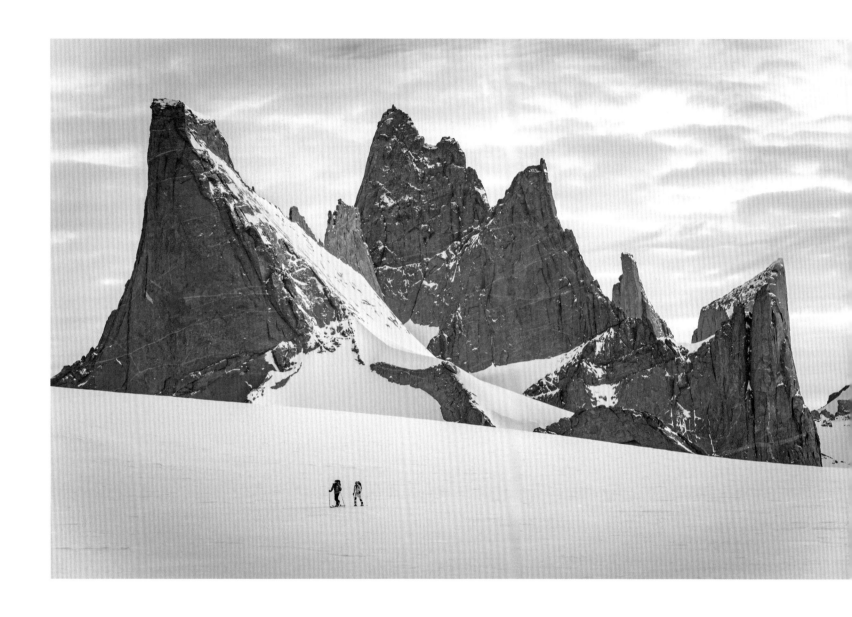

對頁 南極幻日。我們在烏爾維塔納峰的高地營看到的
景色。

上方 度過漫長的一天後,西達‧萊特和艾力克斯‧霍
諾德穿著雪板走回基地營。這對組合專注於攀登芬里斯
謝夫滕山(別稱狼的下顎)的各種地形結構,而康拉德‧
安克和我則專注於烏爾維塔納峰(別稱狼牙)的一條新
路線。這次遠征的尾聲,我們這個大團隊攀爬了下顎上
的所有地形結構。

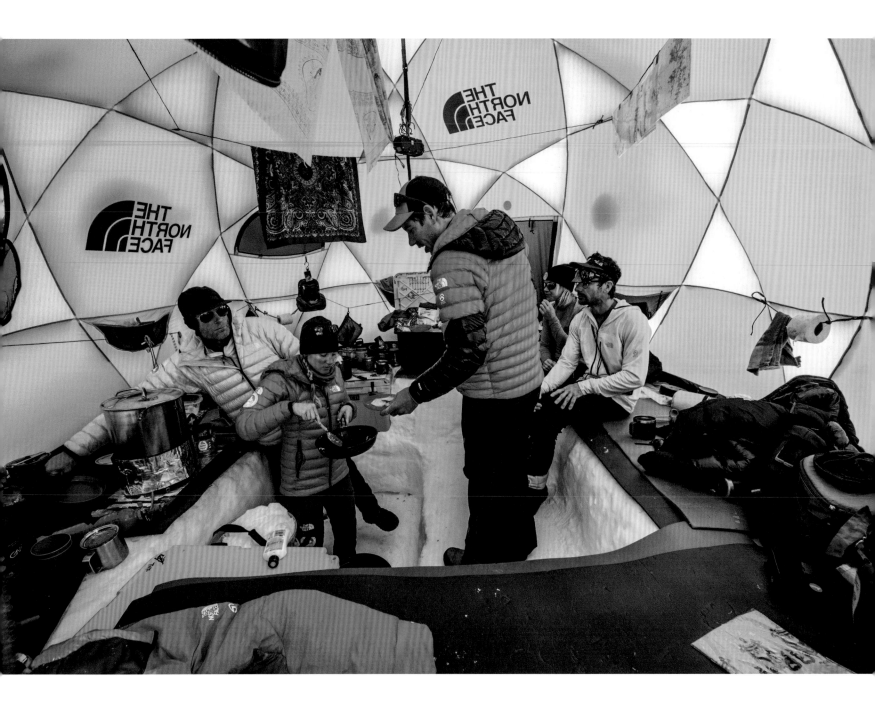

上方　基地營球型帳的生活。我們睡在自己的個人帳，這個共用的球型帳則是用於炊事與休息。建造完美安排的基地營內部空間是一門藝術。

對頁　西達．萊特展示他的「遠征美甲」——嚴寒、大量尖銳的岩石和數公里長攀登造就的成果。

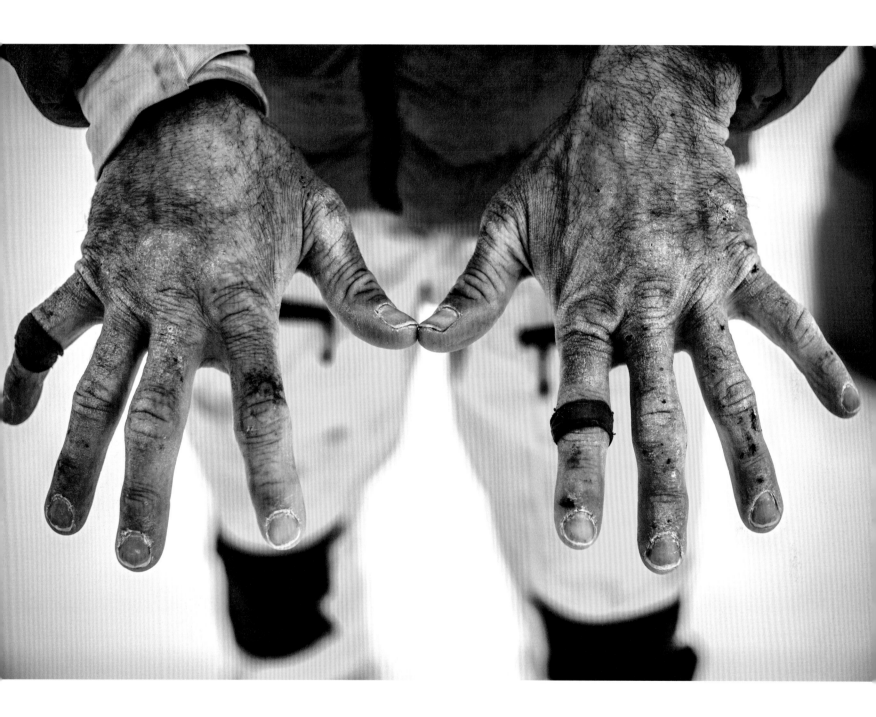

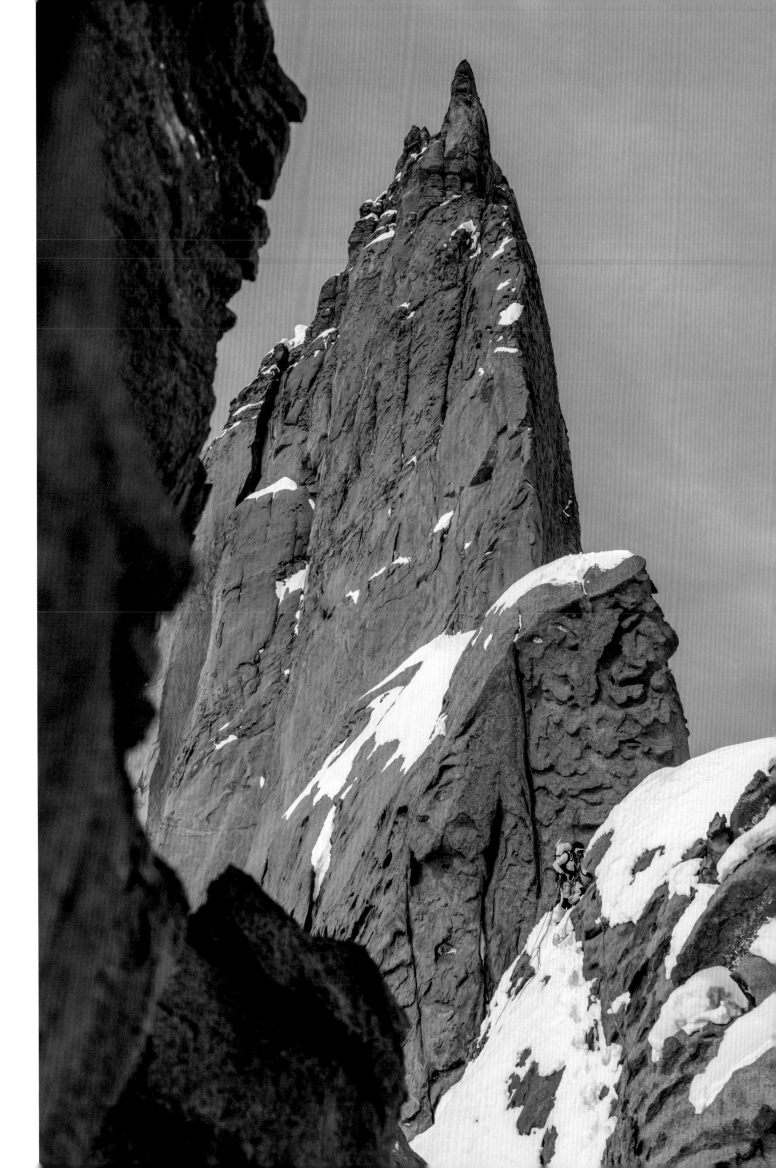

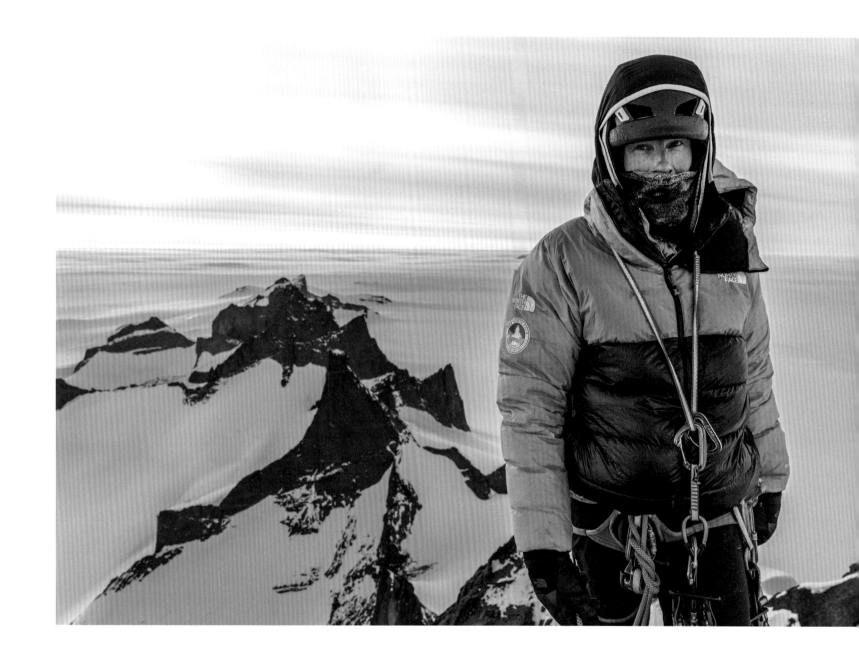

對頁 康拉德．安克穿過曲折、需全神貫注的稜線，往
烏爾維塔納峰四百五十公尺高的上部主要峭壁推進。

上方 站在烏爾維塔納峰山頂的康拉德。爬了八天後，
我們在半夜兩點登頂烏爾維塔納峰，當時的氣溫是零下
四十六度。

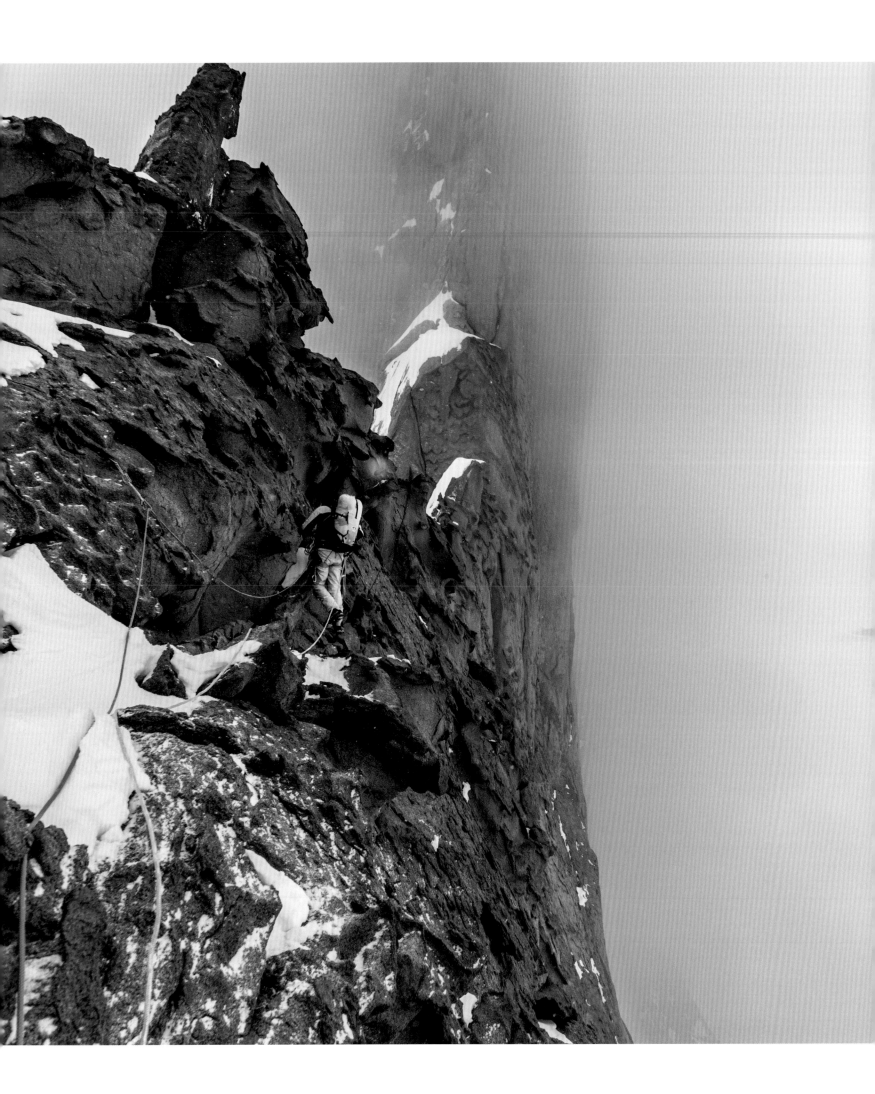

左方 爬到第五天,一股冰霧籠罩我們。在南極洲,只要照不到太陽,溫度就會急速下降。零下三十四度,一切事物都令人覺得牽一髮而動全身。右邊是七百六十多公尺高的深淵,康拉德·安克先鋒通過風蝕稜線,慢慢往上部主要峭壁的方向前進。

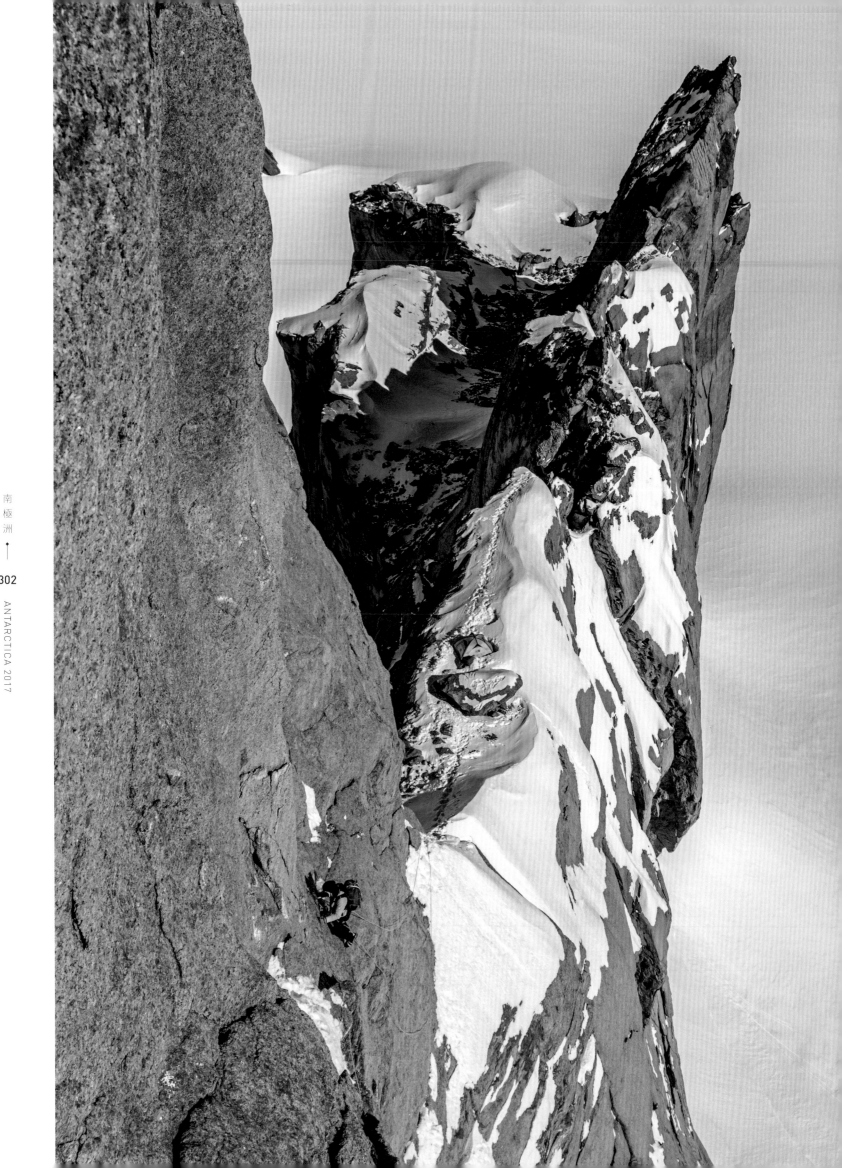

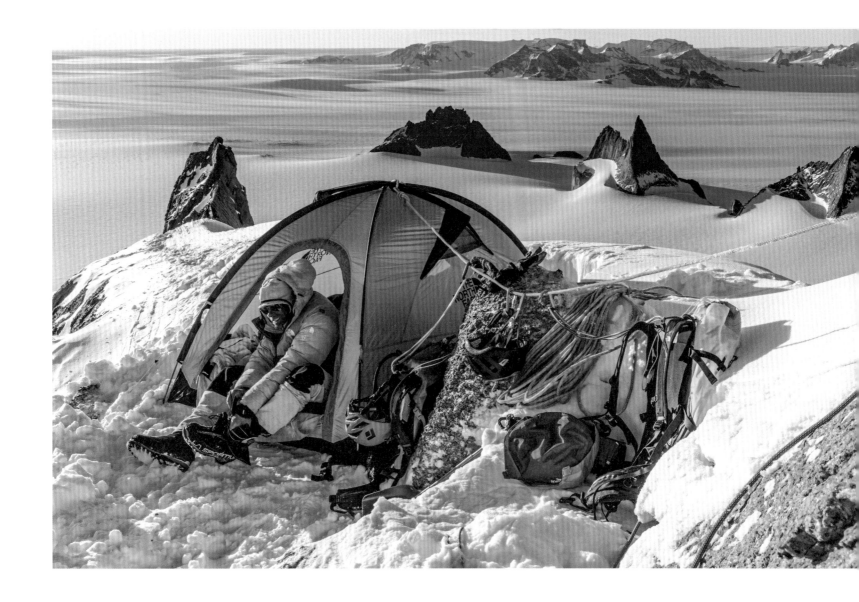

對頁 康拉德．安克跟攀烏爾維塔納峰上部主要峭壁的第一繩距。下方有一條直穿的稜線，我們的高地營就在上面。

上方 康拉德永遠動個不停。這是難得的時刻，他坐著而我站著。經過十二小時的攀登、搭好帳篷後，康拉德終於坐下了。

下一跨頁 二十四小時日照帶來了無止境的一天。在南極永晝的另一天，康拉德沿著稜線往我們的高地營前進。

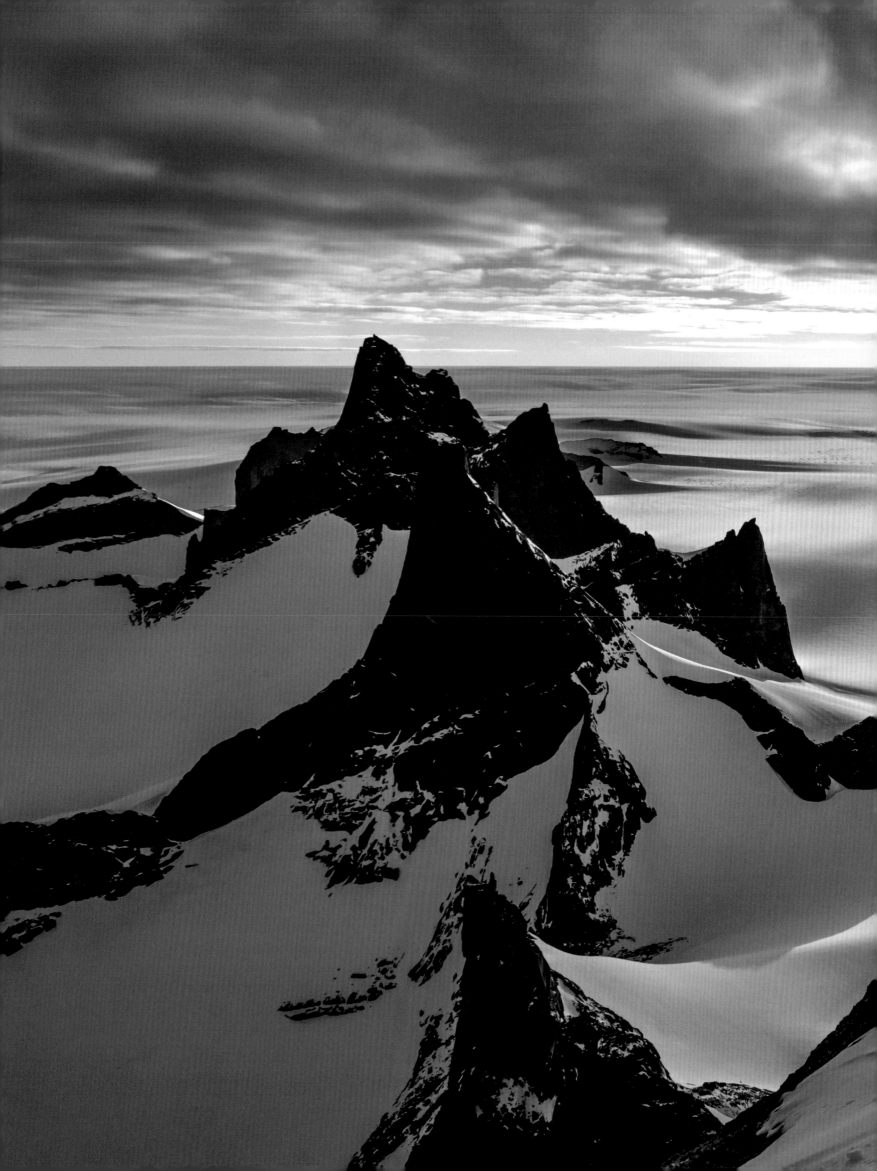

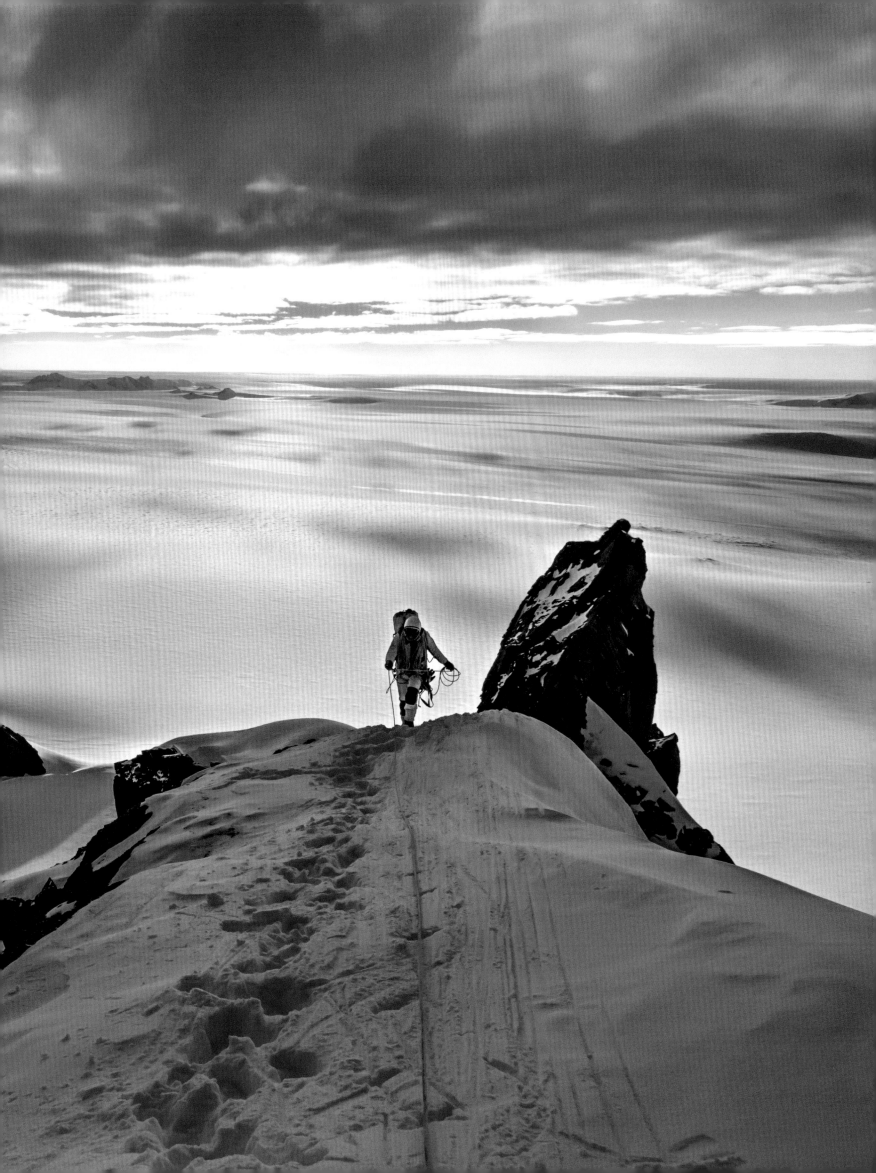

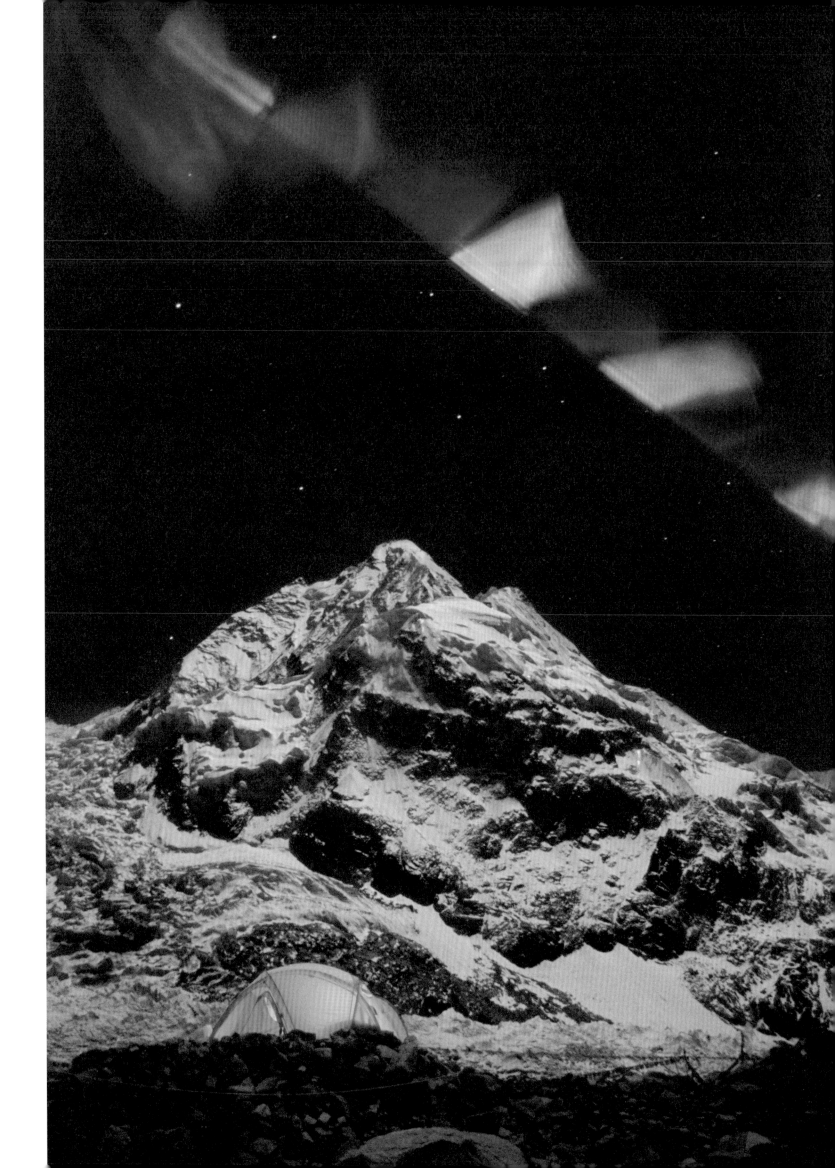

致謝

本書能出版，要歸功於許多人。

感謝媽媽和爸爸，謝謝你們無條件的愛，謝謝你們把我塑造成今天的我。

感謝我的姊姊葛蕾斯（Grace），從我有記憶起就一路照顧我，並鼓勵我開創自己的路。

我深深地感激我親愛的朋友兼導師：康拉德・安克與珍妮・羅威—安克、瑞克與珍妮佛・李奇威夫婦、伊馮與馬琳達・喬伊納德夫婦、道格與克莉絲汀・湯普金斯夫婦、大衛・布里薜斯、蓋倫・羅威爾和強・克拉庫爾（Jon Krakauer）。他們分享了他們的智慧，為我指引了前方的路。

感謝我的編輯馬特・英曼（Matt Inman），我的設計師凱利・布斯（Kelly Booth）和我的經紀人，艾力克斯・凱恩（Alex Kane），感謝他們在我創作這本書的每個階段付出耐心、提供指導。

感謝強・克拉庫爾、馬歇爾・海曼（Marshall Heyman）、大衛・岡薩雷斯（David Gonzales），在寫作上幫了我很多忙。我之所以是攝影師而不是作家，原因就在此。

無數攀岩者、滑雪者、單板滑雪者、阿爾卑斯攀登者、登山家鼓舞我去做我所做的事情，尤其是彼得・克羅夫特（Peter Croft）、迪恩・波特、史蒂芙・戴維斯、提米・歐尼爾、艾力克斯・霍諾德、湯米・考德威爾、傑瑞米・瓊斯（Jeremy Jones）、崔維斯・萊斯、史考特・施密特，和我在 The North Face 運動員團隊的所有隊友。你們對我的影響比你們所知道的還深。

我要特別感謝《國家地理》的攝影同事，他們卓越的表現是我不停追求的境界。感謝薩迪・卡里耶，我在《國家地理》的照片編輯，謝謝她多年來的見解和編輯工作。感謝瑞貝卡・馬丁（Rebecca Martin），她從最初就一直相信我。感謝 The North Face 和史提夫・倫德爾（Steve Rendle）在過去二十年對我的支持。

那些總是與我同甘共苦的朋友，我永遠感激你們。特別是吉米・哈特曼（Jimmy Hartman）、布雷迪・羅賓森、羅伯與琪特・德洛里耶夫婦、道格・沃克曼、戴夫・巴內特（Dave Barnett）、艾瑞克・韓德森、馬特・威爾森（Matt Wilson）、戴夫・克羅寧（Dave Cronin）、米奇・謝佛、德克・柯林斯（Dirk Collins）、彼得・麥布萊德（Peter McBride）、克里斯・費根紹（Chris Figenshau）。

最後，感謝我最優秀的妻子，柴。感謝妳與我分享妳的卓越才華，妳是好到難以置信的母親。感謝我的子女，詹姆斯和瑪莉娜，你們為我的人生帶來我意想不到的光明與喜悅。

307

對頁 家以外的第二個家。聖母峰基地營，昆布，尼泊爾，2004 年。

關於作者

金國威（吉米）是獲得奧斯卡獎的電影工作者，也是《國家地理》的攝影師。二十多年來，他與世界上許多偉大的冒險運動員和探險家合作。

身為專業運動員兼攝影師，他專注於紀錄那些走在極限邊緣的探險。他曾攀登聖母峰並從山頂滑雪下降，完成梅魯峰上令人夢寐以求的鯊魚鰭首攀，以及許多首攀。他曾在七大洲都進行過拍攝，照片登上眾多出版物的封面，包括《國家地理》和《紐約時報雜誌》。他的作品也刊登在《紐約客》、《浮華世界》、《戶外》雜誌和《男性期刊》（Men's Journal）。他的攝影榮譽包括 2020 年由同行頒發的「國家地理攝影師的攝影師獎」（National Geographic Photographer's Photographer Award）。

作為電影工作者，金與他的妻子柴‧瓦沙瑞莉共同製作、共同執導。兩人的影片《攀登梅魯峰》（Meru）贏得 2015 日舞影展的觀眾票選獎，入圍 2016 奧斯卡最佳紀錄片。紀錄片《赤手登峰》贏得 2019 奧斯卡最佳紀錄片、英國電影學院獎和七項黃金時段艾美獎。國威有時住在懷俄明州的傑克森霍爾，有時和柴、女兒瑪莉娜、兒子詹姆斯一起住在紐約市。

右方　在酋長岩的「太平洋牆」（Pacific Ocean Wall）推著上升器上升。優勝美地國家公園。戴夫‧哈恩拍攝。

下下頁　金國威在酋長岩拍攝《赤手登峰》。切恩‧倫佩拍攝。

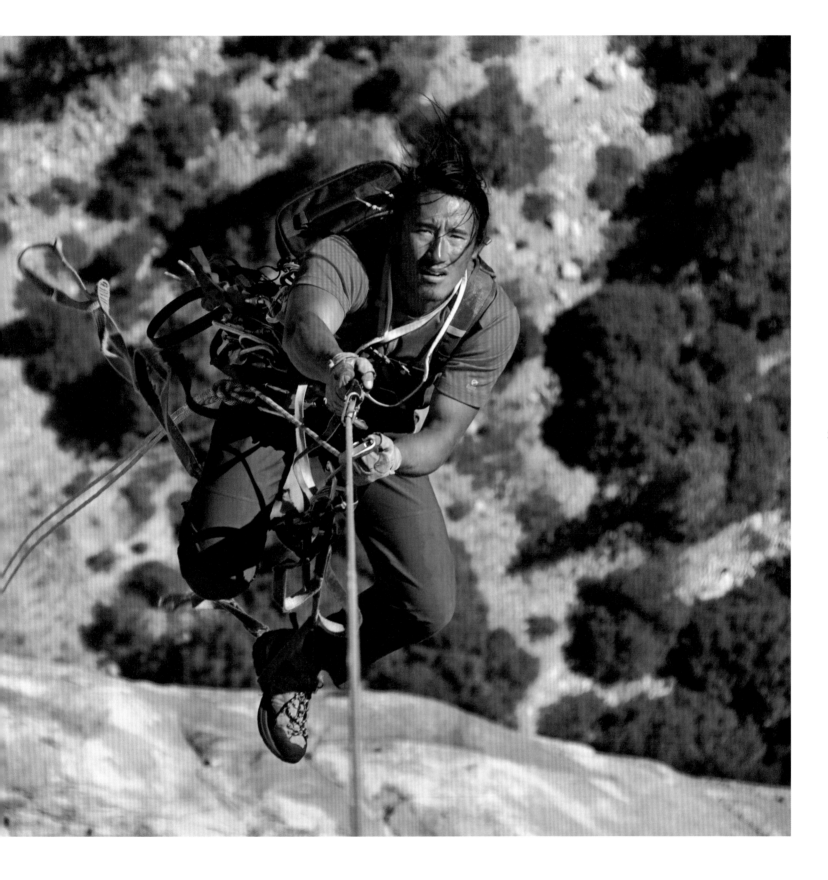

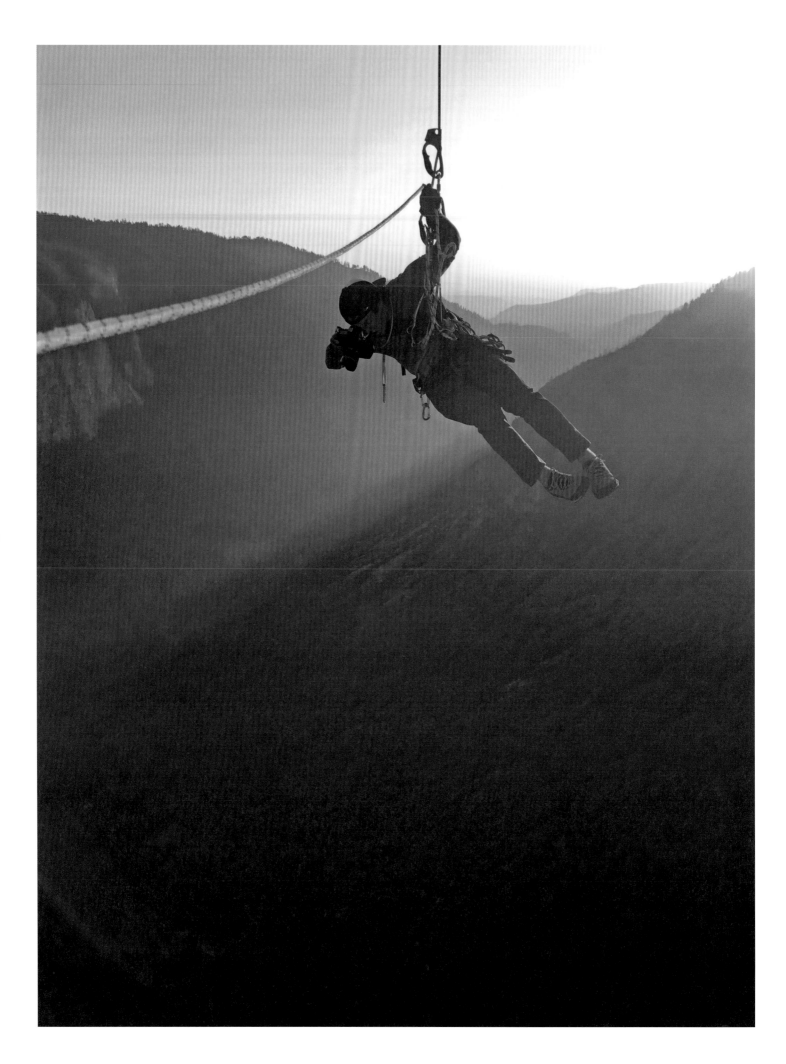

譯注

1 本書作者金國威的英文名字為 Jimmy Chin，朋友之間都稱呼他吉米。為了讀起來通順，第二人稱時作者名譯為吉米・金；第三人稱時譯為金國威。

2 自由獨攀（free soloing）：指完全不使用繩索與其他任何保護裝備攀登，一旦墜落通常是致命的，攀登者須具備強大的心理與生理能力。

3 接近（approach）：攀登術語，指在攀登路線起攀點前的路段上前進。

4 自由攀登（free-climbing）：只使用岩壁上的自然特徵往上爬。人工物品如繩子和確保器械，只用於墜落時的保護，不能用來幫助攀登。

5 主要峭壁（headwall）：指在山的上半部出現的一段陡峭地形，角度與下方的地形截然不同，成為攀登路線上的困難處。

6 《聖母峰》（Everest）：1998 年 IMAX 公司出資拍攝的紀錄片，而非 2015 年環球影業推出的同名電影。

7 貢巴（gompa）：藏人對寺廟的稱呼。

8 滑雪登山（ski mountaineering）：通常簡稱 skimo。一種結合攀登與滑雪技術的活動，通常是穿著雪板登山，地形陡峭時改成背著雪板攀爬，最後滑雪下山。

9 來自慣用語 keep up with the Joneses，指跟鄰居比拚財富和排場。

10 冷煙（cold smoke）：滑雪術語，指在極乾燥的全新鬆雪中滑雪，會在空中揚起一道雪塵軌跡，是所有滑雪者夢寐以求的雪況。

11 冰背隙（bergschrund）：流動的冰河與山坡上停滯不動的冰雪，拉扯開來形成的裂隙。

12 瓦爾哈拉（Valhalla）：北歐神話中奧丁建造的宮殿。

13 岩石野猴世代（Stone Monkeys）：從 1998 到現代的世代，稱呼源於致敬上一世代攀岩者「岩石大師世代」（Stone Masters）。關於整段優勝美地攀岩歷史，可以參考《山谷崛起》（Valley Uprising）這部紀錄片。

14 藍冰（blue ice）：冰河中存在最久、最密實的冰，因此非常堅硬，會透出淡淡的藍色。

15 粒雪（névé）：指一種形態介於雪和冰之間的顆粒狀雪，只比純冰好滑一點。

16 跳躍轉彎（jump turn）：在陡峭雪面上常用的滑雪技巧之一，可以避免加速度太快。

17 大岩壁（big wall）攀登：指超過一天以上的攀岩，需要在岩壁上過夜與在繩距之間拖拉裝備的技術。

18 混合攀登（mixed climbing）：用冰斧、冰爪攀爬冰面與岩石，結合冰攀與攀岩的技術。

19 一千碼的凝視（the thousand-yard stare）：慣用語，原本是描述前線士兵空白、茫然的目光，情感跟周圍的恐懼解離的狀況。也被引申到所有創傷受害者身上。

20 京那巴魯山（Mount Kinabalu）：即馬來西亞神山。

21 撕碎（shred）：滑雪術語，指以高度熟練的技術或令人嘆為觀止的方式滑雪。

22 喀嚓大師（Clicking Swami）：桑達拉南德大師熱愛拍攝喜馬拉雅山脈，並出版了一本攝影集《苦行僧鏡頭下的喜馬拉雅》（Himalaya: Through the lens of a Sadhu）。

23 on-sight：沒看過路線和攀爬動作等資訊，第一次攀爬就無墜落成功完攀。

24 爬（scrambling）：指介於健行和攀岩之間的攀爬，主要用雙腳，通常會用到一隻手幫忙。

25 岩面攀岩（face climbing）：使用岩壁上的特徵或不規則點攀登，與裂隙攀登是明顯不同的攀登方法。

26 連結（linkup）：指連續攀登幾座不在同一條山脈上但相鄰的山峰或高點。

27 拇指倒撐（thundercling）：由 thumb 和 undercling 兩字組成，指那些只能用拇指倒抓的手點。也有人稱 thumdercling 或 thumbercling。

28 寬裂隙（off-width）：比拳頭寬、比身體窄的裂隙，既無法卡住拳頭，又無法像爬煙囪地形那樣將身體塞進去，極難對付。

國家圖書館出版品預行編目 (CIP) 資料

來回攀登之間：在極限中誕生的照片 / 金國威 (Jimmy Chin) 作；張國威譯. -- 初版. -- 新北市：大家出版：遠足文化事業股份有限公司發行，
2022.08

面；　公分. -- (Art ; 26)

譯自：There and back : photographs from the edge.
ISBN 978-986-5562-70-0(精裝)

1.CST: 攀岩 2.CST: 攝影集

957.7　　　　　　　　　　　　　　　　　　　　　　　　　　　　111010563

Art 26

來回攀登之間：在極限中誕生的照片
There and Back : Photographs from the Edge

作者 · 金國威（Jimmy Chin）|**譯者** · 張國威 |**全書設計** · 林宜賢 |**責任編輯** · 韓冬昇 |**行銷企畫** · 陳詩韻 |**總編輯** · 賴淑玲 |**社長** · 郭重興 |**發行人兼出版總監** · 曾大福 |**出版者** · 大家／遠足文化事業股份有限公司 |**發行** · 遠足文化事業有限公司　231 新北市新店區民權路 108-2 號 9 樓　電話 · (02)2218-1417　傳真 · (02)8667-1065 |**劃撥帳號** · 19504465　戶名 · 遠足文化事業有限公司 |**法律顧問** · 華洋法律事務所　蘇文生律師 |**定價** · 1200 元 |**初版一刷** · 2022 年 08 月 |**有著作權** · **侵害必究** |本書如有缺頁、破損、裝訂錯誤，請寄回更換 |本書僅代表作者言論，不代表本公司／出版集團之立場與意見

婆羅洲大岩壁

遠征香格里拉

2010 年 優勝美地

2010 年 查德

迪納利峰滑雪

2011 年 梅魯峰

阿曼

巴塔哥